화가와 그의 눈

모리스 그로써 지음
오병남, 신선주 옮김

서광사

이 책은 Maurice Grosser 의 *The Painter's Eye* (New York: New American Library [Mentor edition], 1956)를 완역한 것이다.

화가와 그의 눈

■

지은이 —— M. 그로써
옮긴이 —— 오병남, 신선주
펴낸이 —— 김신혁
펴낸곳 —— 서광사

■

대표전화 924 - 6161 팩시밀리 922 - 4993
130 - 072 서울 동대문구 용두 2 동 119 - 46
출판등록일 1977. 6. 30. 제 5 - 34 호

■

옮긴이와의 합의하에 인지를 생략합니다.

■

ⓒ 서광사, 1987

■

제 1 판 제 1 쇄 펴낸날 —— 1987 년 9 월 30 일
 7 8 9 10 99 98 97

ISBN 89 - 306 - 6207 - 2 93650

차 례

역 자 서 문

이 책은 그로써가 쓴 *The Painter's Eye* (New York: New American Library, Mentor edition, 1956)를 번역한 것이다. 책의 원 제목이 암시해 주듯 이 책은 스스로 화가이기도 한 저자가 회화 예술에 대해 쓴 일종의 안내서이다. 안내서라는 말을 하기는 했지만 회화 예술의 문제에 대해 쓰여진 이만한 전문 서적도 별로 없는 것으로 역자는 알고 있다. 말하자면《화가와 그의 눈》은 서양 회화에 대한 일반적 이해를 도모케 해주는 둘도 없는 교양서임과 동시에, 그림을 그리는 화가들에 대해서도 회화에 대한 본격적인 지식과, 나아가 현대와 같은 산업 사회의 등장으로 인한 가치 기준의 혼미 속에서 회화의 전망까지를 제시해 주고 있는 이른바 회화 예술에 대한 비밀 해독서가 되고 있다는 것이다.

현대파 미술이라는 새로운 아카데미의 전통을 극복키 위한 실험에 그 자신 스스로 참여하고 있는 화가이면서도, 회화 예술 자체에 대한 자각적인 인식과 풍부한 역사적 지식의 기초 위에서 회화 현상에 대해 어쩌면 그렇게도 설득적인 논리를 발휘하고 있는지 흥미를 지나 신뢰를 주고 있다는 것이 역자의 이해였다. 그리고 이 책의 내용을 특징 있게 전개시켜 주고 있는 저자의 이 설득적인 논리가 다름 아닌 "화가의 눈"의 입장에서 발휘되고 있는 특별한 논리라는 사실을 말하고 있다 함도 어렴풋이 간취할 수가 있었다. 그리고 화가가 지니

고 있는 이러한 눈의 논리가 한 시대를 통해 개발된 재료와 기술 그리고 그 시대 회화의 주제에 의해 크게 좌우되고 있다는 입장에서 본 서의 저자는 역사를 통해 나타난 회화 변천의 현상을 설명해 주고 있다. 이러한 설명 방식을 통해 고전적 회화 전통과 다음으로 현대적 전통의 출발로서 보고 있는 인상주의 회화와 그리고 그 후 전개된 현대파 회화를 크게 대비시켜 놓고 있는 대목은 그야말로 일품이다. 그렇게 함으로써 그는 서양 회화의 진행 과정을 주제의 관점에서 초상화로부터 풍경화, 풍경화로부터 구성에로의 발전 도식을 간명하게 파악케 해주고도 있다. 어떻든 그가 보여 주고 있는 논의는 흥미로우며 동시에 통찰적인 것이 되고 있다.

그러나 현대 미학을 전공하고 있는 역자가 이 책을 번역하게 된 데에는 단순히 위에서 말한 바와 같은 호의적인 이해 때문만은 아니었다. 이 책이 미학 이론서 그 자체는 아니지만, 가르치는 사람으로서 이 책에 대한 이해가 현대 미학을 강의하는 데 있어 하나의 고리로서 필요하다고 판단했기 때문이었다. 흔히 미학을 전공하고 있는 학생들은 예술 현상 일반에 대해 그 현상 자체에 대해서 이미 보다 철학적으로 훈련된 안목을 가지고 대하게 마련이다. 따라서 그들은 철학자의 방법론과 세계관의 입장에 구애되어, 이미 정해진 관점의 예술 경험을 하게 되는 것이 대부분의 경우가 되고 있다. 예술 현상에 대해 직접적인 경험을 하고자 함에 있어 이 같은 불가피한 실정이 가져다 주는 난처함—혹은 당황함—이란 철학적인 미학서들 대부분은 형이상학적이거나, 형이상학적 입장을 거부하는 것마저 또 다른 형이상학이 되고 있어 정도의 차이는 있을지언정 모두가 추상적인 해명이 되고 있다는 점이다.

그렇다고 해서 여기서 예술 현상에 대한 그 같은 추상적인 해명 그자체가 잘못이라는 것을 말하고자 하는 것은 아니다. 그것은 철학의 한 분야로서 예술의 일반적 본질에 대한 철학적인 해명을 추구하고자 하는 미학 이론의 숙명이기도 한 것이다. 물론 이와 같은 숙명을 극

복코자 많은 시도들이 진행되고 있는 것이 현대 미학의 장이긴 하지만, 예술의 본질을 묻는 철학적 미학 이론이 과학적 설명이 가져다 주는 구체적 설득력만큼도 없는 추상적인 허사를 말하고 있는 것처럼 보이는 것은 그것이 구축해 보고자 하는 일반화의 작업 때문인 것만은 분명한 일이다.

그러나 바로 이 점에서 예술 활동을 직접 수행하거나 혹은 예술에 대해 이른바 미적 경험을 하고 있는 사람들과, 미학 이론을 전공하고 있는 사람들 간에 괴리라든가 나아가 갈등마저 일어나게 되는 이유가 있게 되는 것이다. 따라서, 한편에서는 이해할 수도 없는 허사로 가득 찬 미학 이론이라는 점에서 그것의 무용성을 말하는 일까지 생겨나는 것이다. 그러나 진정 그것은 미학 이론의 성격에 대한 근본적인 오해로부터 갖게 된 일종의 무지를 말하는 것밖에 되지 않는다.

그러나 이러한 사정은 역으로 미학 이론을 전공하는 학생들에게 있어서도 일어날 수 있는 일이다. 말하자면 미학 이론을 전공하는 학생들은 앞서 말했듯 자기들이 알고 있는 이론을 가지고 예술 현상을 곧장 재단하려드는 데서 오는 폐단이 또한 있을 수 있다는 것이다. 여기서 말하는 재단이란 해석의 형식으로 진행될 수도 있고, 나아가 평가로까지 귀결될 수 있는 그러한 의미로서이다. 그러나 이러한 해석이나 평가는 작품에 대한 올바른 경험, 곧 미적 경험을 전제로 하고 있을 때 비로소 의미를 지니게 되는 것이며, 따라서 비평의 활동이 될 수도 있는 것이다.

이러한 점에서 미학 이론과 비평 활동에 대한 논의가 있어야 되겠지만, 역자의 입장에서 간단히 말한다면 하나는 체계적 이론이고, 다른 하나는 구체적 활동이라는 점이다. 그리고 이러한 양자의 관계는 상호 의존적이 되고 있다는 점이다. 어느 비평 활동이고 간에 거기에는 이미 이론—비록 공식화된 미학 이론은 아니라 하더라도—이 함축되어 있다라고 한다면 그런 점에서 미학 이론은 비평 활동의 기초라고 되나, 그러나 어느 미학 이론이건 그것이 출발로 하고 있는

예술의 본질이라 할 것도 알고 보면 이론 그 자체가 임의로 만들어
낸 것이 아니라, 그러한 본질의 것에 대한 경험이 전제되어 있는 것
이라고 한다면 그것은 이미 경험을 전제로 한 비평적 관점을 기초로
하고 있다고 되기 때문이다. 이처럼 상호 의존적이 되고 있기 때문에
미학 이론을 전공하는 학생들이 자기 입장의 구축과 그것의 풍요화를
위해 일종의 비평 활동으로서의 작품에 대한 경험과 그에 대한 진술은
바람직하기까지 한 일이다. 그러나 이 경우 자기가 알고 있는 미학 이
론의 관점을 통한 일방적인 투영이 아니라 진정 올바른 경험이 동반
될 때 비로소 의미 있는 활동으로 발전될 수 있는 것임을 잊어서는 안
될 일이다. 그러한 점에서라면 미학 이론을 전공하는 사람들도 비평
의 활동을 할 수 있는 일이다. 즉 정의상 양자의 구분이 현실적으로
까지 양자의 겸비를 불가능케 하고 있는 것은 아니라는 말이다. 그러
나 그렇지 못했을 때의 미학 이론의 입장에 선 추상적 재단이란 실제
의 작품과는 아무런 관계도 없는, 이른바 황야의 무법자가 하는 것 같
은 총질이 될 수도 있는 일이다.

결국 역자가 말하고자 하는 것은 예술가의 입장에서 미학 이론의
무용성을 말한다면 그것은 스스로의 문맹을 퇴치하지 못한 결과이고,
정의상 미학 이론과 미적 경험을 통한 비평 활동을 구분하지 못한 채
작품에 대한 자기 일방적 재단을 한다면 그것은 불치의 색맹 때문에
일어나는 현상이라는 사실이다. 달리 말해, 미학 이론을 머리의 논리라
고 한다면 예술, 예컨대 회화에는 눈의 논리가 있다는 것이다. 그렇다
할 때 하이데거나 메를로-퐁티와 같은 철학자들이 사유하고 있는 외경
스럽기까지 한 회화 세계에 대한 해명과 본서의 저자인 그로써가 화가
의 눈으로 본 회화의 현상을 대비해 본다는 것은 미학 이론을 전공하
는 학생들에게 지극히 흥미롭고도 중요한 일일 것 같다. 미술에 대해
특별한 지식이나 안목도 갖고 있지 않으면서, 《화가와 그의 눈》을 번
역하게 된 것은 이처럼 이것을 강의의 한 자료로서 이용해 보자는 기
본 의도에서였던 것이다.

이 같은 기본 의도가 있었던 터라 하지만 강단에서 미술론이나 회화론을 가르치는 몇몇 분들의 요망과 격려가 없었던들 이 책이 나오기는 쉽지 않았을 것이다. 그 분들의 조언을 귀담아 듣는 중에 관심 있는 학생들을 위해 미술 관계 참고 문헌을 부록으로 첨가할까도 하고 있다. 이에 대해서는 계속 보완해 가면서 폭 넓고 자세한 목록이 되도록 하겠다는 생각이다. 이처럼 원서에도 없는 것을 첨가해 넣으면서 그 속에 들어 있는 도판을 몽땅 빼 버린 것은 그렇게 해도 책의 내용을 이해하는 데 있어서 별 지장이 없다고 판단했으며, 또 그러한 도판이 들어간다 한들 그림을 올바로 이해하는 데 그것이 무슨 도움이 될 수 있겠느냐 하는 저자 자신의 주장—실상 그 자신은 넣고 있으면서—을 구실로 삼기도 했다.

이 책을 내는 데에는 여러 학생들이 원고를 정리해 주는 수고를 해 주었다. 그들 모두에게 감사한 마음이며, 특히도 더운 삼복중에 마지막 원고의 대부분을 정서해 주느라 땀을 흘렸을 서울대학교 주동률군에 대한 고마움을 빼 놓을 수 없으며, 끝으로 이 책을 번역하는 데 있어서 서양 미술의 이해를 위해 많은 지식을 빌려 주신 최경한 교수님께 이 자리를 빌어 감사한 마음을 표하고 싶다. 끝으로 독서계의 불황이라는 말이 들리지도 않는지 전문적인 책이라야 더욱 출판을 해보고 싶어진다는 서광사의 김신혁 사장님과 이광칠 부장님의 의욕에 찬사를 보낸다.

1983. 3.
역 자 씀

저 자 서 문

그림을 좋아하되 그림을 그리지 않는 사람과, 직접 그림을 그리는 화가는 각기 그림에서 구하는 바가 다르다. 단순히 그림을 좋아하는 사람은 이 특정의 그림이 그 자신에게 얼마만한 즐거움을 줄 수 있는 가를 알고자 한다. 게다가 그가 예술품 수집가라면, 그 그림의 가치를 알 필요가 있을 것이고, 그 그림의 출처와 신빙성, 일반적으로 예술계에서 어느 정도 평가받고 있는가, 이런 평가가 어느 정도 지속될 것 같은가 등의 문제를 고려해야만 할 것이다.

반면에 화가는 그림 속에서 관람할 만한 흥미거리를 발견하면 그만이지 그것을 좋아해야 할 필요성은 결코 없다. 그리고 화가는 어떤 면에서는 모든 그림이 자신의 재산이라고 확신하므로, 그 중의 어느 하나가 다른 어느 하나보다 더 가치있는지 어떤지에 대해서는 전혀 관심이 없다. 화가는 단지 두 가지 사실에 관심이 있을 뿐이다. 첫째, 그 그림은 무엇을 그린 그림인가. 둘째, 어떤 방법으로 캔버스 위에 물감이 칠해졌는가 즉, 그림의 주제와 기교에 대한 관심이다.

물론 화가는 주제와 기교가 상호 의존적이라는 사실을 알고 있다. 새로운 주제는 새로운 회화 수법을 요구하며, 거꾸로 새로운 방법과 고안은 화가가 그릴 수 있는 주제의 폭을 확대시켜 준다. 이 상호 관련에 대한 논의야말로 미학이 탐구하는 한 특수 분야로서, 이 책에 나타나고 있는 식의 총체적인 미술 현상과 미술의 역사가 곧 그것이라고 할 수 있다.

제 1 장
초 상 화

뉴욕의 메트로폴리탄 미술관에는 베로네즈의 작품인 사냥개를 옆에 데리고 있는 한 소년을 그린 그림이 있다. 소년이 신고 있는 양말색은 실제로는 그렇지 않은 이상스런 녹색, 흔히 그렇듯 퇴색된 녹색이다. 이 그림 자체는 한 폭의 훌륭한 작품이지만, 그래도 이것은 주문에 따라 고객의 기분에 맞추어 주제와 함께 그려진 하나의 초상화이다. 전시대의 많은 훌륭한 예술 작품들이 그랬던 것처럼 이것 역시 그들이나 조금도 다름없는 그런 초상화인 것이다. 오늘날엔 우리가 어떻게 처리를 해야 할지 모를 만큼의 많은 훌륭한 화가들이 있지만, 우리 시대를 통해 그려진 초상화 중 예술 작품이라고 할 만한 것은 거의 없는 형편이며, 기교면에서도 어느 정도의 수준에 이르렀다 할 작품조차 없는 실정이다. 따라서 화가의 전문적인 관점에서 기교(technique)와 주제(subject matter)에 관한 문제를 살펴가며, 오늘날 초상화라는 예술이 왜 이렇게 전락되고 말았는지를 알아보는 것은 자못 흥미거리가 아닐 수 없을 것이다.

비잔틴 시대의 화가들이 다루었던 주제는 신과 신의 계율, 신의 업적 등등이었다. 그 후 화가들의 주제는 인간이 되었다. 실상, 르네상스 화가들은 신성한 인물들조차 실감나는 인간으로 그리도록 그들을 강요했던 주제의 제약 때문에 때로는 곤란을 겪기도 했다. 그러나 화가는 인간을 깨달았다. 인간의 다양성·존엄성·위대성이 화가의 시야에

들어오지 않을 수 없었고, 따라서 르네상스 이후 그것들은 온갖 형태
의 이야기 거리나 이용할 수 있는 배경 그리고 장식이 동원되어 그려
진, 가능한 인간성의 온갖 형태—곧 우상·수도사·병사·천사·매춘부·
왕·왕자·귀부인·거지·성자 및 어린애들 등—로 꽉 차게 되었다.
그럼에도 불구하고 화가의 주제는 인물들이 차지하고 있는 장면이 아
니라 인물들 그 자체가 되고 있었다. 그림들은 규모가 큰 것이었고,
화가의 장비들은 성가실 정도였다. 그는 주로 실내에서 작업을 했다.
그림 속의 풍경이나 건물은 대부분 스케치를 통해서 그리거나 아니면
기억나는 대로 그려졌고, 그다지 중요한 것도 아니었다. 특별히 세심
한 구성을 이루고자 할 때는 그림의 조명이나 음영에 일관성을 주고,
공간이나 원근을 신빙성 있게 하기 위하여 그리고자 하는 풍경이나 건
축의 조그마한 모형—밀납으로 만들어진 조그마한 사람들이 조성되
고 있는 소형 무대—을 만들어 놓고는 했다. 그러나 이러한 경우에
있어서도 그들의 주제는 여전히 인간이었다. 풍경이나 건물 등은 사람
들이 어디에 살고 있는가를 말하기 위해서, 또 정물들은 사람들이 어
떤 종류의 물건들을 쓰고 걸치는가를 보여 주기 위해서 그려졌을 뿐이
었기 때문이다.

　이러한 주제하에서 화가의 가장 단순한 문제는 한 인물을 그려내는
일이었다. 초상화는 화가가 주문받기가 가장 쉬운 일거리였으며, 오
늘날과는 달리 초상화를 그리는 일은 언제나 존경받는 그의 직업의 한
분야가 되고 있었다. 이에 비해 오늘날의 직업적인 초상화가는 격이
매우 낮은 사람으로 인식되고 있다. 그리고 초상화를 그리는 일이 조
경이나 실내 장식처럼 상업 미술(commercial art)의 한 분야가 되어 버
린바, 따라서 이 분야에서의 성공 여부는 특별한 회화적 재능보다는
폭 넓은 연줄 관계나 사교적 수완에 달린 문제가 되어 버렸다. 그러나
그 옛날의 화가는 초상화를 그린다는 이유로 멸시를 받지는 않았다.
인물을 그린다는 일은 의당 화가에게 요구되어진 일이었던 것이다. 인
간의 다양함은 화가의 자연적인 주제가 되고 있었으므로 화가는 어떤

특징을 가진 인물이든 그릴 수가 있었으며, 또한 돈을 지불할 능력이 있는 사람이라면 누구나 자신의 초상화를 그리도록 할 수 있었던 것이다. 훌륭한 가문이라면 그 가문의 중요성을 말해 주고, 곁들여 그 가문의 특성을 분명하게 보여 주는 초상화들을 진열하기 위한 사설 화랑을 가지고도 있었다. 예컨대, 화랑에 어린애들의 초상화가 많으면 그것은 집구석이 내주장의 집안이라는 증거였다. 항상 어머니들이란 자식들이 아직 어리고, 예쁘고, 자기에게 의지하고 있을 때 그들을 가장 자랑스러워 하는 법이며, 가능하다면 어머니가 아이들을 기억에 간직하고자 하는 것도 그래서인 것이다. 마찬가지로 어른들이나 노인들의 초상화가 있는 화랑은 가문의 역사적 중요성을 의식하는 야심적인 가문이라는 증거였다. 이런 가문의 사람들은 초상화란 비용이 들고, 또 앉아 있어야 하는 번거로움이 따르는 것이므로 자신의 초상화를 그리기 위해서는 왕위 계승자가 아닌 경우라면 기록될 만한 가치 있는 일을 했거나 아니면 적어도 자신의 인품과 강래성을 보여 줄 정도로 나이가 들 때까지 기다리곤 했던 것이다. 따라서 이러한 경우의 모델은 매력이 있는 대상이 아니라 외경의 느낌이 드는 대상이 되어야만 했다. 가장 권세가 당당했던 왕자들에게까지 15, 16, 17 세기의 화가들이 그려 넣어도 좋다고 허용되었던바, 그 세련되지 못하고 무뚝뚝한 표정들을 보고 우리가 놀라게 되는 것은 바로 이러한 사정 때문이었던 것이다.

　그려져야 했던 초상화는 수도 없이 많았다. 왕들은 자기의 얼굴을 신하에게 알리기 위해 초상화를 그리게 하였다. 벨라스케스가 그린 필립 4 세의 초상화의 경우에 있어서처럼 하나를 가지고 복사된 수많은 초상화들이 궁정의 장식이나 장엄함을 표시하기 위해 배치되었고, 또 귀족이나 그 밖의 왕족들에게는 우정이나 호의의 표시로 나누어지기도 했다. 결혼 연령에 달한 왕자나 공주의 초상화는 결혼 신청을 하기 위한 예비 단계로 교환되기도 했다. 예컨대 카사노바의 담배갑에 그려진 오모르피양의 초상화가 다소 비공식적으로 그녀를 루이 15 세에게 선보인 경우도 있다. 그 시대의 사람들은 오늘날 우리가

사진을 보내듯이 친척들에게도 초상화를 보냈으며, 빅토리아 시대의 은판 사진 앨범처럼 초상화를 전시해 놓은 사설 화랑은 가족에 대한 여러 기록들을 간직하며 방문객들을 즐겁게 해주는 역할을 하였다. 오늘날의 인물 사진사가 얼마나 바쁜지를 생각해 본다면 전시대의 화가들이 그려낸 초상화의 엄청난 수량에 우리는 그다지 놀라지는 않게 될 것이다. 왜냐하면 사진술이 발명되기 전에는 초상화를 그리는 일은 화가라면 누구나 할 수 있어야 했던 일이었기 때문이다.

그러나 초상화를 그리는 일이 아무리 혼한 일이었다 할지라도 화가들이 이 일을 쉽게 여겼다고는 믿어지지 않는다. 초상화가 아닌 다른 종류의 회화는 남몰래 혼자서 그리는 것은 아니라 해도 적어도 마음만으로는 자유스럽게 혼자서 진행하면 되는 것이다. 그리하여 완성된 뒤에나 비로소 일반에게 발표되어 비판을 받는다. 그러나 초상화는 반드시 남의 눈 앞에서 공개된 채 그려져야만 한다. 그것은 화가가 관객 앞에서 해보이는 하나의 공연이나 다름이 없는 것이다. 청중 앞에서 노래를 부르는 가수나 무대 위의 연기자처럼 화가는 그가 그리는 그림에 대해 자신의 관객으로부터 직접적인 반응을 받게 된다. 그는 모델의 용모뿐만이 아니라 그의 의도까지도 다룰 줄 알아야만 한다. 어떠한 종류의 그림에도 어려움은 있게 마련이지만, 그러나 가장 날카로운 비평가격이기도 한 자신의 고객을 작품의 주제로 하여 그림을 그리는 일에는 몇 배의 어려움이 있는 것이다. 그리하여 초상화는 화가가 해내는 다른 어떠한 작업보다도 가장 신경이 쓰이면서도, 그 성공 여부가 가장 불확실한 것들 중의 하나가 되고 있는 것이다. 그는 모델을 그려야 할 뿐만이 아니라 또한 그 그림이 모델 그 자신임을 확인시켜 주어야 하며 동시에 모델을 즐겁게도 해주어야 하는 것이다.

전에는 모델을 즐겁게 해준다는 일이 다른 것보다는 쉬운 일이었다. 화가는 여러 사람들 앞에서 작업하는 것을 꺼려 하지 않았다. 화가가 그림을 그릴 때는 찾아온 친구들이나 방문객들로 하여금 모델을 즐겁게 하여 정신을 차리게 해주도록 바랄 수가 있었던 것이다. 이와

같은 사정은 실로 아주 최근에까지 있어 온 일이다. 예컨대 마네의
작업실을 그린 《바티뇰의 화실》이라는 팡텡-라투르의 그림이 있는
데, 그 그림 속에는 화가가 작업복을 입은 채로 당시의 가장 유명한
화가나 문인들에게 둘러싸여 아무 지장 없이 초상화를 그리는 광경이
나타나 있다. 그러나 오늘날의 화가에게는 이런 도움이 없다. 화가 자
신이 모델을 즐겁게 해주어야만 한다. 그는 마치도 분석자의 연구실
같이 외부로부터 차단된 은밀한 곳에서 그리며, 그리고 의사의 진찰
메모를 언제나 자유롭게 볼 수 있는 환자 때문에 가중되는 부담감을
안고 그리는 데 익숙해져 있다.

　그러나 약간의 훈련과 인내심만 있다면 이런 것은 잘 처리될 수도
있는 일이다. 화가는 실로 진지하게 작업을 하는 중이면서도 자동적으
로 이야기하는 방법을 재빨리 터득한다. 화가들 중에는 이런 일을 즐
겨하는 사람까지 더러 있다. 그러므로 정말로 어려운 문제가 있다면
그것은 초상화 자체 내에 들어 있는 어려움인 것이다. 왜냐하면 그것
은 다른 종류의 그림과 같은 것이 아니기 때문이다. 말하자면 초상화
란 모델의 단순한 재현(simple representation)이 아니며, 또한 어떤 사
람을 그린다는 행위만으로는 그것이 아무리 잘 된 것이라 할망정 반드
시 그 사람을 그린 초상화가 된다는 법이 없는 것이다. 사실 초상화
는 세밀하거나 정확한 소묘에 거의 좌우되지 않는 것 같기도 해서, 하
찮은 화가들마저 이따금씩은 놀랄 정도로 실물과 닮은 그림을 만들어
놓을 수가 있는 일이다. 그래서 초상화는 잘 그려질 수도 있고, 또는
잘못 그려질 수도 있는 일이다. 그러면서도 성공적인 초상화가 될
수도 있다. 그러나 만약 그 초상화가 모델임을 확인시켜 주고 있는 닮
은 점, 말하자면 유사성(likeness)을 나타내지 못하고 있는 것이라고
한다면 그것은 성공한 초상화가 될 수 없는 것이다. 이러한 식으로
그려질 경우 초상화는 카리카튜어(caricature)에 흡사한 것이 되고 만
다. 카리카추어란 그 유일한 주제라 할 것이 실물을 비슷하게 해 놓는
근사성(resemblance)에 있는 것이기 때문이다. 그러나 이런 류의 근사

성을 가지고서는 모델에 관한 완전한 이미지를 만들어 내지는 못한다. 모델에 관한 완전한 이미지는 카리카츄어처럼 어떤 특별한 관점에서 인물을 바라볼 때 얻어지는 것이다. 고로 닮은 점을 얻기 위해서라면 화가와 모델 사이에 있는 신비하며, 거의 마술적인 독특한 공감의 상태(state of sympathy)가 이루어지고 또 그것이 유지되고 있어야 한다. 어떻게 해서 이러한 일이 일어나는지는 경험이 아무리 많은 화가라도 알 수 없는 일이다. 이런 공감의 상태는 어떤 모델과는 잘 이루어지기도 하나, 어떤 모델과는 전혀 이루어지지 않는 경우도 있다. 때로는 그런 공감의 상태가 유지되었다가도, 잠시 후 어떤 뚜렷한 이유도 없이 사라져 버려, 다시는 그런 상태가 회복되지 않는 경우도 있다. 그러나 이런 상태가 이루어져 지속되기만 한다면 잘 그려졌던 잘못 그려졌던 그 초상화는 모델과 흡사하게 보이게 된다. 이러한 공감의 상태가 환기될 수 없다면 화가의 솜씨가 아무리 훌륭하다 할지라도 그 초상화는 실물과 닮고 있는 것이 되지 못할 것이며, 결코 닮을 수도 없을 것이다.

초상화와 다른 종류의 회화를 구별지워 주는 이러한 공감의 상태, 이런 심리적인 친밀(psychological nearness)은 화가와 모델 사이에 개재하는 실제적인 물리적 간격 즉 몇 피트, 몇 인치의 거리를 두고 있느냐에 직접적으로 좌우되고 있다. 따라서 초상화는 모델료를 지불받지 않는 어떤 사람을 4피트에서 8피트 사이의 거리에서 그린 그림이라고 정의될 수가 있다. 이보다 더 가까운 거리에서이거나 혹은 더 먼 거리에서 그려진 그림도 때로는 상당히 닮은 모습을 띨 수가 있다. 그러나 그러한 것은 본래의 의미로서의 초상화라고 하기가 어려운 일이다. 초상화의 특징은 그것을 보는 사람이 거기에 그려진 인물과 나눌 수 있는 거의 대화에 가까운 일종의 독특한 의사 소통에 있는 것이다. 이러한 특징은 모델의 영혼(soul)—혹은 모델이 그 스스로를 어떻게 느끼느냐 하는 문제—과 모델의 외적인 특징(character)—혹은 외부 세계에서 그가 띠고 있는 역할—이 동시에 거기 캔버스에 묘사되어 있는가의 여부에 달려 있다. 그런데 이와 같은 이중성은 너무도 어려운 일이어서

화가가 4피트보다 더 가깝거나 혹은 8피트보다 더 멀리서 그린다면 나타낼 수가 없는 것이다.

이것은 처음 듣는 것처럼 그렇게 생소한 말은 결코 아니다. 모델, 아니 이 점에 있어서라면 모델 아닌 누구라도 서로 다른 세 가지 가능한 면모들을 지니고 있다. 그 세 가지 면모들 중 어떤 면모를 보여 주느냐 하는 것은 그 모델을 바라보는 우리의 거리에 직접 좌우되고 있다. 이러한 거리의 척도는 우리가 외부 세계를 측정할 때 아무런 생각 없이 사용하는 자연적인 단위인 우리의 신장인 것이다.

13피트, 즉 우리 키의 두 배 이상 멀어진 곳에서는 인물(human figure)은 완전히 하나의 전체로서 보인다. 이런 거리에서는 너무 멀리 떨어져 있으므로 해서 우리의 입체환등적 시각(stereopticon vision)으로는 그 인물이 지닌 입체적인 부피를 알 수가 없다. 우리가 주로 알 수 있는 것은 다만 몸 전체의 윤곽과 신체 각부분들의 비례에 관한 것일 뿐이다. 이러한 거리에서라면 우리들은 마치 마분지로 오려진 인물처럼 사람을 바라보며, 따라서 우리 자신들과는 아무런 상관도 없는 것처럼 냉정하게 바라보게 된다. 왜냐하면 우리가 바라보고 있는 사물과의 공감 혹은 연대감을 일으켜 주는 것은 우리가 가까이 있는 대상들에서 보는 입체성과 깊이의 연장일 뿐이기 때문이다. 키의 수배가 되는 거리에서는 인물 전체가 한꺼번에 보여질 수 있으며, 또한 한눈에 포착될 수가 있고, 또 하나의 단위, 하나의 전체로서 이해될 수가 있다. 이 거리에서는 인물의 자세·지위·품위의 유무·중력에 대한 저항·서 있는 평면과의 관계 등, 요컨대 외부에 드러나는 인물의 외적 특징, 이 모든 것을 이해하기가 아주 쉽다. 또한 인물이 전달하는 어떠한 의도나 기분이라 할 것도 얼굴의 세부적인 표정에 의해서가 아니라 신체 각부분이 취하는 포즈(pose)에 의해 나타나게 되는 것이다. 그리고 화가는 마치 그다지 중요하지 않은 채로 우연히 거기에 있는 풍경화 속의 한 그루의 나무처럼 또는 정물화 속에 들어 있는 한 개의 사과처럼 그 모델을 바라볼 수가 있다. 모델이 갖는 인간적인 따스함

온 이 경우 문제가 되지 않는다. 즉 화가는 어떠한 개인적인 관련도 맺지 않은 채, 모델을 바라보면서 자신이 원하는 대로 객관적으로 그들 화폭에 그려 넣을 수 있다. 인물화(figure painting)가 그려지고, 벽화를 위한 모델이 그려지고 하는 것은 바로 이러한 거리에서인 것이다.

물론 미켈란젤로와 그의 모방자들은 이러한 규칙을 관찰하지 않고 있다. 그들의 그림에서는 모델이 마치 화가의 손에 닿을 거리에 있는 것처럼 그려져 있다. 그러나 그가 그린 시스틴 성당의 프레스코화들이나, 바사리와 그의 유파 및 그의 아류들이 그린 수많은 천정화들은 엄격하게 말하자면 벽화(mural painting)가 아니다. 왜냐하면 이들 그림에는 배경이 없기 때문이다. 이들 그림의 배경은 색이 칠해진 처마(cornice)와 벽장(niche) 또는 매우 예의적인 구름이나 화환 무늬 등으로 이루어져 있다. 반면 기를란다이오의 《성모 마리아의 탄생》, 고졸리의 《동방 박사의 행렬》같은 진짜 벽화에는 깊이가 있다. 거기에는 그림 속의 인물들이 살아갈 공간과 그들 뒤의 배경이 있다. 이런 그림에 나오는 인물들은 마치 부조처럼 벽면에 납작하게 붙어 있는 것이 아니라, 그 그림이 담고 있는 것처럼 보이는 공간 내에 잘 밀어 넣어져 있다. 이러한 일을 달성하기 위해서라면 화가는 적어도 모델의 신장의 두 배 되는 거리에 서 있는 것처럼 인물들을 그려내야만 한다.

그러나 초상화를 그리는 거리는 4피트에서 8피트 사이의 거리라야 한다. 이 거리는 모델의 입체적인 형태를 이해하는 데 아무런 시각적인 곤란이 없을 정도로 가까운 거리인 반신, 원근법에 의한 형태의 단축(foreshortening)이 그에게 전혀 문제가 되지 않는 거리이기도 하다. 친밀한 교제나 불편 없는 대화를 할 때, 우리가 정상적으로 취하는 이 정도의 거리에 서면 모델의 영혼이 드러나기 시작한다. 초상화의 주제는 영혼, 아니 그보다는 영혼과 외적 특징과의 조화 있는 균형이므로, 초상화는 이 정도의 거리에서 그려져야 하는 것이다. 3피트보다 더 가까우면, 즉 닿을 정도로 가까운 거리에 있으면 영혼이 너무 두

드러져 나타나므로 어떤 식의 냉정한 관찰도 어렵게 된다. 3피트
는 조각가가 작업을 하는 거리이지, 화가가 작업을 하는 거리는 아
닌 것이다. 조각가는 촉각으로 그 형태를 판단할 수 있을 만큼 충분
히 모델 가까이에 있어야 한다. 더구나 조각가는 원근법의 문제를 풀
어야 할 필요가 없다. 조각가가 만드는 조상(statue)은 배경이 없으며
또 그는 가깝고 멀리 있는 물체에 동일한 비중과 중요성을 두어야 하
는 화가의 어려움도 나누어 갖지 않고 있다. 화가가 정물(still-life)을
그릴 때에만은 조각가만큼이나 모델 가까이에서 작업할 수가 있다.
그림 속의 깊이를 제한하고, 배경을 정물들 뒤에 바싹 붙여 놓음으로
써 그는 배경 역시 그림 속의 대상들 중의 하나인 것처럼 그릴 수 있
으며, 그리하여 원근을 무시할 수도 있다. 이런 고안을 통해서 화가
들은 가끔 정물화의 대상들을 마치 조각의 모델들인 것처럼 다룰 수
있으며, 손 닿을 정도로 가까운 거리에서 그릴 수도 있게 된다. 그러
나 화가는 사람을 그런 식으로 다룰 수는 없는 일이다. 이렇게 가까운
거리에서는 원근법에 의한 단축법의 문제 때문에 그림 그리는 일 자
체가 너무 어려워진다. 이때 화가는 자기의 시야와 모델과의 근접성
때문에 일어나는 왜곡 현상(distortion)들을 처리해 놓지 않으면 안 되며,
또한 클로즈 엎된 입체적인 인물과 그리고 보다 멀리 있어 평평해진
배경을 꼭같이 세밀하고 정확하게 또 그럴 듯하게 묘사해야 한다는 거
의 해결할 수 없는 어려운 문제를 처리해야만 한다. 더우기 이렇게
닿을 정도의 가까운 거리가 되면 모델의 개성(personality)이 너무 강하
게 나타난다. 손에 닿을 정도의 거리는 시각적 해석(visual rendition)의
거리가 아니며, 운동 근육이 반응하는 거리 즉 주먹질이나 여러 가지
애정 행위 등 어떤 감정을 신체적으로 표현하는 거리이므로 화가에 미
치는 모델의 영향이 너무 강력하여, 또한 화가에게 요구되는 초연성
을 방해하게 된다.

　모델과의 거리가 화가에게 중요한 것처럼 그가 자기의 모델을 그리
는 크기(size) 또한 중요한 것이다. 우리가 자연에서 바라보는 것은

무엇이든지 그 거리에 따라 크게 혹은 작게 보인다. 그러나 우리는 두 개의 눈을 가지고 있기에 그 거리를 어림잡을 수 있고, 그 어림잡작에 의하여 대상의 인상을 바로잡을 수가 있다. 이리하여 우리는 대상의 실제 규모(real dimension)를 알게 되는 것이다. 어떤 대상에 있어서라도 우리가 제일 먼저 알아야 되는 것은 그림의 크기이다. 우리가 어떻게 대상을 처리할 것인가 혹은 그 대상이 우리를 어떻게 대할 것인가는 그 대상의 크기에 달려 있는 문제이다. 손에 의해 다루어져야 할 것이든, 마음으로 이해되어져야 할 것이든, 또는 정서로 파악되어져야 할 것이든, 어떠한 것이든지 간에 모든 대상은 처음에는 물리적 측정의 기본 단위인 사람의 크기와 비교되어야 한다. 우리들은 시리우스(Sirius)에서 태양까지의 거리라든가, 분자의 크기 등과 같이 너무 크거나 너무 작아서 이 같은 기본 단위로 측정될 수 없는 것들은 직접 이해할 수 없는 일이며, 이러한 것들을 이해하려면 마치도 타국어처럼 번역이 되어야만 한다. 그러나 실제로 이러한 번역은 불가능한 것이다. 광턴이나 마이크론 등은 논리적인 구조로 이루어진 것이며, 곱셈에 의해 하나에서 다른 하나가 유도된 것이기 때문이다. 그런 것들은 "마일"(mile)과는 아무런 공통점이 없는 것들이다. "마일"은 조금도 논리적이 아닌 전혀 다른 식의 구조—그 거리를 걸어가는 데 시간이 얼마나 걸리며, 다 걷고 났을 때라면 얼마나 피곤하게 될까 하는 등의 구조—에 의해 이루어진 것이다. 그러므로 은하계나 미시계는 오직 하나의 감정 즉 진절머리가 난다든가 혹은 최면적인 경외감을 불러일으킨다라는 식의 인간적인 언어로밖에는 달리 번역해 낼 도리가 없는 것이다.

　그러나 인간적인 스케일 내에서는 이해가 용이하고, 무한히 다양한 것들이 있다. 사람들은 그 나름의 일정한 크기가 있다는 사실을 우리는 알고 있다. 이러한 사물을 실제보다 크게 혹은 작게 본다면 우리는 아주 색다른 느낌을 갖게 될 것이다. 예컨대, 달걀이나 머리가 우리가 늘상 보아 온 것보다 크거나 혹은 작게 그려졌다면 그러한

것들은 우리에게 새로운 별도의 의미를 띠고 나타난다. 즉 그 의미는
우리의 시선이 어떻게 그 그림의 초점에 조정되는가, 그리고 그 사물의
비정상적인 크기가 포함하고 있는 거리에 그것이 놓여져 있다고 할
때, 그것을 보기 위해 우리의 시선은 어떻게 조정되어야 하는가 하는
문제 등에 달려 있다. 또한 우리가 늘 그러하리라고 알고 있는 것보
다 크거나 작게 그려진 사물을 보는 데서 나오는 충격도 또한 있다.

오늘날 우리는 손이나 말과 같은 대상들이 활동 사진의 영사막에 투
영되어 어마어마한 크기로 확대된 것을 보는 데 익숙해져 있기 때문에,
이러한 대상들이 그들 나름의 고유하고도 정상적인 크기를 가지고 있음
에 그 크기가 변하면 그 의미마저 변하게 된다는 것을 망각하고 있는
경우가 있다. 즉 영사막에서 보는 것은 단지 사진의 이미지(photographic
image)에 불과하다는 것을 우리는 잊고 있다. 그것은 대상 자체도 아니
며, 그 대상의 드로잉도 아니다. 그 이미지의 표면은 사람의 손이나 붓
또는 근육의 긴장이 선혀 사용되지 않고 있는, 말하자면 오직 광선에
의해 광학적(optical)으로 구축된 것이다. 따라서 그 이미지에는 그 크
기를 말해 줄 수 있는 것이라고는 아무것도 없다. 그러나 만약 스크린
위에 투영된 사진인 이 확대된 이미지를 손으로 더듬어 본 다음 일상적
인 광선에 의해 바라본다고 할 때, 이제 그 이미지는 사진이 갖는 애매
한 차원을 지니게 되지는 않을 것이다. 우리의 두 눈은 그림의 크기가
얼마나 되며, 그것이 나타난 화면으로부터 우리가 어느 정도 떨어져 있
는가를 알려 줄 것이다. 또한 우리의 근육 감각은 그것을 더듬어 보는
손을 통해 느껴지는 긴장감을 우리에게 알려 줄 것이다. 그리하여 우리
는 곧 그 이미지의 크기와 우리가 실제로 알고 있는 그 대상의 크기와
의 차이를 지각하게 된다. 바로 이것이 우리가 그림을 볼 때 일어나는
현상인 것이다. 이를테면, 시스틴 성당에 그려진 여러 마법사들 중의
하나처럼 실물보다 크게 그려진 형태는 아무리 멀리서 보아도 여전히
실물보다 크게 그려진 형태로 있다. 우리의 눈은 거리를 삼각측량
(triangulate)하여 필요한 계산을 하고 있다. 그리하여 우리는 그 형태

가 실물보다 얼마나 큰가 하는 것뿐만이 아니라 우리 자신보다 얼마나 큰가 하는 것을 즉시 알게 되는 것이다.

바로 이러한 크기의 문제 속에 오늘날 미술 교육이 안고 있는 불가피한 무기력함의 일면이 들어 있다. 미술사를 공부하고 있는 학생들은 그들이 연구하는 모든 그림들을 프린트물이나 환등 슬라이드(lantern slide), 즉 책장의 크기나 영사 스크린의 크기로서 흔히 보고 있으나 그러나 그 모든 것은 결과적으로 상당히 틀린 그림들이 되고 있는 것이다. 그림의 정확한 색깔을 그대로 닮은 복사판을 찍어낼 수 없는 것처럼, 그림을 그 본래의 크기대로 보여 준다는 것 역시 불가능한 일이다. 그러나 그림의 실제 크기나 그림 속에 그려진 대상들의 크기를 안다는 것은 그 그림의 성격·용도·효과 등을 결정하는 데 지극히 중요한 것이라 함은 의심의 여지가 없는 일이다.

큰 그림은 작은 그림을 단순히 확대한 것과는 달리 세부 묘사가 일층 많이 들어 있어야만 한다. 이처럼 그림의 크기에 따라 요구되고 있는 세부 묘사와 따라서 화가가 꼭 들어야 할 힘든 작업량이 결정되는 일이기 때문에 작업을 해야 하는 화가에게 있어서 그가 그릴 그림의 크기는 우선적으로 고려되어야 할 사항인 것이다. 그림을 그릴 때 화가는 캔버스로부터 3피트 이상을 떨어져 있지는 않다. 그러면서도 완성된 그림은 그것이 보여지도록 의도된 거리에서 보여졌을 때 훌륭하게 보여야 한다. 또한 화가가 그림을 그릴 때 취했던 거리에서 보여졌을 때도 여전히 흥미가 있어야 한다. 그러므로 가까이에서 바라보게 될 경우에 첨가되어야 할 충분한 세부 묘사 없이 작은 그림을 단순히 확대만 시켜 놓는다면 그것은 엉성하게 보이게 될 것이다. 현재 그려지고 있는 대부분의 벽화가 지극히 만족스럽지 못한 이유 중의 하나는 바로 이러한 사실에 그 까닭이 있는 것이다. 최소한 미국에서 그려지고 있는 벽화는 흔히 처음에는 작은 스케치로 도안이 되고, 구매자는 그것을 보고 동의를 한다. 만약 이 스케치의 어떤 부분도 변화시키지 않은 채 벽의 크기대로 확대시킨다면 그 그림은 반드시 빈약하고 지

나치게 단순한 것이 되고 말 것이다. 그리고 관람자는 벽화의 크기와
그 빈약한 세부 묘사의 비교를 통해 이 벽화가 단지 확대판이라는 것
을 단번에 알게 될 것이다.

지웃토와 미켈란젤로로부터 췔리쵸브나 오케페에 이르는 모든 화가
들은 크기가 지니고 있는 정서적 의미를 잘 인식하여 이를 항상 이용
하고 있었는데, 심지어는 같은 그림에서도 크기의 치수(scale)를 달리
하는 정도로까지 이용하고 있었던 것이다. 예컨대, 프릭 콜렉션에 소
장되어 있는 렘브란트의 자화상에는 화가의 머리와 몸은 같은 치수로
되어 있으나, 앞쪽으로 내밀고 있는 왼손은 상당히 크게 그려져 있
다. 이와 같이 그림의 나머지 부분과 손의 크기의 차이는 앉아 있는
모델로부터 4피트 내에 서 있는 사람만이 볼 수 있는 차이로서, 바
라보는 관람객으로 하여금 마치 렘브란트의 코끝에 닿을 만한 거리에
있는 듯 혼란된 느낌을 갖게 하고 있다.

화가들이 보다 흔히 사용하고 있는 효과는 우리들이 일반적으로 대
충 이만한 것이라고 예상하고 있는 사물을 그보다 크게 혹은 작게 그
려 놓는 식의, 크기를 변화시켜 놓고 있는 방법이다. 사실상, 어느 것
을 그리는 데 있어서 그것을 실물 크기의 4분의 3이라는 통상적인 크
기(commonplace size)로 그리지 않는 것은 하나의 통상적인 규칙으로
되어 있으며, 특히 얼굴이나 가까이 있는 대상들은 그런 통상적인 크기
로 그리지 않는 것으로 되어 있다. 알아보기 쉽고, 정상적이며, 대충
이만할 것으로 기대되는 크기를 확대시키거나 축소시키는 문제는 화
가에게 그림을 그리는 행위 자체의 어려움을 배가시켜 주고 있는 것
이지만, 그러나 그 때문에 감상자는 배증된 흥분을 느끼게 되는 것이
다. 그것은 마치도 음악가가 고음으로 노래를 부르거나 혹은 힘든 음
역에서 악기를 연주함으로써 일으킬 수 있는 긴장감과 흡사한 것이다.

우리 시대의 많은 화가들은 그림을 상당히 확대시킴으로써, 또는 모
델과 아주 가까이에서 그림으로써 영화의 클로즈 엎—화가에게 영화
의 가장 놀라운 발명으로 여겨졌던 클로즈 엎—과 같은 효과를 나타

내고자 시도해 왔다. 그러나 영화의 화면 자체는 정서적인 호소면에 있어 다소 약하며, 영화의 장면들은 자연적인 연속성을 지니지 않고 있다. 거기에 묘사되고 있는 인물들은 단지 사진일 뿐이며, 입체감이나 따스함 및 무대 위에서 움직이고 있는 살아 있는 배우들이 지닌 투영력(power of projection)이 없다. 물론 영화 제작자들은 배경 음악을 집어 넣어 그것이 관객의 주의를 산만하게 하지 않을 정도의 중립적인 것이 될 때라면 고르지 못하게 연속되는 영화의 장면들을 통일시킬 것이며, 그리하여 음악이 조화스럽게 엮어내는 풍요로써 배우들의 사진만으로는 제공할 수 없는 인간적인 따스함을 부분적으로나마 보상해 줄 수 있음을 깨닫기는 했다. 또한 그들은 배우들의 입술을 우리 입술의 3인치 이내로 가져옴으로써 지금 현재 살고 있는 사람이라는 정서적 효과를 어느 정도 제공할 수 있다는 사실도 깨달았다. 그러나 회화에서는 배경 음악이 필요 없다. 회화에는 그 자체의 긴장감이 있어, 따스함을 별도로 추가해야 할 필요가 없다. 오늘날의 거의 모든 화가들은 클로즈 엎된 머리에 의해 생기는 친밀감의 효과(effect of intimacy)를 실험하고 있는 중이다.

회화에 있어서 클로즈 엎시키는 방법을 체계적으로 사용한 사람은 크리스치안 베라르라고 나는 믿고 있다. 그는 1927년 파리에서 실제의 크기보다 훨씬 큰 일군의 초상화들을 전시한 바 있다. 이들 초상화들은 그 친밀감에 있어서는 놀랄 정도였으며, 또 틀림없이 실물들을 닮고 있는 것들이기는 했으나, 실물의 모델이 지니고 있는 상세한 외모는 아무것도 지니고 있지 않고 있었다. 친밀감은 있으나 상세한 외적 특징화가 결핍되고 있는 것은 이처럼 클로즈 엎된 초상화에 있어서는 당연한 현상이다. 친밀감이란 화가가 모델 가까이에서 그릴수록 증가되는 것이다. 외적인 특징화가 확대될 때, 즉 외적인 특징이 너무 가까이에서 보여질 때 그 그림은 카리카츄어가 될 뿐이므로, 그러한 일은 피해야만 한다. 따라서 클로즈 엎된 초상화는 화가 자신의 스타일의 특징화를 빼고라면 어떠한 특징화도 거기에 결핍되어 있으

므로 해서 그것은 모델을 초상화로 그리려고 한 것이 아니라, 모델의
얼굴에 비춰진 화가 자신을 묘사하려고 한 것이 되며, 또한 모델과의
친밀감이 아니라 화가 자신과의 친밀감을 일으키려고 한 것이 될 것
이다.

그러므로 이런 식으로 그려진 그림들은 그들이 아무리 훌륭한 것이라
고 하더라도 진정한 의미에서 초상화라고 부를 수는 없는 일이다. 이
러한 초상화들은 모델의 실제 외모를 객관적으로 재현한 것이라기보다
는 오히려 화가가 모델을 앞에 두고 자기 자신에 대해 어떻게 느끼고
있었는가를 그린 것이라 할 수 있다. 그러므로 우리가 일반적으로 초
상화라고 생각하고 있는 것은 그 대부분이 4피트에서 8피트라는 관습
적인 거리(conventional distance)에서 그려진 것이며, 앉아 있는 인물 전
체를 그리려 할 때는 좀더 먼 거리를 취해 그려진 것이다.

그러나 게인즈버러가 그린 《푸른 옷을 입은 소년》이나, 사아전트
가 그린 《마담 X》와 같은 전신 초상화는 다소 다른 체계로 그려진 것
이다. 화가는 캔버스를 모델과 같은 높이에 놓고, 자기는 13피트나
14피트쯤 떨어져 있다. 그림을 그릴 때는 캔버스까지 걸어가서 그리
는데 가급적 조금 걷기 위해 3피트에서 6피트 짜리의 긴 붓을 사용하
고 있다. 붓으로 한번 칠한 후, 그 다음을 결정하기 위해서는 다시 원
위치로 돌아와야 하기 때문이다. 화가가 13피트나 14피트의 거리에
서면 그는 나중에 구경꾼들이 완성된 자기 작품을 바라볼 때 취하는
거리에서 자신의 작품을 판단할 수가 있게 된다. 또한 이렇게 함으로
써 화가는 너무 가까이서 그리거나, 또는 너무 넓은 시각(visual angle)에
서 작업을 할 때 일어나는 부자연스러우며 분명히 잘못된 원근법―예
컨대 경사진 마루 바닥의 현상―을 피할 수 있다. 그러나 이러한 것
들은 모두가 그림의 배치를 정하기 위해서 하는 일뿐이지, 머리·손·
의상의 세부 등을 실제로 그릴 때는 관습적인 4피트에서 8피트라는
익숙된 거리를 취해 수행되었던 것이다.

이러한 관례적인 거리에서 초상화를 그리는 것은 일종의 줄다리기를

하는 일이나 다름이 없는 일이다. 말하자면 화가와 모델 중 어느 쪽의 힘이 더 강한지를 내기하는 줄다리기이다. 보다 정확히 말해서 인류학자들이 흔히 쓰고 있는 말로 인간이 지니고 있는 마술적인 힘의 총화를 가리키는 "마나"(mana)를 두 사람 중 어느 쪽이 더 강한 "마나"를 가졌느냐 하는 내기인 것이다. 모델의 "마나"는 그의 부·연령·사회적 지위·그의 정력·지성의 수준 그리고 이러한 것들에 대해 내리고 있는 자신의 은밀한 가치 평가 등에 달려 있다. 이에 비해 화가의 "마나"는 그의 기술과 미술계라는 직업 사회에서 그가 얻고 있는 자신의 명성에 대한 자신감, 그리고 고객의 범위와 사회적 지위 등에 달려 있다. 화가의 "마나"가 더 강한 경우에는 화가는 모델 때문에 조금도 방해를 받지 않으며, 모델은 외부로부터 보여지게 될 것이다. 이러한 경우, 초상화는 모델의 영혼을 그린 그림이 아니라 외적 특징을 그린 것이 되며, 화가의 재능만 발휘될 수 있다면 그것은 얼마든지 잘 그려질 수가 있다. 그러나 모델은 결코 자신을 외부로부터 바라보지는 않으므로 화가의 고객인 모델은 화가가 부여해 넣은 자신의 외적 특징을 인정하지 않거나 심지어는 알아차리지도 못하게 될 위험이 화가에게 뒤따른다. 반면에, 모델이 더 강하다면 화가가 압도당하고 말아, 그 초상화는 모델의 내적 모습(inside view)이 되어 버릴 것이다. 이 경우 화가는 모델 자신의 눈을 통해 모델을 바라보지 않을 수 없게 되며, 그리하여 외부 세계에 드러난 외적 특징을 그리는 것이 아니라, 그것의 소유자만이 볼 수 있는 힘 곧 영혼을 그리지 않을 수 없게 된다. 일반적으로 말해서 영혼을 그린 그림은 랑시에르가 그린 개들이나, 와트가 그린 《희망》에서처럼 그 영혼이 다소 약화되어 있을 때라 해도 만족스럽지 못한 것이 되고 만다. 친밀감의 과도라고 할지 모르나 그것은 특수한 조건하에서 잠시 지속될 수 있는 것일 따름이다. 그리하여 결국에 가서 화가가 압도를 당할 때 그는 자기 기술의 자유를 상실하게 되며, 따라서 모델이 그 결과에 대해 아무리 즐거워한다 하더라도 그러한 초상화는 잘못 그려지기 십상인 것이다. 한 인물의 특징화로

서 그 초상화는 틀림없이 약해 보일 것이기 때문이다.

비제 르브룅 여사가 그린 마리 앙트와네트의 많은 초상화들이 화가의 훌륭한 재능에 비해 가치가 없는 것은 모델의 "마나"가 너무 강하여 화가가 그것을 극복할 수 없었기 때문이다. 그 모델은 프랑스의 여왕으로서 다루어졌음직하다. 그러나 스페인의 마리아 테레사나 마리 레찡스카와 같은 선인들과는 달리 마리 앙트와네트는 프랑스의 여왕 이상 가는 인물이었다. 그녀는 파리에서 가장 유행적이고, 가장 만만한 사교계의 리더였다. 유럽의 가장 뛰어난 여주인이라는 지위 때문에 화가가 그녀의 "마나"를 이겨낸다는 것은 불가능한 일이었을 것이다. 그림마다 벨벳천은 아름답고, 몸가짐은 우아하고 당당하게 보이고 있으나, 머리 부분은 멍청과 요염의 기념비나 다름없는 꼴이 되고 만 것이다.

물론 강한 쪽은 항상 모델 편이다. 그것은 항상 부유하고 권력 있는 사람들만이 초상화를 주문할 수 있는 때문이기도 하다. 그러나 무엇보다도 중요한 것은 모델이 돈을 지불한다는 점이다. 내가 아는 한 아무리 작품이 잘 되었다 하더라도 모델의 비위에 맞지 않는 초상화를 그려 놓고 그것을 모델로 하여금 받아들이게 하거나 또는 그것을 전시하도록 하는 일은 결코 없었던 것 같다. 따라서 우선권은 항상 모델이 쥐고 있는 셈이다. 그러나 화가 쪽도 강할 수 있으며, 때로는 모델보다 훨씬 더 강할 수도 있다. 이를테면, 엣날의 길드(guild)처럼 강력한 직업적인 연합체를 통해 화가가 보호를 받게 될 때나, 화가의 사회적 지위가 하잘것없는 다만 쟁이로 간주되어 설령 그의 의견이 그림으로 표현되고 있다 하더라도 고객에게 조금도 문제가 되지 않을 때이거나, 그와는 반대로 모델이 속하고 있는 사회에서 화가의 지위가 확고하여 화가 자신이 원하는 대로 할 수 있을 때나, 또는 화가가 고객보다 나이가 많아서 보다 많은 세상 경험과 지식으로 모델에게 감명을 줄 수 있을 때 등이 바로 그와 같은 경우라고 할 수 있을 것이다.

오늘날의 부자나 왕족의 초상화가 만족스러울 정도로 실물과 닮고

있기는 하나, 왜 하나같이 맥빠진 것이 되고 있느냐를 설명해 주고 있는 것은 바로 그 줄다리기를 하는 데 있어서 화가에 의해 요구되고 있는 외적 특징의 특수한 모습들 때문인 것이다. 오늘날의 화가에게는 이들 어마어마한 모델들 앞에서 자신을 지탱해 줄 만한 화가로서의 직업적인 뒷받침이 없다. 오늘날 왕족 출신의 고객이나 백만장자와 같은 고객은 자신의 초상화를 그릴 화가를 훌륭한 화가들 중에서 선택하고 있는 것이 아니라, 만만하게 봐도 괜찮을 정도의 화가들, 그리하여 자신을 닮게나 그릴 정도의 화가들, 사회적 지위나 세상 경험이 고객인 자기들과 비등한 화가들 중에서 선택하고 있다. 그러나 이 정도의 자격으로서는 결코 훌륭한 초상화가가 될 수는 없는 일이다.

기를란다이오와 같은 초기의 이탈리아 초상화가들은 스스로에게 사회적 중요성을 제공하고 모델에게 저항하기 위하여 아마도 길드를 이용한 것 같다. 티티안이나 루벤스와 같은 사람들은 오늘날의 영화 배우처럼 스타가 되고 있었다. 사아전트는 사회적으로 안정된 계층에 속해 있었으며, 레이널즈 역시 마찬가지였었다. 레이널즈가 공작의 총애를 받지 않았을지도 모를 일이지만, 존슨이나 개릭 및 그 밖의 재사들로 구성된 문학 클럽에 속하고 있다는 지적 우수성 때문에 어떻든 그것은 보상될 수가 있었던 것이다. 모델 앞에서 결코 입을 열어 본 적이 없다고 알려진 벨라스케스는 자신의 왕족 고객들에게는 충실한 정원사나 요리사처럼, 사회적 중요성이 전혀 없는 단순한 쟁이로 여겨졌을 공산이 크다. 드가는 또 다른 기교를 부렸던 사람이다. 그는 파리에서 가장 까다로운 사람으로 알려졌는데, 이러한 사실은 우선 그에게 상당히 유리한 점이 되어 주고 있었다. 또 그는 모델의 영혼의 영역을 벗어날 수 있도록 그림 그리는 거리를 잘 조정하였다. 그가 그린 대부분의 초상화는 최소한 10피이트 거리를 두고 그려진 것처럼 보인다.

만약 캔버스가 투명하여 그것을 통해 그가 그리고자 하는 사물을 바라볼 때 그 사물이 캔버스를 차지하는 크기대로 그림을 그린다면 화

가에게는 그렇게 하는 것이 가장 쉬울 것이다. 화가는 모델로부터 10
피트 떨어져 있고, 캔버스는 그리기에 편리한 거리인 3피트 정도에
있다면 별다른 이유가 없는 한 모델은 자동적으로 실제 크기의 3분
의 1정도로 그려지게 된다. 드가가 그린 초상화는 인물들의 크기로
보아 10피트나 혹은 그보다 멀리서 그려졌다는 사실을 알 수가 있
다. 때로 드가는 사진을 보고 그리기도 했는데, 이런 경우에는 모
델을 직접 대면할 필요가 없었다. 또 어떤 때는 자기보다 신분이 열
등한 사람들, 이를테면 말의 기수나 무희 또는 세탁부들을 그리기도
했다. 그러나 이런 그림은 초상화로 분류될 수가 없는 것들이다. 왜
냐하면 이 경우 모델이 되어 준 사람들은 돈을 받았을 것이며, 모델
료를 받는 모델에 있어서는 초상화의 문제와 그 줄다리기가 일어나지
않기 때문이다. 돈을 받았다는 사실이 모델의 "마나"를 지워 버리고
말며, 화가만이 강한 힘을 발휘하게 된다. 물론 화가가 사랑의 구실이
나 사랑의 선수 혹은 서곡으로서 어떤 모델을 그리지 않는 한—이런
경우에 대해서는 우리가 지금 신경을 쓸 필요가 없는 일이지만—화
가만이 힘을 발휘하게 된다. 이런 목적을 띨 때 대개의 경우 그림은 가
능한 한 가까이서 그려지며, 처음 앉았던 거리보다 멀리서 수행되는 일
이란 설혹 있다 하더라도 극히 드문 일인 것이다.

제 2 장
유 사 성

우리들은 어느 누구도 자신들이 어떻게 보이는지를 모른다. 다만 마음 속으로 자기가 어떻게 생겼는지를 알 수 있을 뿐이며, 그것이 전부인 것이다. 거울에 비친 자신의 모습을 볼 때조차 우리는 자기 내면의 감정에 맞춰 얼굴을 재조정하거나, 아니면 자기 얼굴을 쳐다보는 일을 슬그머니 피하고 있다. 그러나 화가는 우리 각자가 우리 자신이라고 알고 있는 불꽃처럼 생생한 이 외모(outside aspect)를 보여 줄 수 있으므로 초상화를 그리기 위해 앉아 있는 것이 그토록 매혹적인 일이 되고 있는 것이다. 초상화를 그리는 화가가 모델에게는 한편으로는 마치 점쟁이처럼 경이롭고, 또 다른 한편으로는 우스꽝스럽게 보이는 것도 이러한 까닭에서인 것이며, 또 그렇게도 종종 화가와 모델이 서로를 의지하기 어려운 존재로 알고 있으며, 또 서로에게 관대할 수 없는 이유도 바로 여기에 있는 것이다.

모델과 화가 사이의 불화가 어떤 형태로 나타나, 그 결과가 어찌되든 간에 그것은 항상 유사성(likeness)의 문제에 관한 것이다. 즉 모델이 소유하고 있는 가지각색의 내면적 삶들 중 어떤 영혼, 어떤 내면적인 삶을 그 모델의 것으로 되게 하느냐 하는 점, 나아가 모델이 지닌 영혼의 다양한 측면들 중 어느 측면을 화가가 재현시키도록 해야 할 것이냐 하는 문제이다. 그러므로 이 유사성은 능히 알아볼 수 있는 가능한 것이라야 할 뿐만이 아니라 모델과 그의 처지에 합당한

것이라야만 한다. 화가의 편에서 볼 때 어느 것을 택하느냐 하는 것은 이 세상에 대한 상당한 요령과 식견을 필요로 하는 문제이다. 따라서 근사성——마땅한 내면적 삶을 나타내 주는 외적인 측면이라는 의미의 근사성——은 광범히 유포된 일반적인 생각과는 달리 카메라, 어떻든 스틸 카메라(still camera)로는 다만 우연히 잡을 수밖에 없는 그러한 것이다.

초상화나 사진에 있어서 이러한 식의 근사성은 모델의 인간성(personality)에 대한 일종의 상징적 재현 같은 것이다. 아니, 오히려 인간성의 총화(summation)라고 하는 것이 더 낳을 것 같다. 왜냐하면 인간성이란 정지된 채 머물러 있는 것이 아니라 유동적이고 끊임없이 변하고 있는 것이기 때문이다. 화가는 일정한 시간 동안 모델을 관찰함으로써 유동적인 인간성 중 평균적인 것을 추출하여, 이 평균치를 아주 확신을 주는 근사성으로 제시할 수가 있다. 이러한 이유 때문에 초상화는 적어도 모델이 서너 번 이상을 자리에 앉지 않고서는 그려질 수 없는 것이다. 무비 카메라는 한 배우에 대해 일련의 사진들을 연속적으로 찍으므로 해서 유동적인 인간성의 일면을 기록하고, 이러한 유동적인 인간성의 연속 장면을 일관된 유사성으로 제시할 수 있다. 또한 무비 카메라는 그러한 일을 보다 용이하게 하기 위해서 구성(plot)과 분장의 관례를 통해 배우가 이미 어떠한 타입이나 스타일로 화해 있다는 이점을 지니고 있다. 그러나 이러한 무비 카메라는 어디까지나 기계의 눈이지 인간의 눈은 아니다. 따라서 이러한 카메라가 획득한 근사성은 배우가 그 카메라에 어떻게 나타나 보이고 있느냐 하는 것이지, 우리가 직접 그 배우를 만났을 때 그가 우리에게 어떻게 나타나 보이느냐 하는 그런 근사성은 결코 아닌 것이다.

그러나 스틸 카메라는 이런 종류의 근사성마저 기록할 수가 없다. 그 카메라의 셔터는 순간적이다. 그것은 지속을 사진에 담을 수가 없다. 따라서 그것은 자연을 재현하고 있는 것이 아니며, 자연의 움직임을 고정시켜 놓고 있는 것이다. 파도를 찍은 사진을 보면 우리가

파도로 알고 있는 물의 움직임이 아니라 한 장의 구겨진 양철 조각처럼 보인다. 카메라는 파도 그 자체로부터 어느 한 순간의 정지된 파도의 단면만을 기록할 수 있을 뿐이다. 마찬가지로 스틸 카메라 역시 모델의 유동적인 인간성으로부터 아주 얄팍한 한 단면만을 빼낼 수 있을 뿐이다. 아주 드문 경우를 제외하고라면 이러한 단면은 근사성이라 불리워지고 있는 인간성을 대변하는 총화가 결코 될 수가 없는 일이다.

이에 덧붙여 카메라의 셔터가 찰칵하고 눌러지는 순간을 기다리고 있는 모델은 결코 그 자신이 아닌 것이다. 이 경우 모델은 자신의 삶을 영위하고, 자기 나름의 생각을 하면서, 정신을 차리고 있는 그러한 사람이 아니다. 그의 마음은 비어 있은 채, 사진사의 인간성에 영향을 받고 있다. 그리하여 사진은 셔터를 누르는 사람처럼 찍혀 나오기가 십상인 것이다. 영화 배우들조차도 이 점을 고려하고 있다. 그래서 그레타 가르보는 영화에서 일관성 있는 인간성을 지키기 위해 꼭 일정한 사진사에게서만 사진을 찍게 할 것을 요구했다. 반면 마레느 디트리히는 사진사를 바꿈으로써 영화에 나타나는 자신의 인간성을 변화시켜 나갔다. 그러나 후자의 경우는 일반적인 경우가 되지 못한다. 정치가들뿐만이 아니라 배우들 즉 일반에게 잘 알려진 인물들은 자기 영혼의 유동적인 면이 아닌, 합의된 자기식의 카리카츄어를 카메라에 제공하는 법을 대체로 알고 있다. 사실상 직업적인 광고업체들에게 소위 "일류급"(The Big Time)이라고 알려진 계층들의 특징이라고 하는 것은 바로 이러한 카리카츄어적인 인간성을 아주 손쉽고 자신 있게 이용하고 있다는 점이다. 그러나 이 소수의 계층을 제외하고서라면 일반적으로 사진을 찍고자 할 때 여러분은 자기가 닮아도 그다지 꺼리지 않을 만한 사진사를 택해서 찍어야 한다.

우리는 주로 얼굴의 여러 모습들(features)의 움직임을 통해 한 인간이 지닌 인간성의 변화를 지각할 수 있다. 그러나 단지 그 모습들을 모아 놓는 것만으로는 근사성을 이룰 수가 없다. 또한 초상화가 아무

리 세밀하고 조심성 있게 일련의 얼굴의 모습들을 복사해 놓는다 할지
라도 목적하는 바를 달성할 수가 없다. 경찰은 긴 코·가는 눈·통통
한 입술·갈라진 턱 등 얼굴 모습들에 관한 여러 표준형에 따라 얼굴
을 분류하는 체계를 이용하고 있는데, 이는 이미 분류된 범인들을 확
인하는 데 아주 효과적인 것으로 간주되고 있다. 목격자에 의해 범인
이 지녔다고 생각되는 얼굴 모습들의 여러 유형들을 둥그스름한 머리
윤곽에 모아 놓음으로써 어떻게 길가던 행인에 의해 미지의 범인이
식별될 수 있을 만큼 그의 초상이 그려질 수 있는가 하는 설명이 신문
지상에 종종 있어 왔다. 그러나 나는 이러한 일은 불가능한 것이라
고 생각한다. 얼굴의 모습들 그 자체가 근사성을 지니고 있는 것은 아니
다. 사실, 실체들(entities)로서의 얼굴 모습들이라는 것마저 존재하고
있는 것이 아니다. 그것들은 얼굴 중 가장 유동적인 부분들 혹은 머리
부분을 이루고 있는 여러 면들의 복잡한 결합들에 대해서 우리가 붙인
편의상의 명칭, 곧 언어적인 추상물(verbal abstraction)들에 지나지 않
는다. 특징 묘사에 도달하게 되는 것은 이러한 얼굴의 모습들을 하나
씩 하나씩 드로잉함으로써가 아니라, 머리 그 자체의 여러 면들과 형태
들을 지적함으로써인 것이다. 즉 매우 추상적인 긴장들—당김(pull)
과 밀침(push)들—과 당김과 밀침 같은 것을 재현하기 위한 선과 형
상에 대한 상호 왜곡 및 모델의 얼굴과 몸통의 면과 형태에 대한 상호
왜곡을 이용함으로써 화가는 비로소 모델에 대한 자기의 근사성을 획
득하는 것이다. 따라서 특징이 표현되고, 아니 언제나 표현될 수 있
는 것은 이처럼 선과 면 그리고 매스들이 가져오는 이들 긴장들이 상
호 작용함에 의해서뿐인 것이다.

자연에 있어서뿐만이 아니라 예술에 있어서도 선·면·매스가 그
나름대로 결합하면 그것은 우리에게 각기 어떤 독특한 뜻을 지니게
된다. 예컨대, 들판에 서 있는 한 그루의 나무가 왼쪽으로 기울어져
있다고 해보자. 나무 밑둥의 땅이 다소 부푼 데 따라 우리는 중심이 되
는 큰 뿌리의 위치를 가늠할 수가 있게 된다. 만약 왼쪽이 부풀어 있

으면 나무의 중량 때문에 그 뿌리는 땅 속으로 향해 있는 것이 된다. 그러나 오른쪽이 부풀어 있으면 나무는 뿌리쪽과는 반대 방향으로 잡아당겨 그 뿌리를 땅에서 솟게 해 놓는다. 자동차를 민다는 생각이나 느낌이 무거운 물건을 들어 올린다는 생각이나 느낌과 다르듯이 우리는 이것을 매우 다른 두 현상으로 느끼게 된다. 우리의 근육 감각은 이러한 추진력(thrust)과 장력(tension)을 민감하게 알아차린다. 우리 앞에 서 있는 어떤 사람의 특징이라고 우리가 해석하고 있는 것은 이들 힘에 대한 우리들 신체 속에서 공감하는 근육 감각과 그들 힘을 우리들의 정서로 바꿔 놓은 것이다. 왜냐하면 실생활의 인물이든, 아니면 화폭 위에 그려진 인물이든 그의 얼굴이나 혹은 신체의 각부분들의 배열은 우리의 근육 감각을 촉발시킴으로써, 만약 우리가 자신의 얼굴을 저 같은 특수한 꼴로 하고 있으면 우리의 얼굴은 어떠한 느낌을 갖게 될까, 또는 우리의 신체가 저런 모습의 포즈를 취했다면 우리의 신체는 어떠한 느낌을 갖게 될까 하는 지식을 우리에게 알려 주며, 그리고 우리가 그처럼 얼굴을 찡그리고 있거나 혹은 포즈를 취하고 서 있을 때는 어떤 특별한 정서나 혹은 감정이 야기될 것인가 하는 지식을 알려 주기 때문이다. 이처럼 화가들은 선·형태·매스의 결합과 이 결합이 우리에게 가져다 주는 운동 신경적 의미와 정서적 의미—그러한 결합치고 이런 류의 의미를 지니지 않고 있는 것이란 없으므로—를 사용함으로써 자기가 본 유사성의 특징을 묘사할 수 있는 것이며, 또한 우리로 하여금 그 특징을 느끼도록 해줄 수가 있는 것이다. 그러나 이러한 일이 정확히 어떻게 성취되고 있는지 하는 문제는 화가 자신들마저도 어렴풋이 알고 있는 이상으로는 이해하지 못하고 있다.

이러한 근사성의 기초를 이루고 있는 영혼—물론 내가 여기서 말하고 있는 영혼이란 불멸의 영혼이 아닌 필멸(mortal)의 영혼으로서, 만약 여러분이 좋다고 한다면 내적인 생명(interior life)이라고 해도 좋을 그러한 영혼—은 그것을 지닌 사람의 연령에 따라 자기의 외적 특징을 변화시켜 놓는다. 유년 시절에는 대개가 뚜렷이 특징화되지

않고 있으나, 청년기로 접어 들면서 그것은 공고해져, 가문이나 혈통, 종족이 지니고 있는 기본적인 특색(trait)을 보여 준다. 중년기에 이르면 그것은 그것을 지니고 있는 사람이 활동하고 있는 어떤 그룹의 야망을 반영하게 되고, 노년에 이르면 그것은 그 자신 인생 특유의 피로나 죄책감이나 업적의 기록이 되고 있다. 일반적으로 우리는 어린 아이가 자각적인 의식이 없다고 말하는 경우가 있는데 그것은 전속력으로 가동되는 잘 정비된 생물학적 기계(biological machine)가 갖고 있는 자족성 같은 것을 두고 하는 말인 것이다. 중년이 갖는 영혼은 이보다는 훨씬 활기가 있으나, 아직도 불확실하여 외적인 간섭에 계속 좌우되는 경향이 있다. 노년에 이르러서야 영혼은 돌이킬 수 없는 과거 때문에 확고한 것으로 굳어 버린다.

초상화가들에 있어서 가장 공통적으로 문제가 되고 있는 것은 중년기의 모델이다. 차라리 어린 아이를 그릴 때에는 초상화의 문제보다 오히려 고안이나 즉흥이 더 문제가 되고 있다. 즉 어떻게 하면 어린 아이의 주의를 집중시킨 이 짧은 시간 내에 빨리 그릴 수 있는가, 또는 어린 아이의 주의가 더 이상 유지되지 않을 때라면 어떻게 근사성을 기억하여 그것을 채워 넣거나 꾸며내 놓느냐 하는 문제가 되고 있다. 그렇다 하더라도 어린 아이를 그리는 일이 쉽지는 않은 일이다. 왜냐하면 이 경우 화가는 모델의 특징을 기록하는 냉정한 관찰자이어야 할 뿐만 아니라, 모델의 내면적 감정의 따스함에 응할 수 있는 공감적인 친구가 되어야 하고, 동시에 이 어린 아이를 꼼짝 않고 그대로 앉아 있게 해야 하는 엄한 보모 역할도 해야 하기 때문이다. 내가 본 고야의 어린이 초상화 몇몇 작품을 짐작해 보건대 그조차 이런 유의 초상화에 대해 꽤 골치를 썩었던 것 같다. 그가 그린 어린이들은 그의 다른 초상화에서 볼 수 있는 정확한 특징화라 할 것이 전혀 없기 때문이다. 어린 아이들은 마치도 몽롱히 무엇인가를 생각하는 듯한 모습으로 그려져 있어, 그가 처음에 앉혀 놓은 후, 그 시끄럽고 변덕스러운 실물을 마주하고 그렸다기보다는 오히려 어린 아이들을 앉혀 놓지 않은 채 그

가 기억하고 있는 대로 그들을 그린 것같이 보인다.

그러나 어린 아이를 그리는 것이 한 가지 점에 있어서만은 쉬운 데가 있다. 말하자면 근사성의 문제에 대해 모델과 다툴 필요가 없다는 점이다. 화가와 모델은 각기 다른 세계에 살고 있기 때문에 화가가 모델을 어떻게 보고 묘사하는가 하는 문제는 어린 아이에게 있어서는 전혀 중요하지가 않다. 게다가 어린 아이는 그다지 개성화(individualized)되어 있지도 않으며, 그 외적 특징의 특색이 아주 미묘해서 알아보기가 어려운 일이므로 불쾌하게 보이지 않게만 그려 놓는다면 부모들이란 사람들은 어떤 근사성이라도 기꺼이 받아들일 것이기 때문이다. 노인들의 초상화 역시 그리기가 쉽거나, 아니면 아예 불가능한 것이거나 한 것이 되고 있다. 즉 모델이 자기의 나이와 더불어 경험이나 업적에 대해 권위와 긍지를 지니고 있다면 이는 쉬운 일이다. 반면에, 만약 모델이 젊음을 부러워하여 그렇게 보일려고 한다면 이는 초상화가 아니라 카리카츄어가 되고 말 것이다. 이러한 경우에라면 화가는 이 노령의 모델이 지닌 외모를 왜곡시켜야만 하며, 그가 보는 대로가 아니라 그 나이의 모델이 당연히 지녔다고 여겨지는 그런 양식화된 외모를 그리지 않을 수 없게 되는 것이다. 비록 그러한 그림이 모델의 허영심을 만족시켜 준다 하더라도 하나의 그림으로서 그것은 조금도 가치가 없는 것이다. 그것은 추상적이고, 이상적인 노인네의 그림이지, 실제로 접할 수 있는 구체적인 세계와는 아무런 관계도 없는 그림이며, 동시에 그것은 그러한 세계에 대한 화가의 시선과 사랑과 기억일 뿐으로 물론 그림은 그러한 식으로도 제작될 수 있는 일이기는 하다.

이와 같은 어려움은 모델이 살고 있는 사회가 외모(appearance)나 예절(decorum)에 있어서 그 같은 어떤 이상형에 높은 가치를 부여할 때도 나타난다. 이러한 경우, 화가는 당대의 유행하는 근사성을 모델의 얼굴에 부과함으로써 그 모델의 외모를 양식화(stylize)해 놓지 않으면 안 된다. 이런 유행적인 외모는 하나의 이상형일 뿐이요, 하나의 일반화일 뿐이요, 하나의 외관(surface)일 뿐이다. 아무리 가장해 보인다 하

더라도 그러한 모델은 무심한 상태의 자기의 진정한 외모일 수가 없으며, 또한 한 인간으로서 그가 지니고 있는 가장 흥미 있는 면일 수도 없다. 따라서 이 같은 외적 유행의 제약하에서 그려진 초상화는 인간적으로 진실한 면도, 흥미로운 면도 없는 것이 되고 말 것이다.

티티안, 브론지노, 렘브란트, 그레코 등의 작품처럼 장엄한 양식(grand style)으로 그려진 초상화가 지니고 있는 뚜렷한 징표는 외모를 이처럼 양식화해 놓고 있는 특별한 형식이 없다는 점이다. 장엄한 양식으로 그려진 초상화는 인간 자체를 주제로 삼았지, 우연적이고 유행적인 인간의 외모에 대한 양식화를 주제로 삼지는 않았다. 그렇다고 해서 그 주제라 할 것이 인간 일반(man-in-general)이 되고 있는 것도 아니다. 장엄한 양식의 화가는 일반화시켜 놓는 사람이 아니다. 정물화가들은 자기 앞에 놓여 있는 개별적인 사과를 그리는 사람이지 플라톤이 말하는 이데아로서의 사과라든가 또는 사과성(appleness)이라는 것을 그리는 사람이 아니다. 마찬가지로 장엄한 양식으로 초상화를 그리는 화가는 일반적인 인간이나 인간에 대한 어떠한 이상적인 개념과는 무관한 대신, 한 개별적인 인간을 그린다. 곧 그의 모델은 그 모델의 본질적인 인간다움(essential humanity)이 그 이외의 어떠한 인간과도 구별되고 있는 한 인간 존재인 것이다. 그러므로 외모에 대한 어떠한 양식화나 또는 유행적이고 외적인 취미의 기준이 화가와 모델 사이에 개재되어, 아담의 후예로서 모델이 지닌 자연적인 우아함과 불멸의 영혼을 감소시켜 놓도록 되어서는 안 된다. 폰토르모의 무뢰한들, 티티안의 왕자들과 로마의 교황들과 시인들, 그리고 렘브란트의 작품에 나타나고 있는 가난한 사람들은 각자 모두가 자기 나름의 실크로 만든 옷, 누더기로 기운 옷, 퍼스티언 천(fustian)의 옷을 걸치고 있는데, 이것은 이와 같은 인간의 존귀함을 가장하고 있는 것이 아니라 그것을 돋보여 주고 있다. 스틸만 콜렉션에 소장된 폰토르모의 《창잡이》는 커다란 소매가 달린 노란색의 상의를 자랑하고 있다. 그러나 그 창잡이는 그 옷 속에 들어 있는 인간으로서의 자기를 더 자랑하

고 있는 것이다. 프릭 콜렉션에 소장된 브론지노가 그린 우아한 젊은
이는 검정색으로 된 스페인 복장을 하고 있는데, 전장에서의 용맹을
보여 주기 위해 상의를 조금 터 놓고 있고, 예술적 취미를 말해 주기
위해 손에는 메달을 쥐고 있고, 바지 앞을 불룩하게 하여 남자다움을
나타내고 있어 당시 유행하던 어떤 복장보다도 더 놀라운 정도의 정확
한 특징을 지니고 있다. 그리고 메트로폴리탄 박물관에 소장된 렘브
란트의 《손톱을 깎고 있는 노파》라는 그림에는 천조각으로 기운 듯한
거무틱틱한 옷을 입고 있는 한 여인이 있는데, 다른 사람의 눈을 아랑
곳도 하지 않고 있는 그녀의 인간다움 속에는 이 대지(Mother Earth)
의 모든 비인간적 중량감을 담고 있는 듯하다. 그럼에도 그녀는 여전
히 한 여인, 다른 어떠한 사람과도 구별되고 있는 한 여인인 것이다.

　18 세기의 초상화들이 이러한 위의 초상화들보다 우리의 흥미를
끌지 못하고 있는 것은 18 세기의 초상화가들이 솜씨(skill)가 없었기
때문은 아니었다. 오히려 18 세기 화가들은 믿을 수 없을이만치 솜씨
가 훌륭했다. 그러므로 그 이유는 단순히 그 당시 사교계의 모든 유럽
인들이 그랬던 것처럼 모델들 역시 프랑스에서 시작되어 18 세기 전유
럽을 휩쓸었던 양식화된 외모와 예절을 따르고 있었다는 데서 찾아야
할 것 같다. 일찌기 16 세기 중반부터 17 세기초에 이르기까지 유럽의
예절이나 의상은 그 유행이 스페인 궁정에서 비롯된 것이었다. 정확
히 말한다면 스페인 궁정의 예절이나 의상이라기보다는 이탈리아나
프랑스 궁정에 있었던 스페인 사람들에 의해, 또는 네덜란드의 스페
인 통치자들에 의해 이식된 예절이나 의상이었다. 스페인 특유의 "오
만성"(morgue)과 격식들, 그리고 의상에 검은색을 사용하고 있는 일
—스페인만이 인디고 염료를 쉽게 얻을 수 있어 좋은 검정색을 만들
수 있었음—등이 유럽의 모든 궁정에서 찬미의 대상이 되어 모방되고
있었다. 그러나 18 세기초에 이르러서는 이미 프랑스 궁정의 예절과
의상이 모든 문명 세계의 외모와 품행의 기준이 되었다.

　1825 년 이후로, 유럽의 여행은 스페인을 제외하고는 어디나 매우

편리해졌다. 필요하다면 누구나 그랬듯, 연주회가 있거나 들어올 수
입이나 혹은 금시계가 상금으로 걸려 있는 곳이면 거기가 어디든 레오
폴드 모짜르트는 영리한 그의 아들과 딸을 오스트리아에서 프랑스, 영
국, 이탈리아로 돌아다니다가는 다시 되돌아오게 할 수 있을 정도였다.
이런 손쉬운 여행으로 인하여 국가 간의 차이, 적어도 상류층에 있어서
국가 간의 차이는 점차 사라지게 되었다. 그래서 어디서나 매력(charm)
이 유행의 으뜸이 되고 있었다. 그리고 매력과 겸양이 신사의 두렷한
징표가 되었다. 대화와 그리고 자연 철학이라 불리워진 자연과학, 그
리고 세련된 품행 등은 어디서나 존경을 받았다. 그리하여 카그리오스
트로나 카사노바 그리고 루이 16세에게 다이아몬드 제조법을 가르쳐
준 성 제르망 백작 같은 작자들이 오락 솜씨나 그럴 듯한 말재주를 미끼
로 호화로운 생활을 영위할 수 있었던 것도 이런 사정 때문이었던 것이
다. 1920년대의 백만장자 보헤미안처럼 국제적인 패거리들은 노름·사
교적 모임·화려한 복장이나 태도·오페라 등으로 소일하며, 성곽이
나 궁전이나 군대 등을 방문해 가면서 유럽을 돌아다녔다. 부자들은
매우 돈이 많아서 온갖 사치를 다 즐길 수 있었다. 우수한 기량(work-
manship)이 도처에서 성행하였다. 길드는 그때까지도 존속하고 있었
는데 제작되는 물품은 무엇이든 간에 모두 수명이 오래가도록 만들어
져야만 했다. 집·정원·가구·비단·접시·도자기·조상·그림 등 모
든 수공품들은 거의 대부분 감식가(man of taste)의 수요 충당을 위해
대량으로 생산되었다. 오늘날 감식가란 어떤 것을 애호(like)해야 하
는지를 아는 사람이다. 그러나 18세기에 있어서의 감식가란 어떤 것
을 구입(buy)해야 하는지를 아는 사람이었다. 무엇을 구입해야 하는
가 하는 그의 취미는 실상 프랑스 궁중의 취미에 의해 조정되고 있었
다. 그리고 프랑스 궁정은 나이가 어떻든, 신분이야 어떻든 그 모두
에 불문하고 어떤 사람에게나 또 어느 곳에서나 안락하고, 세련되고,
매력 있는 보편적인 외모를 요구했다.

　의상마저도 사회적 신분의 차이를 제외하고는 개인적인 차이가 무시

되고, 심지어는 나이의 차까지도 없어져, 남자들은 긴 코트와 가발, 그리고 여자들은 가슴을 불룩 튀어 나오게 하고 머리에 분을 바르는 것이 유행이 되었다. 18세기의 의상을 걸치고 공연되는 연극에서는 주인과 하인이 쉽게 구별되고 있다. 그러나 주인들끼리는 옷 색깔만 제외하면 한 사람을 다른 사람과 구별하는 것이 거의 불가능한 일이었다. 그것은 품행이나 얼굴 표정에서의 양식화가 완전히 이루어져 있었기 때문이었다. 당시 인기 있는 철학자들로 구성된 레네와 아탈라스 등 소위 "고상한 야만인들"(noble savage)이라 할 사람들조차도 천부적으로 궁중 예절을 타고난 것이라고 생각하였을 정도였다. 북소리나 심벌 소리가 들어 있는 음악이면 "터어키식"(Turkish)이라고 불리워졌던 것처럼, 품행이나 외모에 있어 의외적인 것이나 혹은 과격한 것은 "고틱"(Gothick)이라고 여겨졌다. 초상화의 모델은 한 인간으로서가 아니라, 기교를 부려 우아하고 절도 있게 맡은 바 연기를 해내는 배우로서 나타났다. 합스부르그 콜렉션에 소장된 프랑스 화가인 뒤플레씨스가 그린 초상화의 예를 들어보자. 이 초상화는 글룩이라는 작곡가가 하프시코드 앞에 앉아 있는 모습을 그린 것인데, 지휘를 하고 있는 손이 매우 밝은 조명을 받음으로써 작곡가-지휘자의 역할을 감미롭고도 위엄 있게 해내는 것처럼 보인다. 또 루브르에 있는 히야신드 리고가 그린 루이 15세의 초상화를 보면 왕이 굉장히 멋진 옷을 입은 어마어마한 인물로 그려져 있어, "프랑스의 국왕"이라는 역할을 완전무결하게 해내고 있다. 이러한 그림들은 정말이지 믿을 수 없을 정도로 아름다운 것들이다. 그러나 여기에 그려지고 있는 모델들에게는 전시대에 그려진 티티안의 《아렌티노》나 그레코의 《종교 재판관》 등과 같은 초상화들에 담긴 인간적인 심오함이 조금도 나타나 있지 않다. 왜냐하면 18세기 초상화들의 주제는 인류의 한 성원으로서의 모델이 지니고 있는 품위(status)가 아니라 모델의 사회적 신분(position)이었기 때문이다. 이것은 화가의 잘못이 아니다. 단지 독특한 외모를 해야 한다는 18세기의 관습이 화가와 모델 사이에 개재되어, 인간으로서의 모델이 갖는

44

실재성 즉 어떠한 관습에도 예속될 수 없고 그 자체의 완전한 투영력
을 지닌 실재성을 화가가 볼 수 없게 가려 놓았기 때문이다. 이 밖에도
프랑스의 취미가 이루어 놓은 일반화된 이 세련성은 인간이라는 동물
이 지닌 가장 매력적인 측면도 아니다. 이런 관습들이 프랑스 혁명의
폭발로 산산조각이 났을 때에야 비로소 고야나 다비드에게서 그랬던
것처럼 초상화는 다시 양식화되지 않은 인간 존재의 직접적인 묘사가 제
공할 수 있는 강렬한 흥미와 호소력을 회복할 수가 있게 되었던 것이다.

오늘날의 화가들은 바로 이와 동일한 문제에, 그것도 가장 극단적인
형태로 부닥쳐 있다. 우리 시대가 찬미하고 있는 양식화는 18세기 화
가가 다루어야 했던 것보다 훨씬 더 얼빠지고 경직된 형태의 것이 되
고 있다. 18세기의 모델들은 우아하고 세련되게 그려지기만을 바랐으
나, 오늘날의 모델은 매력 있는 인물로 그려져야만 하도록 되어 있다.
결과적으로 오늘날 그려지고 있는 초상화들은 도덕적인 색조(moral
tone)에 있어서도 그 질이 낮고, 실제 처리 면에서는 한심스러울 정도
이다. 초상화가 과거에 차지했던 상당히 중요한 위치와, 또 늘 그러했
듯 수입 면에서도 수지가 맞는 일이었음에도 불구하고 오늘날엔 일류
급 화가라 할 사람들이 그러한 초상화를 못 그려 안달하고 있을 사람
이란 거의 없다. 오늘날 초상화를 지배하고 있는 관습들은 너무도 옹
졸한 것이 되고 있어 화가들의 관심을 끌지 못하고 있기 때문이다.
오늘날의 양식화에 대한 이와 같은 책임의 원천은 영화에 있다.

이제는 베르사이유 궁전이 유행의 원천이 아니라, 대중의 오락을 공
급하고 있는 공장, 곧 헐리우드의 스튜디오가 유행의 진원지로 그 역할
을 담당하고 있다. 그러나 "오락"(entertainment)이란 말은 영화 산업이
우리에게 제공해 주고 있는 것을 표현하는 정확한 명칭이 될 수가 없
다. 사실 어떤 방법으로이든 오락적인 즐거움을 주는 영화는 몇 편이
안 된다. 즐거움을 누리기 위해 관객들이 입장료를 지불하면서 영화를
보고 있는 것이 아니다. 어둠 속에서 조용히 앉아 자신들의 가장 절실
한 욕구—돈을 쓰고 싶은 욕구, 사랑받고 싶은 욕구—들이 자기 눈

앞에서 영상화되어 지나가는 것을 보고 평안을 얻는 대가로 돈을 지불하고 있는 것이다. 극적 관심(dramatic interest)은 테크니칼라와 마찬가지로 부수적인 첨가물일 따름이다. 그런만큼 영화에서 필수적으로 요구되고 있는 것은 유혹적이며 매력적이어야 한다는 것이다. 유혹이나 매력의 형태는 여러 가지 종류가 있지만 영화에는 항상 그러한 요소가 존재하고 있다는 것은 사실이다. 악한으로 등장하는 가장 단순한 엑스트라마저도 분장을 하지 않은 채로는 카메라 앞에 설 수 없게 하고 있는 것이 바로 영화이다. 분장으로 인해 배우 얼굴에 만들어진 이 매력적인 마스크 때문에 그라는 존재는 해를 입히는 위험스러운 바깥 세상의 일부가 아니라, 이것을 보기 위해 우리 스스로 돈을 지불한 무해한 꿈의 일부라는 것을 우리는 확신하고 있다. 이것이 헐리우드가 모든 배우들에게 또한 우리 모두에게 부과하고 있는 우리 시대의 양식화인 것이다.

인간 행위에 대한 각색(version)은 우리가 흔히 상상하는 것 이상으로 우리의 일상 행위에 큰 영향을 미친다. 그렇다고 해서 우리가 실제로 어떻게 보이고 혹은 어떻게 행동하는가 하는 것이 변하는 것은 아니다. 바뀌어진 것이 있다면 그것은 우리가 우리 자신을 남에게 보이는 것으로 생각하고 싶어한다는 점이고, 그래서 우리의 효과와 타인들에게 미치는 우리의 매력의 효과를 생각하고 싶어한다는 점이다. 이러한 양식화가 오늘날 초상화를 그리는 화가에게 불가능할 정도로 어려운 제약을 던져 놓고 있는 것이다. 왜냐하면 초상화를 그려 달라고 하는 고객은 자신이 닮아야 할 모델로서 어느 한 인간 혹은 어느 한 인간적인 성질을 염두에 두고 있는 것이 아니라, 자신이 이제껏 보아 온 모든 영화로부터 얻어낸, 남을 즐겁게 해주어야 할 것이라는 일반적인 통념을 염두에 두고 있기 때문이다. 고로 모델은 자신이 어떻게 보였으면 좋을가에 대해 간단한 생각마저 갖는 일이 없다. 만약 모델이 원하는 바를 다 존중해서 그가 요구하는 모든 종류의 매력을 그에게 부여한다면, 그 초상화는 즉시로 서로 엇갈리는 많은 것들이 들어

있는 것처럼 보이게 될 것이다. 어느 기혼 여성을 재력이 있으면서 동시에 품위가 있게 그리고 또 매우 유혹적인 여인으로—제트루드 스 타인은 모든 사람들은 누구나 성숙한 젊은이로 생각하고 있다고 말한 바도 있으니 만큼—보이게 그려야만 한다면 그러한 화가는 아마도 자신의 양심도 내팽개치고, 모델의 진정한 특징도 무시한 채, 싸인을 요구받을 정도의 이름 있는 여배우에 비슷한 공식적인 매력과 통념화 된 성적 매력을 지닌 여자를 그려내야만 할 것이다. 이렇게 되면 화 가는 자기 자신과 또 돈을 받고 하는 이러한 작업을 경멸하게 될 것이 다. 따라서 진정한 화가들은 좀처럼 초상화를 그리지 않고 있다. 왜 냐하면 무한히 다양한 인간의 본질을 이러한 식으로 환원시켜 보는 눈 으로 그려진 초상화는 인간적이거나 혹은 예술적인 가치를 띨 수 없 으며, 먼 훗날 단순한 기록감이 되고 말 것이기 때문이다.

그렇다고 해서 헐리우드만이 전적으로 비난받아야 할 것은 아니다. 화가들이 지닌 곤란한 문제거리의 진정한 원천은 사진이다. 사진은 우 리 주위 어디에나 있다. 우리는 너무도 사진에 대해 잘 알고, 또 그것 을 지나치게 신뢰하고 있다. 이제 사람들은 육안의 시각이나 혹은 화 가의 시각이 아닌 카메라의 시각이 보다 진실된(true) 것이라고 믿기에 이르렀다. 한 장의 사진은 하나의 대상처럼 리얼하고 명백하며 항구 적인 것이지, 한갓 외관처럼 덧없는 것이 아니라고 믿기에 이르렀다. 그리고 사진의 가장 획기적인 발명품인 무비 카메라는 매력이 없는 용모는 결코 보여 주지 않으므로 그러한 유혹적인 요소가 없이 그려 진 초상화는 자연의 충실한 재현마저 될 수가 없다는 식이 되었다.

어떻든 어떤 점에서 대중은 옳다. 모든 영화, 모든 광고, 모든 대중 의 얼굴들에서 우리가 보고 있는 공식적인 이 같은 매력, 즉 다른 사 람들로부터 호감을 사고 싶어하는 이러한 외모는 이제 미국 국민성의 외적 측면이라고 인정되어 버렸으니 말이다.

제 3 장
장엄한 양식

프릭 콜렉숀에는 호가아드가 그린 당시의 영국에서 가장 부유한 여성 중의 한 사람이었던 메리 에드워드양의 초상화가 있다. 자기가 결혼했던 어떤 귀족으로부터 재산을 얻어내기 위하여 자기 아들을 사생아로 공표했다는 여자이다. 호가아드의 작품에 나타난 이 여인은 보석을 감고, 개를 데리고 그리고 관대한 미소를 띠고 있는데, 매우 영국적이며 외모로 보아 대륙적인 상냥함이라고는 조금도 없어 보이는 그런 여자이다. 차라리 그녀는 데포의 소설에 묘사된 도덕적 인간의 전형이었던 《몰 플랑더즈》라는 여인이 행복한 시절에 지녔을 듯한 그러한 모습을 닮고 있다.

이 그림 옆에는 반 다이크가 그린 클란부랏실 백작 부인이라는 영국 여인의 또 다른 초상화가 걸려 있다. 여인은 초연하게 또 우아하게 매우 개성적으로 그려져 있다. 그러나 호가아드의 모델과는 달리 그녀는 조금도 영국인처럼 보이지 않는다. 그 이유는 쉽게 찾을 수 있다. 호가아드는 영국인이었고, 반 다이크는 영국인이 아니었기 때문이다.

반 다이크에 있어서 영국적인 특성은 이국적(exotic)인 것이었는데, 만약 어떤 화가가 장엄한 양식을 고수하려 한다면 이국적 즉 이색적인 것은 역병처럼 피해야 한다. 왜냐하면 우리가 그림에 흥미를 느끼는 것은 화가가 그 주제를 얼마나 이색적인 것으로 알아차리고 있었는가

의 문제나 또는 그 결과 화가가 그 주제로부터 만들어 낸 카리카튜어가
아니기 때문이다. 그와는 반대로 우리의 관심을 끄는 것은 우리 자신
들이 그 화가가 얼마나 이색적일 수 있는가를 발견하는 일인 것이다.
화가란 자신의 색다른 시선을 통하여 가장 일상적인 사물이 지니고
있는 예기치 않았던 낯설음을 우리에게 보여 주어야 하기 때문이다.
주제 자체가 이색적인 것은 너무나 손쉬운 낯설음이기 때문에 장엄한
양식의 화가는 피해야 되는 사항인 것이다. 그런데 한 나라의 국민성
이란 타국의 화가들에게는 가장 이색적인 주제가 되기에 족한 것이
되고 있다.

　자기 나라에 살고 있는 어떤 사람에게 있어서 자기 나라란 성가실
수도 있고 편안함을 줄 수도 있으나 어느 경우든 결코 낯설지는 않다.
자기 나라란 단지 각기 다른 생활, 다른 야망을 가진 여러 사람들의
집합일 뿐이지, 뚜렷한 국민성을 가진 것처럼 보이지는 않는다. 어쨌
든 그들은 결코 이국적인 존재가 아니다. 그 나라 국민이라면 다른 사
람들이 다음에 무엇을 할지 별 어려움 없이도 미리 알 수 있기 때문에
그들과는 마음 편히 지낼 수 있다. 그러나 똑같은 그 나라 사람들을
밖에서 바라보는 외국인들은 그 나라 국민들이 가진 상호 차이점들을
알아보기가 어렵다. 대신 외국인은 그들이 공통적으로 가진 특성을 알
게 되며 그에게는 그 나라가 나름대로의 일반적인 색조나 도덕적인 풍
토를 가졌다는 사실이 명백하게 드러나게 된다. 그러나 외국인이 알아
채는 이 국민성은 어떤 사람 혹은 몇몇 사람들이 실제로 어떻게 보고
행동하는가 하는 데에 근거한 것이 아니다. 그것은 그 국민들 입장에
서는 너무도 흔해 빠진 것이어서 주의를 끌 것 같지도 않게 생각되는
표정과 행위로 구성되어 있는 것이고, 외국인들은 바로 이러한 관습
들이 자기 나라의 관습과 지극히 대조적인 것이 될 때에 한해서 그것
을 주목하게 되는 것이다.

　이처럼 밖으로부터 국민성을 바라보게끔 하는 데 위험스러운 안내
역을 맡고 있는 것은 한 나라의 패션 잡지에서 찾아볼 수 있다. 잡지

의 지면들이 광고용으로 제시해 놓고 있는 품목들을 보면 그 잡지를 읽는 사람들의 부류를 흔히 짐작할 수 있게 해준다. 모험담 잡지의 뒷난은 허리를 조르는 벨트·체조용 도표·틀니·전기 진동기·머리가 나게 하는 약·치마 버팀목들, 그 외 중년의 여러 부속품들로 가득 차 있다. 문학 비평 잡지들은 외로운 사람들끼리의 만남을 위한 난을 마련하고 있다. 문학적인 생활이란 아마도 우리 화가들이 상상하고 있는 것 이상으로 외로운 것인 모양이다. 패션 잡지에 광고로 나오는 품목은 아름답고 고상한 것들이며 또는 이런 것들을 획득하는 수단들인 것이다. 의상이나 화장수를 선전하는 이러한 잡지 속의 모델들은 이런 물건을 살 사람들에 의해 찬양되며, 또 그들에 알맞다고 여겨지는 미와 예절의 이상에 맞게끔 조심스럽게 선택되고 있다. 따라서 여자들의 의상 잡지에 나오는 패션 지면이나 사진은 그 나라 여인들이 바람직하다고 생각하며 동시에 표준이라고 생각하는 그런 미, 즉 그들 국민성이 지닌 이상적인 외모를 항상 보여 주는 것이 될 것이다.

고로, 만약 패션 잡지를 그대로 믿는다면 오늘날 영국와 상류층 부인들은 지적인 호기심이라고는 전혀 없으며, 순결하지도 않으면서 전문적인 의미로 말한다면 냉정하다는 결론이 내려진다. 프랑스 부인들은 속되지 않게 쾌락을 받아들여 질리지 않을 정도로 즐기고 있는 여인들이 되고 있다. 미국 부인들은 감히 침범할 수 없는 자아 충족적인 성, 즉 댄디즘(dandyism)의 괴물인 셈이다. 그리고 우리는 또한 다음과 같은 추론을 하게도 된다. 즉 영국에서는 어느 한 사람이 자기의 지위로써 어떠한 사람들을 지배하고 억누를 수 있는가가 성공의 척도이며, 프랑스에서는 한 사람이 가진 지성이 어떠한 사람들의 흥미를 일으키며 그들을 주목시킬 수 있는가가 그 측정 기준이 되고, 그리고 미국에서는 한 사람의 매력이 얼마나 많은 사람을 매료시켜 감히 접근하지도 못하게 하느냐가 그 기준이 된다라고. 이런 판단들은 물론 터무니없는 것들이다. 너무 단순하여 도저히 사실일 수가 없는 것들이다. 그런데 다른 나라 사람들에 의해서 어느 한 나라의 공통적

인 속성이라고 간주되고 있는 국민성에 대한 규정들은 이보다 훨씬
더 터무니없는 것이 되고 있다. 영국인은 강하고 말이 적으며, 이탈
리아인은 정서적이고, 프랑스인은 쾌락을 좋아하며, 미국인은 사무적
이라는 등의 자격 부여를 할 때는 어느 정도 근거 있는 말들이었을지
모르나, 다른 모든 일반화들이 그러한 것처럼 이것 역시 사실과는 정
반대가 되고 있는 것들이다. 오히려 영국인은 말이 많고, 이탈리아인
이 논리적이며, 프랑스인이 도덕적이고, 미국인이 환상적인 이상주의
자들이라는 것을 우리는 언제나 깨닫고 있기 때문이다. 그러나 이것 역
시 불완전한 일반화이다. 고로 국민성이란 카리카츄어를 목적으로 하
는 경우를 제외하고는 그 같은 한정된 용어로 묘사될 수 없는 것이다.
　　그러나 국민성이라는 것은 분명히 존재하며 또한 틀림없는 사실이
다. 국민성이란 모든 유럽인이 미국인이 볼 때에는 똑같은 외국인이며
강한 발음을 내고 있다는 사실을 근거로 힐리우드가 파리에 관련된 영
화에서 프랑스인 역할에 비엔나의 배우를 대신 쓸 때 그럴 듯하게 구며
놓는 식의 간단한 꼬리표나 포장 따위는 아닌 것이다. 진짜 파리 사람
이나 비엔나 사람을 한번도 만나본 적이 없는 관객들에게만 그러한
배우들은 설득력을 가질 수가 있는 일이다. 왜냐하면 국민성이란 금
발이라든지 프랑스어로 말한다든지 등의 그 나라 국민 누구나 지니고
있는 특성이나, 껍을 섭는다든가 차를 마신다든가 하는 그 나라 국민이
면 누구나 행하는 일련의 행동들만으로 이루어지는 것은 아니기 때문
이다. 국민성이란 그 나라 국민이라면 어떤 일을 용납하지 않는 것이
당연하다고 생각하고 있는 그런 행위들로 또한 이루어져 있기도 한 것
이다. 그러므로 파리나 비엔나를 아는 사람이라면 파리 사람과 비엔나
사람을 혼동하는 일은 있을 수 없다. 왜냐하면 파리나 비엔나에서 평
범하게 살아가는 데 요구되는 성격과 외모의 특징들은 서로가 조금도
같지 않기 때문이다. 이같이 상이한 조건들이 조금도 어김없이 두 도
시에 사는 주민들의 모든 행동·몸짓·우아함을 물들이고 있는 것이다.
　　국민성은 화가들이 그에 대해 어떤 방법을 발견하여 다루어야 할 것

으로서, 그가 그릴 모델의 근사성에 필수적인 부분이다. 본국의 화가
라면 아무런 수고없이 감지하며 부지불식간에 모델의 국민성을 그릴 수
가 있다. 그러나 외국 땅에 사는 외국인 화가라면 매우 어려운 선택을
하게 될 것이다. 그에게 이 나라 국민성이란 이국적인 것이다. 그는 둘
중 하나를 선택해야 한다. 즉 그는 장엄한 양식을 포기하고 그 대신
풍려한 것(the picturesque)을 택해 자기 나라의 것과 매우 상이하여 가
장 잘 눈에 띈다고 여기는 모델의 성질들을 그려서, 스페인 무희나
투우사를 그린 사이전트와 마네, 알제리아인과 고대 로마인을 그린
들라크르와와 다비드가 그랬던 것처럼 국민성의 카리카튜어를 만들어
내야 한다. 또 다른 방식으로는 그 화가가 장엄한 양식을 고수할 것이
라면 자기의 모델이 지닌 이국적인 색채를 무시하고 그 모델을 외국인
으로서가 아니라 자기 나라의 한 사람으로 그려 놓아야 하는 일이다.

　이런 현상은 영국 초상화에 만연해 있다. 왜냐하면 엘리자베드 시
대의 몇몇 익명의 화가와 반 다이크를 모방한 불확실한 몇몇 사람들을
제외하고는 호가아드 이전까지는 유명한 화가들 중 영국인은 한 사람
도 없었기 때문이다. 우리는 누구나 이러한 사실을 잘 알면서도 곧잘
잊고 있는 버릇이 있다. 홀바인은 스위스 사람이고, 반 소머, 반 쎄유
렌, 릴리는 네덜란드인, 넬너는 독일인, 반 다이크 자신은 플란더즈
사람이었다. 물론 이들 외국에서 온 화가들이 그려야 했던 영국인의
특징은 오늘날 우리가 알고 있는 영국인의 특징과는 조금도 같은 것
이 아니었다. 특히 튜더 왕조 시대의 영국인들은 매우 달랐을 것이다.
16세기 영국을 방문한 외국인들은 빅토리아 시대 여행자들이 이탈리아
인을 묘사할 때 사용했었던 것과 비슷한 말로 영국인들을 묘사해 놓고
있음을 볼 수 있다. 정서적이며 음악적이고 쾌활한 민족, 진지하지 않
으며 춤과 노래를 즐기고 선심을 잘 쓰며 말다툼 또한 잘 하고 방금
전에 포옹을 했다가도 다음 순간 칼을 뺄 준비가 되어 있으며, 또한
여인들은 무제한적인 방종 상태라는 것, 술책과 이중 거래의 나라, 뇌
물 없이는 공적이거나 사적인 어떠한 일도 성공할 수 없는 나라를 말

52

하고 있으며, 이런 특징이야말로 셰익스피어가 묘사해 놓고 있는 영
국인의 특징—그리고 이 점에서 인간적인 특성인—과 조금도 다를 바
가 없는 것이다.

　홀바인이 그렸던 인물들도 바로 이런 특징을 지닌 사람들이었을
것이다. 그러나 홀바인의 작품에 그려진 인물에는 이런 특성이 나타
나 있지 않으며 설령 그가 이것을 나타내고자 했을지라도 인물들에게
이런 특징을 부여할 수는 없었을 것이다. 왜냐하면 홀바인은 스위스
인이었기 때문이다. 그는 자신의 그림을 장엄한 양식으로 유지하기
위해 모델의 생생한 이국성을 무시하고 자기 자신처럼 그들을 그렸다.
게다가 외국 태생인 화가들은 제 나라에서 찬미되고 있는 특징들을
모든 인류의 외모나 행위에 있어서 이상적인 것들이 되고 있다고 믿
는 도리밖에 없기 때문이다. 고로 홀바인은 그 스스로 가장 고귀한
인간의 성질이라고 간주했던 것—한 바젤 은행가의 탄탄한 도덕적 성
실성—을 영국 왕자들의 속성인 것처럼 그림으로써 그들의 비위를 맞
추려 온갖 짓을 다 했던 것 같다. 네덜란드인인 렐리에 의해 그려진
영국인이 네덜란드인처럼, 그리고 플란더즈 사람인 반 다이크가 그
린 영국인의 초상화가 그의 단골 고객인 여타의 스페인-플란더즈식의
국제판처럼 보이고 있는 것은 모두 이와 같은 이유에서였다. 반 다
이크의 초상화에 나타난 온화하고도 위엄 있게 보이는 여인들, 교활
한 인상과 맵시를 부리는 듯한 남자들—비록 스튜어드 왕조 시대의
영국인들이 이런 특징을 닮으려고 애썼을 가능성이 있긴 하였을지라
도—에게서 영국인의 특유한 모습은 거의 찾아볼 수가 없다. 실로 확
실한 것은 이들 인물들은 18 세기를 통해 그 중의 어느 누구도 어떤 영
국인과도 닮지 않고 있다는 점이다. 그러나 18 세기 초상화에 나타난
영국인들은 영국인으로서의 특징을 확실하게 보여 주고 있다. 왜냐하
면 조오지 왕 시대의 사람들을 그린 화가들은 영국인들 자신이었기 때
문이다.

　호가아드 이전까지 비록 영국인이 그린 그림은 없었으나 그렇다고

대륙적인 회화 전통이 전혀 없었던 것은 아니었다. 최초의 영국화가인
호가아드는 자신의 화풍과 교육을 위해 네덜란드에 갔던 사람이다.
최초의 영국의 토착적인 화가라는 그의 위치는 그로 하여금 상당한
자립심을 갖게 만들었던 것 같다. 그에게는 그가 따라야 할 국내의 취
미의 전통이 있었던 것도 아니었고, 또 다른 한편으로 그는 그 당시 막
유행하기 시작한 프랑스식 취미에 감명받거나 영향받지도 않았다. 이
것은 프랑스에서 루이 15세에 앞서 있었던 사치하며 방탕한 섭정 정
치의 취미였는데, 도덕가이며 애국자였던 호가아드는 이를 몹시 혐오
하였다. 실제로 그의 잘 알려진 작품들인 《탕아의 일생》과 《최신식의
결혼》과 같은 일련의 작품들은 이 외래 사치에 물든 영국인들을 신랄
하게 비웃기 위해 그려졌던 것이다. 따라서 호가아드는 작업에 있어
기법상의 건전한 전통으로서, 그리고 자신의 시각에 제약을 가하는
지방적이거나 또는 강요된 여하한 취미도 지니지 않은 채 더구나 그
는 상당히 천재적인 인물이었던 만큼, 차후 어떤 영국 화가도 다시는
발휘하게끔 될 수 없는 자유로운 입장에서 모델의 외모가 가지는 독
특함(singularity)을 드러낼 수 있었다. 그 결과 그가 그린 사람들은 분
명 영국인이 되고 있다. 그들은 오브레이와 데포가 묘사한 영국인들
과 조금도 틀린 바가 없다. 그들은 사람들이 잘 알 수 있고 또 그들을
알게 됨으로써 즐거운 그런 사람들이며, 호가아드의 그림은 이들이
분명 소유하고 있는 온갖 기지와 독특함으로 그들을 묘사하고 있다.
이론의 여지없이 호가아드는 가장 위대한 영국의 화가이다. 그의 작
품에는 신선함·천재성 그리고 기지가 있다. 그러나 그것은 고상한
양식(noble style)이 아닌 장엄한 양식으로 그려진 것이다. 거기에는 우
아함(elegance)이라고는 조금도 없으며, 나아가 프랑스인들을 감명시킬
만한 아무것도 없다. 그러나 1750년, 그러니까 레이널즈와 게인즈
버러 등 그럴 듯한 영국 화파가 형성될 정도로 상당수의 화가가 나올
무렵쯤에는 프랑스인과 프랑스식 취미는 결코 무시될 수 없는 실정이
되고 있었다.

사실상으로는 이미 18세기초에 프랑스식 취미가 영국인에게 영향을 미치기 시작했다. 그 가장 손쉬운 예는 시에서 찾아볼 수 있을 것 같다. 프랑스식 취미가 들어오기 전 퓌르셀의 음악을 두고 쓴 드라이든의 전원시가 있다.

> 모든 섬들을 능가하는 가장 아름다운 섬.
> 쾌락과 사랑의 보금자리
> 비너스도 여기에 거주를 택하리니
> 그녀의 사이프러스 섬의 수풀을 버리고—.

다음으로 프랑스식 취미 또는 어떻든 프랑스식으로 수정된 취미를 소개하는 데 기여한 포우프의 작품을 예로 들어보도록 하자.

> 금빛 모래 위로 풍요한 팍토루스(Pactolus)를 흐르게 하시고,
> 포강 둑 위로는 나무들이 황갈색으로 출렁이게 하시듯,
> 신이여 가장 빛나는 아름다움이 넘치는 템즈강변에 축복을.
> 여기 나의 양들을 먹이리니 나 결코 더 먼 벌판을 찾지 않으리.

둘다 동일한 주제, 즉 영국에 대한 사랑을 다루고 있다. 그러나 하나는 재미(fun) 있는 반면, 다른 하나는 놀랄 정도로 교묘한 기교를 부린 작품이다. 더우기 포우프의 발랄한 시가 갖는 화려하고도 교묘한 기교는 바로 이 작품이 만들어진 그 당시, 그러니까 루이 15세 이전 섭정정치의 프랑스식 취미 바로 그 양식인 것이다. 몇 년 후 호가아드는 이와 같은 프랑스식의 유행을 흉내내는 영국인을 조소하였다. 18세기 중반 무렵까지는 프랑스식 취미, 즉 루이 15세 궁중의 보다 절제된 취미가 유럽의 나머지 모든 나라들의 예의 범절을 지배하게 된 것처럼 영국의 예의 범절 역시 지배하게 되었다. 그리고 영국 국민성, 적어도 상류층의 국민성은 변화하여 이 새로운 국제주의에 적응하게 되었다.

이런 변화는 초상화에 그대로 반영되어 나타나고 있다. 과거에 호가아드의 모델과 반 다이크의 모델 간에 커다란 차이가 있었던 만큼이나 게인즈버러의 모델과 호가아드의 모델 사이에도 커다란 차이점이 있다. 호가아드가 다룬 주제는 시골 출신의 귀족이었으나, 게인즈버러가 다룬 주제는 도시의 멋진 유행이었다. 호가아드의 모델과는 달리 게인즈버러가 그린 사람들은 어느 면으로나 결코 기이하게 보이지는 않는다. 기껏해야 젠 체하는 태도를 보일 뿐이다. 비록 게인즈버러의 고객들 중 많은 사람들이 대륙 여행(Grand Tour)을 했다는 것을 나타내기 위해 프랑스화된 애매한 분위기를 보여 주고 있기는 하지만 그림에 나타나는 바로는 남자들은 강하며 경솔하지 않고, 예술적이지도 않으며, 친절하고, 대부분의 경우 유능하게 그려져 있다. 그러나 그들은 지적인 정열이나 종교적인 정열은 없으며, 자신의 그 어떤 내적 강박감에 의해서보다는 사회적 관습에 의해 지배를 받는 그런 사람들이었다. 포우프의 말을 다시 인용하자면 여자들은 그 어떤 특징도 없었다고 한다. 그들은 어리석고 예쁘장하며 쉽게 침울해지고 지적으로 우수하기보다는 자신감이나 활기를 주는 아첨들이나 필요로 하고—체스터필드의 의견에 따르면 형편없이 그릇된 아첨일수록 더 쉽게 받아들여졌다고 함—또 그려져야 될 이유가 있는 자녀들의 초상화의 숫자가 어떤 증거가 된다면 집안 식구를 철권으로 다스리는 그런 여인들이었다.

이런 모델들은 화가들에게 하나의 새로운 문제를 가져다 주었다. 즉 이런 사람들을 어떻게 프랑스식 취미가 요구하는 온갖 매력과 우아함과 고상함을 지니게 묘사하느냐 하는 문제이다. 그러기 위해서는 호가아드가 네덜란드 양식에서 채택한 직선적인 중류 계층의 시민적인 회화 양식으로서는 충분치 못했다. 우아함과 장려함이 보다 더 요구되었다. 고로 게인즈버러는 우아함을 배우기 위해 반 다이크와 프랑스 궁중 화가들에게로 갔다. 실제로는, 정신적으로만 프랑스에 갔을 뿐이지 프랑스 화가이며 판화가인 그라브로라는 사람과 함께 런던

에 있었을 뿐이다. 그러나 레이널즈는 이탈리아에 몸소 갔던 사람이다. 고상한 양식을 터득하기 위해 이탈리아로 가서는 라파엘과 카랏치 유파, 길리오 로마노 등을 찾았다. 그리하여 그의 유명한 《강연록》의 자료를 가지고 영국으로 돌아왔다.

그의 《강연록》은 영어로 쓰여진 회화 서적 가운데서 아마도 가장 잘 알려진, 그러나 가장 적게 읽혀지는, 그리고 내가 생각하기로는 가장 읽기 어려운 책인 것 같다. 이는, 그가 초대 회장이었던 영국 왕립 미술 학원의 학생들에게 했던 취임 강연들이었다. 존슨 박사가 썼을지도 모르며 십중팔구 그랬다고 될 정도로 그토록 화려하고 웅변적인 수사로 가득찬 강연록은 이탈리아 절충주의자들—기도 레니, 카랏치 유파의 화가들, 그의 자기들이 위대한 화가라고 여기는 미켈란젤로, 라파엘, 레오나르도 등의 각 화가로부터 그들의 훌륭한 특질을 취하여 그것을 결합시키는 간단한 조처만으로 위대한 작품을 이룰 수 있다고 생각하는 사람들—을 찬양하고 있다. 그리고 여기에서 레이널즈 그 자신은 채택해 보려고 시도해 보지도 않았던 선의 고상함(nobility)과 색의 단순함(simplicity) 등 가엾은 블레이크에게는 굉장히 커다란 골치거리가 되고 있었던 것들을 옹호하고 있다.

블레이크는 아주 흥미 있는 도덕적 신비주의 작가이며 또 뛰어난 시인이었다. 그러나 화가로서의 그는 장식 스타일(ornament style)의 미미한 삽화가에 불과하며, 스위스 태생의 화가 후셀리의 추종자였다. 영국 회화에 후셀리가 기여한 바는 이탈리아의 매너리스트들—미켈란젤로, 레오나르도, 라파엘의 추종자들—을 그리스 복고풍의 양식(Greek Revival style)에 적용시킨 점이다. 아마도 회화에 있어 그리스 복고풍의 가장 잘 알려진 예는 레까미 부인을 그린 다비드의 미완성 초상화일 것이다. 그림 속의 여인은 스탠드 램프 옆의 긴의자—램프와 의자 둘다 페르시에르와 퐁테에느가 만든 폼페이 장식 스타일의 모조품으로부터 빌어 온 가구들임—위에 몸에 달라 붙는 속이 비치는 옷, 거의 잠옷에 가까운 옷을 입고 예쁜 맨발로 비스듬히 누

워 있다. 우리에게는 매혹적인 집정부 시대의 풍으로 보이는 이 모든 것이 다비드와 그의 청중에게는 진정한 그리스풍으로 여겨졌던 것이다. 블레이크와 그의 시대 사람에게는 그리스 복고풍은 취미 면에서는 진보적인 것이었으며, 정치적 의미에서는 혁명적이기까지 한 것이었다. 적어도 문학 세계에서 화가로서의 블레이크가 과분한 평판을 얻게 되었던 것은 영국적인 스테인드 글라스, 고딕의 복고, 미켈란젤로, 이상적인 누드, 집정부 시대풍 등 그의 작품에 나타난 이 흥미진진하며, 화합이 불가능한 요소들의 혼합 때문이었다는 사실을 나는 가정해 볼 수 있을 뿐이다.

그러나 블레이크는 시인이었으며, 따라서 어휘들은 그들이 묘사하는 대상들과 진정한 관계를 가져야 한다고 믿었다. 그는 레이널즈의 수사학이 레이널즈의 그림과는 아무런 관계가 없다는 걸 알고는 격분을 하기도 했던 것이다. 블레이크는 레이널즈《강연록》의 여백에 레이널즈가 그린 그림에 대한 격분과, 레이널즈의 회화 원리에 대한 자신의 단서를 상당한 양 적어 놓고 있다. 문학가가 아니며, 따라서 자기가 사용하는 말들의 의미를 진정으로 믿지 않고 있는 레이널즈는 자신이 만든 원리들을 무시하고 그 스스로는 수월하게 그려 버렸던 것이다. 반면 블레이크는 레이널즈의 원리들을 정확히 지켜 단일함과 절제와 매너리즘이 뒤범벅되어 있는 늪에 이르게 되었던 것이다. 사실, 그는 회화의 세계에 상륙한 것이 아니라 정면으로 예술과 기술의 세계에 상륙했던 것이다.

레이널즈의 강연록에 적혀 있는 교훈들은 고상한 양식을 규정짓고 있다. 이 교훈들은 색채의 단순성—순수한 적·황·청·녹색들을 사용해야 한다는 교훈—, 고상한 선과 제스츄어, 그리고 일반화된 혹은 이상적인 미의 중요성에 관한 것이었다. 이 후자의 경우에 있어서 어떤 도덕적인 원리를 보다 잘 설명하기 위해서 화가는 사팔뜨기를 제거해야 하며, 모델의 코는 반듯하게 해 놓는 일이 요구되고 있다.

레이널즈 자신도 자기가《강연록》에서 옹호해 놓은 고상한 양식을

그대로 따랐을 때 다른 사람처럼 그 역시 잘 해내지 못했다. 그가 가끔 사용하였던 알레고리는 빈약하고 소심하며 확신을 주지 못하는 것들이었다. 《비극적 뮤즈인 시동즈 부인》은 여전히 한 여배우이며, 《찬가를 부르는 여신들》은 영감을 받았기보다는 진지하다. 또 다른 한편 그의 초상화들은 실제 인물들의 그림이다. 아마도 그것이 레이널즈가 《강연록》에서 진정으로 의미하고자 했던 것인지도 모를 일이다. 즉 모델에게 인간적 존엄성을 부여하기 위해 고상한 양식을 어떻게 사용해야 할 것인가 하는 문제였는지도 모른다는 말이다. 아뭏든 그는 그 당시 인물들 중 성공한 유일한 사람이었다. 게인즈버러는 베르사이유로부터 직수입한 식의 교묘한 세련성을 자기 모델들에게 부여했다. 람네이는 패션 잡지의 상류풍의 풍미(heut-ton)를, 레번과 로렌스는 방금 막 승용차를 구입한 광고 속의 남자가 갖는 말끔한 용모를 각각 모델들에게 부여해 놓고 있다. 게인즈버러는 레이널즈보다 훨씬 더 영리하며, 코플레이는 보다 능란하며 호가아드는 어느 모로나 더 흥미 있다. '양키 두들' 노래의 곡조에 맞춰 레이널즈 기법의 무상함을 떠벌린 블레이크로부터 (죠슈아 레이널즈경이 죽었을 때/모든 자연은 퇴락하고/왕은 왕비의 귓 속으로 눈물 멀어 뜨렸네/그리고 그의 작품 모두 시들었네), 레이널즈가 사용한 여러 겹의 광택(glaze), 스컴블(scumbles), 덧칠(retouching), 회화 매체에 대한 과도한 실험 등 때문에 그의 그림을 깨끗이 손질하는 일이야말로 극도로 어려운 일이 되고 있다고 불평하는 오늘날의 원화 복구자들에 이르기까지 그의 기법은 정말로 잘못된 것이라고 누구나 말하고 있다. 또한 레이널즈의 회화에는 라파엘이나 레니 혹은 고상한 양식의 영향이 뚜렷이 드러나 있는 것도 아니다. 고상한 양식은 마치 오늘날의 추상 양식이 그러한 것처럼, 시인이나 작가들이 열렬히 찬미하던 그 당시의 공인된 양식이었다. 레이널즈가 고상한 양식을 찬양하면서도 그것이 낳은 진부하고도 연극적인 회화—예를 들면, 벤자민 웨스트의 《울프 장군의 최후》와 같은 작품으로서, 아메리카 인디언들, 영국인 장군, 캐나다 정경 등에 저

용된 어색한 이탈리아풍의 장려함, 위대함, 제스츄어들이 담겨 있는 그림—의 마당에 똑같이 한몫 낄 수가 없었다고 하는 것은 분명한 일이다. 그러나 레이널즈의 회화에 이처럼 고상한 양식이라고는 거의 없다 할지라도 거기엔 18세기 프랑스식 취미에서는 거의 찾아볼 수 없는 양식의 그 무엇, 즉 정직함·단순함·인간적인 솔직함 등이 있다.

이처럼 그가 프랑스식 취미를 넘어서 자기의 모델을 있는 그대로 그릴 수 있었던 것은 아마도 이탈리아 방문 덕택이었을 것이다. 이탈리아에는 그 당시 자기가 살고 있던 영국의 문학적 유행이 찬양했던 양식보다는 더 많은 종류의 회화가 있었기 때문이다. 스페인 사람인 고야와 미국 사람인 코플레이 역시 프랑스식 취미를 용케도 피할 수 있었는데, 그러나 그 방법은 매우 달랐다. 내가 생각하기로 이 경우 그들은 시골뜨기였고 따라서 더 나은 것을 몰랐기 때문이리라.

왜냐하면 18세기를 통해 스페인과 미국은 가기에 힘든 나라였으며, 스페인은 미국보다 더 힘든 나라였기 때문이다. 이렇게 프랑스 궁전으로부터 멀리 떨어진 변두리 국가에서는 세련된 프랑스식 취미를 과장하거나 아니면 아예 몰랐었다. 이탈리아처럼 가까운 나라에서조차 여인들은 베르사이유 궁전에서는 금지된 화려한 복장을 하고 다녔을 정도였다. 사실 베르사이유 궁전에서는 머리 장식의 높이나 치마의 넓이 등이 왕궁 조서에 의해 규제받고 있었다. 왕래가 어려운 나라에서는 유행하는 취미를 알기가 어려웠다. 그런 곳에서 초상화를 주문하는 고객들은 품위 있는 외모에 대한 유럽인의 표준 개념들을 공유하거나, 또는 이 우아함을 이루는 세부 사항들을 이해하기가 어려웠을 것이다. 이런 변두리에서는 유능한 화가가 항상 드문 법이다. 이같은 희귀성만으로도 그에게는 권위가 주어지며, 더 이상의 훌륭한 안내자가 없는 고객들은 자기들의 영혼에 대한 화가의 해석을 아무 이의없이 받아들였을 것이다. 이처럼 자기 마음대로 맡겨진 화가는 모델을 어떤 이상적인 미덕이나 예절의 한 본보기로서가 아니라, 항상 그가 본 바대로 그리고자 한다. 고로 변두리 지방에서 그려진 초상화

는 프랑스식 취미의 영향력이 절정에 달했을 때조차 가끔 재미있는 인간들의 그림으로 나타나곤 했다.

그러나 이런 지방적인 초상화는, 그리는 데 있어 지나치게 공을 들이는 경향이 있다. 많은 회화와 많은 화가가 있는 중심지에서는 청중들이 이해하고 받아들이는 일반화된 회화의 어휘가 개발되게 된다. 화가는 자신의 능력을 증명하기 위해 작품마다 모든 것을 해내려고 할 필요가 없다. 그는 지름길을 택하여, 직접 그리지 않고도 세부 묘사를 암시할 수 있으며 그러고도 이해받을 수 있다. 그러나 그렇게 많은 회화들이 제작되지 않고 또 감상되지도 않는 지방에서는 그리하여 그림을 보는 데 익숙해져 있지 않는 지방의 청중에게는 그림 속에서 모든 것이 설명되어져야만 한다는 점을 화가는 알고 있다. 그리하여 이러한 화가들의 특징은 지나친 꼼꼼함과 과도한 세부 묘사가 되고 있다. 영국의 전라파엘파 화가들(pre-Raphaelite painters)의 과도한 세부 묘사와 끝손질, 그리고 이런 점에서 그들 그림들이 즉각적인 인기를 얻었던 것은 19세기 중엽 영국 회화와 영국 청중이 처한 지방적 상황으로부터 유래된 직접적인 결과인 것이다. 미국의 풍경을 그린 고 그란트 우드에 대해서도 사정은 똑같다고 할 수가 있다.

코플레이는 바로 이와 같은 지방 화가였었다. 그의 회화 양식은 화가라고는 거의 없었던 미국에서 형성된 것이었다. 후에 그는 많은 화가가 있는 영국에 가서 살았다. 거기서 자신의 양식을 넓히고 촌스러운 경직성과 불필요한 세부 묘사를 없앴다. 그러나 프랑스 궁전의 영향과는 무관하게 형성된 모델들에 대한 그의 근본 태도는 변하지 않았다. 또한 그는 순박한(naive) 화가로부터 그 당시 초상화가들 중 가장 솜씨 있고 교묘한 화가들 중의 한 사람이 되기까지의 긴 여정을 거쳤자만 상류층의 상냥스러운 외모에 대해 그가 지녔던 지방적인 원래의 경멸은 결코 버리지 않았다. 따라서 그의 그림에 나타난 사람들은 오늘날까지도 여전히 실제로 살아 있는 듯 재미있게 여겨지고 있다.

반대로 고야의 회화는 결코 소박하지 않은 것이다. 그는 이탈리아에

서 연구를 했으며, 또한 고야가 살던 시대의 스페인은 변두리였·을지라
도 스페인의 회화는 그렇지 않았던 것이다. 그럼에도 불구하고 프랑스
식 취미의 그 강력했던 힘도 피레네 산맥을 넘을 수는 없었다. 고야의
초기 그림에 나타나는 농부들은 낙농업이나 양치기 등 베르사이유에서
그토록 찬양받던 전원의 일들에 종사하고 있다. 그러나 이런 일들이
극도로 인기를 얻었을 때조차 그 때문에 고야 그림에 나타난 젖 짜는
아가씨와 양치는 아가씨가 실제로 고야가 알고 있는 그들, 즉 조국 스
페인에서 살아가는 본토인과 조금도 달라지지는 않았던 것이다. 사실
내가 생각하기로는 스페인에 대해 우리가 가지고 있는 전반적인 개념
은 고야가 보고 그린 것으로부터 유래했다고 말할 수 있을 것 같다.
투우장의 의상과 예식들 속에서 우리가 보는 것은 고야이다. 칼멘은
알바 공작 부인의 음침한 눈초리로부터 태어나, 고야에 의해 마드리드
의 한 여인으로 단장되었던 것이다.

　호가아드, 레이널즈, 고야, 코플레이 등의 작품에 나타나는 인물들은
진짜 인물들이다. 그리고 이것이 바로 장엄한 양식이다. 장엄한 양식
이란 결코 하나의 양식이 아니며, 또한 회화의 한 방법도 아니다. 그
것은 화가의 오직 가장 중대한 주제이다. 그것은 모든 화가들이 그리
고자 끊임없이 추구하고 있는 것이다. 그것은 화가가 바라보고 있을
최종적인 실재인 것이다.

제 4 장
계획되어 만들어진 그림

　오늘날 실시되고 있는 회화, 가장 현대적인 것뿐만 아니라 가장 보수적인 것이라 해도 아무든 우리 시대에 그려진 것이라면 그것은 의의있는 두 혁명의 소산이다. 그들은 각각 대략 백 년에 걸쳐 일어난 기법상의 혁명들을 두고 하는 말이다. 제 1 의 혁명으로 인하여 우리 시대의 그림은 유화(oil painting)가 되었고, 제 2 의 혁명으로 인하여 우리 시대의 그림은 체계적인 즉석화(systematic improvisation)가 되었다. 현존하는 화가, 예를 들면 마티스의 작품과 15 세기 화가 휘리피노, 리피의 작품을 비교할 때 이 두 화가 모두 논쟁의 여지가 없이 탁월한 능력을 가졌다는 점을 제외하고서라면 전혀 닮은 점이 없다는 사실은 이들 두 혁명의 직접적인 귀결인 것이다.

　제 1 의 혁명은 반 아이크에 의하여 유화 물감으로 그리는 실제적인 방법이 발견된 1400 년경에 시작되어, 100 년 후 베네치아 화가들에 의해 이루어진 유화의 완전한 통달에 이르기까지를 말한다. 이것은 윤곽선(outline)에 매여 있었던 화가를 해방시켜, 작품 제작을 보다 쉽고 보다 빠르게 해주었을 뿐 아니라 동시에 전에는 생각하지도 못했던 전연 뜻밖의 다양한 효과를 가능케 하였다. 또한 캔버스에 그림을 그리게 되어 화가는 자기가 원하는 크기로 그림을 그릴 수 있게 되어서 그 그림이 원래 장식하려는 벽에 반드시 꼭 맞지 않아도 되었다.

　제 2 의 혁명이 언제 시작되었는지는 별로 정확하지가 않다. 그것은

18세기 중엽 어느 때쯤에서인가 프라고나르와 과르디, 그리고 그 외 다른 화가들에 의하여 스케치의 매력과 즉석화의 즐거움이 발견됨에 따라 비롯되어, 그 후 19세기에 체계적으로 즉석적인 그림을 그렸던 인상주의 화가들에 의하여 완성되었다. 이것은 그때까지 큰 짐이 되었던 계획되어 만들어진 그림(planned picture)의 구속으로부터 화가들을 해방시켜 주었던 것이다. 이 제2의 혁명은 이제 완전히 이루어져서 오늘날 대부분의 사람들뿐만 아니라 많은 화가들까지도 회화 행위가 즉석적인 것이 아니라고는 거의 생각할 수 없게끔 되었다. 그러나 19세기 중엽 이전에 제작된 거의 모든 그림들은 드로잉(drawing)의 도움을 받아서이거나 또는 대개 사전에 단색(monochrome)으로 캔버스에 잡혀진 구성 위에 그려진 계획된 그림이었다. 이러한 제작 과정은 구식이긴 하지만 경의를 표할 만한 데도 있는 것이다. 위대한 베네치아 화가들의 명쾌함과 민첩함 그리고 자유스러움을 가능케 해준 것도 반 아이크의 오일 페인트가 허용해 준 액체의 편이 때문에 보완되어 있는 것이긴 하였으나, 알고 보면 이같이 튼튼한 "계획된 그림"의 기초 위에서였기 때문이다.

우리들이 일반적으로 유화라고 생각하는 것, 즉 실제 오늘날 제작되고 있는 그림은 이들 베네치아 화가들로부터 직접 유래된 것이다. 오늘날의 회화는 반 아이크의 화법 역시 그 일부가 되고 있는 템페라화(tempera painting)의 전통과는 거의 무관한 것이며, 베네치아의 위대한 화가들에 의해 확립된 보다 자유스런 전통에 입각하고 있는 것이다. 이러한 전통은 그것이 템페라화에서 보이는 직선의 딱딱함을 결코 지니지 않았다는 점에서 템페라화 전통이나 그보다 앞선 프레스코화 전통과는 근본적으로 다른 것이다. 항상 그러하듯이 화가가 사용해야 하는 재료는 그의 회화 양식을 지배하고 있다. 그런데 템페라는 본래 딱딱하다. 따라서 템페라로 그리는 화가는 잘못된 점을 고치거나, 그 고친 점을 은폐하기가 대단히 곤란하다. 그림은 반드시 처음부터 깨끗하고 정확하며 산뜻하게 시작되어 그대로 남아 있어야만 한

다. 화가는 윤곽선을 그려 가지고 시작하는 데 그의 구성 역시 여전히 선으로 남아 있어야 한다.

템페라와 프레스코로 그릴 때의 색들은 갓 칠해서 젖어 있을 때와 마른 후 건조하게 되었을 때 동일한 토운(tone)을 지니지 않는다. 그들 색들은 수월하게 그것도 예측할 수 없는 식으로 마른다. 일단 마르고 나면 새로 혼합한 축축한 물감과 어울리기가 곤란하며, 거의 불가능하다. 그러므로 화가는 그가 제작하고 있는 그림에 사용할 모든 색들의 색조를 미리 잘 섞어 놓고 있어야 한다. 대체로 달걀이나 아교가 들어 있기 때문에 금방 지독한 냄새가 나기 시작할지라도 화가들은 그 그림을 모두 완성할 때까지 물감의 혼합물들(paint mixtures)을 작은 단지에 넣어서 물기 있는 상태로 자기 주위에 놓아 두어야 한다. 면적이 넓으면서도 단순한 부분, 즉 밝은 데서 어두운 데로 이르는 균일한 농담을 지닌 배경 같은 것을 그릴 때에는 극도의 기교가 발휘되어야만 한다. 실상, 어느 경우이든 색의 농담 변화를 나타내는 일은 어려운 작업이다. 물감이 너무 빨리 건조하여 색이 섞이기가 힘든 까닭이다. 색조의 변이에는 크로스 햇칭을 사용하여 음영을 넣는 방식으로 이루어진다. 도본이 조금만 변경되어도 많은 수고가 뒤따른다. 따라서 화가는 자신이 하고자 하는 것을 미리 또 자세히 알고 있어야만 한다. 윤곽선부터 시작해서 그 속을 메꿔 나가야 한다. 그러므로 윤곽선이 일단 확정되면 그것을 바꾸는 것은 대단히 어려운 일이다.

반면, 유화 물감으로 그림을 그리는 화가는 언제나 마음대로 변경하고 수정할 수 있다. 그가 칠한 물감은 편리하게도 마르지 않은 채로 있다. 그는 아주 미묘한 색의 농담일지라도 용이하게 얻을 수 있다. 그는 물감을 문지르기(smear)만 하면 되는 것이다. 그 그림은 몇 번이고 다시 칠해질(repaint) 수가 있다. 색조를 맞추는 것도 용이하다. 그것의 색채는 말랐을 때나 마르지 않았을 때나 항상 동일하기 때문이다. 따라서 깔끔히 해 놓아야 할 이유가 없다. 그는 자기가 좋은 대로 명암의 기복이 심한 곳에서라도 아무렇게나 색칠을 시작할 수 있

으며 나중에 수정하여 정리해 놓으면 되는 것이다. 그림을 시작할 때 윤곽선을 고정시켜 놓는 것은 오히려 장애가 될 뿐이며 자세한 표현으로서 마지막에 가서 처리할 수도 있고 혹은 자신의 마음에 따라 전적으로 생략할 수도 있는 일이다. 화가는 스스로에게 최대한의 난폭한 자유나 가장 엄청난 혼란을 허용할 수가 있는 것이다. 템페라 화가의 기법이 선과 그 선이 둘러싼 색채 부분에 관계가 되듯이, 유화 화가의 기법은 무엇보다도 색조에 있어서의 명암(light-and-dark)과 공간에 있어서의 전후(back-and-forth)에 관계가 있다.

베네치아 화가들은 새로운 유화 물감이 준 자유의 영역을 개발한 최초의 화가들이었다. 여하간에 유화 물감이란 바사리와 그의 동시대인들이 반 아이크가 사용한 회화용 매체를 두고 일컬었던 용어이다. 그러나 그것은 오늘날의 모든 사람들이 알고 있거나 지난 300여 년 동안 알려진 바의 유화 물감은 결코 아니었다. 그것은 오늘날 우리가 가지고 있는 유화 물감으로는 하지 않을 일, 즉 화가로 하여금 극히 미세한 부분을 그릴 수 있도록 해주는 물감 노릇을 하고 있었던 데 불과한 것이었다. 그것은 우리가 잘 알고 있는 템페라나 혹은 물을 묽게 탄 매체들과는 달리 젖었을 때나 건조하였을 때나 분명하게 동일한 색조를 지니고 있는 것이었다. 게다가 그것은 우리들이 알고 있는 한의 매체—달걀·오일·수채 물감·아교·왁스·유제(milk)·바니스(varnish), 또는 이것들의 여하한 배합—로는 결코 얻을 수 없는 검은색과 거의 검은색이라 할 수 있는 색 사이의 미묘한 차이까지도 그릴 수 있게 해주었던 것이다. 어두운 색조에 있어서의 이러한 작고도 정밀한 차이는, 아마도 꿀 같은 비중이 큰 바니스 속에서 빻아진 안료를 사용하여 얻어졌을 것이다. 그러나 그와 같이 비중이 크고 끈적끈적한 매체로는 정교한 세부를 그리는 것이 불가능하다. 반 아이크는 색채를 묽게 하고 정교한 세부를 그리기 위해서 연금술사들에 의해 증류된 테레핀유를 사용하였으리라고 최근 주장되고 있다. 그러나 이는 아무것도 말해 주는 것이 없다. 테레핀유는 유화 화가들이 작업하고 있는

동안 붓을 항시 깨끗이 해주므로 대단히 편리하다. 그러나 세밀한 부분을 그리기 위하여 비중이 큰 바니스 물감을 희석하려고, 너무 많은 테레핀유를 쓰게 되면 바니스가 지닌 이점은 상실되고, 물감은 광택 없이 희미하게 말라 버리고 만다. 따라서 물감의 색조가 조금만 변하더라도 화가는 이들 모든 초기 유화가 지녔던 짙은 음영 속의 선명한 세부나 거의 검은색에 비슷한 색 등을 획득하지는 못했을 것이다.

안트워프에는 성당 건물과 그 앞에 앉아 있는 성 바바라를 그린 반 아이크의 미완성 작품이 있는데, 그 그림은 그림이 제작되는 과정을 잘 보여 주고 있다. 석고로 덮힌 흰 나무 판자 위에 처음에는 드로잉을 한 다음, 갈색의 수채 물감과 잉크로 세밀히 음영을 그려 넣었다. 드로잉이 너무 자세하고 완전하며 치밀하여 마치 그림의 미완성 부분은 템페라로 하려고 했던 것같이 보일 정도이다. 그 다음, 드로잉은 여러 층의 유화 물감으로 채색되어 있다. 단지 반 아이크가 사용한 매체 자체의 특징인 윤택함과 신비스러운 유연함을 제외하고는 우리가 볼 수 있듯이 그 과정은 보통의 템페라화와 조금도 다를 데가 없다.

신비스러운 반 아이크의 매체는 사실상 지난 날의 거장들이 지녔던, 그러나 지금은 사라져 버린 가장 유명했던 비법들 중의 하나이며, 그 재발견은 꾸준히 요청되어 왔다. 그러나 이러한 발명이 정말 반 아이크의 비법인지 어떤지는 오늘날의 화가들에게는 그다지 중요하지 않다. 현대 화가들이 아무리 반 아이크의 업적을 찬양한다 하더라도 그것은 경쟁적인 화가의 입장에서가 아니라, 오히려 고고학적인 입장에서 그의 업적을 찬양하는 일일 뿐이며 현대 화가는 반 아이크의 방법이 그의 작업에 부여해 놓았을 많은 제약들을 부담스럽고 거북한 것으로 의례 간주할 것이기 때문이다.

그것이 어떤 것이었든 간에 반 아이크의 비법은 아뭏든 초기 프란더즈 화가(Flemish painter)들에게 템페라 화법이 공급할 수 없었던 풍부한 색조와 용이한 농담을 제공해 주었다. 그러나 이탈리아로 전래되어진 반 아이크의 유화 방법은 원래의 특징과 엄격성을 다소 잃게 되

었다. 라파엘과 레오나르도와 같은 화가들조차 유화 물감이 템페라화를 좀더 풍부히 하는 유일한 수단이라 생각하는 입장에서 그것을 사용했기 때문이다. 이에 비해 베네치아 화가들의 손에서 유화는 그 이전에 제작된 모든 회화들과는 전연 별개의 것으로 바뀌어졌다. 템페라 화법이 가진 모든 특징을 잃어 버리고 오늘날 유화 물감이 제공해 주는 자유롭고도 손쉬운 그림 그리기 방법과 다름이 없는, 규모가 크고 자유롭고 간편한 제작 방법으로 되었던 것이다. 그러나 이들이 그린 유화와, 이것이 대신한 템페라화 사이에는 아직도 다음과 같은 공통점이 있었다. 즉 양자의 기법 면에 있어서 치마부에부터 앙그르 이후에 이르기까지 모든 그림들은 정교하게 밑그림(underpaint)되어 있고, 미리 도본이 그려져 있다는 점이다. 논리적인 작업과 단순한 작업을 구분하여 그림들은 우선 드로잉이 되었고 다음으로 채색이 되었던 것이다. 초기 템페라 화법을 설명한 쎄니니의 말을 믿어 본다면 치마부에는 갈색·흰색·녹색으로 도본을 그려 놓고 템페라로 제작했다고 한다. 앙그르는 검은색과 흰색의 도본 위에다 유화 물감으로 그렸다. 그러므로 훌륭한 그림들이 전혀 아무런 도본 없이 제작된 것은 인상주의자들과 그들의 혁명이 있고서야 비로소 시작된 것이다.

따라서 베네치아 화가들의 그림 역시 즉석화가 아니고 사전에 계획된 그림인 것이다. 그 그림들은 우선 드로잉으로써 시작된다. 이 드로잉은 화가의 솜씨를 위한 훈련이 아니라 작품에 사용하기 위하여 화가에 의해 준비된 것이다. 오늘날 그처럼 많은 대가들의 드로잉이 현존하는 것도 바로 이런 이유에서인 것이다. 대가들은 많은 드로잉을 그렸다. 그림의 구성이 결정되고 또 그림 자체가 대작인 경우 캔버스에 스케치되는 것은 바로 이러한 드로잉에 의한 것이지 자연물이나 실제의 모델에 의한 것은 아니었다. 다음 단계로서 밑그림(underpainting)이 들어간다. 즉 그림의 명암 대조(chiaroscuro)가 중성적인 갈색과 회색으로 칠해지며, 이것은 수채 물감이나 템페라 유제(emulsion) 또는 곧 마를 수 있도록 처방된 다른 것과 혼합된 오일 매체를 사용해

서 진행된다. 때로는 밑그림조차도 모델 없이 드로잉을 가지고 수행되기도 한다. 이 밑그림이 작품의 골격인 셈이다. 그것은 그림의 어느 부분에서나 세밀하게 완성되어 있는 것이 아니다. 또 색도 칠해져 있지 않다. 색조도 액센트도 없이 그려져 있는 것이다. 그러나 이러한 일이 일단 완료되고 나면 그림의 모든 주요한 부분들은 각기 제자리에 놓여져 있어, 채색과 끝손질을 위한 채비가 다 된 셈이다. 이 위에 바림칠(scumbles)이나 유약칠(glazes) 등을 하게 된다. 유약칠은 다소 투명한 물감의 짙은 막이며, 바림칠은 희미하고 불투명한 물감을 가볍게 문지르는 것으로서 이것이 일단 발라지면 흐린 날씨에 산이 보다 푸르게 보이는 것과 똑같은 시각적 효과 때문에 채색된 색조는 다소 차갑고 희미하게 된다.

우리가 알 수 있는 바, 이상과 같은 과정은 옷을 재단하는 것과 마찬가지로 결코 즉석에서 되는 것이 아니라, 일련의 제조 과정(process of manufacturing)인 것이다. 사실 이것은 그야말로 대단한 제조 과정이어서, 위대한 베네치아 화가들 특히 틴토레토나 프란더즈 사람인 루벤스 등은 화가라고 불리울 수가 거의 없을 정도이다. 오히려 전문화된 재능을 가진 사람들을 고용하여 종류별로 나누어 각자 맡은 일에 소속시켜 그림을 생산해 내는 그런 제작자요, 제작소의 감독이나 다름이 없었던 것이다. 헐리웃의 영화 제작소에서 사용되고 있는 것이 바로 이와 같은 방법일 것이며, 따라서 디즈니 스튜디오는 아주 적절한 비교가 될 것이다.

모든 제조업자들처럼, 옛 대가들은 자기들만의 비법들을 가지고 있었다. 그들의 그림이 제작된 정확하고 세세한 경위는 분명치 않다. 반면 몇몇 18세기 그림들이 제작된 경위를 알아보기는 아주 쉬운 일이다. 화가들은 그림 공부를 하는 학생들을 가르치기 위해 제작 과정을 설명하는 입문서를 많이 썼는데 그것은 지금도 쉽게 이해할 수 있다. 그러나 그 전시대의 대가들이 사용하였던 일련의 매체와 그 요리법의 처방을 정확히 알기란 극히 힘든 일이다. 우리가 그 공식을 갖고 있

지 않는 한, 유기 화학을 동원한다 할지라도 그 그림들에 사용된 어떤 바니스나 매체의 합성을 규명할 만한 세밀한 분석 방법을 알 수는 없다. 설령 우리가 그 기록된 처방서를 갖고 있다 하더라도 그 합성을 가리키는 용어가 오늘날에도 여전히 동일한 의미를 지니고 있는지가 확실치 않으므로 더욱 그러하다.. 예를 들면 그러한 처방전(recipe)에 종종 나타나는 앰버 바니스(amber varnish)도 결코 앰버인 것 같지는 않으며, 앰버처럼 보이는 다른 어떤 송진(resin)으로 만들어졌던 것 같다. 더구나 그러한 처방의 성패는 마요네이즈를 만들거나 빵을 굽는 것과 같이 손재주나 온도에 크게 좌우되는 법이다. 그 외에도 둘 이상의 화가가 동일한 처방이나 동일한 과정을 따르지 않았을 가능성은 얼마든지 있을 수 있는 일이다.

이와 같은 신비한 영역 중에서도 가장 신비한 것은 베르미어의 회화이다. 그의 화면은 다른 화가들의 화면과는 같지 않은 어떤 특질을 지니고 있다. 그가 어떻게 이와 같은 것을 달성했는지는 아무도 알 수 없다. 다른 대가들을 모방하기란 그를 모방하는 것에 비하면 어렵지가 않을 정도이다. 티티안이나 렘브란트 작품과 아주 흡사한 외모를 지닌 그림들이 있는데, 이들이 위조품이라는 것은 오직 기록에 의해서만 증명될 수 있을 뿐이다. 흠잡을 데 없는 모조품들의 특질로 인하여 누구도 의문을 제기하지 않은 채 이러한 대가들과 또 다른 화가들의 작품으로 잘못 간주된 작품들은 확실히 많다. 그러나 베르미어의 작품이 지닌 물감의 특질은 내가 알기로는 저 유명한 네덜란드의 모조자인 반 미게렌을 제외하고서는 지금까지 아무도 모방할 수가 없었다. 어쨌든 그는 너무도 잘 모방했기에 그의 그림들은 의심의 여지없는 원작으로서 독일인들에게 비싼 가격으로 팔릴 수 있었으며, 또한 그 위조품들은 유수한 어느 박물관의 보증을 받았고, 교과서에도 원작으로서까지 복사되는 일이 있었던 것이다.

베르미어의 작품의 화면 자체는 회화상 좀처럼 비견될 만한 것이 없는 것이다. 그것은 일종의 달걀 껍질을 원료로 한 랙커(lacquer)로 칠

해진 것이다. 그러나 아무도 따를 수 없는 그의 업적은 그의 그림을 채우고 있는 공기(air)인 것이다. 그의 그림은 공기의 수족관처럼 보인다. 그 속의 물체들은 이처럼 생생한 유체 속에서 헤엄치고 있는 듯하다. 이러한 경이스러운 효과는 주로 회화의 기술적 문제 중에서도 가장 어려운 문제, 즉 가장자리(edge)의 문제를 처리한 베르미어의 비법에 기인하고 있는 것이다.

가장자리는 한 그림에서 두 가지 색 혹은 토운이 접하는 곳이다. 그러므로 가장자리는 항상 조심스럽게 처리되어야 한다. 예를 들면, 모든 베네치아 화가들과 후기 베네치아 화가들은 어두운 면과 밝은 면이 분리되는 가장자리를 부드럽고 희미하게 하는 데 특히 유의했다. 만일 우리가 16, 17, 18 세기의 어두운 배경을 지닌 초상화에서 뺨의 윤곽을 살펴본다면 밝은 색조가 딱딱한 선으로 끝나지 않음을 즉시 알 수 있을 것이다. 그대신 얼굴의 빛은 배경의 어두움으로 서서히 배어들어가 16 분의 1 인치에서 4 분의 1 인치 정도의 넓이나, 또는 화가가 그 그림이 보여지도록 의도한 거리에 따라 좀더 넓게 그 색도의 농담이 퍼져 있다. 이와 같은 빛의 확산은 우리의 눈을 혼동시켜 빛과 공기가 존재하는 듯한 착각을 일으키게 하여 그림 속의 물체가 화면 뒤 공간에 자리잡고 있는 듯이 보이게 한다.

가장자리의 효과적인 변화와 혼합은 직접 회화(direct painting)의 경우—즉, 모든 색조가 마치도 그것이 완성된 그림에서 나타내고 있는 식으로 발라지는 그림—에서는 성취되기 어려운 것이며, 화가가 어떤 식으로 그리려 하는지 상당한 주의를 요하는 것이다. 사실 가장자리를 잘 처리할 수 있는 자는 어떤 그림이라도 그릴 수 있다고 하는 것이 여러 유파들에게 있어서 하나의 공리가 되고 있다. 따라서 볼디니로부터 하워드 샨들러 크리스티와 아우구스트스 존에 이르는 우리 시대의 거장들의 그림에 대해 우리가 오늘날 불만을 느끼게 되는 그 야만성과 거칠음은 이들이 가장자리의 문제를 도외시하고 있기 때문에 일어나는 현상이라고 보아야 한다.

　　바로 이 문제에 관해서라면 베르미어는 최대의 대가이다. 밝고 어두운 면의 경계는 물론이고, 모든 가장자리들은 예외없이 잘 융합되어 있다. 국립 미술관에 소장된 중국식 모자를 쓰고 있는 한 소녀의 작은 초상화에서 볼 수 있듯이 서로 고립된 작은 색점들은 광선의 작은 반점들과도 같이 퍼져서는 경계를 따라 서로 혼합되어 있다. 마치 이들 그림에 공기가 통과하는 것같이 보이거나 또는 마치 색채가 만져질 듯한 투명한 젤리 덩어리 심부에서부터 우리 눈에 도달하듯이 보이는 것도 모두 이와 같은 세심하고 교묘한 가장자리의 혼합 때문에 일어나는 현상이다.

　　이외에도 베르미어의 그림 표면은 유별나게도 통일되어(unified) 있다. 그림 전체가 같은 크기의 붓으로 그다지 힘들이지 않고 수월한 기교로 그려진 것처럼 보여서 마치 어떤 기계적인 수법이나 혹은 사진술로 처리된 것처럼 보일 정도이다. 그 어느 한 부분도 다른 부분보다 더 공들여 작업된 곳이 없는 듯하다. 화가는 모든 부분을 하나같이 단순하게 여긴 듯한데, 이 점이 오늘날 우리가 그토록 매력적으로 여기는 등가화된 긴장감(equalized tension)이라고 하는 것이다.

　　베르미어의 그림에 관해서 가장 기이한 점은 그가 우리를 속이려는 어떤 의사가 없었다고 한다면, 그가 전혀 밑그림을 하지 않은 채 직접 그림을 그렸다는 점이다. 합스부르그가의 수장품에 있는 《화가와 그의 모델》이라는 그의 유명한 작품에서 화가가 흰 분필로 그려진 몇 개의 선만이 있는 깨끗한 회색 캔버스 위에서 그림을 시작하고 있는 것을 볼 수 있다. 모델이 쓰고 있는 머리 장식의 푸른 깃털을 세부적으로 채색함으로써 그는 그림을 시작하고 있다. 이것은 매우 놀라운 일이다. 밑그림 없이 고유색으로 칠해지고 있는 것이다. 그 중에서도 가장 놀라운 것은 부분적으로 하나씩 칠해지고 있다는 점이다. 제일 먼저 깃털이 완성되고, 짐작컨대 다음에는 배경이 그에 닿게 칠해졌을 것이다. 이것은 그때나 지금이나 노련한 화가가 가장자리를 처리하는 방법이 결코 아닌 것이다. 그러나 믿을 수 있건 없건 간에 이것이

베르미어의 제작 방법이었던 것만은 사실이다.

　베르미어의 화법에 대해서 우리는 거의 아는 바 없지만 모조자 반 미게렌은 베르미어의 화면의 특징이라 할 만한 어떤 성질을 재현할 수 있었음에 틀림없다. 이제 위조품이라고 밝혀졌지만, 어떻게 하여 반 미게렌의 그림이 그 모든 사람들을 속일 수 있었는지 신기할 정도이다. 위조품에서 풍기는 문학적인 정서는 베르미어의 작품에 나타난 과묵함이나 탁월함을 전혀 지니고 있지는 않다. 그것이 불러일으키는 감흥은 19 세기 뮌헨 화가였던 호프만의 성화나 또는 감상적인 주일 학교 카아드 등에서 풍기는 그런 유의 정서적 차원일 뿐이다. 나는 그 위조품을 직접 본 적은 없고 사진으로만 보았을 뿐이므로 그 화면이 어떤 것인지는 확실히 모른다. 그러나 이들 위조품이 진짜 베르미어의 작품이 지닌 개성적인 화면과 물감상의 특징이라 할 만한 것을 지니지 않았다면 사람들은 이것을 진본으로 받아들이지는 않았을 것이다.

　그러나 반 미게렌의 화법은 베르미어 자신도 따라갈 수 없었을 만한 것이었다. 위조화를 검증하여 그 해설서를 출판한 바 있는 코만 박사에 의하면 반 미게렌의 화법은 아뭏든 기이한 것이라고 한다. 그에 의하면 반 미게렌은 그림의 바탕으로서 17 세기 캔버스화 중 못 쓰게 된 것을 이용하여 시작했다. 오직 세월이 지남으로써만이 생겨날 수 있는 특징인 잔금을 지닌 원화의 초벌칠(original priming)을 가능한 한 그대로 남겨 놓으면서 캔버스의 물감을 박리제(paint remover)로 닦아냈다. 이 캔버스에다 그는 실제 울투라마린 블루—유리 가루로 만든 안료—를 포함해서 베르미어에게 이용될 수 있었던 안료만을 사용함으로써 그의 그림들을 칠해 놓았으나 그 안료들은 휘발성의 용제(solvent)로 용해된 어떤 새로운 합성 수지를 넣어 가루로 만든 그런 것들이었다. 그러나 이러한 물감들이 베르미어 시대에 존재하지 않았음은 물론이다. 반 미게렌은 그 처리에서 어떤 술수를 부렸거나, 코만 박사가 밝혀내지 못한 어떤 특수한 용제를 가지고 있었음에 틀

림없다. 그와 같은 수지 물감은 대개 다루기 힘든 것이다. 그것은 유화 물감처럼 결합시켜 주는 매체 그 자체의 화학 변화에 의해서 말라 버리는 것이 아니라, 용제가 증발함으로써 마르는 것이다. 따라서 붓으로 새로 입힌 칠은 그 밑에 있는 마른 칠을 묻혀 내게 할 가능성이 있는 것이다.

그 비결이 어떤 것이었든지 간에 물감 칠이 끝나면 그림은 불을 약하게 한 난로에서 천천히 구워진다. 그 열은 송진 결착제(resin binder)를 굳혀 주며, 그리하여 마치 수백 년 전에 그려진 듯 원화 보수자들이 사용하는 그림 세척용 용제에도 물감은 견디어 낼 수 있게 된다. 이러한 것은 위조를 하는 데 있어서는 중요한 일이다. 왜냐하면 원화 보수자가 그림의 연대를 결정하는 것은 주로 용제에 대한 물감의 저항력을 통해서이기 때문이다. 그 다음으로 바니스가 칠해지고, 맨 밑에 있는 17세기의 캔버스의 초벌칠에 남겨진 잔금과 가능한 한 연속이 되는 잔금이 생기도록 로울러(roller)를 굴린다. 그렇게 한 다음에는 잔금이 더욱 잘 보이도록 잉크를 발라 놓는다. 그런 후에 그림 전체를 오렌지 바니스로 광택을 내어 위조 연대에 적합한 황금빛의 색조를 띠게 해 놓았던 것이다.

그런데, 그 그림들 속의 푸른색 안료에 스펙트럼 분석을 해보니 허위임이 일부 판명되었다. 울트라마린 블루가 내는 특유의 스펙트럼선들 즉 유황·실리콘·알루미늄 등의 선들 중에서 분석기는 코발트가 내는 빛도 나타내 주고 있었기 때문이다. 실상 반 미게렌은 염료 상인에게 사기를 당했던 것이다. 반 미게렌이 구매한 아주 비싸고 귀한 것으로써 금덩어리 무게의 가치와 똑같이 여겨진다는 천연 울트라마린은 값싼 코발트 염료를 섞은 불량품이었으며 이것은 베르미어가 죽은 후 150년이나 지나서야 비로소 알려졌던 것이다.

반 미게렌의 위조 과정에서 무엇보다도 가장 기발한 일은 작품을 굽는 일이었다. 반 미게렌이 베르미어의 개성적인 특질을 만들어 낼 수 있었던 것이 바로 이 굽는 과정 때문이었다라는 것이 있을

법한 사실이겠는가? 흔히 채색된 도자기를 불에 구울 때 볼 수 있듯이 베르미어 자신이 어떤 보드라운 바니스 매체로 칠을 한 후에 완성된 그림을 이와 같이 구워서 물감이 녹아 매끄럽게 흘러 내리도록 하였다는 사실, 즉 그가 이런 비정통적인 수법으로 그의 작품을 다른 작품과 구별지워 주는 균일한 화면, 가장자리의 융합 등을 이룩하였다는 것이 과연 가능한 일이었을까? 이러한 추측은 이상하며 또 내가 믿기에도 그럴상 싶지는 않으나, 그렇다고 이것이 완전히 불가능한 일이라고 볼 수도 없는 일이다. 우리는 반 아이크의 비법에 관한 것만큼이나 16, 17 세기 화법에 관해서 거의 아는 바 없으며, 또한 이와 같은 문제에 대해서 그보다 앞선 템페라화의 대가들의 화법에 대해서도 역시 아는 바가 하나도 없는 것이다.

그러나 18 세기 후기와 19 세기 초기 화가들의 기술적 기법에 관해서는 이러한 신비스러운 점은 하나도 없다. 그것은 그 시대 회화 입문서에 완전하게 설명되어 있으며 그 중에는 화가들 자신이 직접 쓴 것도 더러 있다. 이제 그 제작 경위를 알기 위해 이들 그림 중의 하나를 살펴보도록 하자.

프릭 콜렉션에는 레이널즈가 그린 존 부르고뉴 장군의 초상화가 걸려 있다. 프릭 콜렉션은 화분에 심은 양치 식물의 향기와 개인적으로 고용한 현악 4 중주의 음율이 은은히 풍기는 박물관 같기도 하고, 아늑한 저택 같기도 한 곳으로 제임스가 그린 《황금의 술잔》에 등장하는 베르버씨가 샤로테와 자신의 보물을 위해서 미국의 도시에 세우려 했던 것이라고 나는 확신한다. 미국인에게 유명한 적이기도 했던 이 장군의 초상화는 한 미국인 콜렉션을 위해 절도 있고 괴팍하기도 한 베르버씨의 센스로 선택된 한 영국인의 초상화이다. 장군은 붉은 코트를 입고 두리번거리는 눈을 가진 멋있는 남자이다. 그의 조끼는 회색이며 바지도 회색이고, 왼손은 반쯤 주머니 속에 들어 있는데 역시 회색이다. 손에는 장갑이 끼워져 있지 않다. 간단히 말해서 이 작품은 미완성의 것이다. 아마도 군인 모델의 넘치는 정력과 참을

성 없는 성급함 등 이런저런 이유 때문에 레이널즈는 그 초상화를 결코 완성시켜 놓지 못했는지도 모른다.

이와 같은 미완성 작품들은 우리들이 생각하듯이 그리 드문 일은 아니다. 그 박물관에는 또 다른 초상화가 하나 있는데 이것은 고야가 약 60년 후에 마리아 마티네즈 드 푸가 양을 그린 것으로, 여기에서도 손은 역시 회색으로 칠해져 있다. 모델은 회색빛의 희미한 장갑 같은 것을 끼고 부채를 들고 있는데, 이 손을 어떤 교묘한 원화 보수자나 아니면 고야 자신이 그 손에 흰 줄을 세 줄 그려 넣어 마치 장갑을 나타내는 듯이 보이게 했다. 그러나 장갑을 끼웠다고 해도 그 손은 너무 거칠게 그려져서 손처럼 보이지 않을 정도이다. 이런 식으로 고야는 작품을 시작했던 것이다. 고야도 이런 것을 완성된 작품으로 생각하고 싶지는 않았으리라.

두 그림 속의 회색 손은 단지 화가가 그림을 시작할 때 처음 칠해 놓은 가려지지 않은 밑그림의 부분일 따름이다. 이것이 "죽은 그림" (dead painting)이라 불리워지는 데는 그럴 만한 이유가 있다. 그들의 방법은 베네치아 화가들의 기법과 크게 다르지는 않았다. 화가는 따뜻한 색조의 캔버스로부터 시작해서 유화 물감으로 칠했는데, 그 밑그림을 칠한 색은 검은색과 흰색을 곧장 혼합했을 때 생기는 보기 흉한 강철빛의 바이올렛 블루를 죽이기 위해, 붉거나 황색의 진흙빛이 도는 따스한 느낌의 흙색(warm earth color)과 알맞게 뒤섞여진 흰색과 검은색만을 사용했던 것이다. 그 시대의 회화 입문서는 이 "죽은 색" (dead color)에 관한 가지각색의 처방을 제시해 놓고 있으나, 그 사용은 아주 일반화되어 있었던 것 같다. 토마스 설리가 쓴 책─모든 화가가 다 책을 썼다고 나는 확신하는 바이지만─에 레이널즈 자신은 "초상화에 있어서 살갗에는 오직 흰색·황색·버어밀리온(vermillion)과 검은색만을 사용하기를 즐겨했다"라고 기록되어 있다. 다른 입문서로부터 추정하건대 버어밀리온과 황색은 회화의 제2단계에서야 쓰여진 것 같다. 프릭 콜렉션의 프라고나르 전시실에 있는 패널화(panel)─루

이 15세와 마담 드 퐁파두르가 어린 아이들처럼 사랑의 유희를 하고
있는 말할 수 없이 우아하고 멋있는 패널화—는 다 알 수 있듯이
흰색 번트 시엔나(burnt sienna), 적갈색(red-orange rust color) 등으로
그림이 시작되었는데, 이들 중 많은 부분이 덮혀지지 않은 채로 드
러나 있다. 나는 앙그르와 그의 19세기 고전주의자들의 대부분은 흰
색과 검은색만을 사용했다고 믿는다. 어쨌든 이리하여 앙그르의 미완
성 작품인 《오달리스크》가 침침한 회색의 단색으로 남아 있게 되었던
것이다.

 "죽은 그림"이 얼마만큼이나 완성이 되어야 하는 것이고, 어느 정도
만큼 세밀히 그려져야 할 것인가에 관한 일단의 규칙 같은 것은 결코 없
다. 다만 그것이 의도한 결과는 철저하지 않은 채 자유롭지만 모든 것
이 있을 자리에 있으며 따스한 단색이나 혹은 진주빛 회색으로 캔버스
가 칠해진 매우 완전한 그림이었던 것만은 분명하다. 설리에 의하면 이
"죽은 그림"은 모델 없이 사전에 그려진 드로잉으로부터 이루어졌다
고 한다. "죽은 그림"이 마르면 모델을 불러들이고, 그리하여 모델의
옷과 얼굴의 고유색으로써 그림은 완전히 다시 칠해졌던 것이다. 나중
에 칠해지는 물감의 이러한 막은 얇은 유약칠을 하는 것 같은 것이 아
니다. 비록 밑칠된 회색의 부분이 얼굴이나 손, 기타 푸른빛 그림자가
필요한 곳에 노출되는 경우도 있었지만, 이 막은 "죽은 그림" 그 자
체만큼이나 두터운 것이었다. 채 가려지지 않았거나 부분적으로만
가려진 회색은 우리가 실상 상상하는 것보다 훨씬 더 푸르게 보인다.
거기에 버어밀리온 같은 따뜻한 색조의 액센트가 피부의 주름, 손가락
사이, 귀나 코구멍에 칠해졌다. 스튜어트에 의하면 코에 특징이 들어
있다고 하는데 그 같은 모델의 특징을 보다 좋게 나타내는 것이 그다지
탐탁치 않은 일로 생각되긴 했지만, 그럼에도 불구하고 모델이 실제로
지닌 것보다 훨씬 더 생생한 색채를 사용했다고 해서 화가를 비난할 수
는 없는 일이다. 특히 낭만주의 시대에는 부드럽고 원숙한 연륜의 색
조를 그림에 부여하기 위해 그 위에 수프(soup)라 불려지기도 했던

갈색이나 황색의 바니스를 가끔 바르기도 했던 것이다.

이들 그림의 배경을 이루는 전쟁터·주랑—혹은 현관—기둥·관목숲·나무들은 화가의 화실 안에 있는 일종의 "가구"들이었다. 즉 그것들은 모슬린 천(muslin)에 그려져 있던 것들로서, 우리가 어렸을 때 사진관에서 보곤 했던 배경과 꼭같은 것들이다. 모델의 취미나 분위기에 적당한 세트—별장·전망·구름 등—를 그린 모슬린 천을 갖추어 놓고서는 필요한 때라면 언제나 그들을 모델 뒤에 죽 펼쳐 놓곤 했던 것이다. 이리하여 화가는 실물과 상상을 똑같이 정확히 그려야 하는 어려운 문제를 피할 수 있었던 것이다.

이것이 대략 레이널즈가 부르고뉴 장군을 그릴 때 사용했던 수법이었다. 고야가 그린 부채를 든 여인은 보다 더 미완성으로 끝난 작품이다. 만약 이 여인이 기술이 부족한 원화 보수자에 의해 색칠이 전부 벗겨진 것이 아니라면—물론 그렇지는 않았겠지만—여기에는 오직 한 시간의 작업이면 충분할 "죽은 그림"만이 있는 셈이다. 배경은 황갈색으로 칠해져 있고, 얼굴은 분홍빛으로 가볍게 칠해져 있다. 사실상 고야의 초상화 대부분은 매우 급하게, 아마도 3회의 작업 정도로 이루어진 것같이 보인다. 첫번째는 벽돌빛의 붉은 색으로 미리 칠해진 캔버스에 검붉은 색과 회색으로 극히 간략하게 묘사한 "죽은 그림"의 작업, 그 다음은 피부빛과 의상이 지닌 색을 칠하고, 세번째는 액센트·끝손질·수정의 작업이다. 사용된 물감은 매우 엷은 것들이며 따라서 오늘날 고야의 작품에서 많이 볼 수 있는 강렬한 붉은 점들은 과잉 세척의 결과인 것이다. 그것은 이제는 투명해진 물감을 통해서 나타나는 벽돌색의 붉은 바탕인 것이다.

이 모든 것은 그 본질적 요소에 있어서 베네치아 화가들의 작품 제작 경위나 다름 없는 것이다. 물론 처방법과 매체는 상당히 변했다. 어떤 물감은 옛날 것과 같은 것이 아니다. 예를 들면 레이널즈와 고야는 새로운 값싼 프러시안 블루로 티티안의 값비싼 울트라마린을 대체했다. 베르니즈가 그렇게 훌륭히 사용하였던 투명한 구리빛 녹색의 비

법은 지금은 찾을 길이 없다. 그러나 레이널즈와 고야는 티티안이나
베르니즈처럼 여전히 명암에 의한 구성을 한 다음, 거기에 채색을 하
는 계획된 그림을 그렸던 것이다. 이들 그림들이 비교적 안정감이 있
는 것은 바로 이러한 방법 때문인 것이다. 알맞는 단색을 가지고 명
암을 나타낸 골격에 기초를 둔 이러한 그림은 인상주의 화가들의 그림
이나 우리 시대의 그림보다 어느 한 색의 변질로 인하여 생기는 곤란
함을 적게 받는다. 여기에서의 구성은 명암의 패턴에 의존하지 않고 색
채 간의 오묘한 조화와 미묘한 배열에 의존하고 있는 것이다. 티티안의
작품에서 붉은색이 약간 퇴색되었다 해도 근본적인 것은 아무것도 손
상되지 않는다. 그 그림은 붉은색이 없어도 여전히 티티안의 작품인
것이다. 그러나 반 고흐의 작품에서 붉은 색이 사라진다면 그 그림의
전체적 효과는 망치게 되는 것이다.

 기교의 단순성과 비교적 견고함이 있다는 것이 계획된 그림이 갖고
있는 이점이다. 그러므로 명암 대조법으로 색을 덧칠하여 그려진 이러
한 그림이 회화의 전형적인 수법으로 거의 삼 백 년 동안 존속되었다는
사실은 조금도 이상스러운 일이 아니다. 사진술이 완성되고 난 오랜
후까지도 이 계획된 그림은 회화 실기에 있어 표준적인 자리를 떠나
지 않았다. 그림의 주제가 바뀌고 재료를 휴대할 수 있게 되어, 화가
가 숲이나 들판에서 물감통과 삼각대를 세워 놓게 되었을 때—오늘날
의 캐럴의 카메라만큼이나 편리했던 일로서—또한 카메라와 마찬가지
로 거의 사전 계획 없이 불시에 자연을 포착할 수 있게 되었을 때인
19세기 후반에 이르러서야 비로소 계획된 그림은 사라지게 되었던
것이다.

부러쉬 스트로크와 사진

 19세기 중엽 회화의 기법은 완전히 변했다. 18세기는 자연 철학이 한창이었으며, 프랭클린, 존슨, 볼테르, 루이 16세 등 모든 사람들은 과학적인 경이와 화학 실험에 열을 올렸다. 그런만큼 19세기는 기술적인 발명품으로 가득찼던 시기이다. 화가는 그 중 두 가지 사실에 특별히 관심을 두고 있었는데, 사실 그 두 가지는 화가에 의해서 발명된 것들이었다. 1830년대에 프랑스 화가 더게로우—혹은 니세포르 닢스라는 멋진 이름을 가진 그의 친구였을지도 모를 일이지만—는 사진을 발명했고, 란드라는 미국인 화가는 접을 수 있는 주석 튜브(tin tube)를 발명했던 것이다. 더게로우의 발명은 프랑스 정부에 팔렸다가, 1839년 일반에게 아주 후하게 인도되었다. 란드의 주석 튜브는 1841년 영국의 염료상 윈저와 뉴우튼이 그들의 물감을 넣기 위해서 채용되었으며 1843년판 다임즈와 엘란의 화가 재료 목록에는 "탄성 고무(India rubber)가 준비된 캔버스," "새로운 발명품인 아연판"이라는 말 등과 더불어 "일상용 공기 주머니 속에 든 유화 물감, 즉 특허권을 가진 접을 수 있는 주석 튜브 속에 든 유화 물감"이라는 문구가 쓰여 있다. 그런데 이들 두 발명품, 즉 주석 튜브와 사진은 회화의 전반적인 성격을 바꿔 놓았다. 이 변화가 시작된 정확한 기일은 1841년경 그러니까 사진기가 일반적으로 사용되고, 화가가 쓰는 색들이 튜브에 넣어져 사용될 수 있도록 팔리기 시작했던 무렵이라 할 수 있다

이때까지만 해도 화가의 물감은 미리 준비되거나 즉시 사용할 수 있게끔 된 물감으로 판매된 것이 아니라, 분말·고무·덩어리 혹은 기 껏해야 테레핀유를 섞어서 빳빳한 풀의 상태로 된 그러한 것이었다. 이러한 분말을 적당한 매체나 건조용 오일 속에서 공들여 갈아 물감으 로 만드는 사람은 화가 자신이나 또는 그의 조수였다. 그리고 이러한 일도 사용하기 직전에 해야만 했다. 그렇지 않으면 물감은 곧 말라 버 리고 만다. 따라서 화가는 물감 만드는 법을 필수적으로 알아야 했다. 그 처방은 몇백 년 동안 전래되어 온 것이었다. 전통이란 보수적이며 견전한 것이었다. 그가 작업하고 있는 그림이 어떠한 것이든지 간에 화 가가 그에 알맞는 물감의 성질을 변화시키기란 쉬운 일이었다. 이때 화 가가 하는 일이란 오직 안료가 빨아지는 매체의 배합을 바꾸는 일이었 다. 사용되었던 매체의 다양성은 후기 르네상스 전통의 유화가 보여 주 는 화면과 텍스츄어의 무궁한 변화에서 파악될 수 있다. 그 예로서 그 레코의 작품과 네덜란드 화가인 잔 드 힘이 그린 과일 그림에서 화면, 텍스츄어, 처리 방법상의 엄청난 차이를 생각해 보도록 하라. 그럼에도 양자는 다같이 넓은 의미에서 오일로 그려진 그림들이 되고 있다.

그러나 자가 제품(homemade paint)의 물감에 결점이 있음을 부인할 수는 없다. 즉 지속적이지 못하다는 점이다. 물감은 매일같이 새로 제 조되어야만 했는데, 특히 금방 건조되는 안료로 만들어졌을 때는 더 욱 그러하였다. 물감이 거의 액체 상태인지라 팔레트에 넣어 화구 박스 로 휴대할 수 없었기 때문에 이 자가 제품의 물감은 화가를 실내에서 제작될 수밖에 없는 그림에 제한시켜 놓고 말게 된다. 따라서 풍경 화는 스케치에 기초해서 화실 안에서 제작되었다. 산을 그릴 때 깨끗 한 암석들을 화실로 운반하여 이것으로부터 산을 그리는 방법에 관해 쎄니니는 그 당시 14세기 독자들에게 설명해 주고 있다. 물론 이러 한 식은 훨씬 이전 시대부터의 일이었으나 그 전통은 오래 지속되었 던 것이다. 액체 상태의 물감을 휴대하고 보존하는 방법이 강구되고 나서야 비로소 화가는 야외로 나가서 자연의 품 속에서 그림을 그리

는 지금과 같은 습관을 얻게 되었던 것이다.

물론 수채화 물감(water-color paint)은 항상 휴대할 수 있었다. 고무나 고무풀과 함께 가루로 빻아서 만든 안료는 헝겊 조각에 배어들게 하여 건조시키거나 물감 자체가 과자처럼 딱딱하게 만들어 질 수 있었다. 색을 사용할 때에는 이 헝겊 조각을 물에 조금 담그거나 젖은 붓으로 딱딱하게 굳은 물감을 비벼서 썼다. 따라서 신기한 새로운 고안품이 요구되지 않았다. 일찍부터 화가들은 쉽게 꾸려서 휴대할 수 있는 수채용 물감통을 사용해 왔으며, 수채용 물감은 항상 야외에서 사용된 것이었다. 뒤러가 16세기경 야외에서 직접 그린 수채 풍경화는 1880년대의 독일 낭만주의 그림으로 오인되기가 쉬울 정도였다. 사용된 방법에 있어서나 거둔 효과에 있어서나 양자에는 근본적인 차이랄 것이 별로 없다. 그러나 휴대할 수 있는 새로운 유화 물감(oil paint)이 나오기 이전의 유화 물감으로 화실에서 그려진 풍경화는 새로운 튜브 물감을 가지고 야외에서 그려진 풍경화와 결코 같아 보이지 않는다. 여기에 컨스터블의 소품과 코로의 로마 풍경화는 약간 예외인 듯하다. 그러나 이 작품들은—틀림없이 비실용적이고 번거로웠을 것이지만—십중팔구 야외에서 직접 한 스케치에다 19세기 초기 염료상들이 물감을 담아 두던 공기 주머니(bladder) 속의 물감을 가지고 칠했을 소품들인 것만은 분명하다.

그러나 새로 나온 주석 튜브는 휴대할 수 있고 깨끗하며 경제적이었다. 이러한 발명품의 덕택으로 화가는 야외에서 직접 풍경화를 그릴 수 있게 되었다. 그리하여 화가가 새로운 "사실주의"(realism)의 요구에 응해서 활동 범위를 넓혀 가고, 동시에 코로와 쿠르베가 그러했듯이 주제에 대한 화가의 예리한 첫인상과 그의 완성된 그림 사이에 어떤 드로잉도 개입시키지 않고 직접 모델로부터 인물을 그리는 것도 역시 쉬워졌다.

화실 안에서의 스케치에 기초한 회화로부터 현장에서 자연을 보고 그리는 회화에로의 변화는 비록 그것이 대단한 변화이기는 하나 그것만이 1841년 이후의 그림에서 보여지는 차이점에 대한 유일한 이유

는 아니다. 한층 더 두드러진 차이는 새로운 물감 자체의 특성이 변화한 데서 비롯되었던 것이다.

새로운 튜브는 염료상들이 사용하였던 작은 공기 주머니에서 크게 진보된 것이었다. 그러나 다른 모든 현대의 발명품처럼 그 주석 튜브도 완전한 것은 결코 아니었다. 즉 사람들이 기대했던 바와 같이 완전히 밀폐된 것은 아니었기 때문이다. 화가가 그의 집에서 손수 물감을 만들 때 사용하던 것과 같은 건조용 오일로 만든 물감은 너무 급히 마르기 때문에 물감 제조 상인의 판매 방법으로는 적당치 못했다. 화가는 손수 자기의 안료를 호두 기름이나 린시드유(linceed oil)에 넣고 빻았다. 그러나 린시드유는 시간이 경과하고 나면 튜브 속에서 고무같이 되어 버리고 호두 기름—내가 직접 그것을 사용해 본 적은 없으나 그렇다고 들었는데—은 악취를 풍기게 된다. 따라서 염료 제조업자들은 양귀비 씨에서 만든 오일을 사용하기 시작했는데 이것은 보다 천천히 마르고 또 튜브 속에서도 신선한 채로 남아 있으며, 염료 상점에서 아무리 오래 팔리지 않은 채 있다 하더라도 끈적끈적해지거나 고무처럼 되어 버리지는 않는 것이었다. 이러한 새로운 물감 때문에 우리 시대에 그려진 그림의 특징이 되고 있는 갈라지기 쉽고 거친 임파스토(impasto) 화면, 즉 이런 식으로 제조된 물감이 일반적으로 사용되기 전까지 그려진 그 어느 그림에서도 찾아볼 수 없는 화면이 나타나게 되었던 것이다.

대개 화가가 린시드유로 손수 만든 물감은 충분한 안료(pigment)를 함유하므로 고르게 잘 퍼지며, 따라서 그렇게 두텁게 바를 필요가 없었다. 그러나 이 같은 물감은 다소 액체 상태여서 브러쉬 스트로크에 의해 생기는 거칠음도 평평하게 되어 사라져 버린다. 반면에 양귀비씨로 만든 물감은 버터 같은 끈끈함이 있다. 화면 위의 브러쉬 스트로크는 고르지 않은 상태로 남게 된다. 물감 덩어리의 울퉁불퉁한 부분은 고르게 퍼지지 않는다. 그리고 물감 표면은 석고만큼 거칠다. 이러한 현상은 염료 제조업자가 밀랍(wax)이나 금속 비누(metal soap), 어떤 때는 물 등과 같은 다른 물질을 혼합하게 될 때 더욱 뚜렷해지게 되었다. 이같

이 새로 첨가된 물질들 때문에 염료상들은 안료는 보다 적게 쓰고 오
일이 더 많이 사용된 물감을 만들게 되었다. 그런데 대개 안료가 기
름보다 값이 더 비쌌기 때문에 이것은 매우 경제적이었다. 또한 이러
한 배합물은 튜브 속에서 안료와 오일이 분리되는 것을 방지하고 물
감이 팔리기 전에 말라 버리는 위험을 감소시키는 데도 효과가 있었다.
이러한 첨가물로 인하여 이제 물감은 너무 빨리 마르리라는 걱정없이
더구나 훨씬 값싼 린시드유로 만들어 질 수 있게 되었다. 실상 린시
드유는 오늘날도 대부분의 물감 제조업자들이 사용하고 있는 재료인
것이다. 반면에 화가에게 이러한 첨가물은 그렇게 이로운 것이 아니
었다. 이 첨가물을 섞어 만든 물감은 딱딱한 필름처럼 잘 마르지 않
는다. 물감이 그 용량에 비해 안료를 보다 적게 함유하고 있으므로
불투명성이 감소되어 물감을 더 두텁게 칠해야만 했기 때문이다.

　이와 같은 새로운 물감은 화가들이 그때까지 익히 해왔던 간접 회화
(indirect painting)와 같은 그림을 그리는 데 써 왔던 옛 물감만큼 만족
스러운 것이 아니었다. 즉 너무 천천히 말랐던 것이다. 양귀비 기름과
새로운 혼합물이 첨가됨으로써 더디 마르는 물감으로 되어 버렸던 것
이다. 캔버스의 울퉁불퉁한 면을 메우기에 충분할 만큼 두터운 "죽은
그림"을 이런 물감으로 칠할 경우 딱딱하게 굳는 데 오랜 시간이 걸렸
다. 더구나 "죽은 색깔"은 주로 검은색과 흰색으로 배합된 것이었는데,
검은색 안료는 그 중에서도 가장 천천히 마르는 것이었다. 반쯤 마른
물감 위에 새로운 물감을 칠하면 반드시 갈라진다. 그러므로 계획된
그림에서의 "죽은 그림"에 더디 마르는 이 새로운 물감을 사용하게 되
면 화가는 불편하게도 오래 기다려서야만 비로소 두번째 작업을 시작
할 수 있게 되는 것이다.

　반면, 모든 색조가 완성된 그림에서 나타나도록 의도된 식의 그림
에서는 이 새로운 물감은 감탄스러울 정도로 잘 어울리는 것이었다.
여기에서는 천천히 마른다는 것이 결코 단점이 되지 않는다. 그 물감은
화가가 그림을 완성할 때까지 젖어 있어 고칠 수 있게끔 해 놓는다. 그

러나 유화 물감은 그것을 가지고 작업해 보지 않은 사람이 생각하는
것 이상으로 투명하다. 새로운 배합물 때문에 유화 물감은 한층 더 투
명해진다. 따라서 이러한 "직접 회화"에서는 물감은 두텁게 칠해져야
만 하며, 또 색이 깨끗한 채로 남아 있으려면 그 밑에 칠해진 젖은 물
감이 훼손되거나 아니면 가능한 한 적게 긁혀지게 하는 도리밖에 없다.
따라서 화가는 돼지털로 만든 큰 붓으로 작업을 해야만 했다. 마르지
않은 채의 두텁게 칠한 물감 위에 작은 붓으로 역시 마르지 않은 물감
을 바르면 화면은 일그러지게 되고 색조는 엉망이 되기 때문에 붓은 반
드시 큰 것이어야만 했다. 또 붓은 돼지털로 만든 것이라야 했는데, 그
이유는 보다 부드러운 담비나 검은 담비털—흔히들 낙타털을 그렇게
잘못 불렀음—은 물감을 붓에 가득 묻혀서 칠하는 브러쉬 스트로크
(loaded brush stroke)에 있어서 충분한 물감을 묻힐 수 없기 때문이다.
이러한 물감을 붓에 가득 묻혀 칠하는 브러쉬 스트로크의 개발 위에서
19세기 후반의 모든 회화 중에서도 가장 영향력 있고 확실히 가장 번
성했던 화파가 성립되었던 것이다.

그러나 달필의 브러쉬 스트로크(virtuoso brush stroke) 자체는 회화상 새
로운 것은 아니다. 이것은 독립된 기교의 표현으로서 즉 그림의 패턴에
씌워지는 부수적 패턴으로서 후기 르네상스 이후 항상 회화 전통의 일부
가 되어 왔다. 예를 들면 북쪽에는 할스가, 남쪽에는 로사가 이러한
목적으로 달필의 브러쉬 스트로크를 사용하여 상당한 효과를 거둔 바가
있다. 그러나 19세기 화가들에 있어서 이 달필의 브러쉬 스트로크는 부
속적인 것이 아니었다. 그것은 그들의 회화 양식에서 필수적인 부분으
로 그들 그림의 두드러진 특징이 되어 있었다. 사실상, 그것은 아주 필
수적인 것이 되어 버려서 화가들은 빈번히 그것을 도용하기도 했다. 우
선, 화가는 그림을 아주 부드럽게 칠한다. 그 다음, 사아전트도 초기에
는 그렇게 했다고 전해지는 바와 같이 팔레트 나이프로 물감을 문질러
벗겨내고 캔버스의 거친 면에 남겨진 얇게 칠해진 이미지 위에 그의 독
창적이며 자연스런 자질, 그리고 천재적 필세를 실증하기 위해 그림에

대담한 브러쉬 스트로크—사실상은 모든 것이 사전에 조심스럽게 계획된 것이지만—로 다시 그림에 페인트 칠을 한 것이다.

　모델을 보고 직접 그린 그림을 그리는 일과 물감을 가득 묻힌 붓의 체계적인 사용과 더불어 또 하나 다른 요소는 스페인 회화의 영향이었다. 특히 벨라스케스의 회화의 영향이었는데 이것은 그때까지만 하여도 스페인 외부에서는 거의 알려지지 않고 있었다. 마네에 의하면 그 당시 루브르에는 단지 두 폭의 벨라스케스 작품이 있었는데, 그 하나인 필립 4세의 전형적인 초상은 아마도 벨라스케스가 직접 그린 것이 아니라 학교용 모조품이었다고 한다. 우리는 여기서 19세기 후반에 이르기까지 그림을 찍은 사진이 존재하지 않았다는 사실을 명심해야 할 일이다. 작품은 오직 불충분한 판화나 다소 정확한 모사품에 의해 알려지게 되며, 그렇지 않으면 그림을 찾아가서 그림 앞에 서서 직접 보아야만 했다. 스페인 회화를 보려면 스페인에 가는 수밖에 없었다. 그런데 1840년대에 이르러서야 비로소 여행자들이 스페인을 여행하기가 쉬워졌던 것이다.

　16, 17세기의 스페인은 유럽 국가들 중 부유하고 진보된 국가들 중의 하나였지만, 큰 돈을 갖지 않는 한 스페인 국경 내를 여행하기는 극히 어려웠다. 이에 비해 프랑스나 이탈리아의 여행은 앞서 말했듯 언제나 쉬웠다. 프랑스에는 구석구석 훌륭한 도로와 여인숙이 있었다. 일찌기 순례자나 십자군이 이용할 수 있게끔 로마에 이르는 길을 따라 적당한 거리마다 수도원·여인숙·성당이 세워진 이래 호텔 경영이나 여행자의 무역은 이탈리아 산업 중에서 가장 번창한 사업 중의 하나가 되고 있었던 것이다. 그러나 16, 17세기를 통해 그외 다른 곳의 여행은 위험하고 비용도 많이 들고 극히 불편한 일이었다. 18세기에는 조건이 좀 나아졌는데, 우편 도로와 우편 마차의 이용이 일반적으로 정부의 관리하에서 조직되어 스페인을 제외하고 원하는 자는 거의 누구나 어떤 곳에라도 갈 수 있었다. 스페인에서의 여행 조건은 여전히 16세기 현실 그대로였다. 도로·여인숙·음식 등이 거의 없었다. 중심 도로를 벗어나서 여행하는

자는 숙식에 필요한 모든 것을 가지고 다녀야만 했으며 또 때로는 생명의 위협까지 있었으므로 무기를 휴대하거나 무장한 하인을 동반해야만 했다. 19세기초에 이르러서까지도 여행이 얼마나 힘드는 일이었는가는 버로우의 모험담인《스페인의 성서》에서 잘 알 수 있는 일이다. 카를로리스트(Carlist)의 소동이 완전히 끝날 때쯤인 40년대에야 비로소 스페인은 여행자들에게 상당히 안전한 곳이 되었다. 스페인은 거친 곳이었으며, 접근하기 힘든 곳이었다. 그곳은 유럽의 그 어떤 곳과도 닮은 데라고는 없는 곳이었다. 그래서 낭만주의자들은 그곳이 신비스럽다고까지 생각하였다. 메리메와 고티에가 그곳에 갔으며, 뒤마와 들라크르와는 알제리 여행중에 그곳을 지나갔다. 이러한 여행자들과 그밖의 다른 여행자들을 통해서 프랑스 화가들은 스페인 회화에 대해서 알게 되었고, 특히 그들이 가장 훌륭한 것으로 생각한 것 즉 벨라스케스의 그림에 대해서 알게 되었다. 마네 자신은 스페인의 풍물을 그리기 시작한 지 여러 해 후인 1865년에야 비로소 그 곳에 갔다. 마네는 보통 유럽인들이 하듯, 마드리드의 일류 호텔에 머물렀으며 고상한 파리장처럼 음식에 대해서 지독한 불평을 하였다. 좌우간 그는 스페인에 와서 떠나지 않고 머물러 있었는데 이것은 다른 화가들처럼 그도 벨라스케스의 자연주의에 커다란 감명을 받았기 때문이다.

거의 사진같이 정묘한 자연주의는 아마도 벨라스게스의 가장 경이스러운 자질, 즉 모델로부터의 완전한 초연, 눈 앞에 있는 것을 정확히 캔버스에 옮겨 놓는 그의 재능이었다. 그는 모델에게 동조하거나 반대하는 입장을 취하지 않았다. 모델의 위대함에 압도당하지도 않았다. 그는 호감을 갖거나 불만을 나타내지도 않았으며 너그럽게 보아주는 일조차 없었고, 어떠한 도덕적 태도, 심지어 쾌감조차도 표시하지 않았다. 자기 자신의 거리를 유지하여 거리를 두고 모델을 보았다. 그는 이른바 "과학적 태도"(scientific attitude)라 하는 것을 구현했던 것이다. 마치 화가는 어떤 인간적인 개입에도 의지하지 않고 모델의 모습을 객관적으로 기술할 수 있는 민감한 기계 장치이거나 완전한 카

메라와 같은 것이라는 태도였다. 즉 망설이거나 돌발적이지도 않고 과학적 원리의 보편적 응용에 대해 틀림이 없이 확신감을 가진 풍부하고도 정확한 인간 정신을 가지고 작동하는 카메라인 듯하였다.

집작할 수 있듯이 19세기 회화를 통해서는 카메라에 대해 이러한 식의 생각이 끊임없이 일어나고 있었다. 사진은 모든 사람들에게 큰 흥미를 주었다. 그때까지 많은 신기한 것들을 만들어 왔고, 또 여전히 만들어 내고 있었던 "과학적 태도의 정신"도 역시 큰 흥미거리였다. 따라서 벨라스케스가 취한 거의 "과학적"이라 할 만큼의 초연함이 그 후 사진같이 정밀한 그림을 그리는 이들 화가들에 의해 그토록 찬양되고 모방되었던 사실은 전혀 놀라운 일이 아니다.

이러한 세 요소들—직접 회화, 물감을 가득 묻힌 붓, 벨라스케스—로부터 19세기의 가장 성공적인 화파가 등장했다. 그 추종자들은 수없이 많다. 그들 중에서도 마네, 사아전트, 체이스, 소롤라, 조른, 볼디니, 휘슬러 등은 우리가 잘 기억할 수 있는 인물들이다. 그들의 회화 기법은 고전적 전통의 계승자라고 자처하는 관학파 화가(official painter)들의 화법과는 전혀 달랐다. 그들의 미적 경향은 대체로 "사실주의적"(realistic)인 것으로서, 결코 관학파 화가들의 조잡한 낭만주의와는 조금도 일치하는 것이 아니었다. 그러나 달필의 브러쉬 스트로크의 기법이 훌륭하고 인기 있고 가르치기 좋은 것으로 즉시 판명되자 이것이 재빨리 아카데미 전통의 합법적인 기법으로 채택되어 이것을 숙달한 자는 관학파가 되었고 권위를 누리게 되고 흔히들 치부를 했다.

물론 골치거리들도 많았다. 마네가 특히 그러하였는데 그 이유는 단지 동시대인들에 비해 매우 앞선 그의 회화 기법 때문만이 아니라, 주제에 있어서의 차이점 때문이기도 했다. 시대와 유행이 바뀌어진 지금 우리의 눈에는 그 주제가 하등 새로울 것이 없고 충격적인 것도 아니며 심지어 눈에 뜨이지조차 않는 것이 되고 있지만 말이다. 사아전트의《마담 X》와 마네의《올랑피아》는 같은 이유로 똑같이 스캔들을 일으켰는데 그것은 그들의 수법, 즉 형태를 따라서 물감을 가득 묻힌 붓으로 그리

는 수법과 넓은 면적에 검은색을 사용하는 수법보다도 여성의 우아함
을 비관습적인 형태로 묘사했다는 이유 때문이었다. 따라서 사람들은
모든 고귀한 여성들을 모욕하려는 의도라고 믿어졌던 것이다. 이 점에
서 우리에게는 마네가 보다 더 흥미를 끄는 인물이 되고 있다. 그의
그림은 사아전트의 그림과는 달리 오늘날 우리가 본질적이라고 생각하
는 숨겨진 연상(hidden association)과 복합적 의미(multiple meaning)를
포함하고 있다. 이러한 시각적인 익살(visual pan)은 마네의 시대에는
지극히 충격적이었던 것이다. 작품《풀밭 위의 식사》는 기오르기오네의
《전원의 합주》와 라파엘이 그린 유명한 강의 신과 요정이라는 고전을
무례하게 인용했다 하여 대중을 분노케 했던 것이다. 《올랑피아》역시
그 시대에 스캔들을 일으켜 놓았던 작품이며 우리 시대에도 여전히 흥
미거리가 되고 있는 것으로서, 이 그림은 티티안의 비너스를 1870년
대 식으로 그려낸 것인 동시에 성공적인 풍자(parody)가 되고 있었다.
즉 티티안의 그림에서의 비너스 대신에 파리에서 알아 주는 유명한 창
녀를, 백인 하녀 대신에 흑인 하녀를, 작은 강아지 대신에 막연하지
만 그것이 출현하면 불길한 생각을 갖게 되는 검은 고양이를 그려 놓
았던 것이다. 그러나 이러한 물의는 오히려 어떤 양식이나 어떤 화가
의 명성을 확고히 하는 데 도움이 되어 주었을 뿐이다.

　19세기 회화의 다른 모든 것들이 그러하듯이 이 양식의 진원은 프랑
스였으며, 마네는 이러한 양식으로 제작하는 화가 중 가장 유명한 대
표적 인물이었다. 그러나 이것은 곧 국제화되었다. 위에서 인용한 화
가들의 간단한 명단만 보더라도 세 사람의 미국인, 그리고 스페인인,
이탈리아인, 스웨덴인 등이 포함되어 있다. 직접 작품 활동을 하는 화
가들에게 이 양식은 많은 이점을 지니고 있었다. 그것은 쉽게 습득할
수 있고, 또 대중들에게 쉽게 이해될 수 있었고, 효과도 화려했으며 부
유하고 지위 높은 사람들의 환영을 받았으며, 팔기에 적합한 위압적
인 대형 그림을 제작하는 데 알맞은 양식이 되고 있었던 것이다. 그외
에 무엇을 더 바라겠는가?

다만 좀더 지속적인 생명을 결했다는 것이 걱정스러울 뿐이었다. 그 것은 오래 가지 않았다. 20 세기로 접어들 무렵에는 이미 그 양식은 다소 천박하게 보이기 시작했다. 그리고 오늘날 이들 화가들에 대한 칭송을 그대로 인정하는 사람은 완고하고 괴팍한 사람이거나 심미안 이 부족한 사람으로 간주된다. 그러나 이상스럽게도 마네와 휘슬러는 이 범주에 들지 않고 있다. 그것은 부분적으로는 그들 회화가 지닌 진 정한 특질 때문이기도 하지만 내가 추측하기로는 예술 외적인 이유 때문이기도 하다. 즉 마네는 인상주의자들과의 관계 때문이며—마네 가 인상주의의 영향 아래서 그린 그림들의 그 시금치 빛깔의 녹색들 이 얼마나 끔찍했던가를 사람들은 믿고 있다—휘슬러는 현대 미학의 옹호자로서 등장하게 된 러스킨과의 소송 사건 때문에 그리고 재주꾼 으로 알려진 그의 평판 때문인 것이다. 오늘날 대부분의 이들 그림이 별 가치가 없음을 우리는 아무런 의문없이 그리고 그럴 만한 상당한 근거가 있는 사실로서 인정하고 있다.

우선 이 그림들에 사용된 물감 그 자체가 우리에게는 추하게 보인 다. 이것은 상품으로 제조된 물감 자체의 결함이기도 하나, 주로 물 감을 사용한 방법에 기인하고 있는 것이기도 하다. 전시대의 화가들은 오직 밝은 색조만을 두텁게 칠했을 뿐이며 어두운 부분은 항상 엷었 고, 엷지 않았다 해도 좌우간 투명했다. 이러한 투명함은 우선 생동 감을 주었고 대개는 세월이 흐를수록 따스함과 풍부함을 더해 갔다. 그러나 "브러쉬 스트로크"파의 회화에 있어서는 불투명한 물감과 물 감을 가득 묻힌 붓으로 밝은 부분과 어두운 부분이 동일하게 칠해진 다. 이러한 두텁고 불투명한 어두운 부분은 새로 그려졌다 해도 무겁고 생동감이 없으며 시간이 지나도 더 나아지지 않는다.

이것은 중요한 것이 아닐 수도 있다. 그림이 예쁘지 않아도 화가를 칭송하는 데는 별 지장이 없기 때문이다. 이들 브러쉬 스트로크 그림들 이 우리에게 대체로 천박하고 다소 공허하게 보이는 보다 진정한 이 유는 카메라의 광학 이론(optical theory)에서 직접 얻어진 인위적인 드

로잉 방식 체계를 화가들이 사용했기 때문인 것이다.

보다 더 오래되고 우리의 눈에 보다 더 정상적인 드로잉의 기법은 시각적(visual)인 만큼 촉각적(tactile)인 것이었다. 우선 화가는 자기가 그릴 대상들이 공간 속에 존재하는 어떤 것, 즉 손으로 만질 수 있거나 그 주위를 걸어 다닐 수 있는 어떤 입체물로서 그려질 수 있는 것으로 이해하려 한다. 화가는 그의 캔버스 위에 입체적인 대상을 재현하기 위해 빛·그림자·색채·비례, 심지어 물감의 질감(texture)까지도 그가 원하는 대로 임의적으로 사용한다. 화가는 그가 필요하거나 원할 때에는 임의로 물체의 입체감을 과장하기도 하고, 또는 실물을 실루엣으로 평평하게 처리하기도 한다. 이것은 구도·요령·편의의 문제이다. 본질적으로 이러한 드로잉 방식은 조각적인 표현 방식이다. 마치 눈으로 볼 수 있는 것과 마찬가지로 손으로 만져질 수 있는 것처럼 대상을 그리는 것이다.

여기에서 중요한 요소는 화가가 자기의 수단들을 이용하는 임의적인 방법이다. 화가가 그리는 명암은 반드시 그가 그리고 있는 대상에서 화가가 직접 본 명암일 필요는 없다. 대신 이것은 관람자로 하여금 화가가 그렇게 보여지기를 원하는 대로 대상을 보도록 하는 특수한 명암인 것이다.

반면에 브러쉬 스트로크 화가들의 드로잉 방식은 순전히 시각적이며, 촉각적인 것은 거의 고려되지 않고 있다. 그것은 우리의 눈을 공간이나 과거의 기억을 의식하지 못하는 카메라 같은 기계라고 가정하는 것이다. 그려질 대상은 우선 밝은 부분, 중간 부분, 어두운 부분의 형태들로 분석된다. 그런 다음, 이들은 똑같은 관계의 흑백의 명암으로써 비슷한 색깔의 비슷한 형태들의 모습으로 캔버스 위에 옮겨진다. 이러한 형태들이야말로 사진의 기초가 되는 것이다. 또한 이러한 형태들이 인간의 시각의 기초인 것으로 가정되고 있다. 관람자가 캔버스에 그려진 형태들을 극복하게 될 때 그는 화가가 그려 놓은 대상에 대해 화가가 알고 있었던 모든 것을 마주하게 될 것이며, 그처럼 그려진

형태들이 관람자의 눈에 다시 조립될 때 그들 형태는 관람자에게 원래의 대상에 대한 정확한 이미지를 구성해 줄 수가 있을 것이다고 가정되고 있다.

드로잉에 대한 이러한 두 개념의 차이는 미켈란젤로에 관한 최근의 기록 영화에서 분명히 알 수 있는 일이다. 영화 속에서 보이는 그림들은 조각보다도 훨씬 입체적으로 보인다. 그림에서 화가는 자기가 그리고자 하는 형태의 조각적인 측면을 강조하기 위해 화가 자신의 명암을 이미 사용했던 것이다. 카메라는 화가가 이미 확고히 해 놓은 명암을 재현하여, 화가가 의도하는 바를 우리에게 전달해 주고 있다. 그러나 카메라가 조각품에 향해지면 단순히 우연한 명암만을 기록할 뿐, 화가가 할 수 있었던 것처럼 이를 강조하여 조각상(statue)의 입체적인 모습을 나타내지 못하고 있다. 따라서 영화 속에서 그림은 화가 자신이 의도하는 대로 입체적으로 보이나, 조각상이 지니고 있는 듯이 보이는 입체감은 영화 속에서는 오직 우연과 함축을 통해서만이 보이게 될 뿐이다. 카메라가 움직여 그 움직임에 의해 조각상의 다른 면이 시각에 덧붙여 보여진 후에야 비로소 조각상은 그림처럼 입체적으로 나타나게 되는 것이다.

실제로, 순전히 시각적인 드로잉에 대한 방법은 고도로 단순화된 세계상을 제공하고 있는 것이다. 형이상학적 용어를 사용한다면 이것은 "주관적"(subjective)이다. 화가는 오직 자신의 광학적 감각(optical sensation)만을 기록하려고 시도한다. 화가는 자기가 그리고 있는 대상의 실제 존재를 반드시 고려할 필요는 없다. 그의 마음(mind)은 사진판이 기록할 수 있는 감각들만을 받아들이는 것으로 되어 있다. 화가와 모델은 접촉하지 않는다. 화가는 모델의 입체적 존재를 의식할 필요가 없다. 공간 속에서 대상의 연장(extension)을 무시함으로써 대상은 그 정서적 힘의 상당 부분을 박탈당하게 된다. 그래서 화가는 그가 보고 있는 것에만 자신을 한정시킴으로써 그에게 필수적인 "과학적 태도" 곧 초연함을 유지할 수 있고 어떠한 인간적인 개입도 피할 수 있었다.

이미 보았듯이 이것은 초상화를 그리는 데 있어서는 대단한 장점이 되고 있는 것이다.

그러나 이 같은 모든 장점에도 불구하고 불리한 점은 역시 있는 법이다. 그러한 기법으로는 공간 속에 놓여진 대상이라는 한정된 묘사만을 할 수 있을 뿐이며, 오직 상하 좌우의 구분만이 거기에 속해 있는 차원이 되고 있다. 반면, 우리가 현실에서 마주치는 사물들은 거리상의 원근이 있고, 아울러 시간상의 전후가 있다. 즉 네 개의 차원을 고려해야만 한다. 그러나 네 개의 차원도 충분한 것은 못 된다. 우리 자신 또한 대상이므로 공간 속에 놓여진 다른 대상의 주위를 맴돌 수 있다. 따라서 공간에 대한 우리의 묘사를 완전한 것이 되게 하고, 우리가 대상들 사이로 움직임에 따라 왜 대상들의 형상이 바뀌지는 것처럼 보이는가 하는 이유를 설명하기 위해서는, 또한 우리가 그 사이를 오가는 대상들과 분리되어 있는 우리 자신의 위치를 묘사하기 위해서는 세 개의 차원이 더 필요하다는 말을 나는 들은 적이 있다. 이 같은 사실은 우리가 살고 있는 공간을 묘사하기 위해 필요한 항의 수가 일곱 개의 차원이거나 혹은 화가가 필요로 하는 것보다 더 많을지도 모를 것임을 뜻한다. 어쨌든 스스로를 광학적인 드로잉의 방법과 두 개의 차원에 제한하고 있는 화가는, 그가 그리는 대상으로부터 그것이 가진 정서적인 효과의 대부분을 빼앗고 있다는 것은 사실이다. 드로잉의 시각적 방법은 외계가 지닌 현실감을 박탈하며, 전시대의 화가들이 사용한 드로잉 방식으로 얻을 수 있었던 보다 융통성 있고 촉각적인, 거의 조각과 같은 그런 유의 정서적 힘을 결코 발휘할 수 없게 된다.

물론 이러한 광학적 드로잉 체계를 극한까지 추구한 화가는 없다. 왜냐하면 어느 대상의 입체적인 면을 전혀 고려하지 않은 채 그것을 그린다는 것은 사실상 불가능한 일이기 때문이다. 그러나 "브러쉬 스트로크" 화가들은 촉각적인 세계보다는 가능한 한 시각적인 세계를 묘사하고 있다. 그러한 화가는 자신이 그리고 있는 대상들 사이를 오가지 않는다. 대신 그는 구멍을 통해 자연을 들여다보는 외눈의 (one-eyed)

관찰자인 셈이다. 이러한 단순화는 대다수 이 계통 화가들의 그림에
서 나타나는 얕은 공간성(shallowness)과 그 그림들이 만들어진 놀랄 만
한 용이함(ease)과 경쾌함(brilliance)을 설명하는 데는 도움이 된다.

　이처럼 그림이 경쾌하게 그려지게 된 그 밖의 이유를 말한다면 지금
우리들로서는 마땅치 않게 여기는 기술상의 요령, 즉 브러쉬 스트로크
가 형태를 따라 진행된다는 요령을 사용하고 있기 때문이다. 예를 들
어 팔을 그리는 화가는 밝은 부분, 중간 부분, 어두운 부분, 심지어 팔
뒤의 배경까지도 팔의 윤곽을 따라 다니는 붓을 가지고 칠해진 페인트
줄처럼 칠해 버리는 것이다. 윤곽선 자체는 흔히 배경에 닿고 있는 쪽의
붓에 의해 남겨져 버린 물감의 끝부분이 된다. 이것은 별로 힘들이지 않
고 상당히 경쾌한 모습을 가져다 주는 기교상의 고안인 것이다. 이러한
화가들은 이런 기법을 끝없이 되풀이했다. 사아전트, 조른, 심지어 마
네까지도 이러한 기법에 전념하고 있었다. 이들 중에서 가장 경쾌한
볼디니의 경쾌함은 거의 전적으로 이러한 기교만을 사용함으로써 이루
어진 것이다. 예를 들면 메트로폴리탄에 있는 그의 그림에서는 말보로
공작 부인과 아들이 속된 우아함이 물결치는 속에서 떠도는 듯이 보
이며, 깍지낀 손가락들은 분명 단 한번의 붓 움직임으로 칠해져 버린
것처럼 보이고 있다.

　오늘날 우리가 이러한 매너리즘(mannerism)을 왜 그토록 혐오하는
지 나는 확실히 모른다. 어쩌면 그것은 너무나 손쉽게 되는 일이라 그럴
지도 모른다. 또는 그토록 빨리 화파의 공식이 되어 버린 때문이기도 하
리라. 혹은 시종일관 이것이 보여 주고 있는 가장자리의 딱딱함이 그림
의 공간으로부터 대기를 몰아내어 이미지를 캔버스의 표면에 너무 밀
착시켜 놓고 있기 때문일지도 모른다. 또 너무나 틀림없는 그 모든 화
가의 붓동작이 그림의 선적인 패턴을 그대로 따르고 또 지나치게 그것
을 강조한 때문일지도 모른다. 아무튼 그 이유가 어떠한 것이건 간에
형태를 따라 그리는 부러쉬 스트로크는 쉽고도 천한 효과를 가져 왔는
데, 전시대 화가들 이를테면 달필에 있어서 위대한 대가였던 할스 같

은 화가에 의해서조차 그것은 결코 채택되지 않았던 것이다.

이와 같이 말썽 많은 경쾌함은 제쳐두고라도 이들 그림이 우리를 당황 케 하는 점은 그 그림들의 크기이다. 그 그림들은 너무 큰 것같이 여 겨진다. 자그마한 규모의 가정집, 아파트, 살림살이를 지니고 규모가 작은 사생활을 영위하는 우리들에게는 인상주의 풍경화가 크기와 규모에 있어 표준적인 것 같다. 그것은 화가가 등에 메거나 팔에 끼 고 그림을 그리는 장소로 충분히 운반할 수 있고, 따라서 보통의 거실 에 충분히 걸 수 있을 만한 크기의 그림인 것이다. 이와 같은 가장 평범한 예에서 알 수 있듯이 그림의 크기란 그 그림이 제작될 수 있는 조건과 그 그림이 사용될 용도, 양자를 결정하는 것이다. 작은 그림 들은 어느 곳에서나 걸리고 그려질 수 있다. "브러쉬 스트로크" 화가들 의 작품처럼 큰 그림들은 넓은 화실에서 제작되어야 할 뿐 아니라, 넓 은 홀에서 관람되어야만 한다. 이러한 사실뿐 아니라 그 그림이 대중 (public)을 위해서 제작된 것인지 혹은 개인을 위해서 제작된 것인지 에 따라 그림의 크기와 더불어 그림의 복잡한 정도, 기타 세부 묘사 의 정도가 크게 달라질 수 밖에 없다.

가정집에 걸어 놓은 그림은—반드시 작은 것이어야 한다는 법은 없 으나—대개 작은 규모이다. 그러나 반드시 풍부하고도 복잡한 화면을 지녀야 한다. 그림을 가까이서 또 자주 보게 되기 때문이다. 계속 주의 를 끌 수 있을 만큼 복잡해야 할 뿐만 아니라 지척의 거리에서도 훌륭 하게 보일 만큼 자세해야 한다. 넓은 홀에 걸어 놓거나 대중이 관람하 는 그림은 이와는 아주 다른 점을 요한다. 화가는 화면의 복잡함 (complexity)이 아닌 사람의 마음을 잡아끄는 인력(carrying power)을 목표로 해야 한다. 그림은 아마도 단 한번 보여질 것이며 또 상당한 거리를 두고 관람된다. 그림의 목적은 주의를 사로잡는 데 있지, 주의 를 계속 끄는 데 있지 않다. 그러한 그림은 구도가 크고 단순하며 명 백해야 하며 세부적인 면에서도 경제적으로 그려져야 한다. 요컨대 그 러한 그림은 포스터나 게시판을 만드는 데 극단적으로 사용되는 바 어

느 정도 과장의 수법으로 그려져야만 한다.

대중을 위해 그려진 그림과 개인을 위해 그려진 그림 사이의 이러한 차이를 우리는 오늘날 너무나 잘 알고 있다. 이것은 "브러쉬 스트로크"를 눈에 띄게 사용한 화파가 주목하지 않았던 특성이다. 그들 작품들의 대부분은 심지어 개인의 가정을 위해 제작된 것이라 해도 오늘날에는 오직 공공 전람회에나 적합한 듯하며 따라서 우리에게는 대단히 야단스럽고 공허한 것으로 보인다.

그러나 우리도 "브러쉬 스토로크"파가 당시의 모든 관학파들 중에서 가장 성공적이었고 또 기술 면에서도 가장 진보되었으며 취향에 있어서도 가장 비위에 맞는 것이었다는 점을 명심해야 한다. 또한 가장 값이 비싼 것이기도 했다. 만 달러짜리 초상화는 보기 드문 것이 아니었다. 이 그림들은 현재 극장에서 하는 계약처럼 상세하고도 명백한 계약서에 의해서 주문되어 대량으로 구입되었다. 당시는 대저택과 대연회의 시대였다. 현재 이 그림들이 걸린 거대한 방은 그 그림들이 처음에 전시되었던 화랑과 그 크기에 있어서 별로 다르지 않다. 그 그림들은 상당한 거리에서 감상되도록 그려졌으며, 따라서 거친 대조법과 브러쉬 스트로크의 과시, 미묘함과 세부 묘사의 억제가 뒤따랐고, 그러므로 그 그림들은 우리가 지금 비중을 두고 있는 개인 가정집이나 친밀한 사교장 혹은 작은 아파트에는 적합하지 않은 것들이다. 그러나 이제 우리들의 지적 유행과 예술적 이상은 재산 관리나 혹은 정부(government)에 몸을 바치고 있는 집단이나 가문으로부터 오는 것이 아니라, 개인적인 일에 관심을 두는 중산층 계급에서 오는 것이다. 그러므로 우리는 그 그림들의 허식과 천박함을 생각할 때 심한 충격을 받게 되는 것이다.

그러나 이제 우리들은 "브러쉬 스트로크" 화가들에 대한 어떤 식의 재평가를 할 차례가 된 것 같다. 우리는 그들의 색채가 맥빠진(dull) 것이 되고 있다는 사실에 불평을 하고 있다. 아마도 그들과 동시대인인 인상파들과 비교할 때 그러한 것이 되고 있다. 그러나 인상주의자들은

우리가 생각하고 있는 것처럼 밝은 색채를 고수한 것은 아니었다. 그
들 중 대다수가 이미 부게로우처럼 칙칙한 갈색으로 변해 버렸다.
색채에 대한 취향은 변하게 마련이다. 오늘날 합성 수지의 네온색은
이미 반발을 불러일으키고 있는 중이다. 그리고 검은색·갈색·베이지
색·회색·탁한 청색·녹회색 등이 다시 복귀되고 있다. 엄밀히 말한
다면 이러한 색들은 많은 "브러쉬 스트로크" 그림들이 황색 바니스 아
래에 감추어 놓은 색들로서 아마도 색채를 생생하게 하기 위해서 부분
적으로 가해진 버어밀리온의 색점들과 함께 사용한 색일 것이다. 다음
으로 우리들은 수없이 많이 그려진 초상화들이 지닌 외적 특징의 단순
한 모습들을 보고 불평을 늘어 놓게 된다. 그럼에도 이들 유쾌하고 이
목구비가 뚜렷한 청년들, 얌전한 소녀들, 순진하고 자신만만한 주부들,
친절한 자본가들이 있었던 것만은 사실이다. 그들은 제임스의 소설 속
에서 묘사된 얼굴들과 꼭같은데, 어떤 출판업자가 사아전트의 초상화
를 삽화로 넣은 제임스 작품을 이미 출판 발행한 데 나는 매우 놀랐다.
　이들 화가들 중 몇몇은 기막힌 기교파들로서 우리가 오늘날 인정하
는 것보다 훨씬 더 훌륭하며, 마네나 휘슬러와 연관시킬 정도로 가치 있
는 화가들이었다. 예를 들면 소롤라는 햇빛에 그을은 살갗의 물기·빛·
습기를 주는 재간을 가졌는데 이것은 어느 화가라도 바라는 재능
인 것이다. 마네로 말할 것 같으면, 누구라도 화가로서의 그의 재능과
그의 인품에 대해서 칭찬한다. 마네의 작품은 매우 존중되므로 인상주
의에 속하는 것으로 분류되고는 있지만, 사실 이것은 "브러쉬 스트로크"
파의 화가들에게 붙어다니는 악명에서 그를 변호하고자 해서인지는 모
르나, 실상은 인상주의에 속하지는 않고 있다. 또 비록 인상주의에는 단
한치의 접근도 할 수 없었지만 휘슬러에 대해 그를 조야하다고 비난
할 수는 없다. 아마도 휘슬러는 그들 중 다른 화가들에 비해 기교 면
에서 재능이 뒤졌던 듯하다. 그러나 그는 지적으로 탁월했으며, 혁신주
의자였으며 색채주의자였다. 그가 당시 유행했던 일본풍의 구성을 겪
었었다는 사실은 우리에게는 오히려 유감스러운 일로 여겨진다. 그러

나 그가 사용했으리라 생각되는 믿을 수 없는 불실한 재료들 때문에
거의 모두 사라져 버린바 있지만, 색채의 조화에 대한 휘슬러의 관심은
대다수의 "브러쉬 스토로크" 화가들에게 결핍된 자제와 우아함을 그
의 그림에 부여해 놓고 있다.

　우리가 이러한 화가들 중 몇몇만은 인정해 주고 있다 해도 그것은
지엽적인 일—우리의 유행이나 그들의 개인적인 재능으로 인한 우연한
일—이며, 따라서 그 화파를 정당화하기에는 불충분한 것이다. 그러한
일은 그림의 주제에 입각해서 이루어져야 한다. 우리는 이들 화가들
의 주제를 그들과 동시대의 인상주의자들의 주제만큼 흥미가 있다고
생각하지 않을지도 모른다. 그러나 이들 "브러쉬 스토로크" 화가들의
주제가 때때로 유행이나 혹은 관학적으로 이용되므로 해서 타락하긴 하
였어도 결국은 사실주의(realism)가 되고 있었다는 점이다. 사실주의로
서의 이러한 부러쉬 스트로크 화파의 주제는 지난 19 세기 후반에 걸쳐
그 진부한 색채와 부자연스러운 드로잉에도 불구하고, 위대한 전통의
계승자들로 스스로 자처하여 관학파의 위치를 장악하였던 보수주의 우
파(right wing)들—세잔느는 이들을 부게로우씨의 살롱파라고 불렀음—
의 감상적인 관능성과 타락한 낭만주의보다는 훨씬 더 커다란 흥미거
리가 되고 있었던 것이다. 이들 보수주의 우파들은 분명 그렇게 19
세기 후반을 장악했을 것이다. 그러나 그들 작품 중 지금까지 존속하
고 있는 것은 거의 없지 않은가?

제 **6** 장
제 2 의 혁명

　만약에 달필의 브러쉬 스트로크파(school of virtuso brush stroke)가 19
세기 마지막 4 반세기의 관학 좌파였다면, 완강한 보수주의자들이었던
우파는 노 브러쉬 스트로크파(school of no brush stroke)가 되고 있었다
고 할 수 있다. 이 후자는 전자보다 그 수에 있어서 우세하기조차 했다.
제롬, 메소니에, 포튀니, 카바넬, 부게로우, 마네의 스승이었던 쿠튀르
등이 그 화가들 중의 일원이다. 그러나 대다수의 이들 이름들을 우리는
잊어 버리고 있다. 그것은 부분적으로는 그들 그림의 주제였던 감상적
인 낭만주의(sentimental romanticism)에 대해 우리가 느끼는 말할 수 없
는 혐오감 때문이기는 하나, 주된 이유는 그들의 회화 방법이 인상주의
자들이 진부하다고 표현한 바와 같이 구식이라는 데 기인하고 있는 것
이다.
　노 브러쉬 스트로크파 화가들은 이러한 수법을 18 세기 화가들로부
터 물려받아 스스로를 그 계승자로 자처했다. 한층 고상하게 보이도
록 하기 위해 이들은 18 세기식의 회화 체계에다 이미 앙그르가 완성
시켜 놓은 바 있는 부드러움과 에나멜 표면을 첨가했다. 그들은 검은
색과 흰색으로 완전한 그림을 제작해 놓은 후에 시작했다. 그런데 이것
은 18 세기의 죽은 그림처럼 대충 시작하는 것이 아니라, 마지막에 완성
된 그림이 채색되는 것처럼 그렇게 검은색과 흰색으로 세밀하게 이루어
진 완전하고도 매끄러운 그림이었다. 이렇게 그려진 밑그림이 마르면
그것은 대상의 고유한 색으로 다시 칠해졌다. 18 세기의 회화 체계와

는 달리 브러쉬 스트로크 자죽이 보이지 않도록, 그리하여 인간의 손을 거친 흔적이라고는 조금도 남지 않도록 하는 대단한 주의가 기울여졌다. 왜냐하면 바로 그러한 인간적인 불완전성이 없어야만 화가는 시인이나 천재와 동일시될 수 있었던 때문이다. 알 수 있는 일이듯, 여기서도 사진이 등장하고는 있으나 다음과 같은 점에서 차이가 있었다. 즉 이 경우에 화가는 카메라가 아니고 사진을 채색하는 미술 사진사 (art photographer)라는 점이었다.

그러나 집요하게도 정확함을 고수하는 회화의 이러한 특수한 방법은 사진술이 발명되기 오래 전에 생겨났다. 다비드와 그 밖의 "고전주의자"(classicists)들은 그들 자신의 목적을 위해서 이미 이 방법을 사용했던 것이다. 이들 화가들에게 있어서 가장 위대한 예술이란 그리스와 로마의 예술이었고, 예술적 표현으로 도달할 수 있는 가장 고귀한 것은 《플루타크 영웅전》에서 끌어낸 어떤 도덕적 사건을 말해 줄 수 있는 일군의 고전적 조상들이었다. 우리가 잘 알고 있는 바와 같이 그리스 고전주의 조각 작품은 영국의 해상 봉쇄로 인하여 다비드와 그의 화파들에게는 전혀 알려지지 않고 있었다. 그들에게 알려진 《파르네즈의 허큘레스》, 《메디치의 비너스》, 《라오콘》, 《벨베데르의 아폴로》 등 고대의 거작들은 고전적 고대의 작품에 비할 때는 시기적으로 뒤진 다소 열등한 작품들이었다. 그럼에도 불구하고 이 화가들은 고전적인 고대를 대단히 찬양하여 회화에 있어서 가장 중요한 일면은 그러한 그리스-로마 조각들과 닮게끔 제작되는 것이라고 간주하였다. 따라서 그들이 가장 고생을 겪게 되는 그림의 부분은 검은색과 흰색으로 이루어지는 예비 작업이었는데, 이것은 색이 칠해져 있지 않은 조각 작품이 지닌 꾸밈없는 고귀함과 같은 것을 상기시켜 주도록 하자는 것이었다. 따라서 그들 그림에서 인물들은 때로는 옷을 걸치지 않은 채로 우선 석고상의 색으로 완성되었고 그 후에야 작품의 인물들은 의상이 입혀지고 채색되었는데, 그것도 이들 화가들은 촌스럽고 야만적인 편견이라고 생각하며 그렇게 했던 것이다.

　그러나 이러한 회화의 방법을 최종적으로 완성시킨 사람은 앙그르
였다. 다비드가 정치 혁명의 숭고함과 공화국의 덕목을 도해해 놓은
것과 꼭 마찬가지로, 앙그르의 그림은 우산을 들고 다닌 왕인 루이스
필립 정권의·견고한 조직과 그 당시 중간층의 안락함을 담고 있다.
기막히게 부드럽게 그려진 밑그림의 가장자리 위에 선명하고도 부담
감이 없는 색채를 사용하여 그는 자신의 그림에 신비함과 부드러움
과 고귀함의 조화를 부여해 놓고 있다.

　그러나 19 세기 관학파 화가(official painter)들의 손에서는 그 방법
이 별 효과를 보지 못했던 것이다. 앙그르는 그 방법에 아무런 어
려움이 없었다. 조심스럽게 음영마저 처리된 그의 밑그림의 가장자리
가 그에게는 조금도 힘드는 작업이 아닌 양 그는 드로잉을 아주 손쉽
게 해냈다. 18 세기 화가들에게는 죽은 그림은 단지 그림의 기초 작
업일 뿐이었다. 즉 편리한 안내자, 그림이 완성됨에 따라 서서히 공들
여 다듬어질 스케치, 또 그림을 가장 손쉽게 시작할 수 있는 방법에
지나지 않았던 것이다. 그러나 이 19 세기 후기 화가들이 사용한 수
법은 결코 쉬운 것이 아니었다. 그림은 두 차례 완성되어야 했는데,
한번은 사진이 되기 위해서 검은색과 흰색으로, 또 한번은 예술이
되기 위해서 다양한 색채로 완성되어야 했던 것이다.

　따라서 그림은 그러한 수고를 감내할 만한 상당히 중요한 주제를
선택하게 마련이었다. 어떤 아이디어를 다루기 위해 화가가 마음이
내켜 발휘할 수 있는 힘에는 한계가 있는 법이며, 얼마만한 힘을 들
여야 하느냐 하는 것은 그 아이디어가 얼마나 흥미가 있느냐에 달
려 있다. 실제로 어떤 아이디어의 중요성은 흔히 그것이 기꺼이 받아
들일 수 있는 노고의 총화에 의해 판단될 수도 있는 일이다. 만약 그
림의 아이디어가 어느 누구에게도 진정으로 관심거리가 되지 못한다
면 그림을 그리는 당시의 화가들이 채택되었던 손이 많이 가는 체계,
즉 그림의 윤곽을 마무리 짓고 그 위에 색칠을 하는 그러한 체계 중
어디에서인가 화가는 바라보는 능력을 상실했음을 발견할 것이다. 그

렇게 되면 화가로서의 창의력은 사라져 버려 그림은 군함의 흉칙한 회색으로 끝나 버리고 만다. 동시에 그는 다음에 다루어야 할 아이디어도 갖지 못하게 되는 것이다.

그러한 경우 때로 학교에서 배운 드로잉과 색의 속임수로 그 그림은 전시될 수 있도록 이리저리 멤질이 될 것이다. 그러나 그런 그림은 항상 힘만 들었지 보는 사람에게는 설득력이라곤 갖지 못하고 만다. 메트로폴리탄 박물관에 소장된 제롬의 작품에 나타나고 있는 것이 바로 이 같은 사례의 그림이다. 퍼티빛(putty-colored) 누드 조상인 갈라티아(Galatea)가 열렬하고도 깜짝 놀란 눈으로 바라보는 피그말리온(pygmalion)의 시선 아래 홍조를 띠고 있으나 엉덩이까지는 아직 그 빛이 이르지 못하고 있다. 즉 그 화가는 쥐를 잡는 데 곰을 잡는 덫을 놓았던 것이어서 덫이 작동하기는 했으나 쥐는 도망가 버렸던 것이다.

그러나 다른 화가들의 경우에 있어서 이 방법은 효과를 거두었으며, 앞으로 우리의 취향이 변하게 되면 많은 그림들은 정당한 찬양을 받아 의심의 여지없이 멋있는 것으로 될 것이다. 그러나 이들 화가들은 관학적인 시를 다루어야만 했을 때 모두 고충을 겪게 되었다. 그들은 정부의 후원을 받고 아카데미에 종속되어 있는 관학파 화가들이었기 때문에 그것을 다루어야만 했던 것이다. 그런데 19세기 후반의 관학적 시는 여성답고 우아한 품행의 낭만주의가 되고 있었던 것이다.

낭만주의 운동은 원래 그렇게 나약한 감상적인 성질의 것이 아니었다. 그것은 18세기 프랑스인들의 취미와 예절의 구속에 대한 격렬한 반동으로서 시작되었던 것이다. 낭만주의자들이 주장했던 바는 인간이란 그가 접견실—라이프니츠가 말했다고 내가 믿고 있지만 그것은 무한한 공간의 한 면에 불과한 그러한 접견실—에 나타날 때 취하는 한정된 예의 범절이라는 가면을 쓰고 있을 때보다는 자연스럽고도 격렬한 측면에서 더 흥미가 있다는 것이다. 인간과 자연에서 야성적이고 혼란스럽고 속박받지 않은 것을 찬양하는 낭만주의자들은 양식의 진부한 관습으로부터 또 비평가들의 불합리한 규범으로부터 작가와 화

가를 해방시켰다. 낭만주의는 작가와 시인에게는 무한히 새로운 주제를 제공했고, 화가에게는 인간과 자연의 새로운 측면을 제공했다. 그러나 화가는 떠돌아다닐 수 있는 사람이 아니다. 화가는 작업 자체의 여러 조건으로 인하여 낭만주의 시인과 같은 대담한 생활을 영위할 수가 없었다. 그의 재료들은 너무도 성가신 것이어서 그는 인간과 자연의 새로운 면을 찾아서 멀리까지 나갈 수도 없었고 설사 그것이 가능하다 해도 그가 휴대할 수 있는 것이라고는 고작해야 스케치북 정도에 지나지 않았다. 만약 화가가 낭만주의 주제가 담긴 인상적인 대작을 그리고자 한다면 그는 이런 일들을 잘 알고 있는 사람들로부터 자기 나름의 간접적인 경험을 마련하는 도리밖에 없었다. 즉 낭만주의 시인으로부터 또는 낭만주의자들이 찬양하는 작가로부터 주제를 따오거나 시인이 정치적으로 중요하다고 여기는 이국적 상황 속에서 벌어진 먼 곳의 사건을 묘사하는 것이 가장 최선책일 뿐이었다. 그렇지 않은 경우에 화가는 쿠르베 자신이 나타나고 있는 거대한 자화상처럼 낭만적 사실주의(romantic realism)라는 불합리한 입장으로 전락하기 십상이었다. 그것은 등산복을 입고 가방을 짊어진 실물 크기의 쿠르베 자신이 시골길에서 모자를 손에 든 채 두 명의 농부로부터 인사를 받고 있는데, 이 그림에는 믿건말건 《쿠르베씨, 안녕하십니까》라는 제목이 붙어 있는 그림이다. 그러나 이 모든 것은 너무나 터무니없는 것으로 이 알레고리(allegory)에 대한 화가 자신의 소박한 아이디어, 즉 "대중의 존경을 받는 예술"이라는 식의 아이디어를 빼고 나면 아무것도 없는 것이며, 따라서 그림은 시인의 관점에서 본다면 분명히 직업상의 관습에 어긋나는 그런 아이디어일 수밖에 없는 것이다.

낭만주의 시인들은 이보다는 주제에 대해 보다 안전한 안내자들이었다. 낭만주의자가 프랑스의 관학적인 철학(official philosophy)이 되기 오래 전에 이미 낭만주의적인 혁명가였던 들라크르와는 셰익스피어 극으로부터 따온 《햄릿과 무덤파는 사람들》과 《맥베드 부인》—프랑스에서는 이렇게 불리워졌다—을 그렸고, 바이런 작품으로부터 따온

《이단자》, 《아비도스의 새색시》, 《돈 쥬앙의 난파》 등을 그렸다. 똑같이 비관학적이기도 했던 낭만주의적 작곡가였던 베를리오즈가 《한 여름 밤의 꿈》과 《파우스트의 파멸》 등을 주제로 취했다. 제리코의 《메두사호의 뗏목》은 반정부적 의미가 함축되어 있다 하여 큰 말썽을 일으켜, 전시를 위해 그림 제목이 변경되어야 했고 배의 이름이 삭제되기도 했다.

그러나 이 모든 것은 낭만주의가 아직도 혁명 운동을 전개하고 있던 기간의 일이다. 나폴레옹 3 세 시대에 이르러, 그리고 사진이 상품화되자 낭만주의는 그 격렬함을 상실하였다. 낭만주의는 여전히 화가들의 주제이긴 하였으나 그것은 이미 점잖아졌고 공식적으로 되어 버렸으며 장황해졌다. 그림은 이야기 거리가 있어야 했다. 활동 사진이 나오기 전인 이 시대에는 이야기를 전해 주는 것이 사진이라고 해서 쉽사리 할 수 있는 일이 아니었으므로 사진은 관학파 화가들의 특별한 경쟁자가 되었다. 따라서 관학파 화가들은 줄거리가 있는 이야기를 보여 주었고, 그리하여 관학파 그림은 감상적이고 낭만적인 주제들을 좇아서 이국적 주제—알제리아, 터어키, 이집트—역사적 주제—그리스, 로마, 초기 기독교, 중세—감상적 주제—《빼앗긴 입맞춤》, 《전사의 작별》—등 마침내는 어떠한 것이라도—《시인의 승천》, 《악마의 안식일》, 《잠자는 님프》—서슴지 않고 주제로 삼았다. 사실 이들 마지막 주제들은 화가들에게 예쁘장한 소녀의 귀여운 엉덩이(bottom)를 전시할 수 있는 구실이 되기도 했는데, 왜냐하면 엉덩이는 오늘날 튀어 나온 앞가슴이라는 어휘가 지니고 있는 것과 같은 그 정도의 탈 없고 공공연한 뜻을 가진 19 세기 후반의 에로틱한 어휘였던 것 같다.

이들 화가들은 믿을 수 없을 만큼 부지런했다. 그들이 그린 그림들은 수없이 많았고 공들인 것이며, 또 어떤 때는 대작이기도 했다. 예를 들면 아직도 루브르에 있다고 생각되는 쿠튀르의 작품 《타락한 로마인들》은 수많은 기둥이 있는 거대하고도 어마어마한 홀을 보여 주고 있는데, 그 안에는 로마의 의상·화환·장신구를 걸친 퇴폐적인 로마인들이 도대체 얼마나 있는지 헤아릴 수 없을 정도이다. 메소

니에의 전쟁화에는 수많은 말과 용사들이 그려져 있다. 부게로우의 작품에 나오는 반인반수의 숲의 신(satyr)들은 수많은 요정들을 황홀하게 쳐다보고 있다. 단테의 《지옥편》의 유명한 삽화가였던 도레는 미적지근하고 불유쾌한 색으로 얼마나 넓은 면적을 칠했는지 계산할 수 없을 정도이다. 이 관학파 화가들이 삽화를 그려 넣었던 낭만주의 시인들의 작품은 19세기의 가장 훌륭한 작품들의 일부로 여전히 남아 있다. 그때의 음악과 문학은 우리 시대의 것과 별로 다르지 않다. 그러나 우리가 19세기 관학파의 그림을 볼 때 그 당시 누가 그러한 수고를 들여 그림을 그리고 또 좋아할 수 있었는지 하는 것을 믿을 수 없을 정도이다. 왜냐하면 유화의 발명으로 일어난 혁명만큼이나 철저한 혁명이 회화의 기교면이나 취미면에서 일어나 우리는 이 관학적 회화와 관학적 시로부터 작별을 고하게 되었기 때문이다.

이러한 혁명이 얼마나 철저했는가를 우리가 지금 차용하고 있는 "아카데믹"이란 경멸적인 용어에서도 잘 알 수 있다. 오늘날 어떤 화가를 보고 "아카데믹"하다고 말하는 것은 그에 대해 할 수 있는 최대의 모독이 되고 있다. 그러나 19세기 후반, 관학 우파들에게 있어서는 스스로를 아카데미 전통의 후계자로 생각한다는 것이 아주 만족스럽고 심지어는 자랑스러운 일이기까지 했다. 아카데미에 관련된 의미에서 아카데믹이란 말은 그들 모두에게 플라톤의 아카데미와 그 회원들이 모였던 작은 숲과 관련된 모든 명예로운 연상을 지니고 있었던 것이다. "아카데믹"이란 말은 19세기 중엽 이전에는 결코 비난의 뜻을 지닌 말이 아니었다. 1585년 카랏치 유파가 회화를 가르치기 위해 창설한 볼로냐 아카데미 이래로, 또한 그림이란 것이 작업장에서 도제들이 보수를 내면서 배우는 것이 아니라 학교에서 학생들이 수업료를 내면서 배우는 것으로 되어 버린 이후로 훌륭한 화가는 대개 아카데미 회원이었다. 말하자면, 학교 즉 회화 아카데미에 소속되어 있었던 것이다. 예를 들어 르 스외르와 샤르댕이 미술 아카데미(Academie des Beaux-Arts)에, 레이널즈와 터어너가 왕립 아카데미(Royal Academy)에 속해

108

있었듯이 말이다. 그런데 이것은 부분적으로는 동료 화가들과의 사교에서 오는 이득과 즐거움 때문에, 또 자신들의 작품을 회원전에 전시할 수 있다는 특전 때문이지만, 무엇보다도 젊은이들의 회화 교사로서 일한다는 것이 주된 이유였다. 사실 뉴욕 미술 학생 연맹(New York Art Student's League)에서 가르치는 화가들은 비록 공인된 특권은 없다 하더라도 바로 그와 같은 오늘날의 아카데미를 이루고 있는 것이다. 이런 식으로 저명한 화가들은 그들의 학생들에게 가장 훌륭한 미술, 즉 아카데믹한 전통을 전수하도록 되어 있었다.

이미 내가 지적했듯이 아카데미 전통이란 주로 계획된 그림과 관련되어 있었다. 아카데미가 고안해 낸 모든 것, 즉 밑그림·색채론·구성·해부학·누드 모델의 드로잉과 이들의 채색 의상에 관한 역사적 연구, 고전에 관한 문학적 탐구 등—이런 것들은 아직도 파리의 미술 아카데미에서 가르쳐지고 있는 것들이지만—주제를 지닌 계획된 그림의 제작을 유일한 목적으로 삼고 있었다. 파리에서는 오늘날에도 화화 부문의 로마 대상(Prix de Rome)에 도전하는 학생은 침대·음식·물감·캔버스가 있고 모델들과 책들을 입수할 수 있고 그리고 주제—《루비콘강 위의 씨저》, 《텐트 속의 아킬레스》, 《클레오파트라의 죽음》—가 주어진 채, 독방에 감금되어 아무런 도움 없이 주어진 시간 내에 그림을 그려서 화가로서의 자질을 평가받고 있다. 아카데미가 고안해 낸 이런 것들은 주제를 지닌 공들여 계획된 그림을 제작하기 위해서 치밀하게 고안된 것이었으므로 이 계획된 그림은 쉽사리 일화(anecdote)나 관학적 시에 이용될 수 있었고, 또 실제로 그러하였다. 19 세기의 관학적 시가 타락한 것은 아마도 아카데미의 잘못은 아니었을 것이다. 그러나 아카데미는 타락을 방지하는 데 무력했던 것이다. 다비드나 앙그르 같은 훌륭한 화가들이 아카데미의 우두머리로 있었을 때조차 아카데미와 살롱전이 승인한 관학적 시는 좋은 데라고는 하나도 없었다. 예컨대 이 두 화가가 그린 나폴레옹의 대관식이라는 관학적 시 역시 그러하였다. 더우기 앙그르 이후에는 관학적 시는 그야말로 형편 없

었다. 로마 귀족들, 포도주를 마시는 추기경들, 파우스트들과 마아게
리이트들, 토비 아저씨들과 와드만 미망인들, 아랍인 노예 시장, 술
좌석에 나타난 반인반수의 숲의 신들과 수줍어 하는 요정들·가정 생
활·어린이·강아지·군인 등 관학파 살롱들을 채운 이런 모든 장면들
은 그림에 좋은 주제가 아니었으며, 또한 이런 것에서 훌륭한 그림을 만
들어 낸다는 것은 불가능한 일이었을 것이다. 이러한 것들은 작품이
제작될 수 있는 화가의 개인적인 세계관이나 화가 자신의 마음―이런
것으로부터만 훌륭한 작품이 그려질 수 있다는 식의 마음―과는 무관한
것들이다. 이러한 것은 이야기 거리로도 관심을 가질 만한 것이 못 되
는 것이다. 이들이 지닌 감상적 낭만주의는 오늘날 영화의 감상적 사실
주의와 마찬가지로 잘못된 것이며 공식적인 것이다. 그럼에도 불구하
고 이런 것들이 살롱전에서 받아들여지고 수상되는 그림의 주제들이
되고 있었던 것이다. 마치 오늘날의 영화 제작자들이 사진을 이용해서
소시민적 생활을 매혹적으로 만들면 이상하게도 흥미를 줄 수 있다고
믿고 있는 바와 같이, 이들 화가들 역시 아무리 실없는 일화일지라도
작품화함으로써 권위를 지닐 수 있다고 믿었던 것이다.

오늘날 우리들은 이 그림들이 얼마나 저질이었던가를 알지 못한다.
우리는 그 그림들을 본 적이 없으니까 말이다. 이 그림들을 구입했거
나 희사품으로 받았던 박물관들은 이제 와서는 그것들을 걸어 놓거나
심지어는 아직 창고에 보관하고 있다는 사실을 인정하는 것조차 수치
로 생각하고 있을 정도이다. 이 그림들이 경매에 나타나면 도금된 석
고 액자에 대한 의혹스러운 가치 때문에 폭락된 시세가 되고 만다.
19세기 회화를 공부하는 학생 중에도 이 그림들을 사진으로나마 알
고 있는 사람은 거의 없다. 그러나 우리 모두가 알고 있는 바가 있다
면 그것은 앙그르 이후 우리가 오늘날 찬양하고 있는 어떤 화가도 관
학적인 아카데미에 속해 있는 사람이 없었다는 점이다. 우리 시대에 살
아 있는 회화의 전통은 반항의 전통이다. 우리는 국가로부터 인정받
는 화가를 대단히 수상쩍게 보고 있다. 왜냐하면 코로 이후 피카소에

이르기까지 우리의 취미나 회화상에 영향을 미쳤던 화가 중 그의 생존중에 아카데미 세계에서 공식적 인정을 받은 사람은 단 한명도 없기 때문이며, 오히려 화가는 그러한 세계에 단지 말썽거리가 되었을 뿐이었다. 이러한 연유로 해서 아카데믹한 화가는 "서투른 화가"를 의미하게끔 되었으며 또한 인상주의의 반항이 비롯되는 것도 이 점에서 기인한 것이었으며, 그러므로 오늘날 모든 회화의 근원은 바로 인상주의의 혁명을 통해서 이루어진 것이다.

우리는 인상주의를 아카데미 화가들이 애용했던 브라운 소스 계통의 색들(brown sauces)에 대한 반항으로서의 변칙적인 색(broken color)에 관한 이론이라고 대개 생각하고 있다. 그러나 인상주의자들의 반항은 보다 더 근본적인 데 있다. 그것은 일화, 나아가서는 계획된 그림에 대한 반항이었던 것이다. 인상주의자들은 아카데미 전통 전체를 팽개쳐 버렸던 것이다. 그들의 그림이 커다란 말썽을 불러일으키게 되었던 것은 그림의 밝은색 때문이 아니라 그림이 미리 구상되지 않았다는 점 때문이었다.

그러나 이러한 즉석화는 전적으로 새로운 것이 아니었다. 그것은 일찌기 18세기 중엽부터 행해졌다. 프라고나르의 한 누드 작품에는 캔버스 뒷면에 "프라고나르는 이것을 한 시간만에 그렸다"라고 쓰여져 있다. 과르디나 티폴로의 몇몇 작품들, 컨스터블의 소품들은 확실히 즉석에서 그려진 그림들이다. 그러나 18세기를 통해서는 다음과 같은 차이가 있었다. 즉 즉석화는 스케치로 생각되었고, 정식 그림은 사전의 계획을 수반해야만 했다는 점이다. 그러나 인상주의자들과 더불어 이러한 구별은 사라졌다. 스케치가 곧바로 그림으로 인정받았다. 그리고 꽤 오랜 시간이 걸려서 제작되는 큰 그림은 스케치가 더해진 일련의 스케치들로 인정되었다.

여기에 기이한 예외가 있었다. 나의 견해로는 모든 인상주의자들 중 확실히 가장 변함없이 성공적이었던 드가—나는 모네, 마네, 르느와르, 세잔느, 피사로의 저질 작품은 보았으나 드가의 저질 작품은 본

적이 없다—는 즉석화를 그리는 화가가 아니었으며, 따라서 결코 인
상주의 화가도 아니었다. 그가 인상주의자로 분류된 것은 아마도 그
가 많은 미완성 작품을 남겼다는 사실 때문이 아닌가 싶다. 가장
진보된 인상주의의 색채와 수법으로 이루어진 그의 드로잉이나 파스
텔화·유화·조각 인물상·크고 작은 캔버스들은 그럼에도 불구하고
모두가 스케치일 뿐이다. 이런 것들은 주제가 있는 소규모의 계획된
그림에 사용될 목적에서, 가장 정확한 아카데미 전통과 노 브러쉬 스
트로크로 제작되기 위해 이용되었던 디자인과 자료들이었을 뿐이다.
반면 엄격한 의미에서의 본래 인상주의 화가는 그 자신의 모티브(motif)
앞에서 아무런 계획 없이 텅 빈 캔버스를 대하여 마치 카메라의 초점
을 맞추어서 셔터를 누르듯이 찰나에 그렸던 것이다.

　인상주의자들의 그림의 가장 두드러진 특징은 그들이 사용하는 차
가운(cool) 색조, 즉 청색이나 혹은 보라색 등 일반적인 색조에 있다.
그것은 부분적으로는 관학파 화가들이 그들의 작품에 허위 연대와 박
물관적 경외감을 부여하기 위해서 사용하였던 오렌지색의 바니스 "수
프"(soups)를 경멸하였기 때문이다. 그러나 주된 이유로는 인상주의 화
가들이 옥외에서 그림을 제작하는 습관에서 유래한 우연한 결과 때문
이라 할 수 있다. 그들이 작품을 제작하는 맑은 날씨에 야외에서의
그림자 색조는 푸른빛이나 보라빛으로 보이기가 십상이다. 그런데 문
제는 그림의 전반적인 색조를 결정지우는 것은 밝은 부분의 색이 아
니라 그림자의 색이라는 점이었다.

　관학파 화가들은 실내에서 그림을 그렸는데, 햇빛이 들어오지 못하게
하거나 모델에 비치는 빛의 방향이 변하지 않게끔 가급적이면 북쪽
으로 창이 난 작업실에서 제작했다. 북쪽에서 들어오는 빛은 푸르다.
구름 낀 날씨일지라도 그 색깔은 비교적 차가운 빛이다. 화실 자체의
색채는 대개 따뜻한 색깔이다. 다시 말해서 벽·마루·옷걸이 등의
가구색은 라일락색·회색·푸른색보다는 갈색·붉은색·오렌지색을
띠고 있는 경우가 많다. 따라서 화실에서 포즈를 잡고 있는 모델은

차가운 빛을 받게 되며, 반면에 그림자들은 방안의 따뜻한 색조를 반사하므로 붉은 기미가 있는 색이나 갈색 또는 오렌지색이 되기 마련이었다. 그러한 화가는 야외에서 그림을 그릴 때에도 마치 풍경을 실내에 들여다 놓고 따뜻한 그늘과 차가운 조명이 있는 평소의 화실 조명을 받는 것처럼, 실내에서의 제작에 익히 사용해 온 그러한 색조로 그림을 완성하기가 십중팔구였다.

반면 인상주의 화가들은 옥외에서 제작하는 것을 원칙으로 삼았다. 태양 광선은 노란색이나 오렌지색이다. 하늘의 푸른색은 가까이 있는 물체의 그림자에 푸르게 반사하며, 푸른 대기의 색은 먼 곳에 있는 물체의 그림자에 푸르게 반사하여, 푸른 대기의 색은 먼 곳에 있는 모든 물체에게 푸른 기미를 던져 주기 때문에 인상주의 화가들의 풍경화에 나타나는 유일한 따뜻한 색은 전경에 있는 대상들이 밝은 빛을 받는 부분일 뿐이다. 그림의 나머지 부분은 모두 보라색・녹색・푸른색이다. 실내에서 제작할 때에도 인상주의 화가들은 따뜻한 빛은 아니더라도 좌우간 푸른 그림자를 찾아내어 그렸고 또 이것을 과장하는 경향이 있었다. 물론 뷔이야르는 거의 완전히 실내에서 제작했으며, 따라서 갈색을 많이 사용했다. 그러나 다른 인상주의 화가들의 경우에 있어서 차가운 색조와 푸른색 또는 라일락 색의 그림자는 말하자면 그들의 상표가 되었고 또 그들의 작품을 관학파 화가들과 식별하는 가장 쉬운 방법이 되었다.

한 가지 점에서만은 이들 화가들은 모두 비슷했다. 즉 반항적인 인상주의자들의 색채 체계가 비록 관학파 화가나 아카데미 화가들의 색채 체계와 달랐다손 치더라도 사진술이 나온 이후의 모든 화가들은 한결같이 사진술의 어떤 면에 의존하고 있었다는 점에서 말이다. 그들 간에 차이가 있었다면 그들 화가들이 사진을 이용하고 있는 방식이었다. 노 브러쉬 스트로크 화가는 반지르하게 인화한 것처럼 스케치를 하고 나서 색을 칠한다. 달필의 스트로크 화가는 사진사의 스튜디오에서 시간 노출과 명암 조정 그리고 렌즈를 이용해 가며 크고 더디며

값 비싼, 감광판 카메라를 교묘히 조작한다. 인상주의 화가들은 새롭고도 신속하며 휴대할 수 있는 값이 싼, 야외에서도 필름을 넣을 수 있는 스냅 장치를 가지고 숲과 들판을 돌아다녔다. 내가 들은 바로는 인상주의 화가 중 몇몇 사람들은 그들이 들여다볼 수 있을 만큼의 커다란 카메라 셔터를 수고스럽게 만들기까지 하여 그 셔터가 열린 동안 자신들이 볼 수 있는 것만을 그림으로써 한층 정확하게 즉석에서 일어나는 노출의 효과를 묘사할 수 있다고 생각했다고 한다.

 인상주의 화가들의 카메라에는 칼라 필름이 들어 있다. 사실이지, 칼라 사진과 인상주의자들의 변칙적인 색채는 양자가 모두 동일한 근원에서 유래된 것으로서, 그 동일한 근원이란 겨우 최근에야 물리학자들이 공식화해 낸 색채 시각(color vision)과 색채 혼합(color mixing)의 새로운 이론을 말하는 것이다. 최초의 실용적인 칼라 사진술의 체계가 근거하고 있는 원리는 일찌기 1868년에 뒤코 드 오롱에 의해서 이미 서술되었었는데, 이는 최초의 인상주의 전시회가 있기 불과 6년 전의 일이었다. 이러한 이론을 최초로 성공적으로 상품에 응용한 오토크롬 방식(Autochrome process)—이 방식에서 사진은 3원색으로 착색된 녹말 가루(starch grain)를 혼합해서 바른 감광판에 찍혀 졌다—은 마네나 피사로의 그림과 이론상으로나 외관상으로나 다를 바가 거의 없다. 그러나 오토크롬 판(Autochrome plate)은 20세기, 그것도 10년대에 이르러 비로소 시장에 나타났다. 이 무렵 대중은 이미 인상주의자들의 회화에 익숙해져서 오토크롬 방식 중의 알 모양의 커다란 색점 때문에 자연의 모습에 다소 거친 얼룩 반점들이 생기는 현상을 아무 의문 없이 받아들일 수 있게 되었다. 그리하여 우리는 오늘날 사진술이 회화에 미친 영향보다 더 흔한 경우의 보기를 즉 거꾸로 회화가 사진술에 미친 영향의 보기를 아마 여기서 찾아볼 수 있을 것이다.

 모네, 피사로, 뷔이야르, 시슬리, 보나르, 기요맹 등은 아주 철저히 인상주의 이론을 추구했다. 뷔이야르는 너무나 철저했으므로 사람들이 모여 있는 거대한 실내화에서는 벽지의 대담한 무늬가 그 앞을

가리고 있는 사람들보다 한층 더 눈에 잘 뜨이고 있다. 이것은 실제로도 이와 같은 벽지를 바른 방에 있는 사람들에게서 볼 수 있는 현상이다. 인상파들 중에도 그처럼 사진기같이 정확하게 그린 화가는 다시 없을 것이다. 세잔느는 윤곽과 입체적인 형태, 임의로 부과한 자의적인 구성을 사용하였다. 르느와르는 감상적인 효과를 위해 작은 소녀의 눈동자 속에 마치 동그란 검정 단추와 같은 아주 비사진적인 액센트를 주었다. 고호의 브러쉬 스트로크는 형태를 그대로 좇은 것이다. 그림에는 별 관심이 없는 일반 대중으로부터 고호가 큰 명성을 얻었다는 사실은 이러한 특수한 수법을 과장하여 회화에 적용했을 때 감동과 소박한 호소력을 줄 수 있음을 충분히 증명하고 있다. 그러나 고호의 작품은 무엇보다도 회화의 감동적인 면에 관심을 기울인 독일 표현주의자들(German expressionists) 이외의 다른 화가들에 대해서는 별로 영향을 주지 못했다. 인상주의 이론을 좀더 정확하게 추구한 화가들과 비교될 수 있는 영향력을 고호는 어느 곳에서도 발휘하지 못했다.

우리 모두에게 친숙한 인상주의 이론이란 화가는 냉정한 방관자(disinterested spectator)가 되고 있다는 점이다. 그의 눈은 순수하다. 카메라와 같은 그의 눈은 선호를 가리지 않는다. 그의 시야에 보이는 모든 요소는 이미지를 구성하는 데 동등하게 중요하다. 화가는 그가 그리고자 하는 물체에 카메라처럼 그의 눈을 맞추고, 그의 눈이 색점의 형태로 받아들이는 빛의 변화를 칠하여 기록(record)한다. 인상주의 화가들에게 있어서 그가 그리는 세계는 시각의 세계(world of eyes sensation)였던 것이다.

반면 고전적인 전통에 입각한 화가는 빛을 차단하여, 그림자를 만들어 놓고 있는 대상의 입체적 형태를 1차적 실재로 간주하고 있다. 전통적 화가에게 빛은 그림자 없이는 존재할 수 없는 것이다. 어느 한편의 현존은 곧 다른 편의 현존을 암시하는 것이다. 그러나 인상주의 화가들에게 1차적 실재는 그의 눈의 감각인 것이다. 그는 형태를 그리는 것이 아니라 빛을 그리는 것이다. 하나의 빛은 다른 빛 없이

는 존재할 수가 없다. 빛의 실재는 그림자를 뜻하는 것이 아니라 또
다른 빛의 존재를 뜻하는 것이다. 따라서 그가 쓰는 물감의 토운은
명암 혹은 밝고 어두움을 재현하고 있는 것이 아니다. 그들은 모두가
빛을 재현하고 있는 것들이었다. 다른 강도와 다른 색을 지닌 색이지
만 역시 빛이다. 각 색조는 가장 짙은 그림자의 색조라 할지라도 역시
광선의 색(colored light)을 나타내고 있는 것이다. 광선의 색의 각 점들
은 화가의 눈에는 그가 그리고 있는 물체의 감각을 만들어 내는 데 있어
서 동등하게 중요하다. 채색된 캔버스 구석구석이 색을 재현하고 있
으므로 완성된 그림의 구석구석은 동등한 중요성과 무게를 지녀야 한
다. 따라서 캔버스의 모든 부분은 동일한 텍스츄어(texture), 조심스럽
게 균일화된 텍스츄어로서 채색되어야만 한다.

 이와 같이 등가화된 화면(equalized painted surface)은 과학파 화가들
이 채용했던 어떠한 수법으로도 얻을 수가 없는 것이었다. 짙은 물감
으로 명암의 형태를 묘사했던 달필의 브러쉬 스트로크도 이러한 것을
이룰 수는 없었을 것이다. 브러쉬 스트로크의 날카로운 가장자리가 이
것을 방해했을 것이기 때문이다. 그들에게 가장자리의 문제는 너무나도
중요한 것이었다. 칠해진 화면에 가한 무게와 긴장은 도저히 동등하
게 분배될 수 없는 것이었다. 또한 브러쉬 스트로크의 모습이 전혀
없게끔 붓의 흔적을 감추려는 수고스러운 채색 방법으로도 이것을 결
코 이룰 수 없었다. 이러한 그림에서는 그림의 어느 부분이 다른 부
분보다 항상 더 상세하게 그려지게 마련이며, 따라서 그 부분의 화면
에는 힘을 더 들여야 하기 때문이다. 인상주의 화가들은 이 문제를 해
결하여, 동일한 크기의 작은 붓을 가지고 진행되는 브러쉬 스트로크
즉 크기와 형태가 거의 비슷한 중립적인 브러쉬 스트로크(neutral brush
stroke)를 채용함으로써 균일한 화면을 얻을 수 있었던 것이다. 그 브
러쉬 스트로크는 칠해지고 있는 세부의 크기에 딱 맞게 크기나 형태 혹
은 기호를 결코 변화시키지 않는다. 그것은 결코 그려진 형태의 모습
을 따라가면서 그리는 것이 아니다. 화가는 그 그림의 패턴에 겹쳐 있

는 또 다른 패턴, 그러나 그 패턴 속에 들어 있는 대상들과는 무관한 패턴을 만들어 내기 위해 붓을 사용하고 있다. 그래서 모네는 물감을 발랐(dab)으며, 피사로는 색종이를 뿌렸고(scatter), 쇠라는 물방울 같은 점들을 찍었다(plant). 그리고 세잔느는 그의 어느 한 시기에 있어서는 대각선적인 마름모꼴 무늬를 채용한 바가 있다. 따라서 이러한 브러쉬 스트로크를 양식화하여, 똑같은 식으로 그림 속의 사물을 그림으로써 어떠한 손이나 손놀림의 만네리즘 때문에 자연물에 대해 화가가 가지는 인상의 객관적 명료성이 흐트러지지 않게 되었던 것이다.

모든 부분이 등가로 칠해진 이러한 화면은 인상주의 화가들이 이룬 두번째의 위대한 발명이다. 그것은 보다 더 근사하게 카메라의 시야를 재현하게끔 고안된 것이다. 우리는 이 방법을 계승하여 사용하고 있다. 우리가 오늘날 지니고 있는 화면 등가의 원리라는 미학(aesthetic of the equalized surface tension), 액센트가 없이 고른 연속적인 화면의 미학은 바로 인상주의자들의 이론과 그들의 실제 덕분이다. 현대의 훌륭한 회화·디자인, 심지어 현대 음악, 그리고 제트기와 포스터에서 비롯하여 비누 상자와 스윙 음악에 이르기까지의 모든 것이 바로 이 미학에 입각하고 있는 중이다.

따라서 현대 미술의 근거를 이루어 주고 있는 것은 1910년의 입체주의의 혁명이 아니라, 1870년대의 인상주의의 혁명이라고 해야 할 것이다. 실상 입체주의의 혁명은 회화 기법에 아무런 새로운 것도 가져오지 못한 것이었다. 입체주의의 혁명은 단지 새로운 주제를 제공했을 뿐인데, 이것도 이미 마네의 풍자화(parody)에서 예견된 바 있었던 것이며, 이미 인상주의자들에 의해 전개된 연속적이고 균등한 화면을 가진 즉석화의 양식을 받아들임으로써 수행되었던 것이다. 우리는 인상주의 덕분에 다 죽어 가는 낭만주의에서 해방되었을 뿐 아니라 우리 시대 회화 전통의 확립과 기술의 발명도 이룩하게 된 것이다.

제 7 장
색들과 색

　화가는 스스로 인정하는 것 이상으로 시인이나 화학자나 물리학자에
의존하고 있는 바가 많다. 화가는 시인이 제시하는 주제를, 화학자가 만
들어 내는 안료를, 물리학자가 도출해 내는 원근법과 빛의 이론을 열심
히 채택하여 자기들의 것으로 만들어 버린다. 인상파 화가들은 일반적인
다른 화가들의 경우보다는 시인이나 문인에게 의존하는 바가 적었다.
예를들면 졸라의 소설인《작품》속에서 그림을 완성할 수 없게 되자 자살
를 해버리는 주인공 화가는 인상주의 화가들에게는 흥미거리 정도의 멸
시만을 야기했을 따름이다. 세잔느도 지적했듯이, 진정한 화가라면 그
려느니보다는 다른 그림을 시작하는 것이 더 낫다는 것을 알았을 텐
데. 이렇듯 인상주의 화가들은 시 자체에서 별다른 영감을 발견하지
못한 반면, 응용 과학이라는 시를 지극히 유용한 것으로 간주하였다.
실로 인상파들의 전반적인 독창성은, 그들 시대의 진보된 과학—자기
들의 것으로 소화한 새로운 색채 혼합론과 이 이론을 설명하기 위해서
사용했던 새로운 밝은 색들—에서, 또 인상파 화가들이 그림을 시작할
무렵 사용할 수 있게 된 물리학·화학의 최신 발명품에서 유래된 것
이다.
　그러나 인상파 화가들이 사용한 그 모든 밝은 색들에도 불구하고 그
들의 그림은 옛거장들의 그림만큼 밝지(bright) 못했으며, 사실이지 밝
게 하려는 그런 의도가 있었던 것도 아니었다. 단지 그들의 그림이 밝고

맑다고(clear) 여겨졌을 뿐이다. 인상주의자들의 그림이 동시대인들에게는 놀랄 만큼 밝게 여겨졌는데, 그 이유는 그들의 색채가 밝아서 그랬던 것이 아니라, 의외의 색채가 되고 있었기 때문이었다. 인상주의 화가들은 여태껏 화가들이 관습적으로 전혀 채색하지 않은 부분에도 밝은 색을 칠했다. 종전 같으면 회색이나 갈색이 항상 칠해졌던 그림자에도 엷은 자주빛과 녹색을 칠했다. 그들은 눈의 그림자를 밝은 청색으로, 머리카락의 그늘을 녹색으로 칠했다. 그들은 빛의 효과를 재현하고자 시도했으며 나아가서는 빛 그 자체까지도 그리려고 했다. 그림 속의 물감이 물감 아닌 빛처럼 보여지기를 바랐던 것이다. 따라서 그들은 모든 색마다 다량의 백색을 혼합하여 엷고 가벼운 기조로 채색했던 것이다. 이와 같이 연하고 가벼운 색조는 별 힘이 없다. 백색을 가하면 안료는 회색을 가한 것만큼이나 흐릿해진다. 실상, 백색이란 가장 해맑은 회색에 불과한 것이다. 그리고 짙은 색조로서 결코 혼합될 수 없는 자색·녹색·청색도 백색을 가함으로써 서로를 구별할 수 없을 정도로 약하게 해 놓고 있다. 고로, 인상주의자들의 그림은 약간의 예외가 있긴 하지만 우리가 상상하는 것만큼, 또 그러리라고 기억하고 있는 만큼 그렇게 밝게 채색된 것이 아니었다.

16, 17세기의 옛화가들은 자신들이 빛을 가지고 그림을 그린다고는 결코 생각지 않았다. 그들은 밝은 색을 몇 개 가지고 있지 않았는데 보다 짙은 색조의 부분에 이 밝은 색들을 사용하여 최대로 강렬하고 아름답게 보이도록 했다. 그들이 사용한 단 하나의 밝은 적색은 버밀리온이었다. 만약 밝은 적색 외투를 그리려고 한다면, 그 밖의 밝고 어두운 부분들은 등급이 있어야 버밀리온이 밝고 깨끗하게 칠해질 수 있다. 안료의 색조를 조절하기 위해서 흑색이나 백색을 조금이라도 가한다면 그것은 곧 그 안료의 밝기를 해치는 것이 된다. 그 코트에 버밀리온의 오렌지색보다 다소 붉은 주홍빛 색깔이 칠해져야 할 경우에 화가는 그림의 다른 모든 색에다 황색을 첨가하고 있다. 그리하여 그림의 다른 부분이 주는 이 전반적인 황색의 색조 때문에 버밀리온의 붉

은-오렌지색 광택이 보다 붉은 주홍빛으로 보이게 된다. 예컨대 보스턴에 있는 티티안 작품 《구라파의 약탈》이라는 그림 속의 하늘에서 볼 수 있는 바와 같이 푸른색의 하늘이 그려지는 그림은 값 비싼 울트라마린이 최대로 아름답게 보일 수 있도록 전체적으로 어둡게 칠해졌다. 이처럼, 전시대 화가들은 자신들이 사용하는 안료란 확실한 특성과 한정된 가능성을 지닌 실체(substance)에 불과하다고 생각하여, 그것들이 가장 효과적으로 돋보이게끔 모든 기교를 부렸던 것이다. 밝은 색들을 너무 많이 사용하면 오히려 서로서로를 흐리게 만든다는 사실을 그들은 잘 알고 있었던 것이다. 한두 가지의 밝은 색이 그보다 탁한 색들에 의해 돋보이게 될 때 가장 뛰어난 효과가 얻어지는 법이다. 그들의 얼마되지 않는 밝은 안료들은, 순색으로 그리고 희미한 색을 배경으로 돋보이게끔 사용되어서 그들의 그림을 실로 밝게 보이게 했다. 분명히 백색·흑색·갈색·주홍색으로만 되어 있는 벨라스케스의 몇몇 작품들을 보도록 하라! 또 종려 나무 아래에서 휴식을 취하고 있는 성스러운 가족의 주위를 천사들이 날아다니며 보호하고 있는, 링글링 박물관에 소장된 베로네즈의 우수한 작품을 보도록 하라! 그림 속의 색채는 놀랍게도 밝다. 그러나 찬란할 정도로 강렬하게 칠해진 색이라고는 하늘의 청색뿐이다. 티폴로는 특히 이 방면의 효과에 능했는데, 그의 그림을 복사해 본 자라면 누구나 다 인정하듯이, 분명히 짙고도 화려한 적색으로 보이는 의상은 일종의 붉은 진흙색과 짝을 이루어 칠해지는 도리밖에 없었던 것이다.

그러나 인상주의자들은 색을 지닌 대상을 그리는 것이 아니었다. 그들은 보다 복잡한 문제, 즉 색을 지닌 대상의 색(colored object)이 광선의 색(colored light) 아래서 어떻게 보이는가에 관심을 가졌다. 그들의 팔레트는 전시대 화가들의 팔레트보다 훨씬 더 풍성했다. 전시대 화가들에게는 없었던 모오브, 바이올렛, 밝은 녹색, 오렌지색과 강렬한 황색 등을 가지고 있었다. 그들은 자신들이 사용하는 안료가 유일한 실체라는 사실을 스스로 망각하고 있었다. 팔레트 위의 물감을 자신들

이 재현하고자 하는 빛과 혼동하곤 하였던 것이다. 광선의 색의 혼합에 근거한 추가적 색의 혼합(additive mixture of colors)이라는 새로운 이론을 시행하면서 인상주의자들은 마치 광선의 색으로 캔버스를 점찍는 것처럼 물감의 색점을 찍었다. 이들 색점은 가능한 한 혼합되지 않은 순수한 색이었으며 캔버스에서도 혼합된 것이 아니었다. 그 점들은 관람자의 눈에서 효과적으로 혼합되도록 의도된 것이었다. 이렇게 하여 그들 점은 회화의 효과가 아닌 열려진 창의 효과를 낳게 하는 것이었다.

전시대 화가들이 지니고 있었던 색채에 관한 이론이 어떠한 것이었든지 간에 그것은 모두가 안료를 혼합하는 행위에 근거한 것이었다. 그 주요한 기능은 자연계에 있는 대상들의 색에 이름을 붙여 그것을 분류한 다음, 어떠한 안료를 혼합하여 이들 색들을 재현해 낼 수 있는가 하는 것이었다. 예를 들면 18세기를 통해서는 다음과 같은 식의 색에 대한 논의들이 눈에 띄고 있다. 즉 색채의 이름들이 동물의 이름 혹은 그 밖의 것과 나란히 짝을 이루고 있는 목록들이 있다. 말하자면 비둘기의 회색, 레몬의 황색, 에머랄드의 녹색 등이 그것이다. 그리고 이러한 샘플의 수채화 색, 이런 샘플의 원료가 되는 안료의 이름, 나아가 자연계 중 어디에서 이러한 색을 찾을 수 있는가—비둘기의 가슴, 무르익은 레몬, 물오리—하는 등에 대한 논의들이 눈에 띄고 있다. 이러한 체계의 근본이 되는 것은 그들이 일차적인 원색(essential primaries)으로 간주한 적색 · 황색 · 청색의 3색이다. 이 색들을 만들 때 사용되는 밝은 색의 안료—카아민, 갬부우즈, 천연 울트라마린—는 물론 완전한 원색이 아니다. 그럼에도 불구하고, 그들은 이들 원색의 안료만 있다면 다른 색들은 이들 3원색을 혼합하여 얼마든지 만들어 낼 수 있다고 믿었던 것이다.

이러한 이론은 빛의 색들이 혼합되었을 때는 어떻게 되는가에 대해 그것이 아무런 설명도 하고 있지 못하다는 사실이 밝혀져, 새로운 색채론이 발전되기 전까지는 충분히 만족할 만한 것이 되고 있었다. 인상주의들이 근거하고 있었던 것은 바로 이러한 새로운 이론이었다. 이 새로운

이론은 색들이 실체로서 혼합되는가 빛으로서 혼합되는가에 따라 색의
혼합에 추가적 혼합(additive mixture)과 감산적 혼합(subtractive mixture)
이라는 두 종류의 색채 혼합이 있음을 설명하고 있다. 이 두 종류의 혼합
은 때로는 아주 상이한 결과를 가져온다. 황색과 청색의 혼합을 예로 들
어, 황색 물감 한 통과 청색 물감 한 통을 혼합해 본다고 하자. 물감
혼합으로 이루어진 색은, 색깔이 든 유리판들 더미를 통과하는 빛의 색
을 조절하는 것과 동일한 원리에 의해 지배를 받는다. 즉 모든 유리판들
이 공통으로 가지고 있는 스펙트럼 부분만이 통과될 수 있으며 나머지는
차단되어 버린다. 우리가 위에서 본 청색 물감과 황색 물감의 경우에
있어서 황색은 황색뿐만 아니라 적색과 녹색까지도 반사하며, 청색은
청색뿐 아니라 녹색과 보라색까지도 반사하고 있다. 이들이 혼합된 색
은 황색과 청색 두 색이 모두 반사하는 스펙트럼의 부분들로부터만이
생기며, 그것이 곧 녹색인 것이다. 따라서 이미 우리가 알고 있듯이
황색 물감과 혼합된 청색 물감은 녹색을 보여 준다. 이것을 감산적
혼합이라고 우리는 부른다.

　그러나 스크린 위에 비추어진 빛의 두 색이 혼합되었을 때, 혹은 그
와 똑같은 경우가 되는 일이지만 나란히 위치한 작은 색점(colored dots)
으로 두 종류의 색이 혼합되어 그들의 이미지가 관람자의 눈을 흐려
놓을 만큼 멀리 떨어져 있을 때는 아주 판이한 효과가 나타난다. 이
런 경우의 혼합을 추가적 혼합이라고 부른다. 왜냐하면 그와 같이 혼
합된 색은 문제의 두 가지 빛의 색 또는 두 가지 색점들이 지닌 모든
색의 성분들(color components)이 추가된 결과이기 때문이다. 황색은 황
색·적색·녹색을 함유하고, 청색은 청색·녹색·보라색을 함유하고 있으
므로 황색빛과 청색빛의 혼합은 녹색만을 나타내는 것이 아니라 그 모든
색을 다 함께 나타내는 것이다. 흰색의 빛은 모든 빛의 색들의 혼합이므
로 따라서 청색의 빛과 황색의 빛을 합치면 흰색의 빛을 내게 된다. 그
리고 청색과 황색의 점들이 동일한 명도를 지녔다면 그때는 밝은 회색
빛을 내기도 한다. 같은 식으로 녹색과 보라색의 물감 혼합은 탁한 색

을 내지만 빛이나 색점으로서 혼합되면 중성적인 색조(neutral tone)를 낸다. 또 청색과 오렌지색의 물감은 회색을 내지만 그러나 이러한 두 가지 색점을 합치면 탁한 핑크색이 된다. 우리가 알 수 있듯이 색채 혼합의 결과는 물감이 팔레트에서 사전에 혼합되었는가 또는 캔버스 위에서 점으로 나란히 찍혀 단지 보는 이의 눈을 흐려 놓음으로써 혼합되고 있는가에 달려 있는 것이다.

인상주의 화가들에게는 이 모든 것이 새롭고 지극히 귀중한 것이었다. 그 모든 밝은 색에도 불구하고 그들이 회색조의 그림을 그리게 되었던 것은 이 추가적인 색의 혼합론을 이용하였기 때문이다. 그러나 이들의 그림은 예전에는 볼 수 없었던 반짝이는 회색빛이었다.

색채 혼합을 하는 데 있어서 사용되는 다양한 추가적 혼합과 감산적 혼합의 이론은 오늘날 아직도 이론의 여지없이 확고한 자리를 점하고 있다. 그러나 색의 분류와 관계가 있는 19세기의 색채론은 이제 신빙성이 없어져 버렸다. 색의 구조에 관해서 주장되었던 설이 너무 단순했던 것이다. 물리학자들은 어떤 실체의 색은 그 실체가 반사하는 빛 속의 어떤 특수한 파장의 우세에 의해서 정해지는 것이라고 생각했다. 따라서 여하한 색조라도 그 색에 대한 다음과 같은 세 요소를 알기만 한다면 분류될 수 있고 재현될 수 있다고 규정했다. 첫째로는, 명암도(value) 즉 색이 반사하는 빛의 총량으로서 그것은 검정 묵지에서부터 흰 종이에까지 이르는 등급에 의해서 측정된다. 둘째로는, 색상(hue), 즉 적색에서부터 황색을 거쳐 보라색에 이르는 스펙트럼 대 위에서의 정확한 위치를 말한다. 다시 말해 색의 명칭이다. 마지막으로 제 삼요소는 강도(intensity), 즉 색의 순수성으로서 그것은 중성적인 회색에서 순색의 강도에 이르는 각 등급에 따라 측정된다. 이들 각 요소는 숫자로 주어질 수 있다. 따라서 이들 세 숫자가 규정되면 그 어떤 색조라도 찾아내어 확인하고 배합시킬 수 있다는 것이다. 실제로 오스발드라는 독일인은 큰 비용을 들여서 완벽한 색의 지도 (atlas of color)를 출판한 바 있는데, 이것은 위의 체계를 따라 만들어

진 색채 사전으로서, 가능한 모든 색채의 실제 토운의 샘플들을 포함
시켜 놓도록 되어 있는 것이 었다.

　이 체계는 근사하고 완전하고 신빙성 있게 여겨질 것이다. 그러나
불행하게도 그렇지는 않다. 대상의 색과 스펙트럼 대상의 정확한 위
치간에 그 같은 단순한 일치는 존재하지 않고 있기 때문이다. 고로 색
색의 명칭을 부여한다는 것은 결코 파장의 숫자를 말하는 것이 아니
다. 비록 0.656279μ 이라고 하는 것이 스펙트럼상의 적색선의 위치를
가리킨다고 하여도 적색을 띤 대상의 색은 그렇게 정연한 뭉치가 아니
며 또한 어떤 눈금의 위치로 그렇게 간단히 환원되어질 수 있는 것도
아니다. 우리의 눈이 적색으로 받아들이는 것은 사실 매우 복잡한 일
이며, 이 단 하나의 결함만으로도 이 분류 체계는 전부 쓸모가 없는
것으로 되어 버리고 만다.

　이 체계에는 또 다른 결점이 었다. 즉 우리가 지금 알고 있기로는 안료
가 지니고 있는 부수적인 특성이라고 하는 것을 이들 이론가들은 색의
본질적인 특성으로 간주했던 것이다. 이 점에 있어서 이 체계는 18 세
기 원색에 관한 체계와 마찬가지로 독단적이며 오류를 범하고 있는 것이
다. 오늘날 칼라 사진에 익숙해진 우리는 적당히 서로 다른 세 가지색―
말하자면 적색, 블루-그린과 바아올렛이나 혹은 붉은-바이올렛, 청
색과 녹색이나 혹은 그외 어떠한 식의 편리한 세 가지 색일지라도―
이 삼원색으로 간주될 수 있다는 것을 알고 있다. 18 세기에는 적색·
황색·청색만이 원색이라고 믿었는데, 이는 단순히 그들이 소유한 가
장 밝은 색이 카아민, 갬부우즈, 울트라마린 블루라는 우연한 사실
에 기인하는 것이었다. 19 세기와 20 세기초의 이론가들도 똑같이 그
렇게 잘못 알고 있었다. 색채 분류의 근본적인 두 체계인 먼셀의 색
나무(color tree)와 그 후 아더 포프의 색입체(color solid)에서는 자주
색은 원래 어두운 색이라고 간주되었으며, 따라서 명도가 가장 낮은
거의 검정색 정도의 명도 수준에 위치시켜 놓았던 것이다. 또 황색
은 원래 밝은 색이라고 생각되어 거의 흰색 정도의 명도 위치에 놓았

다. 그러나 이제 황색은 밝으며 자주색은 어둡다고 우리가 생각하고 있는 것은 주로 우연한 일 때문이라는 것을 알고 있다. 자주색이 어둡다는 것은 우리가 가진 대부분의 자주색이 다만 적색과 청색 물감의 감산적 혼합에 의해서 얻어진 것이어서 거의 빛을 내지 않기 때문이며, 또 우리가 가진 황색 안료는 황색만을 반사하는 것이 아니라 청색을 제외한 모든 가시적 스펙트럼, 즉 적색·녹색 등을 반사하기 때문에 그 색조가 밝은 것이다. 만약 우리가 오직 스펙트럼의 황색 부분만을 반사하는 안료를 가지고 있다면 그 색은 일종의 갈색으로 보일 만큼 어두울 것이다. 만약 이것을 청색과 혼합한다면 녹색 대신에 흑색을 낼 것이다. 연한 카드뮴 엘로우가 적색과 녹색을 반사하는 것만큼 효과적으로 녹색과 청색을 반사하는 자주색 안료가 있다면 이는 매우 밝을 것이다. 우리의 눈은 적색과 청색이 아닌 엘로우-그린의 영역에 가장 민감하다는 사실에도 불구하고 그러할 것이다.

따라서 19세기에 생각했던 것과는 반대로 어떤 실체의 색의 밝기는 우세한 한 색의 진동, 즉 그 색이 반사하는 빛 속에서 우세한 스펙트럼 선에 거의 의존하는 바가 없는 것이다. 만약 그러하다면 자주색 (purple)이란 것은 결코 존재하지 않을 것이다. 왜냐하면 우리가 자주색으로 알고 있는 색에 일치하는 스펙트럼선이나 파장은 존재하지 않고 있기 때문이다. 무지개색 VIBGYOR—스펙트럼내의 원순서대로 Violet, Indigo, Blue, Green, Yellow, Orange, Red의 약자—중 보라색(violet)은 기껏해야 자주빛이 도는 청색, 즉 울트라마린 이상의 자주빛으로는 결코 되지 않을 것이다. 우리가 보라색이라고 말하는 것은 우리의 눈이 적색·청색을 동시에 보았을 때 수용하는 감각인 것이기 때문이다.

이제 우리는 우리 눈이 받아들이고 있는 색감각의 강도는 오로지 그 색의 보색이 거기에 없다는 데 근거하고 있는 것이라 함을 충분히 믿을 수가 있는 일이다. 연한 카드뮴은 강렬한 황색으로 보이는데, 이는 황색의 보색인 청색을 제외하고는 가시적 스펙트럼 중의 모든 색을 반사하기 때문이다. 가장 강렬한 적색 안료는 스펙트럼상의 청색·적색·

황색 모두를 반사하되, 녹색은 전혀 반사하지 않을 것이다. 또 그
러한 적색은 페튜니아, 지니아스와 같은 꽃들에서 볼 수 있는 것으
로서 오늘날 화가들이 가진 어떠한 물감으로도 그 색을 낼 수가 없
을 것이다. 가장 강렬한 녹색도 바이올렛 블루나 퍼플 블루 같은 것은
전혀 가지고 있지 않을 것이나, 블루-그린에서 레드-오렌지에 이르는
그 나머지의 모든 스펙트럼 영역 모두를 반사할 것이다.

여기에 화가들이 녹색 때문에 애를 먹는 한 가지 이유가 있다. 자연
계에 있는 녹색 나뭇잎은 상당량의 적색과 황색을 반사한다. 화가는
자신이 가진 녹색 물감의 강도를 줄이지 않고서는 이 적색을 낼 수가
없다. 그럼에도 불구하고 자연계의 나뭇잎 색깔은 밝은 고로 화가는
가장 밝은 녹색 물감으로 그 밝음을 재현하려 하는 것이다. 따라서 우
리 모두가 알다시피 대부분의 그림에서 녹색 나무는 시금치같이 보이
게 되는 애처로운 결과를 낳게 되는 것이다.

이제, 색은 애초에 예상했던 것보다는 한층 복잡한 실체임이 밝혀
지게 되었다. 우리는 이제 적색과 같은 색은 만약 그것이 바이올렛-레
드나 레드-오렌지 빛을 반사한다면 그 자체 내에 꼭 어떤 적색을 지니
지 않고서도 아주 밝은 적색으로 보일 수 있음을 알게 되었다. 따라서
아주 정확하게 어울리는 듯한 서로 다른 안료들로 우리들은 두 가지 색
을 합성할 수도, 배합할 수도 있다. 그러나 빛이 바뀌면 그 두 색은 더
이상 어울리지 않으며, 따라서 색채 혼합에서 아주 다른 효과를 가져올
것이다. 각 안료는 그 특유한 스펙트럼 곡선을 갖고 있는데, 이것은
안료가 스펙트럼 선상의 각 위치에서 얼마만한 양의 빛을 반사하는가를
기록하는 기계에 의해 그려질 수 있는 일이다. 이 곡선은 전혀 오류가
없는 고로, 안료들의 어떤 혼합을 기록한 스펙트럼 곡선을 통해 보면 각
안료는 그 특유의 곡선의 현 위치가 확인되며 혼합의 비율도 계산되도록
되어 있다. 요컨대, 모든 안료는 그 나름의 개별적인 특성을 지니고 있
는 것이다. 따라서 색채 혼합에서 어떤 안료를 그와 비슷한 안료로 대체
해 버리면 아주 다른 결과가 나타나게 된다. 이것은 마치 오케스트라

화음에서 플루우트를 클라리넷으로 대체하는 것과 같다. 물론 이러한 것은 화가가 옛부터 아주 잘 알고 있는 사실이다.

이와 같이 안료를 오케스트라 악기에 비유하는 일은 회화와 음악 간에 또는 적어도 음악가의 음과 화가의 색채 간에 있을 것으로 우리가 알고 있는 유추일 뿐이다. 단일빛의 색(monochromatic light)은 일정한 진동을 가지고 있다는 것을 안 19세기와 20세기초 색채론자들은 이 진동 숫자와 음악적 고저를 동일시하고자 했다. 하버드 대학 교수이며 유능한 화가인 로스는 피아노 건반에 해당하는 색채 건반(color keyboard)을 만들어 보려고 생각했었다. 화가는 팔레트에 미리 정해진 일련의 색조를 늘어 놓은 다음, 이것을 가지고 악기처럼 단음으로 연주하든지 또는 화음으로 혼합하여 연주하든지 하려는 것이었다.

이렇게 등급이 매겨진 팔레트를 이용하여 그려진 로스 자신의 그림은 대단한 매력이 있으며, 그 색채의 매력 역시 대단하다. 그러나 내가 알기로는 발명자 로스를 제외하고는 어느 누구도 미리 결정된 이 팔레트로부터 이득을 보거나 이것을 사용해 봄으로써 지극히 단조로운 효과 외에 별다른 이익을 얻을 수는 없었다. 물론 이 체계의 난점은 화가들이란 실제로 이처럼 순수한 색채를 가지고 그림을 그리지 않는다는 점이다. 그들은 단일빛의 색을 단순히 배합하고 있는 것이 아니다. 그들은 안료로 그림을 그리는 것이다. 이들 안료는 어떤 면으로 보나 결코 순수한 색채는 되지 못한다. 이들은 광선의 색으로 이루어진 매우 복잡한 화음을 이미 반사하고 있는 물질적 실체이다. 그들이 지닌 성질들은 결코 균일하지 않다. 보다 밝고 보다 어두운, 보다 따뜻하고 보다 찬, 보다 맑고 보다 흐린 등으로 이 안료들을 등급지을 수는 있다. 그렇지만 이들을 균일하고 동일한 행렬로 나열할 수는 없다. 또 그렇게 할 수 있다 하여도, 화가는 거기서 어떠한 이점도 찾을 수 없을 것이다. 이렇게 다양한 실체를 미리 결정된 척도에 맞춘다는 것은 마치 위스망의 소설《전도》에 나오는 미각 피아노(taste piano)의 한 장면, 즉 미각적인 음악을 구성하기 위해 건반 위의 악보를 두드려 압상·

베네딕틴·크완트로·스카치·진과 같은 각기 다른 종류의 술들을 연주자의 입에 쏟아 넣는 것처럼 임의적이며 제한적이고 무가치한 일이다.

물감의 묘한 차이를 음악의 악보로 혼동함은 이만큼이나 어리석은 일인 것이다. 물감과 음을 비유해 보는 일에 별 오류가 없다고 한다면 그것은 안료와 악기간의 관계를 유추해 보는 일일 것 같다. 제한된 입장에서이긴 하겠지만 이러한 유추는 화가가 자신이 사용하고 있는 안료의 가능성들을 이용하고 있는 방법을 서술해 줄 수 있기는 한 일이다. 화가는 오케스트라 구성에 관한 논문과 다를 바 없는 논문을, 그가 사용하는 안료에 관해서도 쓸 수 있을 것이기 때문이다. 즉, 알리자린 크림슨이나 비리디안과 같은 투명한 물감이 투명하게 사용되었을 때는 어떻게 이런 효과를 내며, 백색과 혼합되었을 때는 어떻게 또 다른 효과, 또 다른 색을 내는가? 또는 아주 흉하고 끈적끈적한 색인 번트 시엔나가 어떻게 프러시안 블루와 울트라마린 블루의 혼합물에 의해서 유용한 갈색과 회색간의 무한히 넓은 영역의 색을 낼 수 있게 되는가? 티폴로의 작품에서는 베네치안 레드가 대단한 광채를 지닌 듯이 보이며, 대다수의 보나르 작품들은 또 다른 힘든 색인 코발트 블루와 카드뮴 오렌지의 성공적인 배합에 근거하고 있긴 하지만 어찌하여 베네치안 레드와 코발트 바이올렛이 그 생생하고 아름다운 색깔에도 불구하고 사용하기가 거의 불가능한 것처럼 보이는가? 어찌하여 백색을 섞은 흑색만으로는 회색이 되지 않고 일종의 지저분한 라일락색이 되어 버리는가? 이 모든 것은 똑같은 호른이라도 다른 음역에서는 다른 음질을 가지며, 또 피지카토 첼로의 악절을 트럼본의 들리지 않을 정도의 짧은 음표로 강조함으로써 그 소리가 들리게끔 되는 방법을 작곡가들이 알고 있음과 같은 것이다.

재료에 관한 이와 같은 직접적인 지식이야말로 화가들에게 정말로 필요한 것이다. 그러나 그 어떤 화가도 일정한 색채 등급(color scale)을 따르거나 일정한 수학적 체계를 준수함으로써 아름다운 색을 얻을 수 있다고는 믿지 않는다. 반면, 색이란 물감을 혼합하여 얻을 수 있는

것이라는 일반 화가들의 생각은 상당한 과학적 지지를 받고 있는 중
이다. 그러나 이것조차 화가들이 생각하는 만큼 확실한 것은 못 된다.
모든 화가들의 작품 활동과 색에 대한 관념을 뒤엎게 될 새로운 색채
혼합 이론이 최근에 개발되었다. 이 새로운 이론은 또한 비교적 영구
적이었던 안료들에 대한 기존의 팔레트를 공중 분해시켜 놓을 것 같
다. 이 폭탄은 허버트 이브즈 박사가 개발한 마이너스 색(minus color)
들의 감산적 혼합 체계를 두고 하는 말이다.

　이브즈는 이 체계의 근거를 세 가지 안료의 발견 가능성에 두고 있
는데, 이들 각각의 세 안료는 정확히 가시적 스펙트럼의 3 분의 2만을
반사하고 있는 것이다. 각 안료가 결하고 있는 스펙트럼의 3 분의 1 은
각 안료에 따라 달라야만 한다. 따라서 이들 안료의 첫번째 것은 모든
적색과 녹색은 반사하나 청색은 반사하지 않는다. 다음의 것은 모든
청색과 녹색은 반사하나 적색은 반사하지 않고, 세번째 것은 모든 적
색과 청색은 반사하나 녹색은 반사하지 않는다. 이들 안료를 마이너
스 색이라고 하는데, 각각의 색은 그것이 반사하지 않는 스펙트럼 부
분의 이름을 따라 명명된 것이다. 적색과 녹색을 반사하는 마이너스
청색(minus blue)은 물론 황색을 띨 것이다. 청색과 녹색을 반사하는
마이너스 적색(minus red)은 피콕 블루가 되고, 적색과 청색을 반사하는
마이너스 녹색(minus green)은 모오브가 된다. 이브즈는 주장하기를,
만약 위에서 말한 3개의 완전한 마이너스 색의 안료가 발견만 된다면
이들 3 가지 색을 혼합하여 모든 색을 낼 수 있다고 한다. 이들 중 2
가지 색을 혼합하면 가장 강렬한 밝은 색을 낼 것이고, 이 모든 세 가
지 색의 혼합은 무색조(muted tone)를 내게 될 것이다.

　예를 들어, 만약 적색과 녹색만을 반사하는 마이너스 청색과, 적색
과 청색만을 반사하는 마이너스 녹색을 혼합한다면, 반사된 빛 중에
서 녹색과 청색의 구성 분자는 상쇄되어 그 결과 순수한 적색이 된다.
이 적색의 질, 즉 오렌지색에 가까운가 아니면 자주색에 가까운가 하
는 것은 그 혼합에 있어 두 가지 마이너스 색 중 어느 것이 더 우세한

가에 달려 있다. 만약 여기에 마이너스 적색이 가해진다면, 적색마저
상쇄되어 그 결과 흑색이 될 것이다.

여기까지는 예전의 삼원색론과 그다지 다르지 않은 것 같다. 그러나
좀더 살펴볼 점이 있다. 더 많은 마이너스 원색들(minus primaries)을
발견하는 것이 가능하다면 한층 더 많은 밝은 색들을 만들어 내는 보
다 만족할 만한 체계에 도달할 수 있을 것이기 때문이다. 여기서 일단의
일곱 가지 안료들을 상정해 보도록 하자. 여기에서도 마찬가지로 각각
의 모든 안료는 하나의 작은 부분을 제외한 모든 스펙트럼 띠를 반사
하고 있다. 그러나 이 경우, 빠진 부분 하나하나는 우리가 무지개색
에 대해 순서대로 붙이는 VIBGYOR의 알파벳이 표시하고 있는 스펙
트럼상의 한 부분 속에 들어 있는 것임에 틀림없다. 이들 각각의 마이
너스 안료들은 약간씩 다른 자주빛이 도는 회색, 거의 흰색에 가까운
색조를 띨 것이다. 그럼에도 불구하고 이들 회색을 혼합함으로써 지
금은 얻을 수 없는 가장 밝고 다양한 일련의 색들을 만들 수 있을 것
이다. 예를 들면, 마이너스 바이올렛, 마이너스 인디고, 마이너스 블
루, 즉 마이너스 VIB의 배합은 스펙트럼의 모든 블루 바이올렛 부
분을 배제하고 강렬한 황색을 낼 것이다. 마이너스 황색, 마이너스
오렌지, 마이너스 적색, 즉 마이너스 YOR의 배합은 가장 밝은 청색
을 낼 것이다. 한 가지 안료, 예를 들어 마이너스 적색을 제외하고 모
든 마이너스 안료의 혼합은, 반사되는 빛으로부터 적색 부분의 좁은 띠
를 배제함으로써 한정된, 그러나 순수한 적색조를 낼 것이다. 모든
안료를 다함께 혼합한다면 물론 흑색을 낼 것이다.

보다 간단한 마이너스 3색에 관한 문제를 연구하던 중, 이브즈는 연
한 카드뮴 옐로우가 마이너스 청색으로서 아주 만족스러우며, 탈로 블루
(thalo blue)나 차이니즈 블루(Chinese blue)는 모두가 아주 훌륭한 마이너
스 적색이며, 모오브색을 띤 로다민 60의 포스포 모립도 텅크스텐 산 레
이크(phosopho-molybdo-tungstic acid lake of rhodamine 60)—이것은 인쇄공
들이 사용하는 잉크색 중의 하나로서 이브즈의 말에 의하면 알리자린만

큼 확실한 것이라고 함—역시 마이너스 녹색으로 훌륭히 쓰여질 수 있다는 사실을 알아냈다. 물리학자이면서 또한 심미안과 재능을 갖춘 화가인 이브즈는 오직 이들 세 가지 안료와 백색을 연구하여 특이하게 밝은 색으로 된 그림을 만들어 냈다. 더욱 놀랍고 확실한 사실은 이러한 한정된 수단을 가지고 그려진 그림들이 내가 여태까지 들어본 적이 있는 다른 어떤 세 가지 색의 회화 체계에서는 불가능한 일이었던 굉장히 다양한 색채 구조를 보여 주고 있다는 점이다.

이브즈가 내게 알려 준 바로는, 이들 세 가지 안료도 그의 목적에는 완전한 것이 못 된다고 한다. 마이너스 녹색과 마이너스 청색—바이올렛 레드 레이크와 카드뮴 옐로우—의 흡수 부분은 모든 녹색과 청색을 배제하기에 딱 알맞는 것은 아니며, 그 결과 그 혼합으로 얻어진 적색은 완전히 순수하지도 맑지도 않다는 것이다. 그러나 비록 이들 안료들이 불완전하다 해도 그 체계는 놀랄 만큼 잘된 것이다. 만약 완전히 적합한 세 개의 마이너스 안료가 발견될 수만 있다면, 이는 화가들에게 특별한 관심거리가 될 것이다. 이러한 안료들이 발견되지 않을 것이라는 보장이 없음은 물론이다.

더우기 일곱 가지 마이너스 원색들이 발견된다면 한층 더 흥미있을 것이다. 그렇다면 회화와 색채는 양자가 다같이 우리가 지금 알고 있는 것과는 완전히 판이한 것으로 될 것이다. 우리가 현재 소유하고 있는 안료로서는 오직 퇴색한 색조의 상태로만 다양한 색질을 얻을 수 있을 뿐이다. 버밀리온이나 코발트 같은 밝은 색이 밝은 색으로 존재하려면 그들은 원상태대로 사용되어야만 한다. 만약 그 색들이 화가의 캔버스에서 밝은 색으로 나타나려면 그들의 고유한 특성대로 실수 없이 본래대로 사용되어야만 한다. 밝은 적색은 오직 버밀리온이나 혹은 알리자린 크림슨의 투명한 막을 입힌 백색으로만이 얻어질 수 있다. 밝은 청색은 순수한 코발트나 울트라마린, 밝은 황색은 순수한 카드뮴으로만이 얻어질 수 있다. 색질을 변화시키기 위해 알리자린에 버밀리온 기미를 조금 가하는 것 같은 식으로 다른 색을 조금이라도

혼합하는 일이 있다면 틀림없이 그 빛깔을 손상시켜, 밝기를 흐려 놓게 될 것이다. 그러나 일곱 가지 마이너스 원색들, 즉 마이너스 V, I, G B, Y, O, R을 자유자재로 사용한다면, 화가는 오늘날 다양한 갈색들과 베이지색들을 만들 때 사용되는, 즉 같은 색상이되 완전한 다른 색조를 만들어 내는 많은 방법처럼 밝은 색들에 접근할 수가 있게 될 것이다. 예를 들면 마이너스 I, 마이너스 G, 마이너스 B와, 그의 네 개의 마이너스 원색들 중 세 가지 색의 양을 다양하게 변화시켜 배합하면, 지니아스 꽃밭에서 볼 수 있는 적색처럼 수없이 많으면서도, 그 성질이 서로 다른 무한히 많은 가장 밝은 적색을 얻을 수 있는 것이다.

그러나 그러한 안료들이 일단 발견되었다 해도 이 색들이 모든 화가들의 마음에 든다는 보증은 없다. 화가가 오늘날 사용하고 있는 색에 대한 관례는 그가 공들여 터득한 안료들에 대한 지식에 입각하고 있는 것인만큼 그가 좋아할지 하는 문제는 사정에 따라 좌우될 수가 있는 것이다. 그러나 마이너스 색들에 관한 이론은 화가로 하여금 시험해 보지 않은 새로운 재료를 사용하게끔 부추기게는 할 것이다. 그리고 이들 새 안료들의 영구성은 분명히 일상적인 상업적 기준을 만족시켜 줄 것이다. 다시 말해서, 이들 새안료들은 의심할 바 없이 자동차의 수명 정도는 족히 될 것이다. 그렇지 않다면 아예 시장에 내놓을 수조차 없을 것이다. 그러나 그 안료들이 화가의 명성만큼 지속될 것이냐 하는 것은 별개의 문제이다. 이 안료들이 발견된다면—곧 발견되리라고 확신하지만—화가는 어쩔수없이 지난 백 년 동안 그들을 당황케 하고 괴롭혀 왔던 문제에 또 다시 부딪치게 될 것인즉, 그 문제는 "나의 그림은 얼마나 오래 지속될 것인가?" 하는 문제인 것이다.

제 8 장
믿을 수 없는 안료들*

화가나 박물관 관리자가 아니라면 어느 누구도 그림이란 것이 얼마
나 망가지기 쉬운 것인가를 결코 이해하지 못한다. 일반 사람들에게
는 그림이란 마치 돈이나 진리, 또는 세익스피어의 희곡이나 다 빈치
의 《최후의 만찬》, 그 밖에 일반적으로 높이 평가하는 사상처럼 거의
변하지 않는 안전하고 안정되고 견고한 대상으로 생각되고 있다. 그러
나 그림을 제작하는 화가나 그림을 보관하는 박물관 관리자는 다 빈치의
손으로 제작된 회화로서의 《최후의 만찬》이 삼 백 년 이상 원래대로
존속해 온 것이 아니라는 사실을 잘 알고 있다. 그 그림의 바탕(fabric)
은 지금까지 여러 번 파괴되어 재구성되어 온 것이다. 그것이 원래의
모습대로 오늘날까지 남아 있는 것이라고는 오직 그 그림에 대한 우
리들의 관념일 뿐이다. 마음 속에 있는 관념으로서의 저 《최후의 만
찬》은 우리들의 마음 속에 있는 다른 것들과 같은 상대적 영원성을 지
니고 있다. 반면 다 빈치의 손에 의해서 제작된 회화로서의 《최후의
만찬》은 마음 밖에 있는 모든 사물들의 운명처럼 벌써 오래 전에 변
화와 부패를 감수해 왔다.

이러한 자연의 끊임없는 변화를 화가들은 뼈저리게 깨닫고 있다.

* 원제목은 "Mummy, Mauve and Orpiment"이다. 본장에 기술되어 있지만, "mum-
my"는 미이라 가루를 원료로 한 갈색이며, "mauve"는 아날린계 염료이며, "orpi-
ment"는 자연석 웅황으로부터 만들어진 황색이다. 이 모두는 변색하는 믿을 수 없는
안료들 중 대표적인 것이기에, 색명을 번역하지 않고 편의상 본장의 내용을 밝힐 수
있는 제목으로 역자가 바꾸었음.

화가가 그릴 꽃들은 미처 캔버스에 담기도 전에 시들어 버린다. 그가 그릴 정물화의 대상 위에는 먼지가 앉고, 그가 그릴 복숭아는 썩어 가고 있다. 그의 모델들은 다시 옛 모습으로 되기가 힘들며, 그가 그릴 풍경의 날씨는 단 이틀도 같은 상태에 있지 않다. 의상의 스타일도 변하며, 전쟁이 일어났다가는 끝나고, 도시들도 흥하고 쇠한다. 이와 같은 소란과 변화, 분주함과 붕괴로부터 화가는 어떤 조그마한 불변성, 조그마한 안정성을 추출하기 위하여 필사적으로 노력하고 있다. 그러나 그는 다만 다음과 같은 사실을 알게 될 뿐이며 또 알지 않으면 안 되는 것이다. 즉 그가 보고 기쁨을 느끼는 세계를 위해 자신이 고안해 낸 몇 평방 피트의 비교적 불변적인 존재, 즉 그가 그린 그림들도 역시 외계의 한 부분이며 따라서 그 그림들도 외계와 마찬가지로 부패할 운명에 놓여 있다는 사실을. 그리하여 박물관 속을 이리저리 누비며 그림들의 어두운 구석들을 들여다보고, 과거의 걸작품 속에서 사라져 버릴 운명의 여러 가지 징표—갈라진 금이나 반점들, 바래진 색채, 다시 칠한 자국이나 지나치게 청소한 자국 등—를 찾아낼 때, 화가는 참으로 비참한 꼴이 되는 것이다. 여기에는 색채가 바래져 있고 또 저기에는 구멍난 곳을 손 볼 자국이 있는데, 이는 아마도 그림의 포장을 뜯을 때 드라이버가 스치고 지나간 자국일 게다. 또 이것들은 더 작은 액자에 맞추어 넣기 위해서 캔버스를 접었을 때 생긴 겹쳐진 자리들일 것이다. 또 이곳엔 덧칠을 해서 거므스레하게 된 자국이 있고 또한 원화 보수자가 사용한 용제 때문에 벗겨진 빈자죽이 입을 벌리고 있기도 하다.

옛날의 그림 속에 나타나는 이러한 여러 흔적들에 대해서 화가들은 놀라지도 않으며 또한 슬퍼하지도 않는다. 오랜 어떤 기간을 지나다 보면 어떻든 사고란 일어나고야마는 변화의 일면이기 때문이다. 라이더의 작품에 금이 가고, 휘슬러의 어떤 작품 색이 검게 된 것은 당연한 일이며, 사람들은 그렇게 되지 않은 그들 그림을 본 적이 없는 것이다. 그러나 변색해 버린 근래의 그림, 예컨대 지금 메트로폴리탄 미술관에

걸려 있는 죠지 벨로우즈가 그린 노인의 초상화와 같은 그림 앞에 화가를 데리고 간다면 그는 전혀 좋아하지 않을 것이다. 얼마 전까지만 해도 재치 있고 생생했던 그 그림 속에서 허물어지거나 흐려져 버린 이러한 무기력한 색채들을 바라보게 된다는 것은 화가에게는 그다지 유쾌한 일이 아닌 것이다. 왜냐하면 이것이 그 자신의 그림들을 기다리고 있는 운명이라고 할 수 있는 것이기 때문이다. 그리하여 그가 어떤 노력을 기울이더라도 그의 그림들이 이런 운명을 면할 수 있는 길이 있다면 그것은 오직 요행이나 신의 은총에 의해서 뿐인 것이다.

그러므로 화가가 두려워 하게 되는 것은 우연히 일어나는 사고가 아니라, 자신이 지식을 결핍하고 있다는 점이다. 옛날의 그림들은 견고하게 제작되었기 때문에 오늘날까지도 지속되어 오고 있다. 그런 그림을 그린 화가들은 그림 그리는 방법과 재료에 관한 일단의 체계적인 지식을 접할 방도를 가지고 있었다. 그러나 오늘날에 있어서는 물감과 회화에 관한 지식은 산만한 것이 되어 있고 시험도 되어 본 것이 아니다. 일찌기 모든 화가들의 공동 재산이었던 많은 지식들은 이제 돌이킬 수 없을 만큼 망실되어 버렸다. 따라서 최근 제작된 그림들의 수명은 어느 누구도 결코 그것을 피할 수 있는 방법을 확실하게 알지 못하는 제작상의 결함 때문에 위험에 처해 있는 중이다. 비록 옛 화가들이 갖지 못했던 훌륭한 새로운 안료들을 지금 우리들이 가지고 있기는 하나, 그 안료를 가지고 만든 물감에 관해서나 또는 그것이 우리 그림 속에서 얼마나 오래 유지될 것인가에 관해서 화가들은 확실하게 실험된 어떤 지식도 갖고 있지 못한 중이다.

프릭 컬렉숀에는 1636년 반 다이크가 그린 푸른 옷을 입은 클란브랏실 부인의 초상화가 있다. 그리고 쉽게 비교할 수 있을 정도로 가까운 곳에 최초의 인상파 전시회가 있던 해인 1874년 어머니와 두 아이들을 그린 르느와르의 작품이 있다. 반 다이크 작품은 신성하고 선명한 반면, 그 옆에 있는 르느와르 작품은 불과 75년 전에 그려진 것인데도 색이 어둡고 바래져 있다. 르느와르의 명성은 대부분 선명하고 맑은

색채에 기인한다. 확실히 그의 그림들 중 많은 그림들은 오늘날에 있어서는 제작 당시와 마찬가지로 밝다. 그러나 특히 위에서 말한 이 그림의 색채들은 상당한 변화를 거친 것 같다. 어머니와 두 아이들은 화단처럼 여겨지던 곳 옆에 서 있는데, 꽃들이 옛적에 지녔을 그 붉은 색들은 이제 모조리 퇴색해 버리고 말았다. 살색의 붉은 색들—만약 그런 색이 있었다면—도 입술과 뺨의 버밀리온 카네이션색(vermilion carnation)을 제외하고는 모두 사라져 버린 것 같다. 어머니가 입고 있는 옷의 보라색은 우중충하고 둔탁하며, 어린이가 지니고 있는 인형의 옷 색깔도 인조 울트라마린(ultramarine)이 지닌 특유의 색조를 지니고 있기는 하나 거의 검정색으로 변해 버렸다. 이처럼 불확실하고 아쉬운 색에 비할 때, 그 옆 반 다이크의 작품은 마치 푸른 유리로 만들어진 거대한 등불처럼 빛을 내고 있다.

그럼에도 반 다이크 작품의 청색은 오늘날 질이 나쁘거나 변색하기 쉬운 것으로 여기고 있는 화감청(smalt)이나 남동광청색(azurite), 심지어는 인디고(indigo) 같은 것으로 그려졌음이 거의 확실하다. 프러시안 블루(Prussian blue)일 리도 없고 코발트 블루(cobalt blue)일 리도 없다. 전자는 18세기에 비로소 사용되었고, 후자는 19세기에 이르러서야 발명되었기 때문이다. 어쩌면 그 청색은 천연 울트라마린이었을지도 모른다. 비록 이 그림이 그려진 당시에 이 광물을 구하기가 유달리 힘들었으리라고 생각되긴 하지만. 게다가 또 반 다이크가 사용한 청색은 천연 울트라마린이 나타내는 것보다 녹색조를 더 지니고 있는 것 같다. 아뭏든 그 안료가 무엇이든, 울트라마린이든 인디고이든 화감청 또는 남동광청색이든 간에 그 청색은 삼백 년 이상 지난 지금에도 르느와르 작품에 있는 청색보다 훨씬 더 선명하게 보이고 있고, 르느와르 그림의 청색은 의심할 필요도 없이 우리가 전적으로 믿을 수 있다고 생각하는 안료인 인조 울트라마린이지만 그것은 변해 버리고 말았다. 그리고 그가 사용한 다른 색도 역시 바래져 있다. 무엇인가 분명 잘못된 것이다. 인상주의 화가들이 사용한 선명한 새로운

안료들이 우리가 상상하는 것만큼 견고하지 못했거나, 아니면 17세기 의 그림 방법들이 우리들의 방법보다 더 신빙성 있는 것이든가 둘 중 의 하나이다.

17세기와 18세기의 화가들이 사용한 안료들은 우리 자신들이 가장 만족스럽거나 신빙성 있다고 생각하는 그런 것은 분명히 아니었다. 그들의 팔레트는 매우 제한되어 있었다. 그 물감의 기본은 여러 가지 색으로 된 점토(colored clay)에서 얻은 흑색들과 연백(white lead)이었 다. 질이 좋고 선명한 적색으로 오늘날에는 믿을 수 없는 것으로 여 겨지고 있는 버밀리온이나, 꼭두서니 뿌리(madder)와 연지벌레(grain) 같은 염료에서 만들어진 투명한 적색이 있었다. "연지"라는 단어를 우 리는 지금 "짜기 전에 물들인"이라는 표현 속에서 알고 있을 뿐이다. 그러나 그것은 사전에 나타난 대로 베를 짜기 전에 실에 미리 염색하 는 것을 의미하는 것이 아니라, 선인장에 기생하는 조그마한 빨간 벌 레인 연지벌레로 붉게 염색하는 것을 의미하고 있는 말이다. *

청색으로는 천연 울트라마린 이외에 또 다른 청색 광물인 남동광, 구 리빛 색조를 띠고 거칠게 빻아지며 색이 연하고 기름에 용해되기 몹 시 어렵다는 가루로 된 도자기 유약인 화감청, 내구성으로는 형편없 다는 인디고가 있었다. 프러시안 블루는 18세기도 25년이나 지난 후 에야 나온 것이었다.

훌륭한 녹색 안료는 거의 없었다. 녹색토가 최고의 것이었으나, 그 것은 또 색이 우중충하고 연했다. 또 샙 그린(sap green)이나 아이리 스 그린(iris green) 같은 변하기 쉬운 식물성 녹색도 있었다. 구리로 부터 만들어진 많은 녹색들도 입수할 수 있었으나, 한 가지 이외에는 모두다 위험스럽고 변하기 쉬운 것이었다. 즉 송진 안에 푸른 녹(錆)을 넣어 끓이는 과정을 거쳐 만들어진 것으로, 이것은 원래 공기가 들어 오지 못하게 안료를 밀봉하기 위해 바니스 층 사이에 유약칠(glaze)로 사 용되었던 것이다. 이런 식으로 사용될 때 녹색의 버디그리스(verdig-

* 영어로 "dyed in grain"은 "짜기 전에 물들인"이란 숙어이다. 그러나 원래 "grain" 은 "연지벌레"로 "연지벌레로 염색된"이라는 뜻이다.

ris)*는 가끔 만족할 만한 것이기도 했다. 베로네즈의 저 유명했던 녹색
은 바로 이처럼 송진 안에 푸른 녹(錆)을 끓여 만들어진 녹색인 것이다.
그러나 그것은 오늘날 베로네즈의 이름이 붙어 있는 저 녹색**과는 아
무런 연관성도 없다. 베로네즈의 작품인 《헤라클레스의 선택》 속에 나
오는 녹색 의상과, 브론찌노가 그린 매우 세련된 청년의 녹색 배경—
둘다 프릭 컬렉숀에 있음—들은 아마도 이 미심적은 혼합물로 그려
졌을 것이다. 만약 조심성 있게 혼합하지 않았고 상당히 세심한 주의를
기울여 사용하지 않았다면 그것은 갈색으로 변하기 쉬웠을 것이다. 낭
만주의 화가들이 그렇게도 좋아했던, 달리는 설명할 방법이 없는 갈색
나무들에 대한 유행을 만들어 낸 것은 바로 옛날 거장들의 풍경화 속
에 나타나 있는 이러한 녹색의 변질이었다고 나는 늘 생각해 왔었다.

황색 안료에도 역시 같은 난점이 있었다. 색이 우중충한 엘로우 오
커(yellow ocher)와, 착색력이 거의 없는 네플스 엘로우(Naple's yellow)
가 유일하게 안전한 황색이었다. 그 외에 다음과 같은 것들이 있었다.
매우 조심성 있게 사용하지 않으면 다른 모든 색들을 망가뜨리며 변하
기 쉽고 몹시 독성이 강한 비소 화합물인 웅황색(orpiment), 불에 구
운 백납의 일종인 킹즈 엘로우(king's yellow), 이제는 얻을 수 없는 안
료라고 생각하나 망고 잎을 먹고 자란 낙타의 소변에서 만들어진 인
디언 엘로우(Indian yellow), 염료이며 심한 설사약인 그러나 안료로
서는 신뢰할 바 못 되는 캄보디아산의 갬부우지(gamboge) 등 그러한
것들이다. 그리고 선명한 보라색이나 자주색은 전혀 없었다.

이상과 같은 안료의 결핍과 제약과 난점에도 불구하고 화가들은 그
림을 꽤 잘 그렸던 것 같다. 또 그들은 그림을 보존하는 신빙성 있는
방법을 알고 있었기 때문에, 사용했던 가장 미심적은 안료들 중에서
조차 몇 종류는 그들 그림 속에서 오늘날도 여전히 손상당하지 않은 채
남아 있다. 샤프란 색(saffron)도 그 중의 하나이다. 화가들이 사용한
안료는 그다지 확실한 것이 아니었다 하더라도, 그들이 그림을 그리

* "verdigris"는 푸른녹(錆)이란 뜻이며, 또한 송진에 푸른 녹을 넣어 끓여 만든 녹색임.
** veronese green이라는 색명이 있음.

는 방법은 확실한 것이었다. 화가는 자기가 무엇을 하고 있으며, 무엇으로 작업하고 있는가를 알고 있었다. 화가가 알고 있는 지식은 애당초 길드를 통해 수합된 것으로서 18세기말 이후까지도 그 대부분은 믿을 만한 것이 되고 있었다. 1821년《화가의 안내서》라는 책을 보면 거기에는 오늘날의 원화 보수자나 연구실 전문가들도 결코 이의를 제기할 수 없을 색채들의 목록이 실려 있다.

19세기에 이르러 화학의 발달과 더불어 이 모든 것은 변해 버렸다. 많은 새로운 안료들이 발명되었으며, 그 중에는 좋은 것도 더러 있었고 또 쓸모 없는 것도 있었다. 길드는 이미 없어졌으며, 회화 아카데미는 새로운 안료들에 관한 정보를 수집할 차비가 갖추어져 있지 않았으며, 따라서 화가가 어떠한 안료를 안전하게 사용할 수 있는지를 알아내는 데 도움을 줄 개재도 못 되었다. 물감 상인들 역시 도움이 못되었다. 이미 1801년에 물감 조합법과 사용법에 관한 지시 사항이 들어 있는 액커만의《최고급 수채화 물감에 관한 책자》라는 영국 물감상이 펴낸 카탈로그 속에서 우리는 카아민(carmine)이나 번트 카아민(burnt carmine), 석회화한 황산, 황소 쓸개즙으로 만든 색 등과 같은 물질들을 찾아볼 수 있다. 이들 안료들은 그 명칭들이 이제는 아주 잊혀져 버릴 정도로 전혀 믿을 바가 못 되는 것들이 되고 있으나 무분별하게도 실험을 필한 표준 색채의 목록에 끼여 있다. 물론 이들 상품의 비영속성에 대해서는 어떠한 식으로이든 한 마디의 언급도 없다. 그런데 카탈로그 서문을 보면 이 물감들이 터어너에게 공급되었다고 자랑하고 있다. 만약에 터어너가 이 액커만 회사의 찬사로 인해서 안료를 선택하는 데 영향을 받았다면, 터어너 작품 중 어떤 것은 색이 바래져 있는데 왜 그렇게 되었는가 하는 것은 이제 조금도 이상스러운 일이 아닌 것이다.

많은 터어너의 그림들이 변색되고 있다는 사실은 부정할 수 없는 일이다. 터어너가 그것을 그렸을 때와는 분명히 같지 않은 그런 작품이 프릭 컬렉숀에 한 점 있다. 그것은 방파제 속으로 들어오는 퀼

른-뒤셀도르프간을 왕복하는 나룻배의 그림이다. 배 그림자의 색조
와 전경의 어두운 색조들은 오늘날 볼 때는 강렬하고 무거운 오렌지
색을 띤 붉은색이어서, 하늘과 배경의 차가운 색조와는 전혀 어울리
지 않고 있다. 그들의 색은 혼합되지 않은 번트 시엔나(burnt sienna)
의 색이었던 것이다. 그런데 번트 시엔나와 프러시안 블루의 혼합물로
그림자의 색조를 이루는 것이 18세기와 19세기에는 흔히 있는 일이
었으며, 아마 터어너 역시 그랬을 것이다. 이러한 안료들은 백색을
첨가해서 중성적인 갈색과 흰색과 같이 넓은 면적과 유용한 면적을
그리는 데 쓰였다. 회색 중간 정도의 광범위한 유용 영역을 제공해 주
는 것이다. 그런데, 터어너가 혼합하는 데 사용된 이런 믿을 만한 프
러시안 블루 대신에 변색하기 쉬운 인디고나 액커만 회사의 새로 나
온 믿을 수 없는 청색들 중 어느 하나를 쓰도록 설득을 당했다고 한
다면 오늘날 그의 그림이 붉은 오렌지색이 나타나게 된 것은 그 색을
쓴 결과 그림자의 색조에서 청색이 소멸되었기 때문일 것이다.

테스트를 거치지 않은 이런 새로운 색들이 처음 등장했을 때에는
모두 현대적이라는 위력을 지니고 있었다. 그러한 색들이 훗날 증명된
것처럼 믿을 수 없는 것이라고 생각한 사람은 그 당시 아무도 없었다
고 나는 확신한다. 그들 중의 많은 것들이 얼마나 질이 나빴던가 하
는 것은 그 당시의 직물에서 판단될 수 있다. 왜냐하면 선명한 새로운
색들이 가장 광범위하고도 본격적으로 사용된 곳은 직물용 염료(dye)
였기 때문이다.

19세기 이전의 직물용 염료들은 색이 그다지 변하지 않았었다. 이
러한 사실은 타피스트리가 소장되어 있는 박물관이라면 어디서나 볼
수 있는 현상이다. 현존하는 붉은색으로서, 16세기 이후로 존속되어
온 저 유명한 《귀부인과 일각수》의 배경에 사용된 붉은색보다 더 아름
다운 색은 오늘날에도 찾을 수 없다. 반면에 19세기의 타피스트리 중에
서 오늘날까지 그 원래의 색조를 유지해 오고 있는 것이란 거의 없다.
모두 곰팡이가 핀 갈색과 올리브색으로 변해 버린 듯하다. 19세기 직

물용 염료들의 변질은 미국 스미소니안 박물관에 전시되어 있는 대통령 부인들의 취임복에서 더욱 극적으로 나타나 있다. 1809년 돌리 매디슨 여사의 옷 이후의 모든 옷들은 그 원래의 색을 잃고 있다. 쿠울리지 여사가 입고 있는 옷이 아마도 싱싱한 새우 페이스트색(shrimp paste)과 비슷한 원래의 색조에 가장 가까운 옷일 것이다. 그러나 하딩 여사의 옷은 다만 청록색의 아주 희미한 자취만을 지니고 있으며, 루우즈벨트 여사의 옷은 다만 핑크색의 기미만 남아 있을 뿐이다. 나머지 옷들은 이젠 색채라고는 전혀 찾아볼 수 없다.

이와 같은 변색의 대부분의 책임은 오늘날 저 악명 높은 아날린 염료(aniline dye) 때문인 것이다. 그러나 아날린 염료들이 발명되기 훨씬 이전에도 직물의 색깔들은 믿을 수 있는 것이 못 되었었다. 아날린 염료가 알려지기 40년 전인 1815년 몬로 여사의 옷도 그 소장품 속의 다른 누구 옷 못지 않게 변색되어 있다. 그 이유는 19세기초 산업의 대팽창에 있다. 전보다 훨씬 많은 직물들이 제조되었는데, 그 수요를 만족시킬 만큼 충분한 양의, 옛날에 사용되었던 표준 염료가 없었던 것이다. 그리하여 제조업자들은 대용품이나 혼합물(adulterant) 또는 새로운 발명품을 써 보기 시작했는데, 그럼에도 어느 것 하나이고 만족스러운 것은 거의 없었다. 마침내 콜탈 염료(coaltar dye)가 발견되자, 이것이 모든 다른 염료들의 자리를 대신하게 되었던 것이다. 왜냐하면 이 염료는 가장 효과적이고 가장 선명하며 또한 가장 값쌌기 때문이었다. 그 색들은 가장 현대적이었다. 단 한 가지 불리한 점이 있었는데, 그것은 이들 중에서 색이 안정되었거나 심지어는 색이 빛에 바래지 않는 것이란 거의 없다는 점이었다. 그러나 이는 장사하는 데 있어서는 하찮은 단점에 지나지 않는 것이었다.

아날린 중의 첫번째 것인 모오브(mauve)는 최초의 인상주의자들의 전시회가 열리기 불과 18년 전인 1856년 발견되었고, 수없이 많은 다른것들도 잇달아 나타났다. 석탄에서 합성된 이 아날린들, 검은 타르에서 과학의 기적으로 생산된 무지개색들은 새 유기 화학이 이룩한 가

장 놀라운 업적이기도 했다. 그들은 곧 레이크(lake)로 만들어져서 화가들에게 건네졌다.

"레이크"란 단어는 어떤 특정한 색을 지칭하는 말이 아니다. 레이크는 붉은색일 수도 녹색일 수도 심지어는 검은색일 수도 있다. 레이크란 단순히 물감을 만드는 데 들어가는 염료인 것이다. 염료란 실체가 없으며 따라서 안료가 아니다. 그것은 용해 가능한 착색제(stain)인 것이다. 약품 등으로 처리되지 않으면 그것은 색을 만드는 데 사용될 수가 없다. 그대로 사용한다면 화필이나 종이나 캔버스에 얼룩을 남기고, 물감 칠해진 인접 부분으로 녹아 들어가서는, 마치 아마츄어 칠쟁이가 무늬 있는 벽지 위에 페인트를 칠할 때 유감스럽게도 자주 발견하게 되듯이 그것을 덮어 버리기 위해 여러 번이나 칠한 층을 뚫고 "배어 나오게"도 될 것이다. 따라서 레이크란 문제의 염료를 가지고 염색되는 다소 투명한 불용해성의 기체(base)인 것이다. 이렇게 해서 염료는 고착되어 실체가 주어지고 물감으로 되는 것이다. 이러한 과정 자체는 태고적부터 지금까지 알려져 온 것이다. 레이크가 만들어지는 원료인 염료들 이외에는 19세기의 레이크에 관해서는 아무런 새로운 사항도 없었다. 유일한 난점은 그 염료들 중 영구성을 가진 것이 거의 없다는 점뿐이다. 화가들에게 이용될 수 있도록 만들어진 그 당시 새로운 색들의 대부분은 바로 이러한 의심스러운 아날린 레이크와, 그 밖에 마찬가지로 의심스러운 다른 새로운 안료들로 이루어졌었다.

항구적이든 아니든 간에 이 새로운 색들은 아름다운 이름을 지니고 있었다. 그리하여 1860년대, 70년대, 80년대 화가들에게는 갈수록 다양하고 유혹적이고 신나는 색들의 목록이 제시되었으나, 아무리 그들이 순수한 시로서의 자격을 지니고는 있었을망정 상대적으로 안정성의 표시가 거기에는 전혀 없었다. 이 같은 화려한 캐탈로그의 한 본보기로 인상주의가 전성을 이루었던 1876년 미국 데보 상사가 제시한 색채 목록을 들 수 있다. 이런 류의 모든 캐탈로그의 경우와 마찬가지로 여기서도 오늘날 우리가 믿을 수 있는 것으로 생각하고 있는 색채

들도 아래의 목록*에서 보듯 일시적이고 위험한 것으로 알아온 색들로
화해 사라져 버렸고, 그러한 색들보다도 그 수를 훨씬 능가하고 있다.

적색 ; brown red, burnt carmine, burnt lake, carmine 6, carmine
8, carmine 40, nacarat 40, oriental red, carmine lake super, carm-
ine lake extra fine, carmine lake A, carmine lake B, carmine lake
C, carmine lake D, Chatmuc lake, extract of vermlion, Florentine
lake, geranium lake, imitation carmine, lake of mahogany, lake
of magenta, lake of maroon, lake of mauve, lake of Munich.

청색 ; Bremen blue, indigo and intense blue, Monthier's blue(어떤
색인지 잘 알 수 없음), steel and turnasol blue, Persian red, purple of
Cassius, pure scarlet, rose lake, royal purple, Turkey red, Tuscan
red, Van Dyke red, Solferino lake, Violet lake, Vienna lake,
Victoria lake.

녹색 ; chromate of arsenic, chrome green, emarald green, green
lake, Milori's green, olive, green (indigo와 Indian yellow의 혼합물),
green bice, Paul veronese green, Scheele's green(구리 혼합물로 불안정
함), sap green, Verona green, Victoria green, Zinzobar green,
verdigris(결정체).

황색 ; gamboge, Dutch pink, Robert's lake 1~8, gaude lake,
imperial orange, king's yellow, Milori's yellow, patent yellow,
perfect yellow, platina yellow, orpiment yellow, orpiment red,
turbith mineral, yellow madder.

갈색 ; asphaltum(Arabian), bitumen(French), mummy(Egyptian).

이 목록에 실려 있는 많은 색들은 아마 사라져 버렸을 것이고, 또
여기 실려 있는 갈색들은 실제로 없어져 버린 것들이다. 오늘날 그렇
게 많은 19세기 그림들을 뒤덮고 있는 이집트풍의 어스프레한 휘장
의 주원인은 바로 이 갈색들인 것이다.

갈색은 낭만주의 화가들이 가장 좋아하는 색이었다. 그 시대 최고의

색이며 마음이 아늑하고 따스한 색이며, 시적인 신비와 비밀을 지닌 색이었다. 가장 낭만적인 갈색은 아스팔트나 역청 또는 이집트 미이라를 빻은 부스러기로부터 얻은 것들이었다. 이러한 물질들은 정확히 말해 물감이라 불리워질 만한 것이 될 수 있는 것들은 아니었다. 이것들은 매체 속에서 빻아지고 용해되어 일종의 타르(tar)로 되었다. 이는 짙고, 차갑고, 깊고, 투명하여 낭만주의 취향에는 아주 만족스러운 것이었는데 완전히 건조되지가 않는 것이었다. 최종 단계의 가장 엷은 유약이 발라지지 않은 캔버스 위에 뿌려질 때 이 타르는 더운 기후에서는 녹아 흐르며, 추운 기후에서는 수축하여 방울이 되고 또 금도 가고 또 그 위나 아래에 칠해져 있는 어떤 색깔에 손상을 입히기도 했다. 그래서 몹시 더운 날이 지나고 나니 아스팔트 재료로 그려진 두 눈이 양쪽 뺨까지 흘러 내려와 있더라는 19세기에 그려진 어느 초상화, 그렇치 않았던들 아주 훌륭했었을 초상화 이야기를 나는 들은 적이 있다. 알 수 없는 과정을 경과한 그 당시의 많은 그림들에서 우리가 보게 되는 크고도 넓은 균열과 악어 가죽같이 되어 버린 현상 등은 아스팔트나 역청, 또는 미이라가 된 어느 고대 이집트 왕의 시체 가루가 거기에 있다는 거의 확실한 징표인 것이다.

또 다른 파괴적인 요인으로서 건조제(dryer)로 쓰였던 연당(sugar of lead)은 모든 카탈로그에 실려 있다. 역청이나 아스팔트, 미이라 타르 등은 완전히 굳어질려면 이러한 건조제들을 다량으로 필요로 하는데, 이런 건조제들은 물감막의 내구성에 가장 나쁜 영향을 주는 것이다. 왜냐하면 그들 건조제들은 물감이 건조되는 데 소요되는 시간을 단축시킬 뿐 아니라, 동시에 산화의 전 과정을 촉진시킴으로써 물감이 종국에 가서는 가루로 변하게 될 시간까지도 단축시켜 놓기 때문이다. 그런데 건조제는 화가들이 사용한 모든 아날린 레이크에 필요했듯이 그 후로 유행하게 될 징크 화이트(zinc white)에도 필요했던 것이다.

19세기 이전에는 화가들의 표준 백색은 항상 연백이었다. 그러나 19세기 중엽에 이르러서는 징크 화이트가 그것을 대신하기 시작하

였다. 원래 산화 아연(zinc oxide)*은 부드러운 방부제로서의 효용 가
치를 지니고 있던 것이다. 로스앤젤레스 지방의 해변가에서는 배우
나 운동 선수들이 지나친 태양 볕으로부터 코를 보호하기 위해서 이
산화 아연을 콜드 크림 속에 빻아 넣어서 꽤 많이 사용하고 있다. 그
러나 린시드유에 빻아 넣어서 물감으로 만들어지면 산화 아연은 아무
런 장점도 없게 된다. 심하게 건조하여 망가지기 쉬운 물감층으로 되
어 버린다. 또한 음폐력(covering power)이 거의 없으며, 음폐할 수 있
을 만큼 두꺼운 막의 상태에서는 아주 금이 가기 쉽다. 반면에 모든
옛 화가들의 표준 백색이었던 연백은 짙고도 불투명한 안료이다. 그것
은 음폐력이 있으며 신속히 건조하여 단단하고 신축성 있는 물감층으
로 된다. 물론 이것은 위험한 유독성 물질이며, 그 효과가 누진되기
때문에 더욱 유독성 물질이다. 이것을 사용하는 화가는 그림을 그릴
때 담배 피우는 것에 조심해야 한다. 소량만 빨아들여도 끝에 가서는
아주 좋지 않은 결과를 가져올 수도 있으니까. 이러한 끔찍한 사실
에도 연백이 여전히 화장품으로 사용되는 실태를 막을 길이란 없으며
극히 최근에 이르기까지도 얼굴의 흠을 감추고 피부색을 희게 하기
위해서 여자들이 사용하고 있는 실정이다. 17 세기의 극작가이며 물리
학자인 델라 포르타는 《자연의 마술》이라는 자신의 저서에서, 저녁
파티 놀이들 중의 하나로 연백의 사용을 들고 있다. 달걀 하나의 크
기를 백 개의 크기로 한다든가, 꽥꽥 우는 불고기 오리를 대접한다든
가, 열을 가하면 꿈틀거려 마치 구데기처럼 보이는 류우트 현(gut lute
string)을 작은 부분으로 마디를 흩어 놓음으로써 불청객을 몰아낸다
든가 하는 방법과 함께, 델라 포르타는 식탁 밑에서 황산을 태움으로써
부인들의 얼굴에 있는 연백을 검게 변하게 하는 방법을 알려 주고 있다.
　　그러나 안료로서의 연백은 화장품의 경우보다는 확실히 덜 위험한
용도이다. 그리하여 로마 시대 이후로—얼마나 오래 전부터 사용되었

* 원어로는 똑같이 zinc white 이나, 색명일 경우는 그냥 "징크 화이트"로, 재료명일
　경우는 "산화 아연"으로 번역하였음.

는지는 아무도 모르는 일이지만—연백은 유화나 템페라화에서 화가
들이 사용해 온 유일한 백색이었던 것이다. 그러나 19 세기 중엽부터
유화로 그림을 그리는 화가의 팔레트에는 징크 화이트가 연백의 자리
를 차지하게 되었는데 그것은 매우 기묘한 이유 때문이었다. 즉 연백
이 수채화에 사용될 때는 검게 된다고 알려졌기 때문이다.

물론 이러한 현상은 흔히 있는 일이며 또 잘 알려져 있는 일이기도
하다. 그러나 연백이 달걀이나, 기름·바니스 속에 빻아 넣어져 물감으
로 만들어지면 이런 현상으로부터 충분히 보호가 된다. 실제로 나 자신
연백이 망쳐져 버린 유화를 본 적이 없다. 그런데도 연백은 그런 엉뚱
한 이유로 공격을 받게 되었던 것이다. 일단 호평이 사라지기 시작하자
검어진다는 것만이 연백에 대한 유일한 반대 이유가 아니었다. 다른 모
든 색들이 지닌 결함에 대해서까지 연백은 비난받아야만 했었다. 인디
고나 카아민, 모오브가 바래진 것은 연백이 그 색들을 침식했기 때문이
라는 것이다. 버디그리스, 샬러즈 그린(Scheele's green),, 그린 버디터
(green verditer), 또는 마운틴 블루(mountain blue)나 그 밖에 변하기 쉬운
구리색들이 변한 경우, 그 역시 이러한 색들에 연백을 섞었기 때문이라
고 생각되었던 것이다. 그리고 웅황색(orpiment)이 나쁘게 되면 그것은
웅황색이 연백에 의해서 부식되었기 때문이라는 것이었다. 킹즈 엘로
우와 교량그리는 데 쓰여지는 붉은 납인 연단(minium)이 변색한 경우,
그것은 그 색들 자체가 변했기 때문이 아니라, 그것들이 납의 혼합물이
되고 있기 때문이라고 생각되었다. 옛화가들이 사용했던 신빙성 있는
유일한 황색이며 오랫동안 애용되어 온 납과 안티몬에서 만들어진 네이
플스 엘로우(Naple's Yellow)는 팽개쳐졌다. 이전에 나폴리 부근에서 채
광되었던 것으로 짐작되는 광물,* 그러나 오늘날에 와서는 구할 수 없
는 가공의 어떤 안료가, 옛거장들의 그림 속에 있었던 네이플스 엘로우
의 존재와 그 색의 불변성을 설명하는 것으로 생각되었다. 그것을 아직

* Naple's yellow는 납과 안티몬의 혼합물인데, Naple이 이탈리아 항구 나폴리의 명
칭이므로 사람들은 이런 가공의 안료를 생각했었다.

도 주장하는 소수의 화가들을 위해서 상인들은 옐로우 오커(yellow ocher)와 카드뮴 옐로우(cadmium yellow)에서 만든 모조품을 마련했었다. 네이플스 옐로우의 사용은 20 세기의 4 반세기가 훨씬 지났을 때, 그러니까 연백이 다시 유행되기 시작했을 때 비로소 다시 시작되었던 것이다.

그러나 이러한 일들은 하찮은 논쟁에 불과하다. 평판이 좋든 좋지 않든 간에 징크 화이트와 네이플스 옐로우는 19 세기 색채 목록에 실려 있는 다른 것들—모오브, 카아민, 순 스칼렛(pure scarlet), 버디그리스, 미이라색(mummy) 등—에 비해 볼 때 여전히 안료들 중의 최상품이었던 것이다. 이들 모든 색들을 쓰는 데 따르는 진정한 어려움은 그들이 분류되고 있지 않다는 점이었다. 그러한 색들 중 어느 것을 피해야 할지 분명히 아는 사람은 아무도 없었다. 물감 상인들의 카탈로그에는 신발명품 중 가장 믿을 수 없는 것들이 검사필 표준 안료들 옆에 똑같이 실려져 있었으며, 이들 사이에는 아무런 구별도 마련되어 있지 않았다. 또 이러한 색채 목록에는 비리디안(viridian), 코발트 블루, 알리자린(alizarine), 크림슨(crimson), 카드뮴 옐로우, 오렌지색(orange)들처럼 우리가 믿을 수 있다고 생각하게 된 새로운 안료들도 포함되어 있다. 그러나 그러한 카탈로그 중의 어느 하나도 이러한 상품들을 안정도에 따라 등급을 지을려고 시도한 것은 하나도 없었다. 화가는 여느 때처럼 입문서를 썼으나, 오늘날의 입문서들과 마찬가지로 현저하게 서로 다른 의견들을 주장하고 있을 뿐이었다. 어떤 화가는 맥길립이라는 화가에 의해 발명되었다고 추정되는 것으로서 마스틱 바니스와 건조용 오일의 버터 같은 혼합물인 끈적끈적한 그림용 매체인 임파스토(impasto), 검프션(gumption), 메길프스(megilps) 등의 사용을 권하는가 하면, 또 어떤 화가는 그러한 색들의 사용을 포기하라고 하고 있다. 또 다른 화가는 캔버스 위에 석회화한 뼈를 풀로 붙여서 그림 바탕을 만드는 것에 관해서 기술하거나 또는 수채용 샤프론과 생강과 같은 양념 뿌리인 세이론산 향료(zedoary), 그리고 "스페인 쥬스나 혹은 감초의 엑스"를 추천했는데, 이것들은 모두 물감에서보다는 김

치를 담그는 데 적절하다고 확신한다. 이처럼 알지 못하는 색들과 위와 같은 이상한 조언을 바탕으로 그려진 그림 중에서도 무엇인가 아직 남아 있다고 한다면 그것이야말로 가히 놀라운 일이 아닐 수 없다.

그에 대한 답은 지금까지 남아 있는 그림들이란 그와 같이 그려지지 않았다는 사실이다. 대체로 화가들이란 분별력 있는 사람들이다. 낭만주의 시대에 있어서조차 화가들은 고객에게 감명을 주기 위해서 필요할 때에 한해서만 멋진 시적인 격정을 쏟았을 뿐, 그림 용구들을 선택하는 데는 거의 이런 식의 격정을 남발하지는 않았던 것이다. 그러나 19세기 화가들은 바로 위에서 말한, 시험을 거치지 않은 부적당한 물감 목록에서 그들의 물감을 선택하지 않으면 안 되었던 것이다. 그들은 40년대와 50년대의 역청과 갈색 소스는 면했으나, 70년대와 80년대의 아닐린에 휩싸여 괴로와했던 것이다. 인상주의 화가들의 그림이 그려진 것은 바로 이러한 거의 시험해 보지 못한 새로운 밝은 색들에 의한 것이었다.

인상주의 화가들의 작품 중 많은 것들이 우리가 일찌기 상정했던 것보다 훨씬 견고하지 않은 것이라 해도 그것은 결코 놀라운 일은 아닐 것이다. 고호는 1890년에 아를르에서 동생 테오에게 다음과 같은 글을 써 보낸 바 있다. "인상주의 화가들이 유행시킨 모든 색들은 견고한 것이 아니다. 그러므로 그 색들을 보다 대담하게 사용해야 한다. 시간이 흐르면 색조들은 연해질 것이니까." 이는 슬픈 일이지만 사실이다. 고호가 그린 작품들 중 어떤 그림이 어떤 특정한 물감을 사용했는지 또는 사용하지 않았는지를 알아내는 것은 물론 어려운 일이다. 그러나 고호는 그 자신이 견고하지 않은 동염(copper salt)인 에머랄드 그린(emerald green)과 맬러카이트 그린(malachite green), 변하기 쉬운 아닐린인 제라늄 레이크(geranium lake), 철 제품을 보호하기 위하여 사용되는 연단(red lead)처럼 견고성이 전혀 없는 오렌지납(orange lead), 그리고 크롬 엘로우(chrome yellow)의 세 가지 색조들의 사용에 대해서 언급하고 있다. 그의 유명한 《해바라기》의 황색들은

크롬 옐로우이며, 따라서 오늘날 그 해바라기들의 차분하고도 조화로운 금색보다 전에는 분명 더 야하고 더 밝았을 것이다. 고호의 다른 작품들에 나타난 변화는 모두가 다 이 그림처럼 운이 좋았던 것만은 아니다. 색과 명암의 변화 때문에 어떤 작품은 그 경과를 알아보기가 힘들 정도이다. 그의 유명한 작품인 《밤의 카페》에 그려진 당구대는 전에는 밝은 녹색이었다. 실제로 고호는 그의 편지 속에서 그것을 녹색이라고 부르고 있다. 그러나 지금은 녹색의 흔적이라고는 전혀 없는 황갈색이 되어 버리고 말았다. 메트로폴리탄 박물관의 원화 보수자인 피스는 자기가 조사해 본 고호의 사이프러스 시리즈 중의 한 작품 상태에 대해서 1948년 11월 《아트 뉴우스》지에 발표했는데, 그에 의하면 이 그림의 물감은 아직 덜 말랐다는 것이다. 표면은 지금이라도 손톱으로 누르면 움푹 들어갈 수 있을 정도이며, 아직도 테레핀유나 심지어는 물에도 용해되고 있는 정도라는 것이다. 고호가 그 그림을 무엇으로 그렸는지는 아무도 모른다. 아마 동생 테오로부터의 물감 송달이 지연되었던 것이리라. 그리하여 그는 지방의 사설 물감 상점에서 구입한 유화 물감을 사용하였던 것이다.

다른 인상파 화가들은 안료 선택에 있어서는 고호보다는 좀더 조심성이 있었거나, 아니면 운이 좀더 좋았다고 할 수가 있다. 그러나 그들의 그림은 모두 또 다른 위험, 즉 바니스(varnish)가 지닌 위험에 당면할 운명에 놓여 있다.

그림이란 완성된 후 대개 1년간 말린 다음에 바니스를 칠하게 된다. 바니스는 색을 밝게 해주며, 건조하는 동안 연하게 된 음영을 어둡게 해주고 또한 그림에 균등한 광택을 줌으로써 표면을 고르게 해준다. 무엇보다 가장 중요한 역할은 바니스를 칠하지 않는 경우, 금이 간 곳에 모이게 된 제거하기 힘든 먼지로부터 그림을 보호해 준다는 점이다. 그러나 바니스를 한번 칠하는 것으로는 오래 지속되지 못한다. 그 수명은 50년은 좀처럼 넘지 못한다. 바니스는 황색으로 변하거나 아니면 피어서 마치 포도 표면의 흰가루처럼 다소 푸른기가 있는 하얀

반점이 생기게 되거나, 아니면 우중충해져 불투명하게 되거나, 검게 또는 퍼렇게 되거나, 아니면 먼지로 변했다가 그대로 사라져 버리는 일이 보통이다. 원화 보수자들이 불려 다니면서 하게 되는 가장 흔한 일인 그림 청소라는 것은 바로 이처럼 낡은 바니스를 제거하고 대신에 새 바니스를 칠하는 작업인 것이다.

오늘날 그림들은 예전보다 더 빈번히 청소할 필요가 있다. 우리가 살고 있는 도시의 공기에는 석탄 속의 황산이 연소할 때 발생되는 유황산이 들어 있다. 이 산은 건물과 옥외에 있는 조상뿐만 아니라, 실내에 있는 그림 역시 부식시키고 있다. 상당 기간 동안 가치를 지닌 그림이라면 어떤 것이라도 청소를 하기 위해서 여러 번 원화 보수자에게 맡겨졌음이 분명하다.

인상주의 화가들의 그림은 옛거장들의 그림보다 더욱 자주 청소할 필요가 있다. 대부분의 작품들은 청색과 라벤더(lavender)의 음영이 깃든 산뜻하고 연한 색으로 그려져 있다. 이처럼 산뜻하고 연한 색조와, 옛그림들의 따뜻한 음영과는 매우 다른 밝고 차가운 음영들은 바니스가 조금이라도 황색으로 변하면 더러워지고 그 질이 악화되기 마련이다. 색이 다소 어둡거나 따뜻한 그림의 경우에는 전혀 눈에 띄지 않을 정도의 작은 변화일지라도 사정은 같다. 그리고 상업적으로 제조된 물감은 부드럽기 때문에, 못 쓰게 된 바니스를 제거하는 일이 상당히 까다로운 작업이 되고 있다. 옛거장들이 그린 그림의 단단한 물감 표면에서 바니스를 제거하는 것보다 훨씬 더 위험스럽고도 불확실한 작업이 되고 있는 것이다.

이러한 이유 때문에 인상주의 화가들의 그림은 대체로 황색화되었을 때 쉽게 제거할 수 있도록 된 부드럽고 엷은 알콜 바니스(spirit varnish)로 칠해져 있다. 세잔느 경우에 있어서는 사정이 반드시 그렇지만은 않다. 즉, 그의 작품에 있는 황색 바니스는 때때로 다른 가치와 계산을 지니고 있다. 화가로서의 세잔느의 명성과 개인적인 전설 또한 급속히 커져 왔으며, 지금에 이르러서는 거의 렘브란트의 명성

에 견줄 만하게 되었다. 오늘날 이들의 유사성은 자주 강조되어 왔으며, 또한 렘브란트가 사용한 둔하고 생기없고 짙은 앰버 바니스(amber varnish)를 세잔느가 자기의 그림에 칠함으로써 더욱 명백하게 되었다. 그렇게 함으로써 세잔느 그림은 렘브란트적 기질의 작품을 모으는 회화 수집가를 만족시킬 만큼 값지고, 또 조상 대대로 전해 온 것처럼 보일 수가 있게 되었다. 그러나 그러한 점 이외의 다른 점에 있어서는, 그와 같은 바니스를 칠하여 얻은 결과는 아마도 운이 덜 좋았던 것 같다. 세잔느 색채는 예컨대 모네의 것만큼 해맑거나 미묘하지도 않으며, 따라서 더러워진 바니스층에 쉽게 영향받지도 않고 있다. 그런데, 그의 색조 구성의 중심 뼈대는 빈번히 오렌지색들과 청색들의 조화이다. 그리하여 렘브란트식의 바니스가 지닌 오렌지 색조는 세잔느의 청색을 회색으로 변하게 하여 그 색조 구성을 뒤엎어서 그림의 특성을 왜곡시켜 놓고 있다. 이러한 그림 중 많은 것들은 물감의 막이 너무 얇기 때문에 심한 손상을 입히지 않은 채 이 같은 단단한 바니스를 제거한다는 것은 분명 어려운 일이 될 것이다.

　세잔느의 많은 작품은 다른 인상주의 화가들의 작품과 꼭같이 두꺼운 물감막과 거칠은 표면으로 되어 있다. 거칠고 두껍게 칠한 이런 류의 표면(rough impasto surface)인 경우에는 용마루 부분을 아주 밀어내 버리거나 "벗겨"(skinning) 버리지 않고, 물감의 갈라진 틈에서 못 쓰게 된 바니스를 제거한다는 것은 거의 불가능하다. 흔히 있는 일이듯 그러한 그림의 캔버스를 수리하거나 바꿔칠 경우, 원화 보수자는 일단 그 그림 표면의 주물을 떠 놓아야 한다. 그래서 주물이 떠진 이 새로운 캔버스를 엎어 놓고 그림에 다리미질을 했을 때 주물로 지탱되고 있는 물감의 용마루들이 납작하게 되지 않도록 해야 한다. 그러나 사실상 이런 일은 어려운 작업이며 항시 장담할 수 있는 일도 아니다. 게다가 이런 그림들에 사용된 물감들은 부드럽다. 그들 물감이란 때로는 비양심적이라고까지 할 수 있는 상인들에 의해서 대량으로 제조된 것이었거나, 온갖 종류의 혼합물과 밀랍, 튜브 속에서 마르지 않게

하기 위해서 팔리기 전에 첨가된 비건조 물질(non-drying substance)들과 더불어 건조 속도가 느린 오일 속에서 빻아진 것들이다. 실제로 이러한 물감으로 제작된 그림들은 결코 단단하지 못하며 또한 용제나 세척 용액에 대해서도 아무런 저항력이 없다. 그런 그림들을 보살피며 보존하는 일은 원화 보수자에게는 지극히 어려운 문제거리인 것이다.

인상주의 화가들이 사용한 물감과 오늘날 사용하고 있는 상품용 튜브 물감 사이에는 거의 차이점이 없다. 미래의 원화 보수자 역시 우리 시대의 그림들이 쉬운 문제라고 여기지는 않을 것이다. 오늘날의 화가들이 자기가 사용하는 안료의 견고도에 대해서 인상주의 화가들이 알고 있었던 것보다 더 많이 알고 있다는 것은 사실이다. 비록 오늘날의 화가가 이러한 안료로 만들어진 물감이 인상주의 화가들의 것보다 더 좋고 더 순수한 것이라고 주장할 수는 없다 할지라도 적어도 안료 중의 어느 것이 영구성이 있는가를 알고는 있다고 자랑할 수 있음은 사실이다.

이런 사실에도 불구하고 어떻게 하면 최소한 50년 이상은 지속될 수 있으리라 확신할 수 있는 그림을 그릴 수 있을까 하는 데 대해서 화가는 여전히 아무것도 모르고 있는 중이다. 왜냐하면 안료의 견고성이란 그림의 지속성을 이루는 작은 부분에 불과하니까. 만약 어떤 한 색깔이 바래진다면 그 색이 바랜 대로 그림은 여전히 존속한다. 그러나 만약 그 색채들을 결합시켜 주는 것이 쇠한다면 그때는 몇몇 실오라기 조각들, 소량의 색이 묻은 가루 이외에는 아무것도 남는 것이 없게 된다. 그림이 얼마나 잘 유지되느냐 하는 것은 가루 그 자체가 불변의 것인가 아닌가 하는 것보다도, 그 가루를 무엇 위에 칠했으며 가루가 붙어 있게 하기 위해서 혼합된 것이 무엇인가 하는 데 좌우된다. 이 모든 일, 즉 유화 물감·캔버스·아교 그리고 이런 재료들이 구성해 놓고 있는 이미지를 적절한 세월 동안 유지하기 위해서 이 모든 것들을 어떻게 사용해야 할 것인가 하는 둥에 대해서 화가는 거의 알지 못하고 있는 실정이다. 길드가 없어진 이후로는 회화 기법에 관

한 실질적인 정보를 조회해 주는 적당한 단체는 오늘날까지도 존재하지 않고 있다. 이전에 화가들의 길드가 하는 기능 중의 하나는 어떻게 그림이 제작되었는가를 기록하는 일이었다. 어떤 기교가 효과를 얻었으면 그렇게 기록되었고, 그 기교가 효과가 없었다면 사용해서는 안되는 것으로 기록되었던 것이다. 그 밖에 또 길드는 건실한 쟁이 정신에 신경을 써 왔기 때문에 화가들이 사용하는 재료들의 순도를 규제할 수 있는 규정도 가지고 있었다.

그러나 오늘날 내가 알고 있는 한에 있어서는 화가편에서 화가용 재료 제조자들을 점검해 볼 수 있는 책이 전혀 없다. 화가는 그가 구입하는 캔버스나 물감의 질을 확신할 아무런 방법도 모르고 있다. 많은 화가가 그러하듯 비록 자기가 사용할 재료들을 스스로 만든다고 할지라도 역시 오일과 안료, 테레핀유, 아교와 수지를 구입하지 않을 수가 없으며, 또 이런 것들의 질에 대해서도 역시 확신할 수가 없는 일이다. 자기가 사용할 물감을 만들고 캔버스를 준비하는 데 있어 화가가 의존할 수 있는 검사필증의 전통적인 공식을 알려 주는 단체가 이제는 없는 것이다. 그는 이런저런 책에 실려 있는 것을 본 적이 있다는 다만 그런 이유만으로 모든 생소한 재료와 혼합물들을 실험하곤 하는데 이것마저도 자기의 여러 경험들과 결과들의 기록에 대한 체계적인 점검도 없이 이루어지고 있을 뿐인 것이다. 어떻든 미국에서는 화가가 가장 신뢰하고 있는 것이 막스 되르너사의 《화가의 재료들》이라는 책이다. 사실 옛거장들의 여러 가지 그림 방법 중에서 어느 것이 정확한지 또는 사용 가능한지에 관해서는 거의 알려진 바가 없으나, 아뭏든 이 책은 서양 회화의 모든 기술에 관한 설명서라고 주장되고 있다. 원본인 독일어판이야 어떻든 간에, 이것의 영어 번역판은 애매하고, 연속되는 문장 속에서 상반되는 조언을 하고 있는 것 같으며, 또 거의 모든 혼합물이나 관례에 대해서 권위를 부여하고 있다.

오늘날의 화가들이 불멸성에 대한 여러 가지 실험을 하기 위해 따라야 하는 것은 고작 이상과 같은 안내서들뿐인 셈이며, 그 중 되르너판

154

은 가장 믿지 못할 편의 책자는 아닌 것이다. 이 책자에 의하면 화가들은 다음과 같은 사실을 염두에 두고 그림을 그리도록 권하고 있다. 즉 ① 달걀·템페라·유제품(emulsion) ② 달걀·오일·바니스·왁스·비누·풀·우유·아교 등의 혼합물 ③ 탈로 그린(thalo green)이나 티타늄 화이트(titanium white) 등의 새로운 안료 ④ 에어 브러쉬, 윤 내는 기법, 부드럽거나 딱딱한 수지 물감, 마로거의 용매와 검정 오일 ⑤ 합성 바니스, 알루미늄 바탕(aluminium painting ground) ⑥ 규산소다 용액, 알베르톨(albertol), 페놀포름알레히드(phenolformaldehyde)와 실리콘 테트라클로라이드(silicon-tetrachloride), 그리고 심지어 ⑦ 발광도료 등을 권하고 있다. 19세기 중엽의 화가들이 빠져들도록 유혹받은 비체계적인 실험으로 인한 혼란을 기억할 때 20세기 중엽의 화가들 역시 시험을 거치지 않은 재료들을 가지고 작업한다 하더라도 우리들은 결코 놀랄 일이 아니다.

회화의 영구성은 화가가 지금 사용하고 있는 재료와 그 과정에 있어서 앞으로 200년간 어떤 현상이 일어날 것인가를 사전에 알 수 있느냐 어떠냐에 좌우되고 있는 것이다. 거꾸로 이것은 방법에 관한 여러 기록들을 보존하고 재료들의 여러 기준들을 유지하는 데 달려 있는 문제이기도 하다. 오늘날 이와 같은 것은 아무것도 없다. 기술상의 새로운 발명품들이 굵직한 물감 회사와 염료 회사들의 실험실에서 제조되어 회화의 세계로 침투하고 있다. 그리고 그 제품들의 적합성에 관해서는 전혀 아무것도 알지 못한 채 화가들에 의해서 기꺼이 채택되고 있는 중이다. 기술상의 새로운 유행들은 계속 생겨나서, 마치 여자들의 의상에 있어서처럼 그렇게 무책임하게 어떤 유행이 지나면 다른 유행이 그 뒤를 따른다. 20년대 초기, 현대파 화가들 사이에서는 모래(sand)를 사용하는 일이 거의 일반적인 유행이 된 적이 있었다. 그들의 그림에 질감을 부여하기 위해서 물감에 모래를, 심지어는 작은 자갈을 섞었던 것이다. 이러한 유행은 한물 갔고, 다음에는 왁스가 유행되었다. 회화용 매체 속에 용해된 왁스나 왁스 유제, 또는 튜브

에서 물감이 나올 때 팔레트를 계속 전기 난로 위에서 따뜻하게 하여
물감과 혼합시킨 용해된 왁스 등으로 그림을 그렸다. 베라르는 용해
된 밀랍초로 짙고 유연하게 아주 두꺼운 상태로 놀랄 만큼 많은 초상
화를 제작했었다. 또 다른 화가들은 마지막에 바니스로 마무리하지
않고 대신 왁스와 테레핀유를 반죽한 것으로 그림을 문지르고 닦았었
다. 이런 모든 방법들은 이제는 유행에서 사라졌고, 그 후 20년이
지나 아무런 기록도 보관되어 있지 않으므로 그것이 좋았는지 나빴는
지를 우리는 지금 알 수가 없는 실정에 있다. 얼마 전까지만 해도 코
팔(copal)이 바니스 중에서 가장 단단하며 따라서 그림을 가장 잘 보호
해 줄 것이라는 이유에서, 모든 그림들을 오일에 용해된 단단한 수지
인 코팔 바니스로 칠했었다. 나중에 와서는 마스틱 바니스(mastic
varnish)가 부드럽고, 따라서 상했을 경우 쉽게 제거할 수 있다는 이
유로 테레핀유에 용해된 마스틱 수지를 좋아하게 되어 화가들은 코팔
을 버렸다. 다음으로는 마스틱과는 달리 불투명한 푸른 반점인 "흰
가루"가 생기지 않는다는 이유로 단마르(dammar)가 유행하게 되었으
나 이것은 더 빨리 황색으로 변하는 것이 아닌가 하는 생각이 든다.
이제는 합성 수지 바니스가 유행하고 있는 중이다.

　"합성"(synthetic)이란 말은 우리들 마음에 연구실의 모든 꿈과 미래
세계의 모든 희망을 가져다 주는 마력적인 현대어인 것이다. 합성 수지
라 불리우는 이것은 완전 무결한 것 같았다. 자연에서 발견되는 천연 수
지와는 달리 황색으로 변하거나 퇴색하지도 않는다. 그러나 이것이
반드시 사실은 아니다. 비록 합성 수지가 이런 점에서 완벽하다고 입
증되었다 하더라도 합성 수지에는 다른 중대한 결점이 있다. 즉 몹
시 단단하다는 것이다. 그것은 용해하기 위해서는 아세톤과 같은 강력
한 용제를 사용해야 하는데, 이런 용제는 현대 물감의 막을 능히 용
해시키고도 남는 그런 힘을 지니고 있는 것이다. 그러므로 합성 수지
바니스를 칠할 때에는 분무기를 이용하여 그림 표면에 뿌려야 하며,
그것도 세심한 주의를 하면서 해야 한다. 그렇지 않으면 그 바니스는

그림의 색면을 녹여 버림에 틀림없을 것이다. 이와 같은 바니스들이 잘못되게 되면—틀림없이 그렇게 될 것이지만—그것을 제거한다는 일은 아주 불가능한 일이 되고 말 것이다. 그러나 원화 보수자에게 는 그 바니스를 믿을 만한 충분한 이유가 있는 모양이다. 왜냐하면 렘브란트가 그린 자기 아내의 초상화인 《벨로나 같은 사스키아》를 최 근 세척한 후에 메트로폴리탄 박물관은 이러한 합성 수지 중의 하나 를 사용했기 때문이다. 만약 렘브란트 그림의 물감막과 그의 명성 양 자가 어떤 용액에도 견딜 만큼 단단하지 못하다면 그 바니스가 잘못 되었을 때 어떻게 그것을 제거할 수 있을지 나로서는 알 수가 없다.

이런 모든 실험들에 대한 문제점은 어느 하나가 반드시 나쁘다는 것이 아니라, 그 결과 중의 어느 하나도 일찌기 기록된 것이 없다는 사실이다. 실용적인 지식이 오래 계속하는 법은 없다. 방법이라는 것 은 너무나 빨리 변하는 것이다. 재료들도 동일하지 않다. 어떤 그림 이 못 쓰게 되어 버려도 누구나 왜 그렇게 되었는가를 잊어 버리고 있다. 이렇듯 유동적인 영역에 대해 어느 정도 안정된 지식을 가지고 있어 화가로 하여금 여러 변화를 막는 데 도움을 줄 수 있다고 생각 되는 원화 보수자들 자신도 아마 다른 누구 못지 않게 실험하고 싶은 유혹을 받고 있으며 또 유행에 따르게 되는 것이다.

특히 나의 호기심을 불러일으키는 것은, 휘슬러의 그림에 일어난 변화이다. 그가 사용했을 것으로 짐작되는 안료들은 아주 안전한 것 이었다고 전해진다. 분명히 휘슬러는 색채가 주는 기쁨에 대해서 예리 한 감각을 가진 사람이었다. 그의 모든 그림 제목이 그것을 자랑하고 있다. 이렇게 그려진 《하모니》와 《심포니》야말로 가장 세련된 색채들 이 가장 세심하게 조정된 배합 속에서만 존재할 수 있는 것이다. 그 가 그린 유명한 어머니 초상화에 붙은 제목 역시 적절하게도 《회색과 검은색의 조화》이다. 그러나 이러한 그림의 대부분은 이제 그 신선함 을 상실해 버렸다. 프릭 컬렉숀에 있는 《태평양》이라는 작품도 이제 는 색채의 매력을 지니고 있지 않다. 이것이 그 작품의 단명을 초래

한 이유가 되었음에 틀림없다. 《크레모나 정원》이라는 작품은 이제 보이지 않을 정도이다. 《레란드씨의 부인》이라는 작품의 장미색과 회색은 까맣게 잊혀져 누렇게 변해 버린 책갈피 속에 끼워져 있는 꽃잎처럼 우울과 불안을 불러일으키는 가장 슬픈 유물이 되고 있다. 이러한 그림 앞에 서서 나는 마네와 함께 결국 모든 색 중에서 가장 아름다운 것은 검정색이라 함을 믿는 도리밖에 없게 된다. 어떤 경우이든 검정색은 안전할 것이기 때문이다.

* 아래 도표는 제 7 장과 본 8 장에 나오는 색의 원어 명칭을 이해를 돕기 위해 참고로 정리해 놓은 것임.

RED	vermilion carnation	버밀리온 카네이숀
	vermilion	버밀리온
	madder	(재료명) 꼭두서니 뿌리
	grain	(재료명) 연지벌레
	carmine	카아민
	burnt carmine	번트 카아민
	burnt sienna	번트 시엔나
	pure scarlet	순 스칼렛
	alizarine	알리자린
	crimson	크림슨
	geranium lake	제라늄색 레이크
	Venetian red	베네치안 레드
	red lead	연단
BROWN	mummy	미이라색
YELLOW	yellow ocher	옐로우 오커
	Naple's yellow	네플스 옐로우
	king's yellow	킹즈 옐로우
	saffron	샤프란 색
	Indian yellow	인디언 옐로우
	gamboge	갬부우지
	orpiment	웅황색
	cadmium yellow	카드뮴 옐로우
	orange	오렌지색

	chrome yellow	크롬 옐로우
GREEN	sap green	샙 그린
	iris green	아이리스 그린
	verdigris	버디그리스, (재료명)푸른錆
	Scheele's green	샬러즈 그린
	green verditer	그린 버디터
	viridian	비리디안
	emerald green	에머랄드 그린
	malachite green	맬러카이트 그린
	thalo green	탈로 그린
BLUE	ultramarine	울트라마린
	Prussian blue	프러시안 블루
	thalo blue	탈로 블루
	Chinese blue	차이니즈 블루
	indigo	인디고
	smalt	화감청
	azurite	남동광청색
	cobalt blue	코발트 블루
	aquamarine	청록색
	peacock blue	피콕 블루
	mountain blue	마운틴 블루
PUPRLE	mauve	모오브
	lavender	라벤더
WHITE	white lead	연백
	zinc white	징크 화이트, (재료명)산화아연
	titanium white	티타늄 화이트

제 9 장
화가와 그의 주제

　오늘날 엄격한 지식 사회에서는 그림의 주제에 관해서 말하는 일이
란 별로 없다. 어느 그림을 "설명화"(illustration)라고 부른다면 그것이
야말로 그 그림을 두고 할 수 있는 가장 심한 저주인 셈이다. 그럼에
도 불구하고 어느 그림이 아무리 잘 그려진 것이라 하더라도 우리에
게 관심거리가 되지 않은 그림이라면 그에 대해서는 신경을 쓰는 사
람조차 아마 없을 것이다. 화가는 자기 그림의 기법에만 관심이 있을
지 모르나, 그림을 살 사람은 그 그림이 표현하는 바에만 오로지 관
심이 있는 것이다. 따라서 회화의 주제는 화가가 살고 있는 시대의
정서적이고도 지적인 관심거리를 항상 가장 정확하게 반영해 주고 있
는 것이라 할 수 있다.

　중세는 그리스와 비잔틴 신학의 영향하에 있었으므로 그 당시 회
화의 주제는 신의 위엄, 심판관의 자리에 오른 그리스도의 위엄, 성
자의 영광과 도덕률의 불변성 즉, 완전하고 장엄하고 두려움을 느끼
게 하는 그러한 우주 형상도(cosmography)였다. 13세기에 와서 서양 세
계는 눈을 뜨기 시작했다. 이탈리아 사람과 그 밖에 다른 유럽 사람들
은 멀리 극동에까지 이르는 몽고 제국의 역로와 대상들의 통로를 이용
할 수 있다는 것을 알게 되었다. 지옷토와 동시대의 사람인 마르코
폴로는 중앙아시아 지역을 찾아갔는데, 이곳은 19세기 중엽이나 되
어서야 비로소 다른 유럽 사람들이 찾아간 곳이었다. 옛적에는 멀고

도 낭만적인 종착지였던 팔레스타인이 당시는 베니스와 제노아 상인들의 일상적인 상업 세계의 한 부분이 되고 있었었다. 성지(Holy Land)도 다른 곳이나 마찬가지로 이탈리아처럼 산과 길이 있고 사람들이 살고 있는 곳이라는 사실이 누구에게나 명백해졌다. 예술적 취향을 위해 보수적인 비잔틴을 동경하였던 그 지방 귀족들이 물러나고 이제는 상업에 의해서 부유하게 된 신흥 시민 계급이 대신 들어서게 되었다. 추상적인 신학과 비잔틴의 경직화된 형식주의가 회화에서 사라지기 시작하였고, 지옷토 및 그 신봉자들과 더불어 그리스도 생애의 인간화가 회화의 주제로 되고 있었다.

그 후 서양 세계에는 새로운 자부심, 새로운 즐거움, 개인의 중요성에 대한 의식을 고취시켜 주는 새롭고도 경이로운 경전, 즉 그리스 문학이라는 거대한 존재가 대신 자리를 차지하게 되었다. 그리하여 르네상스와 더불어 화가들은 그들의 가장 중요한 주제 즉 인간과, 인간의 다양성·품위·능력들을 발견하게 되었다. 뒤이어 종교 개혁으로 평범한 인간이, 반종교 개혁으로 성자 같은 인간이, 18세기에는 이성적인 인간과 감성적인 인간이, 그리고 18세기 말엽 낭만주의 작가들의 영향하에서는 시인으로서의 인간이 각각 주제의 범주 속에 추가되어졌다. 19세기 과학의 발전과 더불어 가시적인 세계와 과학 법칙·빛·색·시각에 대한 여러 가지의 새로운 발견들에 의해 그 세계를 묘사하는 것이 화가의 주제가 되기도 했다. 이러한 관심사들에 근거하여 인상주의가 크게 번영하게 되었음은 주지된 사실이다.

19세기 말엽에 와서 화가들은 또 다시 주제에 궁하게 되었다. 옛날의 주제들은 모두 달아 버려 희미해져 버렸다. 르네상스 시대에 그렇게도 고무적이었던 그리스와 라틴의 고전들도 이제 그 자극과 충격을 잃어 버린 지가 오래된 일이다. 인간과 인간의 위대함도 이젠 설득력을 잃게 되었다. 18세기의 이성적인 인간은 이제 부자연한 일시적 유행이었던 것처럼 여겨졌다. 낭만적인 인간은 어리석게 보일 따름이었다. 더우기 낭만주의자들에게 비쳤던 세계는 두 세대에 걸친 아카데미

의 화가들에 의해서 저속하고 부패한 세계가 되어 버렸다. 과학의 공평
무사한 눈에 드러난 바 자연은 그 신기함과 관심의 대부분을 상실하였
다. 화가에게 있어 과학이란 것은 너무나 진부하면서 동시에 터무니없
는 주제여서, 오늘날 우리가 간주하는 그런 무서운 적대자가 될 징후
를 이미 나타내고 있었다. 과학은 이미 인간에게서 인간의 타고난 정
당한 역량을 박탈해 버렸다. 비록 우주라는 무대에서 완전히 밀려난다
는 위협은 아직 받지 않았다 할지라도 인간은 이제는 더 이상 우주의
중심이 아니었다. 차가운 확실성의 우주에 의해 거절당했을 때 20 세
기초 화가들은 다른 곳, 말하자면 인간이 손수 만든 작품이라는 보다
인간적인 곳 즉 미술 자체에서 그 주제를 찾았던 것이다. 이리하여 그
림과 그 구성(composition)이 20 세기 회화의 주제가 되게 되었던 것이다.

그런데 언제나 그렇듯이, 화가들은 그 시대의 철학적인 관심거리를
반영하고 있다. 20 세기가 보여 준 끝없이 뻗어가는 이 무정형의 세
계에서 철학자들이 당면하고 있었던 가장 절박한 문제는 유기체의 문
제가 되고 있었다. 19 세기의 과학과 철학은 우주에서 목적을 제거해
버린 바 있다. 그럼에도 불구하고 사물들은 마치 어떤 하나의 목적이
있는 듯이 함께 움직이고 있다. 세계와 동물 속에는 어떤 생명적 조직
(organization)이있는 것처럼 보인다. 한 무리의 개개의 세포나 인간 그리
고 별들은 그것이 마치 하나의 유기적인 단위인 것처럼 함께 작용하고
있다. 이와 같은 단위를 이루고 있는 것이 무엇일까 하는 것이 철학자
들의 문제였다. 이것은 양식(style)의 문제이며, 구조(structure)의 문제
이며, 또 개별적이고 독립된, 불가분리의 조직체의 문제, 즉 유기적
인 전체(organic whole)의 문제인 것이다.

하나의 그림, 아니 정확히 말해서 그림 일반의 구성은 화가에게 바
로 이와 같은 문제를 제기해 놓고 있다. 그가 제작하고 있는 그림은
하나의 단위(unit)인 것이다. 그림을 제작하는 사람으로부터 독립된
채, 그 자신의 생명을 그림에 가져다 주고 있는 것은 바로 이 단위인
것이다. 그리고 어떻게 해서 그와 같은 단위가 얻어지는가 하는 것이

162

오늘날 현대파 미술(Modern Art)—처음에 걸고 나타난 이름대로 하자면 —이라고 알려져 있는 20세기 모든 회화가 당면했던 비옥한 문제였던 것이다. 여기서 19세기에 발전된 수리적 분석 중 가장 강력한 방편 중의 하나인 택일적 가설의 방법(method of the alternative hypothesis), 상식에 반대되는 가설이라는 방법을 그림의 제작에 응용한 것이야말 로 현대파 미술이 이룩한 위대한 업적인 셈이다.

이런 방법은 처음 유클리드에 대한 비판으로 나타났다고 나는 생각 한다. 유클리드는 그의 기하학의 한 공리로서 한 점을 통해서 어떤 선 분에 평행으로 그을 수 있는 선분은 하나, 단 하나뿐이라고 말하고 있 다. 아무도 이 정리를 증명할 수 없었으므로 이것은 공리로 받아들여 졌다. 그런데 19세기 몇몇의 수학자들은 이 공리가 잘못이라는 가정 을 생각해 내었다. 한 점을 지나서 다른 선분에 평행으로 그을 수 있 는 선분은 전혀 하나도 없다는 분명히 터무니없는 생각이나, 또는 그 러한 선분은 몇 개라도 가능하다는 마찬가지로 어리석은 생각을 가정함 으로써 이러한 수학자들은 현대 물리학이 유래된 논리적이며 모순되지 않는 두 개의 기하학적 도형을 구성할 수가 있었던 것이다 "a"×"b" 가 "b"×"a"와 반드시 같지는 않다는 것을 지지함으로써, 수학자들은 학교에서 우리가 배운 것과는 아주 다른 다양한 대수와 또 그와 더불 어 몇 가지 중요한 분석 방법을 유도해 낼 수 있었던 것이다. 사실 아 인슈타인의 모든 것도 실은 정지 상태에 있는 선분의 길이와 움직일 때의 그 선분의 길이는 분명히 같다는 지극히 당연한 가정을 버림으 로써 생겨난 것이다.

현대파 미술이란 것도 이와 똑같은 방법에 의하여 즉, 회화의 기본 가정 중의 하나, 그때까지 자명한 것처럼 보였던 하나의 가정을 의심 함으로써 이루어졌던 것이다. 그림이란 반드시 어떤 것을 그리는 것 이라는 생각을 버림으로써 현대파 화가들은 구성을 자신들의 주제로 취 할 수 있게 되었으며, 또 이 주제와 더불어 20세기초 20년이란 세월 에 걸쳐 이루어진 가장 흥미롭고도 가장 가치있는 회화를 산출할 수

있었던 것이다.

구성이라는 것은 현대파 화가이든 아니든 어느 화가에게 있어서나 제일 중요한 사항이다. 만약에 그림이 그 자체의 수명을 가질려면, 그림이란 무엇보다도 먼저 분화될 수 없는 하나의 단위가 되어야 한다. 그림의 각부분은 동일하게 중요하다. 그 모든 부분은 동시에 완성되어야 한다. 그림이란 세부 하나하나씩으로는 이루어질 수가 없다. 어느 경우 화가의 작업이 중단된다 할지라도 부분 부분이 제 위치에 있고, 모두가 같은 정도로 완성되어 있고, 같은 정도로 의미를 지니며, 같은 정도로 상호 의존적이 될 수 있도록 그림은 하나의 유기적 전체로서 일거에 이루어져야 한다. 휘슬러가 말했듯이 걸작이란 처음부터 완성되어 있는 것이다. 그림의 진도가 너무 나갔거나 그림의 구조가 이미 정해졌을 때 일으킨 변화는 아무리 솜씨 있게 이루어진다 하더라도 정형 수술로 인한 얼굴 생김새의 변화만큼이나 반드시 눈에 뜨이고 천하고 인위적인 것이 되어 버릴 것이다.

선·형태·색들이 서로 맞물려 관계를 가지며, 부분이 전체에 예속되는 이런 유기적이고도 상호 의존적인 회화의 성립이 바로 구성이라는 것이다. 구성은 어쩌면 그림의 본질적인 생명은 아닐지도 모른다. 그림의 본질적인 생명은 그린 사람의 활력과 그의 아이디어가 지닌 힘 여하에 달려 있다. 그러나 그 아이디어를 표현하는 데 있어 강도와 형태와 명쾌성을 부여하는 것은 역시 구성이므로 그림이 오랫동안 세상의 기억에 남게 되는 것은 바로 이 때문인 것이다. 물론 그림을 보는 사람 사람은 그 그림이 어떤 구성으로 이루어져 있다는 것을 알 필요가 전혀 없다. 그러나 구성이 적절하지 않다면 아무리 솜씨 있게 그려졌다 할지라도 구경하는 데 곧 싫증이 나게 된다. 우리가 알고 있는 어떠한 미학 체계, 어떠한 가치 체계에 의해서라 하더라도 좋은 그림이라는 것은 오직 여러 번 즐겁게 구경할 수 있고, 즐겁게 기억에 간직할 수 있는 그림이라야 할 뿐인 것이다. 그리고 이것은 분명히 화가의 아이디어가 표현된 솔직성과 단순성, 다시 말해서 그림의 구성의 결과인 것이다.

164

　인상주의 화가들이 구성에 유달리 관심이 있었던 것은 아니었다. 특히 구성에 대한 여러 규칙들은 자신들이 반기를 들었던 관학적인 아카데미 회화 전통의 태반을 이루고 있었기 때문에 그들은 형식의 구성에는 특별한 관심이 없었다고 말해도 좋을 것이다. 그러나 고른 화면을 지닌 화면등가(equalized surface tension)라는 인상주의자들의 이론으로 말미암아 그들 그림에는 충분한 유기적인 통일성이 형성되게 되었다. 그런데 그들이 모델을 바라볼 때 채택하고 있는 카메라의 시각 그 자체로는 구성을 이루지 못한다. 카메라는 준비가 없는 즉석 상태에서 자연을 찍는다. 이처럼 사진기와 같은 우연한 수단으로부터 얻을 수 있는 것보다 더욱 형식적인 구성이 필요하다는 것을 느끼게 되었을 때 원근법의 규약이 다소 가미된 현묘한 균형(occult balance)이라는 일본식 방법이 매우 적절한 것으로 등장할 수 있었다. 그림 속의 조밀한 작은 부분을 커다란 빈 부분으로써 보완해 놓는 흔히 현묘한 균형이라고 알려져 있는 이 구성법은 뷔이야르와 같은 사람의 작품에서 보이는 것 같은 드라이 페인트 표면(dry paint surface)이나 잉크로 찍은 일본인의 판화처럼 전체 화면이 똑같은 특성을 지닐 때 아주 효과가 있다. 그리고 공간이 너무 비어 허전하게 보인다면 그런 공간은 마루의 판자나 처마 장식물의 가장자리나 또는 길가의 하수로 등을 표시하는 원근법적인 선 몇몇을 통해 언제라도 설명될 수 있고 채워질 수가 있는 것이다. 카메라의 파인더(finder)식의 우연한 화면 배치(mise-en-page), 균등한 물감의 텍스튜어로 말미암아 이루어진 화면의 통일성, 그리고 원근법의 규약 등은 인상주의 화가들, 즉 피사로, 시슬리, 모네, 툴루스-로오트렉, 고호, 뷔이야르, 보나르와 그 밖의 사람들이 필요로 했던 구도를 위한 고안품들이 되고 있었던 것이다. 드가는 이러한 방법을 자기에게 닥치는 모든 것과 더불어 특히 멋지게 이용했다. 이처럼 인상주의 화가들의 모든 기법을 사용하였지만, 내가 앞서 말한 바와 같이 그는 인상주의 화가는 결코 아니었으며, 사실상 앙그르 이후 가장 위대한 아카데미 회원이며 푸셍의 직계 후예였던 사람이었다.

그러나 세잔느는 구성을 위한 이러한 고안들이 충분치 않다는 것을 알았다. 그는 인간의 눈은 카메라의 단순한 눈과 같지 않다는 것, 즉 자연계는 카메라의 단순한 시야가 기록할 수 있는 것보다 훨씬 더 많은 차원으로 되어 있다는 사실을 알았다. 그 스스로 말했듯이 그는 인상주의로부터 출발하여 박물관의 예술에 비할 수 있는 어떤 것, 즉 푸생, 루벤스, 베로네즈 등과 비길 수 있는 어떤 것을 이루기를 원했었다. 그러기 위해서는 그릴 대상물들을 장방형의 틀에 가두어 버리는 단순한 구성, 즉 카메라의 눈만으로는 충분치 못했던 것이다. 그는 보다 더 극적이며 보다 더 강렬한 회화적인 조직(pictorial organization)을 필요로 했다. 그는 일련의 놀랍고도 독창적인 고안들을 사용함으로써 이 일을 성취했던 것이다. 즉 그는 그의 부러쉬 스트로크뿐 아니라 색채와 드로잉까지 규격화시켰던 것이다. 그는 그림 내에서 공간과 깊이와 앞뒤간의 거리에 제약을 가했다. 체계적으로 멀리 있는 물체의 크기를 크게 하고 가까이 있는 물체의 크기를 줄여 우리의 운동 근육 감각이 지각하는 세계에 보다 적합할 수 있게 하였다. 실제로 우리의 운동 근육 감각은 멀리 있는 사람과 가까이 있는 사람 모두가 같은 크기라는 것을 알고 있다. 그러나 무엇보다도 가장 중요한 것은, 움직이지 않는 고정된 시점이라는 전통적 인습에 의존하고 있는 일반적인 고전적 원근법(classical perspective)을 버리고, 보다 더 자연주의적인 원근법(naturalistic perspective), 즉 화가가 자신의 두 눈으로 실제로 관찰하면서 모델 앞에서 그가 취하는 약간 이동하는 시점을 지닌 원근법을 택했다는 점이다.

이러한 고안들을 이용함으로써 세잔느가 도달한 구성법은 오늘날에도 여전히 그 영향력이 너무 강하여 우리는 제도자(draughtsman)로서의 그의 재주와 채색주의자(colorist)로서의 그의 매력을 자칫 잊어 버리는 경향이 있다. 우리는 주로 그가 이룬 회화적 조직의 힘과 다양성 때문에 그를 기억하고 있다. 이러한 것들은 처음 등장했던 그 당시에는 더욱 놀라운 것으로 여겨졌었다. 20세기초 젊은 화가들은

이런 것이 매우 감동적이라는 것을 알았고, 이런 것을 통해 순수한 구성이 지닌 여러 가지 문제에 관심을 가지게 되었다.

이런 까닭으로 해서 우리는 세잔느를 현대파 미술의 아버지라고 말하게 되는 것이다. 일찌기 1909년에 브라크와 피카소는 세잔느의 드로잉과 원근법 양식을 모방하고 개발하여, 더 나아가 그것을 양식화하기에 이르렀다. 그러한 예로는 피카소가 그린 과일 그릇과 브라크가 그린 에스따크 근처의 작은 풍경이 있으며, 이들은 둘다 뉴욕 현대 미술관에 소장되어 있다. 니그로 조각의 매너리즘을 모방한 1906년과 1907년의 그들 그림에서 볼 수 있듯이 이들 화가들은 양식의 분석에 이미 관심이 있었던 것이다. 그러나 이 아프리카식 그림들에는 훗날의 입체주의 회화가 지니게 되었던 진정한 양식 곧 통일성과 미가 조금도 없다. 입체주의 그 자체는 세잔느에서부터 비롯된 것이다. 뒤샹, 쥬앙그리, 글레이즈, 그리고 모든 그 밖의 화가들이 분석과 추상이라는 방법에 의해서 구성의 여러 문제를 해결하는 데 관심을 가지게 된 것도 역시 세잔느로부터 기인한 것이다.

그러나 "구성"이란 말은 이들 화가들이 행했던 일들을 표현하기에는 너무나 간단한 단어이다. 더 정확하게 말하자면 그들의 주제는 미술 그 자체, 즉 그림이 어떻게 이루어지는가 하는 것이었다. 그들의 목적은 그림 속에 들어 있는 특성과 구조의 본질적인 성질들을 가려내자는 것이었다. 그림이 전달하는 아이디어로부터 독립되어 또 그것이 말하고 있는 이야기와는 관계없이 순전히 그림 속의 선들과 매스가 이루는 균형을 통해서, 즉 의미가 제거된 형태를 통해서 존재하는 것은 무엇인가? 무엇이 그림으로 하여금 보기에 즐겁게 해주며 우리로 하여금 계속 그것이 재미있게끔 해주는 것일까? 청동 원반에 조각된 단순한 돌고래 한 마리가 아름다운 얼굴만큼이나 우리에게 감동을 주며 잊혀지지 않는 것은 무엇 때문일까? 본질적으로 이것이 구성의 문제인 것이다.

시인들조차 구성을 그 주제로 삼고 있었다. 이 분야를 개척한 주요

한 영미 시인들이 다름 아닌 조이스나 스타인 같은 이들이었다. 아마도 조이스는 진짜 보기는 될 수 없을 것 같기도 하다. 그의 작품 《율리시즈》와 《피네간의 경야》에 나타난 오딧세이와 구약 성서의 구조와 형태의 유명한 모방에도 불구하고 조이스의 주제는 단순히 구성이라기보다는 오히려 자신이 쌓은 소양이었던 것이다. 그의 작품이 난해한 것은 주로 독자에게 생소한 문학적 인용문들 때문이다. 그러나 조이스가 읽은 책이 알려지고 그가 알고 있는 여러 나라 언어들—어떤 언어들은 트리스트에 있는 뻬를리츠 학교에서 교편을 잡고 있을 때 배운 것임—이 알려질 때라면 그의 작품에 대한 모든 난해한 점들이 평이하게 될 것이다. 피카소가 《율리시즈》의 삽화 그리기를 거절할 때 말했다고 하듯이 "그는 온 세상 사람이 모두 이해할 수 있는 난해한 작가"였던 것이다.

그러나 스타인의 경우 구성이 시의 주제였던 까닭에 그 전달 내용은 근본적으로 난해한 것이며, 어떤 학문적 노고를 기울이더라도 일부분이나마 제대로 설명될 수 있는 것이라고는 없다. 물론 많은 말재롱(pun)과 그녀 신상에 관련되는 것들이 있으며, 그 중 몇몇은 해독할 수 있는 것도 있기는 하다. 예컨대, 그녀는 "leche helada"라는 말과 운을 맞춰 놓은, 자기가 아는 어느 스페인 무희 이름을 본따 《수지 아사도》라는 제목의 시를 지어 놓았는데, 다른 시에서 그 무희는 "Toasted Suzy 는 나의 아이스크림"이라는 식으로 되어 버렸으니, 이것은 스페인 말로 "asodo"는 "구워졌다"(roasted)란 뜻이 있기 때문이다. 그러나 설혹 모든 이러한 참고문들을 추적하여 이해하게 된다손 치더라도 그들이 실상 설명해 주는 것은 거의 없을 것이다. 왜냐하면 스타인의 대부분의 시 작품에 있어서 그녀가 다루고자 했던 주제는 순전히 소리상 구성이 되고 있기 때문인 것이다. 예컨대 《텐더 버튼즈》에 나오는 마지막 시인 "Rooms"에 유사한 형태와 운율을 가지고 있는 "F. B. 의 초상화"라는 것이 있다. 그러나 이 둘에서 사용된 실제 단어들은 완전히 다르다. 이것은 당대 화가들이 했을지도 모르는 바로

그런 종류의 일, 즉 서로 다른 정물 대상이나 혹은 서로 다른 색깔을 사용해 가지고 똑같은 구성을 여러 가지 다른 식으로 각색해 내는 일이나 다름없는 일일 것이기 때문이다.

우리는 분명 피카소와 브라크가 그린 초기 입체주의적인 정물들을 보고, 이것이 복합적인 원근법(multiple perspective)을 사용하여 반쯤밖에 알아볼 수 없는 사물들—테이블 위에 놓인 접혀진 신문지·병·술잔·기타·파이프·버어지니아 담배갑 등—을 묘사해 내려는 참다운 시도라고 생각할 수는 없다. 오히려 구성의 분석을 주제로 하는 그림을 그리기 위해서 이처럼 흔한 사물들을 사용한 것에 불과하다. 그런데 이때 구성이라는 것 역시 세잔느의 그림에서 유래한 것이다. 비록 세잔느가 지닌 소시민적인 촌스러운 육중함이 피카소와 브라크의 경우에 있어서는 파리인들의 솜씨가 갖는 우아함과 경쾌함으로 대체되긴 했지만 말이다. 이들 화가들과 그 밖의 현대파 화가들은 이러한 식의 구성의 분석을 다른 종류의 미술, 즉 로마식의 벽장식, 비잔틴의 프레스코, 맨해턴의 마천루 건축 양식, 초기 트럼프 등 그들이 부딪치는 거의 모든 종류의 이국적 미술에 적용했다. 그리하여 회화의 역사와 아무런 관계도 없어 보이는 완전히 추상적인 그림을 그리는 일이 가능하게 되었던 것이다.

그러나 이들 화가들의 그림 그리는 방법에는 아무런 새로운 것도 없다. 그들은 여전히 인상주의자들이 발견한 두 가지 기법, 즉 화면등가의 원리와 즉석에서 그림을 만들어 가는 체계에 의존하고 있는 것일 뿐이다. 따라서 이 현대파 거장들이 이룩한 커다란 개혁이란 순수 구성에 대한 관심이었다고 할 수 있다. 그리하여 오늘날 흔히 현대파 회화라고 알려져 있는 것에 대한 본질적 정의, 즉 다른 어떤 시대 다른 어떤 화파의 그림과 현대파 미술을 구별할 수 있는 가장 쉬운 방법은 다음과 같은 것이다. 즉 그림이 실제로 어떤 양식으로 그려졌든 간에 구성이 그림의 주제라는 점이다.

인상주의 화가들과 마찬가지로 현대파 화가들 역시 자기 시대가 갖고

있는 기술적 자원으로부터 많은 영향을 받았다. 자연이라는 외계가 우리의 육안에 어떻게 나타나는가 하는 것이 주제였던 인상주의 화가들은 사진술로부터 주된 영향을 받았다. 구성이 주제였던 20 세기 초 현대파 화가들은 그 당시에 이르러 이용 가능하게 된 미술 복사(art reproduction)로부터 주된 영향을 받았다.

지금 우리들은 미술 복사가 존재하게 된 것이 얼마되지 않은 짧은 기간이라는 것을 잊어 버리고 있지만, 실은 19 세기 아주 후엽에 이르러서야 비로소 유명한 그림들의 사진이 복사되기 시작했던 것이다. 그 이전에는 사람들이 가질 수 있는 유일한 복사판이란 것은 그 그림을 보고 만들어진 유화 모사품과 판화뿐이었다. 대체로 이러한 것들은 아주 부정확하여 그 그림 자체의 실제 양식보다는 오히려 모사품들이 만들어진 시대의 취향을 더 잘 반영하고 있는 것들뿐이었다. 빅토리아조 시대를 통해 만들어진 모사품들을 보면 루벤스, 기도 레니, 라파엘 등은 모두가 다 엣떠나 윈터할터에 의해서 그려진 중기 빅토리아조 시대의 그림처럼 보일 뿐이다. 그러나 이름난 박물관들은 유명한 그림의 이러한 모사품들을 기꺼이 구매하여 걸어 놓았었다. 왜냐하면 오직 그러한 모사품들을 통해서만이 그 그림들이 알려질 수 있었기 때문이었다. 그렇지 않다면 그 그림을 알기 위해서 사람들은 여행이라는 수고와 비용을 감당하고, 원화가 있는 곳까지 가서 그 앞에 서야만 했기 때문이다. 사실 1850 년대까지만 해도 전반적인 전라파엘파 운동은 잘 진행되고 있었다. 그러니까, 회원들 중 어느 누가 자기들이 지표로 삼는 것처럼 표방하였던 그림들을 실제로 보게 되었거나, 또는 로제티가 가진 어떤 책 속에 있는 몇몇 아주 부정확한 선각화(line engraving)보다 더 나은 것을 보게 되었던 그 이전까지는 그러했던 것이다.

그러나 20 세기에 접어들면서 이 모든 것은 변해 버렸다. 사진 복사가 일반화되었다. 복사는 유럽의 걸작뿐만 아니라 모든 다른 미술, 아즈텍, 비잔틴, 카탈로니아, 다호메이, 에트루리아, 핀란드, 그리스, 히타이트, 인도, 자바, 쿠르드, 모스렘, 누미디아, 페루, 퀸스랜드,

루리타니아 등 알파벳으로 나열할 수 있는 세계 모든 지역의 미술을 팜플렛·소책자·앨범·서류철·한 장의 인쇄물 등을 통해 이루어졌으며 그것도 남김없이 값싸고 훌륭하게 만들어졌었다. 화가의 스튜디오마다 그런 것들이 걸려 있었으며 화가는 끊임없이 그것들을 참조했었다. 설령 시각을 어지럽히지 않기 위해 벽에 그림이라고는 자신의 작품조차도 걸어 두기를 싫어하는 풍조에 따라 자기 집에 이러한 복사판을 걸어 두고 있지 않는 화가라 할지라도 친구들 집에 가면 이런 것들을 보게 되었다. 이러한 복사판들은 기껏해야 흑백으로 된 것이었다. 칼라 복사판은 거의 없었고 만약 있었다 할지라도 몹시 부정확했던 것이다. 사진술과 출판술의 난점 때문에 인쇄물은 결코 원래의 크기가 될 수 없었다. 즉 큰 그림은 항상 축소되거나 아니면 기껏해야 세부가 묘사된 것일 따름이었다. 이러한 인쇄물들의 대부분은 타 문화권의 미술품에서 취한 것이었으므로 애당초 그 미술품들이 말하고자 했던 이야기는 마치 우리가 알지 못하는 언어로 쓰인 책들과 같아서 그 작품에 감복했던 이곳 화가들에게서라 해도 이해될 수 없는 내용이었다. 그는 이 미술품의 주제나 도상학에 대해서 아무것도 알지 못했었다. 그 주제가 전달코자 하는 함축되어 있는 정서에 대해서도 아무것도 이해하지 못했었다. 따라서 이러한 이국적 미술의 복사판으로부터는 화가는 그 작품의 색채·크기·의미 등 어느 것에 관해서도 분명히 알 수가 없었다. 그러므로 이런 복사판에서 배울 수 있는 것이란 작품의 형식적인 구성과 여러 화가들이 사용한 양식상의 기법들뿐이었다.

화가에게 있어서 이러한 만국 미술 백과 사전(universal encyclopedia of art)은 기막힌 것이었다. 시각적인 아이디어(visual idea)를 표현하는 무한히 다양한 강력하고도 자유로운 방법들의 계시에 마음이 사로잡혔던 것이다. 더구나 이러한 이국적 미술이 담고 있는 시각적 아이디어는 우리 문명이 가진 아이디어와는 다르며, 이 아이디어들이 지니는 의미는 그에게는 접근 불가능한 것임을 화가는 알게 되었던 것이다. 그렇지만 형식적인 구성이 지닌 효과는 시각적 아이디어로부터의 도움없이

그것만으로도 너무 특출난 것이어서 젊은 화가들은 모든 미술에서 가장 중요한 요소는 내용이 아니라 형식이라고 쉽사리 확신할 수 있게 되었던 것이다. 이러한 복사판들을 통해서 현대파 화가들은 그들 그림의 주제로서 구성을 선택하는데 확신을 가지게 되었으며 동시에 그들 그림 연구에 있어서도 도움을 받았던 것이다.

주제 그 자체가 대단히 독창적이고 인상적이었으므로 현대파 화가들은 자신들의 대중을 즉각 발견하게 되었다. 지금까지는 그림에 있어서의 대중이란 그림 구경하기를 좋아한다는 공통점만을 가진 온갖 종류의 지적인 재능 있는 사람들로 구성되어 왔었다. 그러나 현대파 미술의 대중은 다음과 같은 특이성을 가지고 있었다. 즉 그 대중이란 지적이고 문학적인 신기함에 관심이 있고 또 진보적인 시인들에 의해 조직되고 인도되는 오로지 그러한 지적 대중이라는 점이다.

시인이 화가의 대변인이 되고 있었다는 사실은 하등 새로운 일이 아니다. 아레티노는 이러한 자격으로 티티안을 위해서 활약했었다. 티티안이 아레티노를 매우 여러 번 그리게 된 것은 아마도 이런 이유 때문일 것이다. 그러나 현대파 그림은 일반적인 경우보다도 더 많은 시인들과 관련되어 있었다. 처음에는 막스 야곱과 기요므 아폴리네르, 제르투드 스타인이 있었다. 시인 장 콕토, 앙드레 브르통, 루이 아라곤, 폴 엘루아르와 그 밖의 많은 시인들이 그 후기 운동을 지도했었다. 이러한 시인들은 회화 자체에 대한 대변인뿐만이 아니었다. 그들은 각 화가들의 출세를 촉진시켰으며 양식과 주제, 도상학에 대한 노련한 충고자로서도 역시 활약을 했다. 이러한 엄호와 또 주제 자체의 획기적인 성질 때문에 현대파 미술은 시작된 지 불과 수년밖에 되지 않아서 열광적인 수집가와 번창하는 상인, 급속도로 치솟는 시세, 세계적인 명성을 얻게 되었던 것이다.

현대파 그림이 무엇에 관한 것인가 하는 것을 실제로 이해한 사람은 현대파 미술에 대한 아마츄어 가운데는 거의 없었다고 나는 생각한다. 그러나 이 같은 사실은 그들이 느끼는 즐거움에 그다지 큰 영

향을 주지는 않았던 것이다. 그림에 관한 한 이해한다는 것은 아무런 중요성도 없는 것이다. 우리들은 어떤 그림의 주제를 정말로 이해하지 못하면서도 그 그림을 쉽게 받아들여 그것을 좋아하거나, 아니면 싫어하거나 아뭏든 그것을 기억할 수는 있는 일이다. 어떤 사람이 자기는 렘브란트의 그림은 이해하나 뒤샹의 그림은 이해가 가지 않는다고 말할 때 그의 말뜻은 다만 그가 전자를 보는 데는 익숙해 있으나 후자에 대해서는 그렇지 않다는 것뿐이다. 또한 현대파 화가들 쪽에서 보더라도 그들이 남으로부터 이해를 받아야 된다는 일이 필요 없게 되었다. 그 그림들이 가지고 있는 바로 그 신기함과 충격적, 가치 그 자체가 그들의 찬미자를 납득시켰던 것이다. 그 이유를 찾기란 어렵지 않다. 재차 말하지만 그 원천은 세잔느의 그림 속에 이미 들어 있었던 것이다.

드가는 화상인 볼라르에게 세잔느를 인상파 화가 중에서 가장 중요한 화가라고 지적해 주었다. 볼라르는 세잔느의 작품을 취급하는 상인이 되었으며, 또한 그 수집자가 되기도 했다. 우리는 오늘날 세잔느의 작품에 너무 익숙해 있기 때문에 1890년에 그의 회화가 얼마나 충격적이었으며 얼마나 추하고 무의미하고 쓸모없이 보였던가를 이해하기란 아마도 어려울 것이다. 당시의 비평가들—《세계의 화실》(*The International Studio*)이라는 고본을 보면 그들의 이름이 적혀 있다—은 세잔느의 서투른 드로잉, 가장 간단한 원근 법칙에 대한 무시, 잘은 색, 우툴두툴한 화면, 소홀하게 미완성된 채로 심지어는 부분적으로 처리되지 않은 상태로 남겨진 캔버스, 정물 화가로서의 그의 하찮은 재능, 기괴한 나체화에 대해서 말하고 있다. 볼라르는 부정 때문에 자기 마누라를 벌 주기 위해 그녀를 붙잡고 억지로 세잔느의 그림을 보게 함으로써 인간의 살이 얼마나 구역질이 나며 그녀가 하고 있는 것이 얼마나 추한가 하는 것을 보여 주는 한 남편에 관해 얘기하고 있다. 물론 세잔느는 호감이 가는 수채화가로서는 인정을 받고 있었다. 그러나 비평가들은 그의 유화들을 간단히 처리해 버렸다. 요컨대 그는 색칠할 줄도 모르며 드로잉을 할 줄도 모른다는 것이다. 내가 생각하기

로는 볼라르조차 내심으로는 이런 의견을 가지고 있지 않았었나 한
다. 물론 이것이 그처럼 지적이고 기략이 풍부한 화상에게 어떤 영향
을 주지는 않았었겠지만 말이다.

그러나 드가의 말은 결국 옳은 것이 되고 말았다. 세잔느가 죽을
무렵에는 그의 그림 값은 크게 치솟고 있었다. 10년 후에는 그는 모
든 사람으로부터 인상주의 화가 중 가장 위대한 화가로, 현대파 미술
의 아버지로 인정받았으며, 심지어는 후기 인상주의 화가라고까지 불
리워졌다. 그의 중요성이 간과될 리가 만무했던 것이다. 그 이전의 불
가해성은 짙은 독창성으로 인한 당연한 결과였다는 것이 밝혀졌다.
따라서 이해할 수 없는 것은 모두 유능한 작품이며 오랫동안 이해 불
가능한 상태에 있었던 것은 모두 천재의 작품이라고 결정지워졌다.
그런데 따지고 보면 이것은 그다지 틀린 생각은 아니다.

이러한 사실로 말미암아 그림을 이해하기가 몹시 어렵게 됨으로써
오히려 현대파 화가들에게는 커다란 이득이 있게 되었던 것이다. 특
히 브라크와 피카소는 수년마다 그들 그림의 양식을 변화시킴으로써,
또는 자기들이 주제로 사용하여 분석하고 있는 구성의 미술 유파를
바꿈으로써 그들 대중으로 하여금 계속 당혹하게 하고, 흥미를 갖게
하고 또 확신을 갖게 하였던 것이다. 그러나 이러한 화가들이 진정으
로 또 계속하여 성공할 수 있었던 것은 그 같은 어떤 상술에 기인한
것은 아니었다. 그것은 그들 그림의 진정한 특질과 그들 주제가 가진
생명력에 기인한 것이었다. 오늘날에 있어서도 그 주제는 중요성을 상
실하지 않고 있다. 우리가 살고 있는 세계, 20세기가 가져온 이 세
계는 무의미하고 문란해 보일 정도로 복잡하다. 이러한 세계에서 조
직과 구성이라는 것은 여러 노력 중에서 가장 신뢰할 만한 것이며, 따
라서 수공품(hand-work)은 사치품 중에서도 가장 귀한 것이 되었다.
구성과 수공품이야말로 이들 현대파 화가들이 제공해 준 선물이었던
것이다.

고로 현대파 미술이 오늘날까지 그 명성을 유지해 온 것은 놀라운 일

174

이 아니다. 현대파 미술이 시작된 이후로 회화의 다른 주제들도 시도되었고 또 회화의 다른 여러 유파들도 생겨났었다. 그러나 오늘날 견실하고 안정되게 비싼 값을 가지고 있는 것은 오직 정통적 현대파 화가들의 그림, 모두가 20세기초 파리의 젊은 화가였던 피카소, 브라크, 마티스, 뒤샹 등등의 그림뿐이다. 이들 그림들은 모두 세 가지 공통점을 지니고 있다. 첫째로는, 그것들은 자유로운 즉흥(free improvisation)으로서 매우 능숙하고 예민한 솜씨로 이루어졌다는 것. 다음으로, 그들의 화면은 물감 그 자체만으로 균형과 균등한 강조(balance and equilibrated emphasis)에 대한 안목으로 구성되었다는 점이다. 그래서 물감은 캔버스 표면에 널려 있어 화면을 규정해 놓고 있다. 콕토가 말했듯이 이러한 현대파 그림에 대해 말하자면 그림은 그것을 통해 대상을 바라볼 수 있는 창이 아니라 그 자체가 하나의 대상이 되도록 구성되어 있으며 모든 부분은 똑같이 재미있어야 했던 것이다. 그리고 비록 이중 이미지(double image) 혹은 시각적 우의(visual pun) 같은 것을 가상적인 주제(vitual subject)로서 취할 수 있는 일이기도 하지만 끝으로 그림의 진정한 주제는 그 그림의 구성 그 자체라는 점이다.

이상이 정통적 현대파 미술의 삼일치(three unities) 법칙이다. 이러한 삼일치가 현대파 그림을 규정하고 있는 것이다. 왜냐하면 1906년 이전에는 이 세 가지 사항들이 종합되어 있지 않았으며, 또 1925년 이후 세상에 알려지기 시작한 화가들 중 어느 누구에 의해서도 이 세 가지 사항들은 엄격하게 관찰되지 않고 있었기 때문이다. 이 세 가지의 삼일치는 지적으로 높이 평가할 점이 대단히 많아서, 오늘날 모든 미국의 대학은 현대파 양식의 회화를 철학이나 순수 수학과 동등한 하나의 교과 과정으로 포함시켜 놓게 되었던 것이다. 그리고 이러한 규범하에 그려진 현대파 그림들의 시장 가치는 매우 안정되어 있으며, 따라서 많은 박물관들이 그들 그림에 경의를 표하는 가운데 건립되기도 했다. 실로 현대파 미술은 이와 같이 두드러지게 유명해진 유일한 미술유파인 것이다. 현대파 그림들을 수장하기 위해 세워진 이런 류의 많은 현

대파 미술관이 있으며, 지금은 파리에도 하나 있으며, 그들은 미술관 소장품들 중 주요한 성가를 이루고 있다.

엄밀히 말하자면 이 현대파 그림들은 1903 년부터 1925 년 사이의 파리 학파(school of Paris)—대체로 이들은 파리에 있었다—에 의해서 그려진 그림들이다. 현대파 미술관에는 물론 이런 특정한 그림들 외에 현대파 거장들의 후기 작품과 우리들 동시대의 다른 작가들의 작품이 첨가되어 있긴 하다. 그러나 사실상 현대파 미술관은 현대파 거장들의 영향을 직접 받지 않은 작품과는 거의 아무런 관계가 없다. 이것은 놀라운 일이 아니다. 왜냐하면 결국 미술관이란 곳은 근본적으로 시간의 경과와 더불어 그 가치가 굳혀지고, 따라서 그 중요성이 오늘날 평가되고 존중받게 되는 그러한 대상들을 수집하는 곳이기 때문이다. 고로 미술관이란 그것이 아무리 현대적이라 할지라도 과거로부터 전해져 온 유산이라고 인정되는 그러한 작품들이 있어야만 그 기능을 발휘할 수가 있는 것이다. 더구나 현대파 미술과 오늘날의 미술(contemporary art) 사이의 정확한 차이는 아직까지 결코 정확하게 규정되고 있지도 않다. 그리하여 현대파 미술관의 관리자들은 능히 있을 수 있는 오해 때문이기는 하지만 현대파 미술이 1918 년 그 당시 현대적이었던 것처럼 오늘날도 여전히 현대적인 것이라고 생각하고 있다. 그들은 현대파 미술에 대한 어떠한 저항도 모두 소시민적이며 보수적이며 또한 무지한 반발이라고 여기고 있다. 따라서 그들은 현대파 거장으로 공식적으로 인정받았거나 아니면 분명히 현대파 미술의 규범에 의거하고 있는 화가 이외의 다른 어떤 누구도 격려해 주는 일이라고는 거의 없다. 그들은 팜플렛·복사품·상설 또는 이동 전시회·일반 강연 등을 통해 선전을 하고 있는데, 이 모두는 그들 자신이 소유하고 있는 현대파 그림들의 수장품에 중점을 두고 있다. 이리하여 그들은 현대파 미술은 여전히 오늘날의 미술이며, 현대파 미술과 연관성이 없는 오늘날의 미술은 어떤 것도 하찮은 반동적인 경향이라고 설명하기에 급급해 하고 있는 중이다.

처음에 현대파 시인들이 옹호했던 현대파 미술이 이제 20세기의 공인된 아카데미 미술, 인상주의 화가들을 거부한 1870년대의 아카데미만큼이나 오만하고 편협적인 아카데미의 미술로 되어 버렸다는 사실은 이런 위세를 고려해 볼 때 하등 놀랄 일이 아니다. 이 아카데미는 현대파 미술의 화법에 의해서 회화를 가르치는 교사들의 단체뿐 아니라 현대파 미술관과 현대파 화가와 그들의 추종자·화상·수집가들로 구성되어 있다. 이 아카데미도 흔히 그러하듯이 자기들이 세운 무의미한 공식적 규범(official canon)으로부터의 어떠한 일탈에 대해서 마치 1874년 살롱전이 얘기거리가 실려 있지 않은 그림을 혹독하게 심판했던 것처럼 그렇게 간주하고 있다.

그러나 회화 주제로서의 구성은 화가에게 몇몇 중대한 약점을 지니고 있다. 아마도 가장 사소하다고 되는 약점이라 할 것부터 말하자면 구성은 대형 그림의 경우 만족스러운 주제가 아니라는 점이다. 인상주의 화가의 주제, 즉 자연에 대한 카메라의 시각이라는 주제에 대해서도 물론 이와 같이 말할 수 있다. 초기 르느와르 작품이 컸다는 것은 사실이다. 또 보나르와 뷔이야르의 그림도 이따금 어마어마하게 컸다. 나는 드가와 쇠라는 여기에 포함시키지를 않는다. 비록 이 두 사람이 인상주의 기법을 사용하기는 했으나, 그들은 모두가 계획되어 만들어진 그림들을 그렸기 때문이다. 그러나 세잔느, 피사로, 시슬리, 고호, 카사트, 마네와 그 밖의 사람들의 그림들, 아뭏든 그들의 가장 훌륭한 그림들은 몇 안 되는 예외를 제외하고는 모두가 다 그림을 그린 장소까지 겨드랑이에 끼고 갔었을 만큼 작은 것들이 되고 있었다. 그런 만큼 모네의 야심적인 작품, 즉 루방의 빌르 호텔에 있는 수련의 벽화는 결코 성공작이라고는 할 수 없는 것이다.

그러나 구성이란 인상파 화가들의 주제보다도 대형 그림에 대해 훨씬 덜 만족스러운 주제인 것만은 사실이다. 화가와 자신의 뮤우즈 사이의 사적인 대화, 그것은 자연에 대한 정확한 관찰보다도 훨씬 더 제한된 것이며, 많은 공중에게 가까스로 전달될 수 있을 뿐인 것이

다. 그렇게 하기에 이것은 너무나 개인적인 것이 되고 있다. 또한 그것은 규모가 큰 영웅적인 그림에 대해서는 과학적인 정확성이나 혹은 수련만큼도 변명의 여지를 갖고 있지 않다. 자기들의 캔버스가 대규모 공공 전시회에서 눈에 띄여지기를 원하는 모든 다른 화가들과 마찬가지로 현대파 화가들도 대형 그림을 그리지 않을 수가 없었다. 그러나 현대파 대형 그림들은 베로네즈의 그림이나, 고졸리의 그림의 규모가 큰 식으로 큰 것은 아니다. 예컨대, 《칸나에서의 결혼식》이라는 그림은 크기를 조금만 줄여도 그 그림이 나타내는 효과를 반드시 상실하고야 말 것이다. 그러나 현대파 대형 그림의 대부분은 단지 전시용 크기로 확대된 소형 그림에 불과하다. 글레이즈의 구성들은 그것을 확대한다고 해서 얻을 수 있는 것이라고는 아무것도 없다. 오장팡의 10피트 크기의 항아리 그림은 우편 엽서만큼의 위력도 갖지 못한다. 피카소의 그림들도 우리가 사진에서 보고 상상하는 것보다는 훨씬 더 크다. 발레단으로부터 영감을 받아 똑바로 생긴 고전적인 코를 가진 감미로운 쌍들로 이루어진 1925년 피카소의 작품들은 사진에서는 꼭 기분에 맞는 8×5인치의 크기처럼 보인다. 그런데 실제 그 그림들은 8×5이긴 하되, 그 단위는 인치(inch)가 아닌 피트(feet)인 것이다. 그와 반대로 1차 대전 후에 그린 피카소의 대형 그림들은 대부분 확대할 만한 회화상의 구실이 별로 없는, 단지 엷게 펴져서 칠해진 소형 그림에 불과하다. 엉성하게 확대된 형태로 되어 있어, 그 그림들은 집에 비치하여 보고 지내는 그림이라기보다는 오히려 현대파 미술을 선전하는 포스터로 제작된 것처럼 보인다. 사실상 공공 전시용으로는 훌륭하게 개작된 모든 현대파 거장들의 한층 야심적인 작품들 중의 대부분은 개인집에 들여 놓기는 지극히 어려운 것이 되고 있다. 《게르니카》가 당신 집 거실에 있거나 마티스의 《춤》이 현관에 걸려 있다고 상상해 보라.

그러나 회화의 주제로서의 구성에 대한 가장 커다란 약점은 화가의 대중과 시장이 지적인 세계, 즉 문학 세계에 국한되고 있다는 점이다.

이미 앞서 말한 바와 같이 대중이 우선적으로 관심을 가지는 것은 바로 어떤 그림의 주제인 것이다. 그것이야말로 바로 대중이, 적어도 그 화가가 살고 있는 시대의 대중이 돈을 지불하고 사게 되는 그림인 것이다. 주제가 어떻게 표현되어 있는가, 그림이 주제를 중심으로 어떻게 구성되어 있는가 하는 것은 화가 자신만이 갖는 관심거리인 것이다. 물론 속인도 한동안 그림과 관련을 맺고 있으면 그림이 그려지는 방법에 대한 어느 정도의 지식과 서로 다른 여러 화가들의 상대적인 솜씨에 관해 반드시 어떤 감을 얻게 마련이다. 그럼에도 불구하고 그림 애호가가 어떻게 그림이 만들어졌는가 하는 것을 알 필요가 없는 것은 마치 자동차 운전수가 자동차 엔진 뚜껑 밑에서 어떤 일이 일어나고 있는지를 알 필요가 없는 것과 같다. 그림과 자동차 양쪽 경우에 다 필요한 것은 그것들이 제대로 자기 일을 수행하는 것, 즉 자동차는 안전하게 빨리 달리면 되는 것이고 그림은 확신을 갖고 어떤 내용을 말해 주며 또 그 시대의 관심거리를 설명해 주면 되는 것이다.

그러나 그림이 말하는 내용은 결코 하찮은 것이어서는 안 된다. 그것은 화가가 살고 있는 시대에 사람들의 마음을 빼앗는 가장 고매한 사상이라야 한다. 신의 법칙, 인간으로서의 그리스도, 반신반인으로서의 인간, 다양한 인간상, 시인의 눈을 통해서 본 자연, 과학의 여러 법칙에 따른 가시계의 묘사 등, 진정 이 모든 것들이야말로 다양한 대중들에게 커다란 관심거리가 되어 왔던 주제들이었던 것이다. 그러나 분석적 구성이란 결국 화가 자신만의 관심거리인 것이다. 화가의 그림 시장이 오늘날처럼 한정된 것은 주로 이러한 이유 때문이다. 아니, 거의 이 이유 하나 때문이다. 그 역시 군거 본능이 있음에도 화가가 오늘날 고독한 장인이라는 달갑지 않은 위치로 몰려 버리게 된 것도, 또 취미나 훈련을 통해 이루어지는 숙련된 기능인으로서는 유지할 수 없는 위치, 즉 식견 높은 미학의 옹호자나 때로는 대중의 스타의 위치로 몰려 버리게 된 것도, 현대파 화가들이 자신의 그림을 통해 나타내기 위해 선택했던 바로 이러한 주제 때문이었던 것이다.

제 10 장
인문 교육으로서의 회화

　중세 대학들은 여러 가지 예술(art)들을 가르쳤는데 그들은 주로 문학의 여러 분야와 음악, 수사학이 되고 있었다. 그러나 회화와 건축, 그리고 조각을 그들은 가르치지 않았다. 이런 것들은 예술이 아니라 기술(craft)로 분류되었다가, 르네상스 시대에 이르러서나 혹은 그 후가 되어서야 비로소 예술이라는 말의 위엄을 획득하게 되었던 것이다. 그 당시 이러한 것들은 손으로 행함으로써 익혀지는 기술로 간주되었었다. 그것들은 인문학이라는 어휘가 지니는 위엄을 공유할 수 없었으며 따라서 대학에서 이 과목들이 받아들여질 여지는 전혀 없었던 것이다.

　그러나 르네상스 이후, 이들에게 향한 존경은 꾸준하게 증가되어 왔다. 대학은 오랫동안 그들을 받아들이기를 원해 왔다. 대학은 이미 음악을, 적어도 음악사(history of music)와 작곡법(technique of composition) 등 일층 지적으로 높이 받들 만한 분야들을 받아들이고 있었다. 그리고 대학은 창작(creative writing)이라고 알려진 문학의 분야를 가르치고 있었다. 대학은 건축학도 또한 수용하고 있었다. 그러나 건축의 보잘것없는 친척격인 조각은 아무도 절실하게 필요로 한 적이 없었다. 얼마 전부터 대학에서는 미술사를 가르치며 박물관 관리자도 훈련시키고 있었다. 원화 복구자들이 자기들의 직업에 대한 최초의 암시를 받는 곳도 대체로 대학교를 통해서이다. 따라서 대학 당국은 창조적인 예

180

술들에 관련된 이들 과목들에 회화의 실기에 대한 교육(education of practice of painting)을 또한 끼워 놓기를 희망해 왔다. 그러나 이제껏 진행되어 온 교육 방식의 회화라면 대학에서는 그것을 받아들여 놓을 수가 없는 일이었으며, 그러한 사정은 최근에 이르기까지 그러하였던 것이다. 그래서 회화는 항상 전문적인 미술 학교(specialized art school)에서 더 잘 가르쳐져 왔다. 그러나 오늘날 대학은 만약 회화가 현대 파 미술의 형태로 가르쳐지기만 한다면 그것 역시 대학의 일반 교육 과정에 적합할 수 있다는 것을 알게 되었다.

그렇다고 해서 대학이 회화를 잘 가르칠 수 있다는 것은 아니다. 대학이 올바로 가르칠 수 있도록 되어 있는 유일한 과목들은 책에서 배울 수 있는 그런 과목들이다. 창조적 예술의 기술은 그것을 어떻게 하는가를 몸소 배운 그러한 사람의 지도하에서 실제로 행함으로써 배워져야 하는 것이므로, 만약 대학에서 그런 것을 가르친다면 그것이야말로 대학에서 행해 온 가장 비능률적인 교육 중의 하나가 될 것이며, 그 어느 때보다도 오늘날의 대학이야말로 그러한 것을 가르치기에 조금도 적합치 않은 과목들 중의 하나가 될 것이다. 심지어 대학은 여태까지 맡아 온 교과목에 있어서조차 지난 30년 동안 불어난 3~4배에 달하는 수강자 수 때문에 대량 생산식의 배출 상태에 이르게 되었다. 대학은 본의는 아니지만 한 사람이 4~5명의 학생에게 가르칠 수 있는 것을 4~5백 명의 학생에게도 마찬가지로 가르칠 수 있다고 생각하지 않을 수 없게 되었다. 대학은 그 출제가 단순히 "예"나 "아니오"만을 대답할 수 있으며, 또 필요하다면 일람표 기계(tabulating machine)에 의해서 채점 가능할 수 있도록 또한 교수들을 상호 교환할 수 있도록 교육 과정을 정비하지 않으면 안 되었다. 이러한 상황하에서는 이제 대학에서 외국어를 배운다는 것조차 점점 더 어려워지고 있는 실정이다. 철학이나 역사, 경제학이나 예술 과목들을 수강하는 학생은 다만 교과서와 도서관에 있는 장서 카탈로그 및 읽도록 추천받은 도서 목록에 대한 사소한 지식만 익혀두면 학과목 시험에 통과될 수 있으며, 따라서 그 과

목을 가르치는 선생의 시늉을 빼고나면 그 과목에 관해서 거의 아무 것도 아는 것 없이도 졸업할 수 있다는 것을 알고 있다. 그것도 계속 낮아지는 수준에서 말이다.

그러나 미술에 대한 교수법은 그처럼 단순화될·수가 없는 것이다. 미술이란 마치 누군가에게 그것이 가르쳐질 수 있는 것처럼 배워지는 것이 아니라 미술 그 자체가 실제로 수행될 수 있는 듯이 배워져야 하기 때문이다.

우리 모두가 알고 있는 바 회화란 원래 작업장(shop)에서 기술(craft) 로서 가르쳐졌다. 학생들은 도제(apprentice)였다. 그들은 젊어서, 심지어 9∼10 세의 나이에 도제로 들어갔다. 대체로 거기서 숙식을 해가며 안료가는 법, 판넬과 캔버스를 준비하는 법, 금박을 입히는 법, 드로잉과 채색하는 법을 배웠는데, 될 수 있는 한 빨리 자기들 스승에게 도움이 될 수 있도록 이 모든 것을 속히 배웠다. 그리하여 그들이 성장했을 무렵에 이르면 그들은 스스로의 대작(masterpiece)— 그들은 졸업 시험을 이렇게 불렀다—을 그릴 수 있고, 길드에 가입할 수 있고, 또 자기들 스스로 대가(master)가 될 수가 있었던 것이다.

르네상스 기간 동안 회화가 얻은 명성 때문에 이러한 도제 제도는 변했다. 회화는 리버럴 아트들(liberal arts) 중의 하나로 간주되기 시작하여, 비록 대학에서는 아니었지만 그러한 것으로 가르쳐졌다. 회화 아카데미(academy of painting)는 1585 년경 볼로냐에서 시작되었으며, 그 후로 회화는 배운다는 특전에 대해서 학생들이 돈을 지불해야 하는 그런 것이 되었다. 수강 과목들은 다소 일반적인 문학과 유명한 그림을 묘사하는 일, 그리고 골동품과 나체를 보고 그리는 일로 이루어졌다. 이 같은 교수 체계(system of instruction)는 그때부터 오늘날까지 변한 것이라고는 하나도 없다. 즉, 석고상의 드로잉이라든지 옛거장들의 작품을 묘사하는 것 등이 지난 수십 년간에 다소 빈축을 사긴 했지만 이 것은 오늘날 직업적인 미술학교에서 여전히 회화를 가르치는 방법이 되고 있다. 그러나 그러한 방법은 학생들의 창의성을 질식시키는 것으

로 생각되었다.

그러나 실상 배우는 미술 학도들이 그 중에서도 가장 우수하다고 하는 학생들마저도 창의성을 가지고 있는 경우란 지극히 드물다. 학생이나 선생들이 창의성이라고 부르는 경향의 것은 따지고 보면 다만 그들의 안일한 재능, 즉 그들이 지금까지 본 회화에서부터 골라낼 수 있었던 술수(trick)와 고안(device)들을 이용하는 능력이 그 전부인 것이다. 회화에 있어서의 진정한 창의력이란 젊은이가 소유하고 있는 경우란 지극히 드문 일이며, 더우기 아주 나이 어린 사람들은 결코 가지고 있지 않는 것이다. 이런 면에 있어서 시각 예술에서의 창의성이란 것은 음악에서의 창의성과는 매우 다른 것이 되고 있다. 음악적 재능(talent)은, 심지어는 음악적 창의성조차도 아주 나이가 어린 단계에서도 나타난다. 4, 5세밖에 되지 않는 음악 신동이 있다는 것은 드문 현상이 아니다. 이 신동들은 그들이 가진 재능의 특징에 거의 아무런 변화없이 그대로 신동으로 남는데, 이는 매우 빈번히 있는 일이다. 예컨대 모짜르트가 어린 아이였을 때 작곡한 음악과 어른이 되어 작곡한 음악 사이에는 근본적인 변화가 없다. 어디까지가 훌륭하게 훈련받은 재능 있는 어린 아이의 작품이며, 어디서부터가 성숙한 모짜르트가 보여 주는 본인 스스로의 표현 또는 독창적인 창조인가를 구별지워 줄 그런 정확한 구별이 없는 것이다. 즉 여기서부터 어린 아이의 능력이, 저기서부터 어른의 특징을 나타내기 시작한다고 말할 수 있는 그런 구별이 없는 것이다. 우리가 알아차릴 수 없게시리 전자로부터 후자가 성장되어 나온 것이다. 그러나 회화의 경우는 다르다. 어린 아이가 그린 그림은 그가 어른이 되어서 그린 그림과는 아무런 상관도 없는 것이다. 공간에 대한 근본적인 재적응, 세계에 대한 자아의 재적응이 반드시 있는 것이며, 이는 청년기에 일어난다. 바로 이러한 사실 때문에 어린 아이였을 때 그 화가가 그렸음직한 그림이 어떠한 것이 되었건 그것은 그가 어른이 되어 그린 작품과 전혀 다른 질서·특징·의도들의 것이 되게 되는 것이다.

어린 아이에게 있어서는 외계를 느낀(feeling)다는 것이 외계를 본다

(seeing)는 것보다 훨씬 중요한 것이다. 왜냐하면 어린이는 보는 것에 앞서 느끼기 때문이다. 그가 그리는 세계는 맹인들의 세계처럼 운동 근육이 반응하는 대로의 세계이다. 어린 아이는 그가 그리는 모든 것을 마치 손으로 만지거나 셈하는 것처럼 촉각적 부호(tactile symbol)로 나타낸다. 어린 아이는 자기 눈에 나타나는 대로 어떤 물체를 그리지는 않는다. 대신에 그는 그 물건의 모양, 수, 튀어나온 부분, 움직임 등 그가 근육을 통해 기억한 바를 그린다. 얼굴을 그릴 때 동그라미로 눈을 나타내고, 헝클어진 연필선으로 머리카락을 나타낸다. 왜냐하면 눈동자는 둥글고, 머리카락은 가는 줄이나 철사처럼 느껴지기 때문이다. 그가 그리는 코는 밑부분에 두 개의 구멍이 있는 삼각형이 될 것이다. 손가락으로는 코가 그렇게 느껴지기 때문이다. 입에는 이빨이 있으며 귀는 튀어 나와 있다. 다섯 개의 손가락을 셀 수 있기에 그가 그리는 손에는 다섯 개의 고리가 달려 있다. 또 발을 그릴 때는 발가락을 나타내기 위해 작은 혹으로 발을 마무리짓는다. 옷에 있어 가장 중요한 것은 단추들인데, 그 이유는 그것들은 단단하고 또 옷을 입고 벗고 할 때 들락날락하는 통로이기 때문이다. 모자에서 가장 중요한 곳은 손으로 붙잡는 챙이며, 기차나 마차의 경우에는 굴러가는 바퀴가 가장 중요하다. 집 그림에는 연기가 나갈 굴뚝이 있고, 손가락을 집어 넣을 창문이 있다. 또 울타리를 그릴 경우, 그의 그림 속에서 비록 울타리가 납작하게 누워 있는 것처럼 우리에게 보인다 할지라도 아이에게는 아무런 상관이 없는 일이다. 왜냐하면 울타리의 기능은 집을 둘러싸고 사람들을 들어오지 못하게 또는 나가지 못하게 하는 것이기 때문이다. 어린 아이가 그리는 그림에는 나뭇잎은 있을 수도 있고 없을 수도 있다. 나뭇잎은 흔히 그의 머리보다 너무 높은 데 있어 손이 닿지 못하기 때문이다. 그러나 항상 줄기는 있는 것이며, 이따금 사과나 새가 있기도 한다. 그가 그리는 것은 그가 보는 세계가 아니라, 거기 있다고 그가 알고 있는 그러한 세계인 것이다.

반면에 어른이 그리는 것은 시각적인 세계이다. 그것은 그의 눈이 보

는바 외계를 기록하는 것이다. 크기 · 거리 · 색, 그리고 외관의 형상에 따라서 대상들을 분류한다. 또 그가 살고 있는 시대에서 통용되는 원근법의 관습에 의거하여 이 모든 것들을 서로서로 연결시킨다. 어른은 거기 있다고 알고 있는 것을 그린다기보다는, 오히려 그가 눈으로 보도록 배운 것을 그린다. 그는 자기가 중심이 아닌 그런 세계를 그린다. 그것은 자기 자신이 수없이 많은 구성 분자 중의 하나로서만 속해 있는 그런 세계인 것이다. 이것은 어린 아이가 알고 있는 그런 세계와는 다른 것이다. 어린 아이는 그가 어린 아이인 한, 어른처럼 그리는 것을 배울 수가 없다. 어린 아이가 어른 식으로 그려 보이는 어떠한 그림이라도 어른이 보게 되는 그러한 세계의 그림이 될 수는 없는 것이다. 반드시 그것은 어른 그림에서 나타나는 매너리즘의 진부하고 약삭빠른 모방이며 따라서 예술적 관심이나 창의성이라고는 전혀 없게 마련이다.

또한 어른도 역시 어린 아이의 세계를 그릴 수는 없다. 클레의 그림들이 어린이들의 드로잉을 자기의 주제로 할 수 있었을지는 모르나, 그러나 그 그림은 어린이가 그리고자 했던 그림도 아니고, 어린애 같은 마음을 한 어른의 작품도 아니며, 그 어느 쪽에서도 만들어질 수 있는 그림은 결코 아니었다. 클레의 그림을 이런 것이라고 하기에는 거기에는 너무나 많은 다양성과 독창성이 들어 있다. 그런데 어린이의 그림은 아무리 그 그림의 디자인과 색이 자유자재인 것처럼 보인다 할지라도 거기에는 우연히 생기는 하찮은 창의성밖에 없는 것이다. 물론 어린이의 그림은 우리가 이제는 결코 그 일부가 될 수 없는 그런 세계에 대한 매력을 우리에게 보여 주고 있기는 하다. 그러나 우리 시대의 교육자들이나 박물관 관계자들이 아무리 어린이의 그림을 격려하고 칭찬해 마지 않는다 할지라도 어린 아이의 그림은 역시 인류학의 문제거리이지 미술사의 문제거리는 아닌 것이다. 회화에 대한 어린이의 이러한 능력은 거의 모든 아이들이 지니고 있다. 그러나 그 능력도 어린 시절이 끝나는 때 더불어 사라져 버리는 것이다.

어떤 아이에게 회화의 재능이 있다면 그에 대한 성숙한 재능은 청년
이 된 어느 순간인가에 나타나기 시작하는 것이다. 따라서 어린 아
이의 재능은 흔히 그 다음의 재능으로 흔히 대치되는 것이다. 그러나
두 종류의 재능 사이에는 본질적으로 대단한 차이가 있어서 어린 시절
에 회화에 대한 재능을 가지고 있었다는 사실이 어떻든 청년기 이후의
화가를 발전시키게 하는 것 같지는 않다.

회화의 기술이란 눈과 공간 감각의 훈련에 달려 있는 것이며, 음악에
있어서처럼 매우 중요한 손과 기억의 훈련에 거의 좌우되지 않는다는
것은 이러한 사실 때문인 것이다. 음악가는 될 수 있는 대로 빨리 정
교한 손가락 놀림을 배워야 한다. 어린 아이 때 받은 근육과 기억의 훈
련은 결코 없어지지 않는다. 그러나 화가에게는 근육의 기민성은 별
로 도움을 주지 못한다. 마치 벗나무의 이야기가 조오지 워싱톤의 정
치가적 수완을 증명하지 않는 것처럼, 지웃토가 아무런 도구없이 손으
로 원을 그렸다는 저 유명한 이야기가 회화에 대한 지웃토의 재능을
증명하고 있는 것은 아니다. 화가란 눈으로 그리는 것이지 손으로 그
리는 것이 아니다. 만약 분명하게만 본다면 그는 그가 보는 것을 무엇
이라도 그릴 수가 있다. 그것을 그리는 데는 아마도 많은 주의와 노
동이 필요하겠지만, 그가 자기 이름은 쓸 수 있는데 소용되는 정도
의 근육의 기민성 이상을 필요로 하는 것은 아니다. 분명하게 본다는
것이 중요한 것이다. 이 능력은 화가가 이미 어린 아이가 아니라는 점
을 말하고 있는 것이다. 분명하게 보기까지에는 화가는 자기로 하여
금 우주의 많은 항목들 중의 하나가 되도록 우주의 중심에서 스스
로를 추방시켜 놓는 성년이 시작되는 그 필연적인 쓰라림을 경험했음
에 틀림이 없다. 음악가의 주제는 그가 말하는 혀와 그 자신의 육체
적 감각, 그리고 그가 머리 내부에서 듣고 느끼는 세계로부터 생겨나
는 것이다. 마찬가지로 작가는 듣고 말하는 것을 통해 자신의 일을
터득한다. 그의 주제는 나이와 더불어 변할 수는 있으나 그의 귀는 그
렇지 않다. 세상 사람들이 말하듯이 시인이란 태어나는 것이지, 후천

적으로 만들어지는 것은 아니다. 그러나 화가로 말하자면 분명하게 본다는 것은 후천적으로 획득된 기술인 것이다. 그것은 어린 아이 시절의 재능이 아니다. 어린 시절이 지나야만 비로소 획득될 수 있는 재능인 것이다. 그러므로 음악가나 시인에 비하면, 화가는 그 출발이 늦은 셈이다. 회화에서의 창의성이란 것은 눈과 사고의 창의성에 달려 있는 것이다. 사람마다 눈과 마음, 따라서 세계에 대한 관점이 각기 다르다. 이것이 화가가 표현해야 하는 독창성인 것이며, 이 진실하고 천부적인 독창력은 그것을 표현하기 위해서 화필을 마음대로 구사할 수 있을 때에 비로소 작품 속에 존재할 수 있게 되는 것이다.

여기서 그림을 복사하는 일이 학생들의 창의력의 표현에 도움이 되는가, 아니면 그 발전에 장애가 되는가 하는 논란은 내가 감히 결정지을 수 있는 한계 이상의 문제이다. 그러나 아카데미에 의해서 확립된 회화 교수 체계—그림을 묘사하고, 실물 사생을 하고, 지성을 공급해 주는 교양 교육(general education)을 어느 정도 하는 등—는 최근까지도 우리가 이용할 수 있는 유일한 미술 교육의 제도가 되고 있다. 그러나 대학에서는 별 효과를 거두지 못하고 있다.

문학적 교양—이것은 대학이 가장 잘 하는 것임—이나 또는 옛거장들의 작품을 묘사하는 데에 문제점이 있는 것이 아니다. 가까운 박물관에는 이런 것이 많이 있으며, 또 대학은 자체 내에 이런 소장품을 가지고도 있다. 그러나 그 교수 체계가 실물반(life class)을 대학의 다른 교과목들 속에 끼워 놓게 될 때 대학은 몇 가지 실천상의 어려움에 부딪치게 된다.

시골 대학인 경우에는 실물반 그 자체에 대해서만도 문제점이 자주 일어난다. 대학 당국은 드로잉을 배우는 데 있어서의 실물반의 중요성, 말하자면 나체를 그리는 법을 배운 학생은 무엇이라도 그릴 수 있다는 것을 알고 있다. 인간 신체의 형태는 이 세상에서 가장 까다롭고 미묘한 것인 동시에 또한 누구나가 가장 잘 알고 있는 것이기도 하다. 비례나 묘사(rendering)에 있어서의 어떠한 결함이 나타나면 그것은 즉시

로 누구에게나 명백한 것이 되게 된다. 그러나 시골 대학에 있어서는 나체 모델이라는 것이 때로는 극복할 수 없는 정도의 사회적인 곤혹을 일으키는 것일 수도 있다. 일반인들의 생각—학생도 그 중의 일부를 이루고 있다—으로는 실물반이란 공인된 부도덕성의 표본이라는 것이다. 이 부도덕성이야말로 그림을 배우는 수단이 아니라 화가가 그림을 배우는 이유라는 것이다. 대학 당국은 학생과 실물반 모델의 관계만큼 순수하고 덜 낭만적인 것은 없다는 사실을 잘 알고 있다. 그럼에도 불구하고 일반인들의 생각에는 유혹과 음란의 상징 자체인 그러한 교육 과정을 설치하기에 앞서 시골 대학 당국이 망설이지 않을 수 없다는 것도 사실이다.

모델 역시 또 다른 어려운 일이 되고 있다. 자그만 지역 사회에서는 여성 모델을 구한다는 것은 불가능한 일이다. 체면 있는 여자들은 자기들이 대학 동급생들 앞에서 일단 옷을 벗고 보면 영원히 매력을 잃어 버리는 것으로 알고 있다. 체면 없는 여자들은 다른 곳에서 보다 더 많은 돈을 더 쉽고 더 안전하게 벌 수 있다는 것을 또한 잘 알고 있다. 모델이 될 만한 젊은 남학생이 있기는 하다. 그러나 혼합반에서의 남성 모델이란 시골의 지체 있는 양반들에게 때로는 여성 모델보다 훨씬 더 모욕적인 대상이 되기가 십상인 것이다.

큰 대학에서라면 이런 어려움은 존재하지 않는다. 이런 데서는 모델을 항상 구할 수가 있다. 일반 대중과 학생은 그에 따르는 예법들을 배우게 되며 그래서 실물반이 설치되게 된다. 그러나 이제 실제의 어려움이 닥쳐온다. 즉 그것을 가르칠 사람을 구하는 문제이다. 훌륭한 드로잉 교사란 드물 뿐 아니라 또 대학에는 적합하지 않는 인물이기 때문이다.

일반적으로 대학에서 가르치는 과목들은 일반화된 추상적 지식의 분야들이 되고 있다. 이런 것을 가르치기 위해서는 말재주(verbal facility)가 필요한 것이지 손재주(manual skill)가 필요한 것이 아니다. 일상적인 아카데믹한 과목들을 가르치기 위한 교사는 대학 자체 내에서 적절하게 훈련받을 수가 있다. 사실이지, 아카데미의 전통을 잇는 교사의 양성

은 늘 대학의 주요 기능들 중의 하나가 되어 왔음은 주지된 사실이다.

그러나 조형 예술처럼 오직 손과 눈의 복잡한 기술에만 의존하는 과목들, 즉 그들 나름의 전통에 따라 자신이 직접 재빠른 손재주를 부려 시범과 본보기에 의해서 학생을 가르칠 수 있는 그런 사람만이 가능한 과목들을 가르칠 사람을 찾을 경우, 대학이란 그다지 적합한 곳이 아니다. 여기서는 교과서는 거의 소용이 없으며, 읽기 과제는 아무짝에도 쓸모 없으며, 시험도 학생들의 진보 상황을 등급지워 주지 못한다. 요컨대 응용 미술(applied arts)을 가르치는 전통적 방법의 그 어떤 것도 대학의 교수 체제나 그 평점 제도에 전혀 적합하지 않는 것이다.

그러므로 최근에 이르기까지 고도의 능력을 가진 드로잉 교사들은 성악과 피아노의 노련한 교사처럼 대학에는 어울리지 않은 존재였던 것이다. 대부분의 훌륭한 드로잉 교사들이란 주로 화가들이며, 대학 교육은 전혀 받지 않은 자들이다. 대신 그들은 전문적인 미술 학교에 다녔을 것이며, 따라서 대학의 학과를 맡아서, 거기서 적절한 보수를 받을 그런 충분한 학위를 가지고 있는 사람이란 좀처럼 없다. 그들은 자기들이 마땅히 받을 존경과 보수를 받을 수 있는 전문적인 미술 학교에서 가르치기를 더 좋아한다. 동시에 대학 당국은 자체 내에서 유능한 드로잉 교사를 배출해 낼 조직을 갖고 있지도 못한 처지이다. 내가 알고 있는 한, 일반적인 대학 졸업생들은 자기가 먼저 드로잉을 하는 법을 배우지 않고서도 남에게 드로잉을 가르쳐 줄 수 있는 연구서나 연구 체계를 지니고 있지 못한 실정이다. 지금까지 대학에서의 회화 교육에 제약을 준 것은 정확히 바로 이러한 점이 될 것이다. 즉 실문반 자체와 관련된 어려움이 아니라, 그들을 가르치기 위한 교수를 발견해 낸다는 더 중대한 어려움 말이다. 그런데 이 어려움은 이제 제거되게 되었다. 현대파 미술은 대학에 대해서 한 해결책을 제시해 주었다. 그것은 재현적인 드로잉면에 있어서 아무런 능력도 필요로 하지 않는 회화 교육의 제도이며, 그것은 또한 특수한 재능이나 능력 또는 특별한 실천상의 훈련 없이도 가르쳐질 수 있는 것이기 때문이다.

오늘날 대학에서 행해지고 있는 이러한 종류의 미술 교육은 교사의
견지에서 본다면 상당히 커다란 장점이 있는 것이다. 즉 외부 세계를
보거나 묘사하기 위한 어떠한 능력도 학생이나 교수에게 요구되지 않
고 있다. 필요한 것은 오직 캔버스와 화필, 물감, 회화의 복사품에
대한 인식 그리고 이론적인 미학에 관한 지식뿐이다. 비록 현대파 미술
과 오늘날의 회화 사이의 차이점이 아직 공식화되어 있지 않고 있다 할
지라도 현대파 미술 자체의 배후에 있는 여러 원리들은 분명하게 이해되
었고 또 이제는 과거에 있었던 어느 회화 양식이나 혹은 예컨대 "아트
누보"(Art Nouveau)와 같은 장식 양식처럼 정확하게 기술될 수 있게
되었다. 20세기초, 즉 1910년 무렵에는 아트 누보는 공식화될 수가
없었다. 그것은 단지 진보적인 장식 양식에 불과했다. 그러나 이제 그
것은 지금의 우리 생활의 일부가 아니지만, 그것은 창포나 튜립이나
양귀비나 수련을 흐릿한 황색·주황색·갈색·올리브 녹색 등과 같은
제3의 색깔(tertiary colors)과 나선형으로 시작해서, 다음에 어떤 형
태가 되는 약한 곡선(weak curves)으로 표현하는 등 양식화된 꽃모양
을 즐겨 사용하는 고딕 부활의 한 형식이라는 사실이 분명해졌다. 이
처럼 회화 양식으로서의 현대파 미술도 아주 정확한 말로 나타낼 수
가 있게 되었다. 즉 내가 앞에서 말한 바와 같은 것이다. 첫째, 그림
은 그 어느 한 부분이 다른 부분보다 시선을 더 끌지 않게끔 화면등
가의 법칙을 준수해야 한다. 둘째, 그림은 즉석화라야 한다. 각부분
은 그림이 그려지는 데 따라 유동적으로 바꾸어지고 조절되어 모든 부
분이 똑같이 이루어져 마침내 구성이 완전하고도 최종적인 상태에 도
달하게끔 화가의 손 아래서 마치 영감에 의한 듯 자동적으로 생겨나
는 것처럼 보여야 한다. 세째, 구성 자체가 그림의 주제가 되고 있다
는 점이다. 구성은 전적으로 추상적인 것이거나 또는 또 다른 이유나
관심 때문에 자연 대상과 어느 정도 연관성을 갖을 수도 있는 일이다.
그러나 이러한 자연 대상들은 대개 사실적으로 묘사되는 것이 아니라,
도식화되고 또는 상징으로 사용되어야 한다. 그것도 화가가 외부 세계

를 보는 그런 식이 아니라, 구성이라는 건축을 위해 벽돌을 쌓듯이 말이다. 그러면, 완성된 그림의 질은 화면의 안이함과 그 처리의 우아함, 그 구성의 완벽성을 통해 판단되게 되는 것이다.

이 모든 것은 연구실에서나 교과서를 통해 배울 수가 있는 것들이다. 여기에는 사실적인 드로잉에 대한 전문적인 일류 교수가 요구되지 않는다. 따라서 현대파 미술의 도움 덕택으로 회화는 철학이나 신학 또는 다른 어떤 학문과도 동등하게 대학 과목에 들어갈 수 있게 되었으며, 또한 하나의 지적인 연마로서 아주 편하게 가르쳐질 수 있게 되었다. 이제 교사들은 그들 교육의 대부분을 대학에서 받으니까, 그들도 지적인 사회의 대접을 받을 수가 있게 되었으며, 또 그들 나름의 학과(department)를 운영하는 것이 허용될 수 있게 되었다. 이러한 회화 교육 제도에서는 눈에 보이는 대로 대상물을 묘사하는 능력은 거의 중요하지 않으므로 드로잉을 잘 가르치든 잘못 가르치든 그다지 문제가 되지 않는다. 드로잉 교육은 이제 더 이상 일차적인 중요성이 있는 것이 아니므로, 드로잉 수업에 대해서는 대학 당국이 취할 수 있는 그 나름대로의 어떤 방법으로 제공되고 있다. 그 과정들은 비교적 쉬운 것이 되고 있다. 물감과 색을 가지고 작업한다는 것만으로도 그것은 누구에게나 하나의 기쁨인 것이다. 그 결과 오늘날 모든 대학의 회화 수업 시간은 그 수가 매우 많고 또 학생들이 열성적으로 출석하고 있는 실정이다.

이러한 대학 수업 시간에서 그려진 그림들이 진지한 예술적 가치를 갖고 있는 경우란 좀처럼 없다. 대개의 경우 그것은 우리 바로 전시대 사람들을 몹시 즐겁게 해주었던 스텐실로 찍은 아마포(stenciled linen)나 칠한 도자기, 무늬가 찍힌 가죽, 불에 탄 나무, 망치로 두드린 놋쇠, 도금한 구부러진 핀 등과 그다지 틀린 바가 없다. 그러나 이것은 결코 놀라운 일은 아니다. 직업적인 화가가 되고자 생각할 정도로 재능을 가진 몇몇 학생들이라면 다른 곳에서 진지한 전문적인 훈련을 습득할 일이기 때문이다. 그러나 대학에서 이 분야를 전공하는 학생들은 주로 미술을 가르치는 것을 배우는 데 관심을 가지고 있을 뿐이다. 몇몇 학

생들은 훗날 상업 미술에 종사하려고도 하겠지만 대부분의 학생들은 그
과정이 쉽고 즐겁기 때문에 등록한 것이다.

화가가 쓰는 재료들을 다루면 누구나 반드시 그림 그리는 문제에
관심을 가지게 되고 또 그 즐거움과 어려움을 알게 된다. 아무리 서
툴게 그린다 하더라도 그림을 그리면 반드시 진짜 그림과 프린트한 복
사품 사이의 차이를 알게 되는 것이다. 그리하여 대학은 오늘날의 화
가가 무시할 수 없는, 그림에 대한 관심을 고양시켜 주고 있는 곳이
되고 있다. 물감을 손으로 만짐으로써 그림 보는 법을 배우게 되는
부유한 중산층 학생들인 이들 미술 학도들은 아마도 다음 세대의 화
가들의 대중으로 부각되게 될 것이다. 오늘날의 그림은 확실히 새로
운 대중을 필요로 하고 있다. 왜냐하면 두 종류의 대중—1 차 대전 이
전의 꽤 부유한 층과, 2차 대전 이전의 지적인 엘리트인 두 종류 대
중—이 이제는 완전히 사라져 버렸기 때문이다.

이러한 교육 체제는 그것이 가진 여러 장점에도 불구하고 그림을 그
릴 화가보다는 미술을 가르칠 교사들을 양성하는 데 더 적합한 것이다.
단일한 회화 양식에 입각하고 있기 때문에 그것은 어쩔 수 없이 다소
일방적이 되고 있다. 따라서 독창적인 양식을 개발하기 위해서라면 화
가는 이보다 더 전반적인 훈련, 즉 드로잉과 회화에 있어서 오직 완전한
교육만이 줄 수 있는 보다 나은 융통성과 재능을 필요로 하게 될 것이다.
만약 학생이 전문적인 화가가 될 생각이며, 대학에서 배울 수 있는 것보
다 더 많은 뎃상을 필요로 한다면 그는 대개 대학 아닌 다른 곳에서 목적
을 달성할 수 있을 것이다. 언제나 미술 전문 학교라는 것은 있어 왔다.
그러나 이제 이런 학교들도 대학에서 사용하고 있는 교수법의 영향을
크게 받고 있다. 어떤 교육 체제와도 관련이 없는 뉴욕 미술 연맹(New
York Art Students League)은 시험이나 학점이 없고 따라서 오직 그림
그리기만을 배울 수 있는 곳이었는데, 이제 이것조차 현대파 미술의
위세에 압도당하고 있는 중이다. 물론 진지한 학생은 자기 발전의 한 시
기에 있어 고정 수단으로서 대체로 "보수적" 과정인 드로잉 교육을 밟지

마는, 이제 거기서도 대학에서 대단한 호감을 얻고 있는 구성 분석법을 사용하여 미술 교육을 하고 있다. 그러나 이와 같은 미술 전문 학교는 화가를 양성하는데 있어서 대학보다는 훨씬 더 능률적인 것이 되고 있다. 따라서 그 연맹에서의 현대파 미술 교육은 매우 효과가 있고 또 제작된 작품이 대단히 훌륭해서 학생 작품 전시회에 출품된 그들의 그림들이 50번가 동부에 거주하고 있는 전문적인 선배 화가들의 작품과 종종 식별할 수 없을 정도가 되고 있다.

학생들이 훌륭하게 그림 그리기를 배운다는 것이 이러한 교수 방법에 반대되는 일이라고는 할 수 없을 것이다. 진정한 이의가 있다면 그림 그리기를 거꾸로 배우고 있다는 것이다. 이러한 교수 방법에 따르면 미술 작품의 기본적인 특질은 형태·색·구성의 완전성이며, 따라서 이런 모든 특질을 함께 첨가함으로써 사람들의 주목을 끌고 기억에 남게 되는 미술 작품을 만들어 낼 수 있다고 생각하고 있다. 그런데, 이것은 여태껏 그림 그리는 방법으로 승인되어 온 바와는 정반대가 되고 있는 것이다. 지금까지는 그림은 대체로 그 나름의 구도를 낳는 시각적 아이디어로부터 시작되었던 것이다. 말하자면 안에서 밖으로 나오는 식이다. 그러나 현대파 미술 교육의 현행 제도는, 그림이란 그 나름의 내용을 낳는 구도일 때 가장 잘 만들어진 것이라고 가르치고 있다. 즉 밖에서 안으로 들어가는 식이다. 이러한 가르침을 따르는 학생은 그렇지 않았던들 피할 수 있었던 모든 종류의 양식화, 복고화 경향(archaism) 및 직접적 모방 등에 말려들 위험에 놓이게 된다.

사실, 이러한 회화 체계는 후기 르네상스의 절충파(eclectic school)와 크게 다르지 않은 것이다. 기도 레니, 바사리, 아니발레 카랏치 등은 미켈란젤로의 격렬한 화풍을 라파엘의 부드러운 화풍과 다 빈치의 정묘한 화풍에 연결함으로써 완전한 미술에 도달할 수 있다고 생각했던 것이다. 이때의 완전성이란 그들 자신의 그림이 표현하고자 하는 성질에 입각해서가 아니라, 이런 복합적인 모델의 성질들을 화가가 어느 정도 분명하게 재생시켰는가에 입각해서 판단되었던 것이다. 오늘날의 체

계 역시 절충파 화가들이 그러했던 것처럼, 결국에 가서 우리의 주목
을 끄는 것은 그림이 갖고 있는 형식의 완전성이나 양식의 순수성은
결코 아니라는 사실을 잊고 있다. 사실 이러한 것들은 오직 강조
하기 위한 고안들에 불과할 뿐인 것들이다. 우리들이 어떤 그림을
계속 기억하고 또 사랑하게 되는 것은 그 그림이 가진 실제의 시
적 요소, 즉 그 그림이 전달하는 시각적 아이디어가 지닌 인간적 힘
때문이다. 현대파 미술은 현대성이라는 유망함을 지니고 있으며, 또
격렬함을 보여 주고 있긴 하지만 그럼에도 불구하고 현대파 미술 양
식의 엄격한 규범하에 제작된 그림들은 결국 절충파 화가들의 그림
처럼, 그리고 그 문제에 있어서라면 전라파엘파의 그림들처럼 결국에
가서는 달콤하나 김빠진 맥주처럼 보이게 될 것이다.

 그러나 이런 것들은 그다지 중요한 일이 아니다. 일단 그림 그리기
를 배웠다면 그림을 그리는 데 지켜야 할 엄격한 교훈들을 언제나 고
수하는 사람들이란 없을 것이기 때문이다. 그러므로 현대파 미술의
교육은 화가가 해결해야만 하는 가장 진지한 문제들을 학생에게 분명
히 해주는 하나의 훌륭한 방법인 것이다. 만약에 순수한 구성이 우리
회화의 주제로 여전히 남게 된다고 가정한다면 이 현대파 미술의 교
육은 아마 그림 교육을 위한 완벽한 방법이 될 수 있을 것이다. 그러
나 그렇지는 않다. 현재 화가들은 현대파 미술의 세 법칙을 엄격하게
준수하고 있지 않으며, 지금까지 근 30년 동안 이 법칙들은 지켜져 오
지도 않았다. 게다가 현대파 미술이 이런 식으로 충분하게 가르쳐질 수
있다는 바로 그 사실이 현대파 미술은 이미 현대적이 아니라함을 보여
주고 있는 것이다. 그것은 너무나 잘 이해되고 있어, 오늘날까지도 여
전히 그 규칙을 준수하고 있는 화가들에게서조차 더 이상 주목을 끌지
못하고 있는 실정이다.

 따라서 완전한 미술 교수 체계가 있다면 그것이 어떤 것이든 모두가
하나의 아카데미에 속하는 것이라고 하는 것이 차라리 옳은 말일 것이
다. 이것은 20년 전 가장 훌륭한 회화 교수법을 제공한 것이 인상주의

아카데미라는 것과 꼭 마찬가지 이야기이다. 초기의 브라크나 피카소에게서 보이는 엄격한 고전적 입체주의는 그것이 결코 답습한 바 없는 현대파 미술 동향의 한 국면이라는 사실을 제외하고라면, 입체주의 아카데미라는 말도 성립될 수 있을 것이다. 이러한 사실 말고도, 현대파 미술 아카데미는 현대의 거장들로부터 직접 유래된 것 같지도 않다는 사실이다. 그렇다고 하기에는 그것이 너무 늦게 생겨났던 것이다. 미국에서는 그것이 현대파 미술 자체가 생긴 20 수 년 후인 1935 년경에야 겨우 나타났을 따름이었던 것이다. 오늘날 그것이 지니고 있는 커다란 영향력은, 아마도 현대파 미술이 보전되고 있는 기관의 명성이나, 또 2 차 대전 바로 전에 현대파 거장들의 여러 가지 발견을 교육 과정에 받아들이기 시작한 대학들의 명성에서부터 생겨난 것처럼 생각된다. 현대파 미술이 현재 누리고 있는 중요성, 공식적인 토운(official tone), 그리고 자기 만족적인 태도는 이러한 현대파 미술 아카데미로부터 유래된 것이다. 따라서 최근에 이르러 현대파 미술은 세력이 가장 팽창했던 시기에는 보이지 않았던 독단적인 편협마저 가지게 되었다.

대부분의 화가 자신들은 공식적인 현대파 미술과의 공공연한 관계를 끊는 문제에 대해서는 다소 신중을 기하고 있다. 우리들의 회화가 탈출해 온 광대한 황야를 알기 위해서라면 현대파 미술의 영향이 나타나기 이전인 20 세기초《세계의 화실》이라는 책자를 들여다보거나, 또는 이러한 영향력이 배척당하는 현대 소련의 미술 잡지를 조사해 보면 충분할 것이다. 만약 현대파 미술의 대의로부터 이탈한다면 그것은 화가로 하여금 자기가 가장 멸시하는 과거의 모든 공식적 회화, 심지어는 인상파 화가들이 거기로부터 우리를 구해 준 일화와 같은 식의 그림을 옹호하는 위치에 스스로를 다시 몰아 넣게 될지도 모른다. 그러나 현대파 미술은 그러한 충절을 요구하지 않는다. 그 대의는 이미 달성되었다. 그런 만큼 이제 수호되어야 하는 것은 모든 공식적 회화로부터 탈피할 수 있는 화가의 권리인 것이다. 그런데, 현대파 미술이 오늘날의 공식적 회화가 되고 있는 중이다.

제 **11** 장
미술과 경제학

 우리가 늘 그렇게 하고 있듯 그림을 볼 때 작품을 제작하는 화가의 관점에서 바라본다면 그것—즉 그들을 어느 특정한 시대의 어느 화가가 달성할 수 있었던 것의 사례들로서 그림을 본다는 것—은 그들 그림으로부터 그 그림이 지닌 매력을 빼앗고, 또한 그들을 인간의 크기나 인간이 저지를 수 있는 잘못된 것으로 축소시켜 놓게 되는 경향이 있다. 그러나 우리가 박물관에서 테가 씌어지고 시간의 경과로 연륜이 쌓인 그림들 그 자체를 바라볼 때, 그들은 훨씬 더 당당하게 보인다. 이제 그 그림들은 공적인 기념비적 존재들이며 완전성의 지침들이 되고 있다. 그들은 단순한 그림들이 아니라 그들의 작자들과는 독립한 채 그들 자신의 삶을 영위하고 있는 예술인 것이다.

 예술 작품으로서의 그림의 생명은 화가의 사회적인 인간성이 어떻든지 간에 그것과 전혀 상관이 없는 일이다. 즉 화가의 공적인 처신이나 개인적인 매력, 응접실에서의 예절 등과는 관계가 없다. 대신, 그림의 생명은 화가의 가장 내밀한 자아(secret self), 자기가 작품을 하기 전 오직 홀로 있는 한 인간으로서의 그의 특징에서 연유하는 것이다. 작가의 작품은 아마도 그의 인간성의 직접적인 연장일지 모르나, 화가의 작품은 결코 그렇지 않다. 친구의 문학 작품을 읽으면서 "그가 말하는 것을 듣는 듯하다"라고 말하는 경우는 종종 있지만, 그림을 바라보면서 "그가 그리는 것을 보는 듯하다"라고 말하는 사람은 별로 없을 것이다. 이런

식으로 말을 하기에는 화가의 예술이란 너무 사적인 것이 되고 있다. 너무나 사적인 것이어서 실제로 손의 기술(skill of hand)이기는 하지만 그보다 훨씬 더한 손의 기술 곧 마음의 기술(skill of mind)인 듯 여겨질 정도이다. 화가는 붓에 의하지 않고는 다른 어떤 식으로도 표현될 수 없는 세계에 대한 해석(version)을 기록해 놓고 있는 사람이다. 즉 그것은 그 개인의 은밀한 풍경이기도 해서 화가의 공적인 존재(public presence)를 가지고서는 그 풍경의 지형을 조금만큼도 가늠할 길이 없다. 그래서 라파엘이 호색가였다든지, 휘슬러가 멋쟁이였다든지 혹은 드가가 심술궂은 노인이었다는 사실은 오늘날 조금도 중요하지가 않다. 이러한 특징들은 화가가 주제를 선택하고, 자신의 스타일을 형성하는 데 상당한 영향을 끼쳤을지도 모를 일이지만 그러나 오늘날에 있어서 그러한 사실들이 지니고 있는 유일한 의의가 있다면 아마도 그것은 미술가들에게 여러 가지 일화들을 제공하는 것들에 불과할 뿐이다.

이것은 정확히 말해 그림과 예술의 차이점이다. 즉 예술은 더 이상 화가에게 소속되어 있는 것이 아니며, 화가는 조금도 예술의 일부가 아니라는 점이다. 이러한 독립적 존재가 스타일을 이루고 있는 것이며, 여기서 스타일이란 어떤 그림을 사람의 마음에 달라붙게 만드는 성질 곧 인력(carrying power)을 두고 하는 말이다. 바로 이러한 독립적 존재가 지닌 지속적인 활력(vigor) 때문에 어떤 그림은 때로 박물관 지하실로부터 끄집어 내어져 벽에 걸리게끔 되는 것이다. 최초의 구매자가 그 그림을 화가의 화실에서 떼어 가게끔 유혹했던 것도 실은 그러한 독립적 존재의 기약 때문이었다. 누군가가 어떤 그림을 사고 싶을 정도로 감동을 받았을 것이라는 바로 그 사실은 그 그림의 아이디어와 제작 처리(execution)가 화가 자신을 떠난 다른 사람에게도 분명하다는 것, 즉 그 그림이 화가 자신의 마음 이외에 타인의 마음 속에도 역시 가능하게 존재하고 있다는 것을 증명하는 것이다. 그래서 그림을 하나 사서 화가에게서 가져간다는 것은 그림을 예술로 돌려 놓는 첫단계이다. 고로, 예술 작품이란 "화가가 팔아 버린 그림"이라고 대충 규정지을

수도 있는 일이다.

따라서 그림을 판다는 것은 화가에게 있어서 엄청나고도 참으로 중요한 일인 것이다. 때로는 그림을 그리는 것보다 파는 것이 훨씬 더 어려운 일이기도 하다. 왜냐하면 그가 만들어 내는 그림들은 일련의 특이한 대상들이며 대체로 매우 값비싼 것들이기 때문이다. 반드시 개인적으로 소유하겠다고 의도된 것은 아닐지라도 화가들이 그들을 개인적으로 즐길 의도는 있는 것이며, 더구나 오늘날에 있어서는 더욱 그러하다. 왜냐하면 화가가 택하는 주제가 개인적인 성질을 띤 것이어서 현대의 그림들은 거의 전적으로 개인적인 용도에 딱 알맞게 되어 있는 것이기 때문이다. 실상 16세기 이래로 오늘에 이르기까지 많은 관객에게 호소력을 지닌 그림이란 별로 없었다. 여러 사람의 손으로 그려진 그림들(hand-painted pictures)은 보는 이의 마음 속에 조금도 강렬한 감정을 환기시켜 주지 못하고 있는데, 왜냐하면 이것은 그 같은 강렬한 감정들이 연극이나 영화 혹은 교향악단이 환기시키고 있는 것과 같이 공통적으로 나누어져 있기 때문이다. 반면, 한 사람의 손으로 그려진 그림(a hand-painted picture)은 한번에 단 한사람에게만 말을 건다. 같은 그림 앞에 단지 두 사람의 그림 애호가가 서 있는 경우에 있어서 조차도 그들 양인은 상대방에게 서로 성가신 존재가 될 수도 있다.

그 밖에도 그림은 한 폭밖에 존재하지 않는다. 책과는 달리 그림은 그 수를 늘릴 수가 없는 것이다. 결국에 가서는 천연색 복사를 완벽하게 할 수 있을지 모르나, 현재의 칼라 프린트물들은 아주 미약한 것이어서 음반만큼이라도 효과적으로 한 작품의 정신을 전달할 수 있는 것이 없다. 더군다나, 천연색 인쇄 공정은 어렵고 비용이 많이 든다. 복사품들은 실제로 아주 작은 규모의 그림들—이미 유명해진 그림들—에 한해서 가능할 수가 있다. 그렇다 해도 칼라 인쇄는 기껏해야 사람들로 하여금 이미 알고 있는 그림에 대해 회상하게 해주는 역할밖에 할 수 없다. 특별한 사정하에서이기는 하지만 한 화가가 그린 일군의 비슷한 그림들—코로의 《요정들》이나 모네의 《수련》 같은 그림들—은 똑

같은 그림이 여럿 있는 것이나 마찬가지 격이어서 보다 많은 사람들이 그 그림을 보게 될 것이다. 그러나 이것은 반드시 아주 사소한 요인에 의해 일어나는 배수화이다. 이러한 경우에 있어서도 그 그림을 직접 볼 수 있는 사람의 수는 사실상 제한되어 있는 것이다. 결과적으로, 오늘날의 화가가 자기의 명성을 퍼뜨리기 위해서 단순한 열람(simple inspection)에 의존해야 하고, 그 그림을 사랑할 수 있는 어느 특정한 사람이 그림 앞에 우연히 나타나는 때를 기다려야 할 것이라면 그의 명성이 퍼지는 데는 시간이 걸리게 될 것이다.

이전에는 이러한 일이 보다 용이했었다. 화가의 세계는 지금보다 더 좁았기 때문이다. 화가는 지웃토나 시몽 혹은 그레코처럼 프로렌스, 시에나, 톨레도 같은 중소 도시에서 살았으며, 또는 반 다이크나 홀바인처럼 그 구성원 모두가 서로를 알고 있는 그러한 사회 집단을 위해서 일했거나, 아니면 벨라스케스나 클루에처럼 궁정 화가였던 때문이다. 이러한 상황 아래서는 그림에 관심이 있는 사람이면 누구라도 무슨 종류의 그림이 대체로 입수 가능한가, 어느 화가가 어떤 종류의 작품을 제작하고 있는가, 또한 그가 무엇을 할 능력이 있는가를 그때그때 즉시 알 수 있었던 것이다.

그러나 우리 시대에 있었던 위대한 회화의 성공들은 보다 광범위한 지역을 확보해 왔다. 즉 그들 성공은 지방 시장이 아니라 국제 시장에서까지 발판을 굳혀 왔다. 화가의 대중(painter's public)은 층은 엷지만 광범위하게 퍼져 있으며, 그림에 대해서 공통적인 취미를 갖고 있는 사람들은 온 세계에 산재해 있다. 그래서 화가와 고객, 또는 고객들 사이, 심지어는 화가들 간의 의사 전달조차가 갈수록 어려워지고 있는 중이다. 결과로서, 오늘날 한 화가가 하나의 양식을 완성할 때와 그의 그림이 최후의 대중에 이르게 되는 때 사이에는 상당한 시간적 간격이 있게 되었다.

그런데도 세계 제1차 대전 직후와 직전에 브라크, 피카소, 마티스, 뒤샹 등이 그림에 있어서 커다란 성공을 이룬 것은 그림의 제작과 소비

양자 사이의 이러한 긴 시간적 간격을 단축시키는 데 가장 발전된 현대적인 광고 기술을 이용했기 때문이다. 그림의 제작은 파리에 집중되어 있었고, 그림의 판매와 배포는 소규모의 집단이 통제하고 있었다. 이 집단은 매매할 현대파 회화를 갖고 있는 상인들과, 당시 진보적인 현대 회화를 팔 수 있는 유일한 시장으로 여겨졌던 문학계에 영향을 주는 방법을 알고 있었던 시인과 문인들로 구성되어 있었다. 그들 상인이란 사고-클로비스, 볼라르, 마담 바일, 칸바일러, 폴 로젠버그, 폴 기요므, 비뇨, 드루에와 그 밖의 몇몇 사람들이었다. 주요시인들로는 처음에는 아폴리네르, 다음에 콕토, 나중에는 엘루아르까지 있었다. 그들의 활동은 아주 성공적이어서 현대파 화가들이 그림을 시작한 후 얼마되지 않아 곧 그들의 작품은 온 세계에 알려지게 되었다.

이와 같은 선전 방법(publicity)은 음악을 진흥시키는 데도 이용되었다. 바로 발레가 새로운 화가들과 나란히 새로운 작곡가들을 전시하기 위한 진열장이 되었다. 콕토는 에릭 사티를 피카소와 러시아 발레단과 함께 같은 공연 속에 묶어 넣음으로써 그를 선전했고, 5명의 프랑스 작곡가 미요, 오릭, 스위스인인 호네거, 푸렝크와 제르멩 타이훼르를 "6인조"(Les Six)라는 다소 오해를 불러일으킬 수 있는 제목 하에 교묘한 캠페인을 펼쳤던 것이다. 에즈라 파운드는 같은 방법을 미국인 작곡가인 조오지 안타일에게 적용해 보고자 했으나, 손재주가 없고 미숙한 탓으로 역효과를 초래하여 안타일에게서 대중을 앗아갔고, 그리하여 그의 성공을 멈추게 하기도 했다.

이와 같은 고압적인 선전 방법이 예술가에게 위험을 초래하지 않는 것은 아니다. 그 첫째 위험은 선전이 먹혀 들지 않을지도 모른다는 점이다. 또한 선전이 엉뚱한 대중에게 전해질 수도 있는 일이다. 신문·대중잡지·라디오와 텔레비전은 대중 예술(public arts)과 대량으로 제작 출판되는 예술 작품들—영화·책·음악·연극—을 선전하는 데 유용하고도 필요한 도구였다. 그러나 하나씩밖에 제작되지 않는 화가의 그림들

을 파는 데 있어서 대중적 선전은 쓸모가 없다기보다 오히려 유해하다. 화가의 성공은 수집에 대한 취미와 진정한 시각적 감수성을 둘다 가지고 있는 저 소규모 집단의 사람들 속에서 출발되어야 한다. 이러한 사람들은 개인주의자들로서 대중적 형태의 선전 방법에 아주 저항감을 느끼고 쉽사리 감정을 상한다. 그런만큼 그들은 선전이라는 운동으로 강요하기에는 지나치게 까다로운 사람들이다. 그러나 이러한 핵심 세력으로부터 신용을 얻어야만 비로소 화가의 명성은 자신이 살고 있는 지역 밖으로 뻗어 나갈 수 있다. 그리고 이러한 경우에는 저 유명한 광고용 격언 곧 만약 당신이 사실을 스위니(Sweeney)에게 털어 놓는다면 록펠러가의 사람들은 당신을 철저히 홀로 있게 해줄 것이다라는 식의 격언이 통하지 않을것 같은 생각이다.

화가에 대한 선전의 두번째 위험은 첫번째보다 더 크다. 그 위험이란 선전 운동이 성공할지도 모른다는 점이다. 너무 갑작스럽게 혹은 너무 일찍 명성을 얻게 되면 화가는 쉽사리 압도되어 그의 재능을 상실하게 될지도 모른다. 실제로 존 슬로안은 "하느님, 감사합니다. 저는 50 이전에 성공하지 않았음을 감사드립니다"라고 말한 바도 있으니 말이다. 그리고 고압적인 선전을 통해 얻어진 명성은 아주 갑작스럽게 이루어져서 화가에게는 무엇보다 위험한 일이다. 이것은 지극히 당연한 일이다. 선전이란 것은 실제로 응용 마술(applied magic)이라는 옛 원리들을 현대적으로 이용한 것이다. 그것은 마술처럼 주문(incantation)으로 구성되어 있다. 효과면에 있어서도 숙련자가 주문으로 마녀를 불러 내는 것과 결코 다르지 않다. 마술책(grimoires)에 의하면 이 같은 마술의 기본은 불러내는 일만큼 매우 쉽고, 주위에 갖고 다니면 즐겁고, 또 사용하면 매우 재미있다고 되어 있다. 그러나 그것에는 딱 하나의 약점이 있다. 즉 어느 날 아침 당신은 목이 조여진 채 마루바닥 위에 죽어 있을지도 모른다는 것이다. 이러한 일은 우리 시대의 많은 유망한 화가들에게 일어났던 것이다.

나이브한 회화(naïve painting)에 대한 20세기의 취향은 이 같은 시안

들과 출판계에 의해 고의적으로 획책된 것이었으며, 인위적으로 확립되었던 것이 아닌가 하고 나는 늘 의심해 왔다. 왜냐하면 보통 나이브한 회화는 화가나 회화의 전통 혹은 그림 수집가 누구에게나 조금도 관심거리가 아니었기 때문이다. 예술—말하자면 거듭하여 볼 수 있고. 또 사람의 주목을 끌고 기억에 남을 수 있는 것—임과 또한 나이브하게 보이는 것—마치 아비시니아의 회화(Abyssinian painting)나 13 세기의 착색 같은 것—은 낯설은 전통에서, 말하자면 문법적 구조가 우리의 것과는 다른 어떤 언어 체계 속에서 제작된 예술일 뿐이기 때문이다. 그러나 그것은 결코 나이브한 것이 아니며, 오늘날 진보적인 학교에서 유행하고 있는 아동 교육 이론에도 불구하고 정력적이고 재치 있는 사람 이외에는 누구도 창작할 수 없는 것이다. 그러나 오늘날 잘 알려진 보샹, 그란드마 모세스 등과 같은 나이브한 화가들은 대부분 영락없이 나이브하다. 그들은 관심을 불러일으키기(interest)보다는 무엇인가 사람을 호리게 한다(charm). 그들은 보는 이로 하여금 경이감을 불러일으키기보다는 겸손을 일깨운다. 그들은 세계에 대한 새로운 이미지를 전혀 보여 주지 않는다. 그들은 오직 시각상으로 기억된 사실들의 최소한의 공통 분모만을, 그리고 "사실주의적인"—다른 말로 하자면, 지나치게 세심한—그림 양식으로 알려진 진부한 수법들을 개발하고 있다. 따라서 그들은 다만 그림 수집의 역사에 속할 뿐이지 회화의 전통에 속하는 것은 아니다.

이러한 나이브한 화가들은 어린이에게 보여지는 것 같은 세계에 대한 기억의 잔재들(residual memories)을 묘사한다. 그들은 본다기보다 계산하고 있는 것이다. 이 때문에 그들은 그토록 힘들여 담벼락의 벽돌수라든가, 나무에 달린 나뭇잎의 수와 같은 세부적인 것에 주의를 기울여 묘사하고 있는 것이다. 그들 중 많은 사람들은 결국에 가서는 보통 사람들보다 그림을 그리는 데 있어서 더 훌륭한 솜씨 또는 더 매력적인 색채 사용법을 획득하게 된다. 그러나 이러한 나이브한 화가들은 대부분 비슷비슷한 사람들이다. 그들의 스타일은 국제적인 공통점

을 갖고 있다. 그들의 스타일을 서로서로 구별해 내는 일은 불가능하다. 내가 지금까지 언급한 나이브한 화가들과 독학하는 수많은 일요 화가들과 다른 점은 전자에 속하는 특정된 화가들은 선전으로 알려져 있다는 오직 그 사실뿐이다. 이런 종류의 그림은 그 중의 몇몇이 유명할지도 모르며, 사람이 우연히 이것을 보았을 때 틀림없이 매력을 느끼게 될지라도 직업 화가에게는 전혀 관심이 없는 것이다. 또한 이러한 그림은 화가의 그림에 인위적으로 덧붙여진 선전 가치 이외에는 그림 수집가에게도 아무런 관심의 대상이 되지도 못할 것이다.

그 중에서 최초로 가장 유명해진 루소의 그림은 알프레드 쟈리에 의해 발견되었는데 그 사실 자체가 의심스럽다. 《바보스런 왕, 남자 중의 남자》와 그 밖의 기발하고 별난 작품들의 저자였던 쟈리는 그 당시 가장 파렴치하고 노련한 익살꾼들 중의 한 사람이었다. 그런데 루소의 희극적이면서도 사람의 마음을 끄는 순진함으로 인하여 그는 쟈리의 거칠고 떠들썩한 익살의 적격이 되었다. 쟈리는 그를 입체주의 화가들에 대한 출판계 인물들 중 우두머리격인 아폴리네르에게 소개했다. 뒤이은 루소의 명성은 아폴리네르의 충동질을 받아 쟈리가 저지를 수 있었던 굉장하게 노련한 익살의 일종이다. 즉 매력 있는 멍청이와 보통의 일요 화가적인 방식으로 그린 몇 작품으로 시작하여 한 위대한 화가를 만들어 내고 그의 그림들을 시장에 내어 놓기에 이르렀다.

루소의 대형 캔버스는 훌륭한 스타일을 갖고 있음은 인정해야 하지만, 그의 소형 그림들은 나이브한 화가들이 그린 그 밖의 모든 그림들과 유사하다. 뉴욕의 현대 미술관에 소장되어 있는 그의 작품인 《잠자는 집시》에서 화려한 줄무늬가 있는 긴 겉옷을 입고 평평한 얼굴로 가로 누운 인물과, 만돌린·항아리는 기묘하게도 피카소를 생각나게 하는 변형을 통한 세련감을 보여 준다. 무수한 잎들이 묘사된 작품 속의 숲은 잊을 수가 없다. 그러나 이것은 놀라운 일이 아니다. 나이브한 화가들의 작품이라고 해서 거기에 스타일과 사람의 마음을 잡아끄는 인력이 항상 결여되어 있는 것은 아니다. 그들이 환기시켜

주는 어린 시절 기억의 잔재들은 우리 모두에게 그것을 알아보게끔 해주고 있다. 루소의 작품이 널리 알려지게 된 것은 바로 이와 같은 스타일을 소유하고 있기 때문이었다.

한편, 아마츄어 화가의 작품은 선전될 수 없다. 아마츄어 화가는 나이브한 화가가 지닌 회화의 엄밀한 접근법을 가지고 있지 않다. 그의 작품에는 나이브한 화가가 종종 지니고 있는 사람의 마음을 잡아끄는 인력을 갖고 있지 않다. 아마츄어 화가란 일반적으로 그의 주된 전문적 관심사가 다른 분야가 되고 있는 사람들이다. 많은 의사들·배우들·정치가들, 그 밖의 많은 사람들이 아주 그림을 잘 그린다. 그들의 그림은 실제로 매우 훌륭하며 생기가 있고 재미있으며, 또 구성이 좋은 경우가 종종 있다. 그들의 그림은 벽에 걸려 있어서 커다란 기쁨을 줄 수 있다. 즉, 손으로 제작한 작품으로서의 그 그림들은 가장 잘된 복사품보다도 더욱 즐거움을 주며 또 더 오래간다. 그러나 아마츄어 화가—처어칠, 히틀러, 멘델스존 같은 사람들—가 대체로 세상에 알려지게 된 것은 그림 자체의 질 때문이 아니라, 단지 자신의 직업에 있어서의 특별한 성공 때문이다. 왜냐하면 아마츄어 화가의 두드러진 특징은 독창적인 아이디어가 결핍되고 있다는 점 때문이다. 그가 지닌 적절한 독창성과 주된 정력은 그 자신의 전문적 직업을 위한 것이다. 그의 그림이 재능(talent)이 있어 보이고 솜씨(skill)가 좋을지라도 그것은 그가 찬미하는 화가나 유파로부터 받아들인 것이다. 그에게는 직업 화가가 평생을 바쳐 배워야 하는 가시적 세계를 힘들여 섬세하게 탐구할 시간이 없다. 아마츄어 화가는 재능은 있는 사람일 것이다. 진정한 그림은 다 빈치가 "마음의 것"(una cosa mentale)이라고 말했듯이 시각적 관념들(visual ideas)의 표현이다. 누구나가 재능을 갖고 있을 수는 있다. 그러나 재능은 바퀴가 구르는 데 도움이 되는 윤활유에 불과하다. 이에 비해 만일 화가가 어딘가 갈 곳이 있다면, 그는 재능이라는 윤활유가 없이도 삐걱거리며 꽤 잘 나아갈 수 있는 사람이다.

위대한 현대파 거장들은 결코 나이브하지 않았다. 또한 그들은 아

마츄어도 아니었다. 그들은 훈련을 쌓은, 재능 있는 화가일 뿐만 아니
라 매우 창의적이며 효과적인 시각적 관념들을 갖고 있는 사람들이었
다. 피카소, 브라크, 뒤샹, 클레 등의 작품은 모네나 마네의 작품이
나 혹은 그 문제에 관한 한 앙그르와 다비드의 작품과 같은 높은 수
준과 사람의 마음을 잡아끄는 커다란 힘을 지니고 있는 것들이다. 그
들의 그림이 예술계에서 오늘의 지위를 얻게 된 것은 그들이 지닌 이
와 같은 진실된 힘 덕분이었다. 그렇지만, 오늘날의 한 화가가 비록
그가 이러한 모든 화가로서의 재능을 갖고 있을지라도 위대한 현대파
거장들과 같이 성공하거나 직업적 명성을 얻을 수 있는 것은 아니라
고 생각한다. 이러한 성공은 선전 없이는 좀처럼 이루어질 수가 없는
것이다. 나아가 오늘날의 화가들은 마음대로 이용할 수 있는 효과적
인 선전 기구를 거의 갖고 있지 않은 실정이다.

　위대한 현대파 거장들 자신은 그들의 명성이 일찌기 널리 퍼졌음에
도 불구하고, 그들의 그림을 사려는 대중은 한정되어 있었다. 그들은
자신들에게 매혹적인 사적이고 전문적인 세계를 탐구해 왔으나, 너무
밀폐되어 있어서 광범위한 대중을 납득시킬 수가 없었던 것이다. 그
들의 그림 내용을 이해하는 유일한 관중은 화가가 안고 있는 문제들에
흥미를 느끼는 친구들과 시인들로 이루어진 작은 집단이었다. 이들은
그림이 가지는 보다 구체적인 감각적인 면들(concrete sensualities)보다
시가 가지는 지적인 추상적인 면들(intellectual abstractions)에 더욱 민
감한 문학가 집단이었다. 현대파 그림들 중 어떤 작품 속에서 발견되
고 있는 과도한 단순화의 현상들, 또 달리 우리를 당혹시키게 하는 이
같은 현상들을 설명하는 데 도움이 되는 것은 바로 이 같은 집단의 특
성이다. 주로 어휘를 사용하는 분야에서 훈련받은 사람들의 마음에 그
림을 명백한 것으로 해 놓기 위하여 화가들은 그림이 지니는 복잡성들
을 환원시켜 놓았다.

　그렇지만 이와 같은 사람들은 그 대부분이 가장 훌륭한 출판계 인물
들이었음에 주목해야 한다. 그들의 도움으로 많은 대중이 마침내 현

대 미술을 받아들이게 되었다. 그리하여 현대 미술의 스타일 자체는 장식이나 광고·산업 디자인에 널리 대중화되어 버렸다. 오늘날 현대 회화의 거장과 바로 전의 선배들의 수준급 복사판들은 지식인이라고 자처하는 사람들의 가정에서는 어디서든지 찾아볼 수 있으나, 반면 원화의 판매는 증가하지 않고 있는 실정이다. 증가하기보다는 오히려 감소한 듯하다. 박물관은 현대파 거장들과 보다 잘 알려진 젊은 화가들의 새로운 작품들을 계속해서 입수하고 있는 것만은 사실이다. 그러나 어쨌든 이 나라에서는 개인 수집가들이 현대파 그림이든 아니든 간에 오늘날의 그림을 새로 구입하는 경우란 거의 없다. 지금까지 그림을 사들이던 대규모의 대중도 현대파(Modern school)에는 투자하지 않는다. 이것은 그들이 아직 그러한 그림을 이해하지 못하고 있으며, 따라서 그 그림을 걸어 두는 것은 곤란하다고 생각하기 때문이다. 또한 현대파 미술이 누리는 지적인 명성 때문에 대중은 알기 쉽다고 생각되는 현대파 그림이 아닌 당대의 다른 그림들을 사들임으로써 스스로 체면이 깍이는 짓을 하기를 주저하고 있다. 현대파 미술을 이해하고 또 좋아하는 소규모의 다른 대중 역시 젊은 현대파 화가의 그림을 구입하는 데 주저하고 있다. 그 이유는 현대파 화가들이 그리는 가치 있고 전문적인 작품과 학생이나 아마츄어들이 그리는 작품을 구별할 수 있는 심미안의 기준을 전혀 가지고 있지 않기 때문이다. 더군다나 현대파 미술의 충격적 가치도 감소되어 왔다. 현대파 미술을 옹호하기 위해 이제 우리는 어떤 전쟁도 치룰 필요가 없다. 우리는 그것을 하나의 유파로서 인정하면 그만이다. 그 그림에 투자할 아무런 의무도 우리는 더 이상 느끼지 않는다.

　화가의 어려움을 더하고 있는 것은 과거의 베니스, 프로렌스, 파리에서처럼 서로의 의견이 교환되고 심미안이 형성될 수 있는 그런 유력하고도 중심적인 장소가 이제는 더 이상 없다는 점이다. 오늘날의 파리는 매우 조용해 보이며, 현재의 심미안을 거의 전혀 주도하고 있지도 않는 듯하다. 뉴욕은 그림의 중심지라기보다는 음악의 중심지이다. 건축을 제외하고는 뉴욕은 시각 예술 분야에 있어서 단지 다루기 쉽고

지역적인 심미안만을 제공해 주고 있다. 오늘날의 화가에게는—만약 그가 비영합주의자(non-conformist)라면—그의 직업이나 그림을 위해 외부로부터 받을 수 있는 어떤 종류의 도움도 거의 없다. 원래 현대 파 미술을 널리 퍼뜨릴 목적으로 조직된 기구가 여전히 존재하고 있 기는 하다. 그러나 이것은 쉽게 알아볼 수 있을 정도의 현대파 스타 일로 그려진 그림들만을 널리 퍼뜨리는 데 봉사하고 있는 중이다. 이 선전 체제는 철로와 아주 흡사하다. 철로가 놓여 있는 장소 이외에는 어느 곳도 갈 수 없다. 다른 곳으로 가고자 하는 화가는 이 철로를 사용할 수 없다. 그리고 그것은 크고 인상적이고 공적인 그림들을 먼 시장까지 옮기는 데 가장 적합하기 때문에 보다 작고 보다 개인적인 그림을 그리는 화가는 예약할 좌석이 없을지도 모른다.

　오늘날 미국에 있어서의 이러한 선전 기구는 주로 박물관을 통해 이 루어지고 있는 현금의 그림의 전시와 미술 잡지에 의한 이러한 전시 의 보도로 구성되어 있다. 전시장은 커다랗고 많은 그림들을 전시한 다. 화가들은 당연히 가장 큰 그림과 사람의 마음을 끌어당기는 데 가장 큰 힘을 지닌 것들을 보낸다. 심사위원은 그러한 힘에 따라서 그림을 선택하기를 원한다. 그러나 그러한 힘이란 거리를 두고 보여 지는 것이 아니라, 기억 속에 달라붙는 그림의 힘이다. 이처럼 기억 될 수 있는 성질은 첫눈에 평가하기에 불가능한 것이며, 따라서 그 림은 대체로 심사위원이 그러한 인력으로 오인할 수 있는 것, 즉 눈 에 잘 띄는 것(visibility)에 따라 선택되고 있다.

　그 결과 박물관에 전시되어 있는 오늘날의 그림들은 변함없이 채색 이 잘 되어 있고 커다랗고 눈에 잘 띄는 것들이다. 그것들은 시선을 끌 수 있도록 꾸며져 있다. 그래서 개인적인 것이 아닌 가장 화려하고 가장 잘 알려진 재료들로 만들어진다. 그래서 그들은 포스터나 직물 디 자인, 혹은 단편 소설과 흡사하다. 그것들은 박물관이 구입하기에는 그지없이 적합하다. 너무 소란스럽고 화려해서 개인집에는 걸어놓을 수 없는 것들이기 때문이다. 박물관의 현대 미술 전시회가 화려하고 재미

있고 성공적일수록 개인 구매자가 살 것은 더욱 찾아볼 수 없게 된다.

그럼에도 불구하고 개인 구매자가 없다면 우리의 그림은 존재할 수 없을 것이다. 앙그르 사후, 회화의 역사는 시류에 영합하지 않는 화가들의 작품의 역사였다. 이러한 화가들은 항상 개인 구매자의 지지를 받아왔다. 정부 구매나 공식적 구매는 이런 화가들이 유명해지거나 확고한 지위를 획득한 후 또는 흔히 그들의 사후에 이루어졌다. 철도 제도와 더불어 나타난 국제 산업 세계 속에서 지역적 명성만으로는 어떤 생산품을 팔 수가 없게 되었기 때문이다. 따라서 진보적인 그림은 이러한 불리한 점을 가지고 있다. 즉 그것은 지역적 산물이며 한 사람의 작업이기 때문에 도저히 산업화될 수 없다.

그런만큼 그림은 혼자의 손으로 하는 기술들 중 현대 세계에서 살아남을 수 있는 최후의 것이다. 물질적인 부가 과거 어느 때보다도 더욱 광범위하고 균등하게 분배되어 있는 우리 시대와 같은 거대한 세계에서 수공 제품은 너무 비싸져서 사용할 수 없게 되었다. 수공에 의한 일용품 제조는 그 값이 아주 저렴한 것도 있다. 옷과 구두 같은 것들은 아직도 기계보다도 손으로 더 좋고 더 값싸게 만들어질 수도 있는 것들이다. 그러나 이러한 수공 제품들은 특정 고객에 맞춰 디자인하여 하나씩 하나씩 제조하지 않으면 안 되는 것들이다. 하나하나가 아무리 값싸게 제조되었을지라도, 대규모의 산업조건들하에서 이런 식의 생산 단위(unitmanufacture)를 조직하여, 생산품을 선전하고 광범위한 시장에 하나씩 하나씩 분배하게 되면, 그 비용은 엄청나게 비싸진다. 손으로 그린 그림의 경우도 이와 같은 경우이다. 오늘날 미국에서는 선전이라는 전통적인 조작을 통해서 우리 보통 사람이 어떤 화가의 그림에 대해 익히 알게 될 즈음이면, 그 그림값은 이미 너무 비싸져서 그림 하나를 마련할 엄두조차 낼 수 없게 된다. 그림을 살 희망을 걸 수 있는 유일한 방법은 화가와 개인적인 친구가 되는 길뿐이다.

유럽에서는 그림이 이런 방법으로 수집되지 않는데, 이는 매우 간단한 이유 때문이다. 유럽에서는 그림을 구매하기 위한 돈이 수집가

의 자산(collector's capital)에서 나오는 반면, 미국에서는 그림을 사는 돈이 수집가의 수입(income)에서 나오고 있다는 점이다. 사실 유럽에서는 전통적인 통화의 불안정 때문에 자본으로 고려되거나 통화로서 사용될 수 있는 것은 단지 그림·책·우표 수집·가구·토지·저택 등등이다. 이와 같은 물건들은 구입하는 것이 적절한 자본 투자로 여겨진다. 한 그림 수집가는 그가 믿을 만한 근거를 지닌 당대의 모든 화가들이 그린 그림들을 값싸게 초기에 사서 그 값이 오르기를 기다릴 수 있을 것이다. 얼마 지나지 않아서 그는 그가 구입한 그림과 함께 지내면서 그것들 중에 어느 것이 사람의 마음을 끄는 인력을 갖고 있는지를 알게 되고, 또 시세를 살핌으로써 어느 것의 가치가 오를 것인가를 알아내게 된다. 그 밖의 것들은 매매할 것이다. 그렇게 되면 10년이나 15년 후, 그는 가치있는 그림의 소장가가 되며 그에 상응하는 상당한 자본의 소유자가 될 것이다. 왜냐하면 유럽에서는 그러한 수집품은 통화가 어떻게 되더라도 이익을 위해 항상 거래될 수 있기 때문이다.

한 예로, 루이 16세의 가구 한 벌을 소유한 어느 프랑스 가족에 관한 이야기가 있다. 전쟁 때문에 수입이 없어지게 되자, 그들은 그것을 팔고 대신 제정 나폴레옹 시대의 가구 한 벌을 들여 놓았으며, 일 년 동안 그 차액으로 생활을 해나갔다. 그러는 동안 제정 나폴레옹 시대의 가구 값이 올랐다. 그래서 그들은 그것을 팔고 대신 루이 필립 시대의 것으로 바꾸었다. 그 다음에는 루이 필립 시대의 가구 값이 올랐고 만약 그들이 필요성을 느꼈다면 루이 필립 시대의 가구를 팔아버리고 나폴레옹 3세 시대의 가구를 살 수 있었을 것이다. 그러나 이 무렵 전쟁이 끝났다. 많은 유럽인들은 자기들이 가지고 있었던 그림을 가지고 바로 이와 똑같은 짓을 했던 것이다.

이와 같은 거래에서 가격은 유사한 물건들이 경매에서 처리되는 바에 의해 정해진다. 고화의 가격은 런던에 있는 크리스티 경매장에서 열리는 경매에 의해 조절되며, 현대 회화들은 파리에 있는 살르 드 방트에서 열리는 경매에 의해 조정되고 있다. 비록 이 두 시장의 순조

로운 운영이 전후의 혼란으로 어느 정도 방해받긴 하였지만 말이다.

그렇지만, 미국에는 그러한 거래 시장이 전혀 없다. 경매에 부쳐진 가구의 가격은 가구 자체의 가치에 의해서가 아니라, 실내 장식가의 필요에 의해서 결정된다. 이름난 실내 장식가가 만들어 낸 스타일의 물건은 그것이 나쁜 것일지라도 엄청난 값이 된다. 반면에 장식가가 사용해 보고자 생각한 적이 없는 물건은 좋은 것이라 하더라도 아무 소용없게 되고 마는데, 이것은 모두가 그 물건이 가진 본질적인 가치와는 무관한 것이다. 그림으로 말할 것 같으면, 장식가들은 그림을 사용하지 않으므로 그러한 시장은 아예 존재하지 않는다. 우리의 조세 제도와 비싼 생활비 때문에 여기서 그림을 그리는 것은 다른 나라에서 그림을 그리는 것보다 더 많은 비용이 든다. 그리고 회화의 문제에 있어서만은 미국은 일개 지방 국가이기 때문에, 지방적 심미안이라는 온갖 소심성으로 인해서 우리 나라의 그림 수집가들은 이미 비평적으로 승인된 그림이 아닌 그림에 투자하기를 망설인다. 그런데 비평적 승인을 얻은 그림은 이미 값이 많이 올라 있다. 오름세의 시세가 아닌, 이미 값이 올라 버린 가격 수준에 구입된 그림들은 상당한 손해를 감당하지 않고서는 좀처럼 다시 팔 수 없을 것이다. 결과적으로 미국에서는 어떤 그림을 구입한다는 것은 거의 항상 수집가의 수입으로써 이루어지는데 이것은 자동차 구입시와 비교될 수가 있겠다. 즉 자동차를 구입하여 자신이 끝까지 사용해 버리든지 아니면 후에 팔게 될 경우 감가상각으로 인해 상당한 가격 인하로 팔 생각을 가지고서야 사는 수밖에 없게 되는 것이다.

미국에서는 박물관조차 자본으로 그림을 사지 않는다. 또한 박물관 소장의 그림들을 자본으로 생각하지도 않는다. 그들의 자본은 기본 재산인 주식·채권·부동산 등이다. 그들이 구입하는 새로운 그림들은 모두 이러한 재산의 수입, 혹은 그들이 상속받았으나 간직해 두고싶지 않은 그림을 판매 처분해서 생긴 돈으로 구입하는 것이다. 가난하거나 전문업에 종사하는 계층만이 자본보다 수입이 많다. 그래서,

미국에서는 화가의 그림을 사는 사람은 부유한 사람이 아니라 화가의
가난한 친구들이다.

　이러한 상황에 대해서 당장은 구제책이 없다. 또한 비난받아야 할 사
람도 없다. 대체로 화가란 고독한 노동자이며, 아마도 일시적 현상이겠
지만 그렇기 때문에 현대 산업 사회의 편제에 적합하지 않은 사람들이
다. 음악가와 작곡가에게는 그들에게 청중을 마련해 주고 그들의 재능을
활용할 수 있으며, 그들의 명성을 유지시켜 주는 축음기·영화·라디오·
텔레비젼 등이 있다. 작가에게는 그들 배후에 교육받은 세력(forces of
education)과 현세계의 식자층(literacy)이 있다. 과학자와 기술자들은 회
사 연구실이라는 수도원 같은 격리된 세계 속에서—오늘날 덜 격리되어
있지만—보호받으며 살고 있고, 또 오늘날 중세 라틴어에 상응하는 수
학이라는 국제 언어로 서로 의사 전달을 한다. 모든 지적인 노동자
중에서 유독 화가만이—교사직의 화가를 제외하고는—고용이 불가능
하게 되어 있는 것이다.

　아마도 이러한 어줍잖은 배척이 오래 계속되지는 않을 것이다. 오
늘날 화가들이 과거 20년 전의 순수 작곡가들처럼 그렇게 못 사는 형
편은 아니며, 오늘날에 이르러서 현금의 작곡가들의 음악은 그 청중
이 많으며 또 점점 늘어나고 있다. 화가가 처해 있는 상황도 역시 변
할 것이다. 그것도 불시에 그렇게 될 것이다. 그러나, 당분간은 다음
과 같은 드가의 역사적인 말로 스스로를 자위해야 할 단계가 아닌가
싶다. "선생님, 저의 시대에는 한 사람도 성공하지 않았읍니다"라는
말로. 그리고 할 수 있는 한 참아야 할 것이다. 또한 화가는 참아낼
수 있을 것이다. 왜냐하면 손으로 그리는 그림이 이 세상에서 가장
만족스러운 것들 중의 하나이기 때문이다. 책을 쓴다는 것은 슬픈 노
동이며, 음악을 작곡한다는 것은 다른 사람들이 연주해야 할 지시 사
항을 적어 놓는 것이다. 그러나 화가는 직접적으로 창조한다는 즐거
움을 온통 지니고 있으며, 마치도 아담처럼 자기의 손 아래에서 생명
을 얻는 자기의 그림을 지니고 있는 유일한 존재인 까닭이다.

제 12 장
오늘날의 회화

구성을 자기 그림의 참다운 주제로 삼고자 하는 화가에게는 그 그림이 재현하고 있는 바가 바로 하나의 장애가 된다. 실로 그것은 주요한 장애이다. 구성을 어느 정도 강조하려고만 하여도 일상의 시각세계에 대한 모든 관계를 파괴하지 않으면 안 된다. 더 나아가 이것을 철저히 하려 한다면 적어도 그림이 나타내고 있는 이미지의 객관적인 의미가 상당히 약화되어야 한다. 그렇지 않으면 화가는 전시대의 그림의 상태—구성은 좋을지 모르나 여전히 하나의 일화·삽화에 불과한 그림을 그리는 상태—에 머물게 되는 것이다. 현대파 화가들은 그들의 가장 훌륭한 고안인 복합 이미지(multiple image)와 시각적 우의(visual pun)로 이러한 어려움을 피했다. 의미를 증가시킴으로써, 즉 여러 층의 이미지나 혹은 의미를 가진 그림을 제작함으로써 각 이미지의 가치를 약화시킬 수 있으며 그리하여 우리는 그 그림의 뜻으로부터 그 그림의 구성에로 마음을 돌릴 수가 있게 되는 것이다.

이것이 현대파 미술이 이룬 가장 위대한 독창성이다. 그것은 복합 이미지나 시각적 우의의 체계인 이용인데, 이로 말미암아 현대파 미술과 그에 앞선 그림이 구별되고 있다. 복합 이미지는 어떠한 현대파 그림에 있어서는 물론, 현재의 그림에 있어서도 으뜸가는 필수 사항이다. 이것이 나타나 있는 그림은 어떠한 것이라도 즉시 오늘날의 취미에 적합하게 된다. 그것은 20세기가 인정하는 장식적 풍부함의 한

형식 즉, 깊이 있는 장식(ornamentation in depth)이다.

현대에 살고 있는 우리들에게는 어떤 물건이 주목을 끌려면 존재의 한 평면, 의미의 한 평면만으로는 충분하지 못하다. 한 사람이 두세 가지 것을 동시에 의미시켜 놓아야 한다. 이러한 여분의 의미를 통해 그것은 우리에 대해 모든 실재의 존재가 갖고 있는 깊이, 앞뒤의 크기, 불확실한 위치 그리고 포착하기 어려운 본질 등을 가져다 주는 것이다. 모짜르트의 오페라이든 프루스트의 작중 인물이든지 간에 한 작품을 우리에게 흥미있고 또 계속 흥미있게 해주는 것은 바로 이러한 복합적 의미들인 것이다.

이중 이미지 자체는 전혀 새로운 것이 아니다. 연금술의 문헌에 실린 삽화들은 오늘날엔 그 뜻이 완전히 상실되어 버린 듯한 그런 비밀스러운 언어로서의 이중 이미지인 것이다. 중세와 르네상스의 수많은 회화와 시가의 주제였던 알레고리는 단지 이중 이미지를 체계적으로 사용한 것에 지나지 않는다. 예를 들면, 16세기의 아킴볼도와 같은 장식 화가는 풍경화나 정물화를 자주 그렸는데, 그것은 어느 정도 떨어진 거리에서 보면 기괴한 모습을 띠게 되는 그런 것이었다. 그러나 여기서 이중 이미지는 단지 장식이나 익살에 지나지 않았거나, 혹은 연금술사의 경우에 있어서처럼 인상적이고 비밀스러운 알파벳 속에 연금술의 지식을 감추기 위해 사용되었거나, 아니면 알레고리에 있어서처럼 화가가 알고 있는 세계를 크고 훌륭한 그림으로 구성하여 동시에 자기의 철학이나 기지를 보여 주는 유익한 틀을 화가에게 제공해 주었다.

그러나 현대파 미술에서 사용되는 이중 이미지는 결코 그러한 것이 아니다. 그것은 비밀스러운 의미도 아니며 알레고리도 아니다. 그것은 다른 의미를 숨기기 위해 한 의미를 사용하고 있는 것도 아니다. 그것이 지닌 모든 뜻은 고루 다 중요하다. 이중 이미지가 우스꽝스럽거나 단순히 장식적인 것이 되면 본래의 목적을 이루지 못하는 것이 된다. 이제 그것은 우리 시대의 특징이 되어 오늘날의 미술가들이라면 이것 없이 작업할 수 있도록 영감을 받는 일은 불가능하다. 고딕 양

식의 석공들은 그들의 작품에 다소 짓궂은 장난을 가함으로써 즉, 힘의
천사 (Virtues)의 상 배후에 비웃는 듯한 상들을 숨겨 놓음으로써 또는
직인만이 그것이 있음을 알고 있는 경멸감을 표현하여 성인들을 괴롭
힘으로써 자신들의 작품에 계속해서 흥미를 가질 수 있었던 것임을
우리는 모두 알고 있고, 그러한 짓궂은 장난을 하지 않았다면 그들의
작품은 딱딱하고 근엄하게 되었을 것이다. 같은 방식으로 오늘날 화
가는 자신의 그림에 여분의 의미와 이중 장면(double take)을 부여함
으로써 자기 작품에 흥미를 갖고 또 그 작품이 살아 있도록 해준다.

많은 예들이 있지만 이러한 것에 대해 내가 알고 있는 최초의 예
는 마네의 《올랑피아》와 《풀밭 위의 식사》에 나타나 있다. 이 작품
들은 비록 다소의 스캔들을 일으켰지만 당대를 배경으로 한 당대인에
대한 그림이며, 당시 회화 양식 중에서 가장 진보된 양식 중의 한 양
식으로 그려져 있다. 동시에 그것들은 유명한 옛그림들의 정확한 풍
자(parody)가 되고 있다. 그래서 마네의 그림의 주제는 사실상 탁월한
솜씨와 필세와 마무리로 처리된 그때와 지금(then and now)이라는 이
중 이미지를 담고 있는 것이다.

이와 같은 이중 이미지는 인상주의에는 존재하지 않는다. 세잔느
의 목욕하는 여인들은 루벤스의 풍자가 아니라 바로 그것 자체이다.
르느와르가 부쉐르를 생각나게 해줄지도 모르나 그것은 단지 둘다 연
분홍빛 소녀를 좋아했기 때문이다. 밀레와 들라크르와의 작품에 대한
고호의 모사품은 정확히 원작인 양 제작된 것으로서, 낯선 점이라고는
모사품이 채택한 최신의 필법과 색조뿐인, 주의깊게 제작된 모사품이
다. 그러나 우리에게 있어서는 풍자, 시각적 우의 그리고 복합 이미
지는 오늘날의 진지한 모든 예술—현대 시와 음악과 회화—의 본질적
인 부분이 되고 있다. 그것은 우리식의 유모어의 특색, 즉 그림에 의
해 주어진 상황이 한 줄의 그림의 제목이 의미하는 사회적 상황과 모
순될 때 생기는 익살이다. 현대파 미술이 최초로 나타난 이래, 피뷔
드 샤반느의 누드를 개작한 피카소의 장미빛 시대로부터, 《계단을

내려오는 누드》에 나타난 이중 이미지의 만화경을 통해, 이탈리아의 미래파와 복합 이미지에 의해 동적 감각을 표현하려는 그들의 시도를 통해, 초현실주의자인 달리와 에른스트가 사용한 실제적으로 중첩되어 있으면서 종종 비슷하지 않는 이미지를 통해, 베라르, 첼리쵸브, 레오니드와 베르만과 같은 신낭만파(Neo-Romantics)의 더욱 미묘한 이중 이미지 즉 눈에 보이고 있는 사물의 특성에 반영된 화가의 개성이란 이미지를 통해 그리고 이중 이미지를 환기시킬 목적으로 현대 아카데미의 그림에 붙여진 하찮은 제목에 이르기까지, 똑같이 중요한 사항들로 이루어진 복합 이미지는 우리의 관심을 끄는 모든 그림의 두드러진 특징이 되어 왔다.

이중 이미지를 만들기 위한 방법 중에서 아마도 가장 풍요로운 것을 현대파 화가들은 회화 양식(painting style)들에 대한 분석에서 발견했다. 음악에서는 그러한 양식의 분석을 일반적으로 신고전주의(Neo-Classicism)라고 부르고 있다. 다른 양식들에 대한 이 같은 식의 분석이 회화에서도 사용되었던 것이다. 그림의 의미는 무엇을 그린 그림이든지 간에 보다 일반적인 의미에 의해 수정될 수 있으며 심지어 부정될 수도 있다. 그것은 어떤 사물의 그림이면서 동시에 어떤 양식의 그림이 되는 것이다. 그렇지만, 신고전주의는 음악에 있어서처럼 그림에서도 다음과 같은 위험을 안고 있다. 화가는 자신이 모델로 삼고 있는 양식에 대해 지나치게 찬양하는 일을 조심해야 한다. 그렇지 않으면 그는 그 스타일의 매너리즘을 모방하게 되어 다비드와 전라파엘파들이 그러했듯이 감상적인 아케이즘(sentimental archaism)과 학문적인 장황함으로 끝나게 될 것이다. 작품이 성공적인 이중 이미지로 되려면 회화의 세부 사항이 아닌 어떤 유파의 양식적이고 구성적인 기법을 환기시켜야 한다. 이런 종류의 양식 분석에 있어서 브라크와 피카소가 처음은 아니었다. 예를 들면 휘슬러가 그린 《어머니》도 이런 종류의 양식 분석을 하고 있는 것이었다. 그것은 귀엽고 작은 어느 노부인을 그린 그림 이상의 의미를 지니고 있는 것이다. 그것은 또한 현묘한 균형과 직사각형의 구성에 의해 공

간을 채우는 일본 화법을 진지하게 보여 주고 있다. 그럼에도 불구하고 휘슬러가 그린 《어머니》는 현대파 회화는 아니다. 왜냐하면 이미지의 의미가 여전히 그림의 의미가 되고 있기 때문이다. 현대파 회화에서라면 그러한 이미지가 갖는 의미의 중요성은 줄어들었어야 했을 것이다. 그 대신, 중요한 것은 이중성 즉 한 양식의 본질적인 요소들을 드러내는 틀로서의 그 양식의 사용과 대조되는 이미지 그 자체인 것이다.

모든 양식들이 이러한 신고전주의에 하나같이 적합한 것은 아니다. 선택된 양식은 우리들에게 명확하고도 이국적인 스타일로 보여질 수 있을 만큼 오래되었거나 소원한 것이어야 한다. 그러므로 이중 이미지가 주는 충격은 내용과 그 내용을 싸고 있는 외양과의 불일치에서 생겨나는 것이다. 예를 들면 다음과 같은 신고전주의의 형태들이 있다. 현대적 리듬 체계가 18 세기초의 대위법의 정교함으로 단장되어 있는 스트라빈스키의 《피아노와 관악기를 위한 콘체르토》, 한 가족의 초상화가 후기 로마식 프레스코로 위장되어 있는 피카소의 《어머니와 아들》, 실속없는 지배인들이 뉴욕의 고층 빌딩처럼 엄청난 스타일로 차려입고 있는 피카소작 《퍼레이드》에 나타난 복장, 마치 브라질의 한 싸구려 술집의 조율되지 않은 피아노로 연주하는 것처럼 소리가 나도록 작곡된 미요의 초기 탱고, 오늘날의 뻔뻔스러운 성적 행위가 우리 시대보다 더 점잖은 것으로 생각되는 열 벌의 로코코식 예복 속에서 펼쳐지고 있는 메이 웨스트의 영화 같은 것들이다.

이러한 종류의 신고전주의적 이중 이미지가 지닌 참된 난점은 그것의 수명이 짧다는 사실이다. 대중들이 작품을 보고 그 작품의 양식 자체가 작품이 환기시키고자 한 이국적이거나 역사적인 양식이라는 것을 알게 되면, 이내 그것이 지닌 충격과 흥미가 상실된다. 이러한 일은 실제로 순식간에 일어난다. 이미 오늘날 스트라빈스키의 불협화음의 대위법은 헨델의 보다 풍부한 형식으로 생각된다. 피카소의 《어머니와 아들》은 어느 신중한 미술유파의 드로잉처럼 보인다. 이제 대중은 1890 년대야말로 사실 제멋대로였다는 것을 확신하게 되었다. 이처럼

신고전주의가 보여 준 이중 이미지는 지극히 미약한 것이었다. 그러한 이중 이미지가 영향력을 발휘한다고 해도 단지 그 익살을 이해할 수 있게끔 교육받은 대중에 한해서이다. 이러한 것은 예술 작품을 지적인 대중에게 소개하는 데는 유익하다. 그러나 신고전주의적인 관련들이 쓸모없이 되어 버린 이제 우리의 지속적인 관심을 끌려면 그림은 그림 자체에 의존해야 한다. 사실이지, 난해한 양식적인 관련들에 기인하고 있는 이중 이미지가 사라진 이 시점에서만이, 비로소 신고전주의적 작품은 신사인 체하는 속물적 대중으로부터 빠져나와 일반 대중에게 널리 이해될 수가 있게 된 것이다.

그렇지만 본질적으로 현대파 회화의 주제는 이중 이미지가 아니라 구성이다. 복합 이미지인 시각적 우의는 이미지의 중요성을 약화시켜서 그림의 구성에 관심이 집중되게 하는 하나의 방안에 불과하다. 이와 같은 효과를 내는 방안이 또 하나 있는데 그것은 전혀 알아볼 수 없는 이미지를 가진 그림을 그리는 일이다.

일반적인 생각과는 달리 알아볼 수 있는 이미지, 즉 외계에 존재하는 것을 재현한 이미지는 그림의 필수적인 요소는 아니다. 그림이란 가장 간단한 말로 표현하자면 벽 위든 종이 위든 한 공간을 채워 넣어, 보는 이의 관심을 끌 수 있는 그 무엇인 것이다. 이미지를 사용하지 않고도 관심을 끌 수 있다면 또한 어떤 이미지를 고심하여 만들지 않고서도 그림을 그릴 수 있도록 화가가 영감을 받을 수 있다면 이미지는 불필요한 것이 된다. 이미지의 부재는 그림 그리는 행위를 덜 수고스럽게 하는 데 공헌하기조차 할 것이다. 그 결과 추상화가 나왔다.

그럼에도 불구하고 이미지의 부재는 화가에게 있어서 몇 가지 점에서는 불리하다. 내가 앞서 지적한 대로, 현대파 화가는 대체로는 미개하며 이국적인 미술이 갖는 추상적 특성 때문에 구성을 자기들의 주제로 삼게 되었다. 그는 이러한 미술이 전달하고자 하는 의미나 심지어 정확한 이미지에 대해서조차 아는 바 없이 이 미술이 담고 있는 형식(form)이나 형태(shape)가 갖는 힘을 느낄 수 있었다. 이러한 이국적 미술을

만든 미술가들 자신에게 있어서는 원래 그러한 의미들이 존재했던 것이다. 현대파 화가들이 그렇게 흥미롭게 여기게 된 형태나 형을 낳은 것은 본래 이러한 의미들이었던 것이다. 그러나 이 같은 생명을 불어넣어 주는 어떤 이미지나 의미없이 단순히 형식주의적이고 양식적인 이유만으로 화가의 캔버스에 그려진 이 같은 형태들은 그러한 힘을 낳기 어려울 것이다. 화가는 캔버스에 그려진 선과 형태에게 "나대신 이러한 것을 말하라"가 아니라, 단지 "아름답고 감동적이어라"라고 말하고 있는 것이다. 선과 형태들에게 풍요로움과 다양성을 부여하기 위해 화가가 의존하는 것은 오직 그 자신의 상상력뿐이다. 그러나 인간의 상상력이란 외계의 다양함과 풍요로움으로부터 분리되어 오직 그들로 작용할 때는 놀랄 정도로 무딘 것이 되고 만다. 상상력이란 새로운 형태를 창조함으로써가 아니라 기존의 상징들을 재구성함으로써 작용하기 때문이다. 이러한 상징들은 외계와의 접촉에 의해 자극될 때만이 비로소 따스함과 충만함을 지니게 된다. 그러므로 추상 화가들이 외계와 접촉하지 않은 상상력으로만 선과 형태에 다양성을 부여하려 한다면 결국 빈약한 그림을 그리게 될 것이다. 오히려 우연의 원리(discipline of accident)—무작위의 점들을 찍고 그 중에서 가장 흥미있는 것을 고르는 따위—혹은 수학 공식에서 풍요로움을 얻을 가능성이 더 많다.

모든 진정한 아름다움의 배후에는 단순한 수학적 관계가 깔려 있다는 사실은 오랫동안 가정되어 왔던 일이며 나도 감히 이 사실을 부정하려고 하지는 않겠다. 확실히 음악, 어쨌든 화음이라는 것은 그러한 산술 즉 현을 신축하여 음정을 만들어 내는 피타고라스식의 분할이라는 단순한 상분수(common fraction)에 근거하고 있는 것이다. 그리고 그리스 예술에서 발견되는 완전성(perfection)은 무리수의 비례—$1 : \sqrt{2}$, $1 : \sqrt{3}$, $1 : \sqrt{5}$—로서 일정한 반복에 기인한다는 사실은 상당한 정당성을 가지고 주장되어 왔다. 비쟌틴의 모자이크, 모든 중세 예술, 사실상 길드가 붕괴되기까지의 모든 회화가 가진 구성은 단순한 수학적 어림으로 즉 이러한 작품들에 균형과 미를 부여한 줄자·콤퍼스 등으로 설계한, 이

제는 잊혀진 어떤 기교에 의해 가능했던 것이라고 추정된다.

확실히 중세의 도상학(iconography)은 수(number)로 가득차 있다. 1
은 신, 2는 인간과 신, 3은 삼위일체―그 결과 3박자는 엄숙한 작곡
을 위해 중세 음악에서 사용된 유일한 장단이었다―, 4는 복음서의 저
자를 의미한다. 이런 단순한 숫자 매김은 오늘날까지 아직도 디자인
에서 사용되고 있다. 예를 들면, 모든 화가들은 정물화가 대상을 홀수
로 나타낼 때보다 더 잘 드러난다는 사실을 알고 있다. 더 나아가
수의 속성과 형태의 수학적 관계―황금 분할・소수・제곱수・세제곱
수・피라미드형의 수의 분배 따위―를 조사함으로써 화가는 잊혀진 복
잡한 전통을 다시 찾아내어 이의 도움으로 변함없는 미를 만들어 낼
수 있다고 주장되어 오기도 한다.

그러나 만일 구성상의 어떤 수적 체계가 존재했다손 치더라도 그 체계
가 형태와 비례에 대한 화가의 느낌만으로 재발견될 수 있을지는 의심이
가는 일이다. 그러함에도 이러한 방면의 연구는 우리 시대의 미학자들
이나 화가들을 괴롭혀 왔다. 그러나 그 결과들이 사실주의 화가들에 의
해 채택되었을 때 대부분은 하잘것없는 것이 되고 말았다. "역동적인 대
칭"(dynamic symmetry)의 공식을 지루하게 사용하고 있는 벨로우즈의
그림들―메트로폴리탄 박물관에 걸려 있는 프로 복싱 시합에 관한 그림
들―을 보라. 여기에는 권투 선수들의 팔과 다리가 "빙글빙글 도는 링"
의 대각선을 따라서 각 코너 방향을 어색하게 가리키고 있다. 그러나
추상 화가들에게는 그러한 공식은 극히 유용한 것이 될 수 있다. 비록
미를 만들어 내는 엄격한 공식이 아직 발견되지 않았을지라도, 수학적
공식은 추상화가의 꿈틀거리는 상상력을 작동시키는 데 커다란 도움이
될 수 있다. 내가 알기로 수많은 음악가들―존 케이지 같은 사람이
그 중의 하나이다―과 화가들은 작품 제작에 이러한 수학적 공식을
사용하는 것 같다. 즉 수적 공식의 반복을 통해 화가의 캔버스나 작곡
가의 박자를 채우도록 만들어져 있는 우연한 점이나 선 혹은 일단의 음
표들을 사용하고 있다고 생각한다. 그러나 공식을 사용하는 것은 새로

운 일이 아니다. 소넷(sonnet), 캐논(canon), 심지어 17세기 프랑스 극
작가들의 삼일치 법칙(three unities)과 엄격한 작시법 등은 작품 구성
에 있어서 그러한 공식을 그들 방식대로 사용한 것이었다. 그러나 이
경우에 공식은 의미를 담고 있는 형태를 보다 말쑥하게 만들어 내기
위한 목적으로만 사용되었다. 반면 현대적 용법으로는 그림의 의미는
바로 형태 그 자체이다. 그런데 순전히 수학적 공식에 의해 제작된 작
품은 공허한 기계적 제품으로 끝나 버릴 위험이 있다.

　대단히 흔한 일로 예술가의 내면적 마음이 개입하여 예기치 않은 의
미로 형태를 메우게 되는 경우가 있다. 이것은 점과 드리핑의 우연성
에 기초한 회화 원리에도 꼭같이 적용된다. 사실상 이러한 원리들은 예
기치 않은 의미에 대한 기대에 의존하고 있는 것인데, 그것은 의미가
회화로부터 배제해 버리기 가장 어려운 것이 되고 있기 때문이다. 어
떤 원은 태양일 수도, 동시에 오렌지일 수 있으며 데시가 되는 가시이
며, 별은 장미일 수 있다. 이처럼 외적으로 개입된 의미들이 아무리
강력하고, 그리고 그 의미들이 더해 주는 흥미가 아무리 크더라도 이
러한 수학적이고 우연적인 구성 과정은 결코 예술적 과정이 될 수 없
다고 나는 믿고 싶다. 그렇기는커녕 예술의 과정은 마술적이요 주술
적인 과정이다. 예술가는 우연히 어떤 숨겨진 힘을 만나거나 의식을
통해 그것을 불러내기를 희망한다. 이러한 과정의 목적은 보는 이를
즐겁게 하거나 교훈을 주려고 하는 것이 아니라 마법을 걸어 그를 압
도하려는 것이다. 마술의 사용을 믿지 않는다면 특히 수학적 구성의
과정도 믿지 말아야 한다. 그 공식이 성공한다면 그 힘의 대부분은 예
술가의 숨겨진 마음에 깊이 자리잡고 있는 실망과 쓰라림으로부터 유
래한 것이다. 예술가 자신은 이 힘의 애매한 원천을 인식하지는 못한
다. 그러나 그것이 수행하는 마술은 관대하고 자비롭다기보다는 음침
하고 불길한 것이기 쉽다. 기적이 일어나지 않는다면, 또 예술가가 만
든 형태들이 효과적인 마술로 채워지지 않는다면 그런 공식들의 최종
결과는 단지 공허한 구조일 뿐으로 진귀하고 흥미롭지만 주로 상업 디자

이너와 실내 장식가들에게 영감을 주는 데 유용한 그런 것들이 되고 있을 뿐인 것이다.

그러나 구성을 하는 데 있어서의 그러한 수학적 공식은 주제로서의 구성, 화면 등가의 원리와 즉석화라는 현대파 회화의 고전적 삼일치 법칙에 대한 최초의 위반을 제공하는 일이었다. 이것은 역사적으로 중요하다. 왜냐하면 현대파 미술에 속하는 모든 그림들이 제작된 것은 이러한 삼일치에 대한 여러 가지 위반과 재정리를 통해서였기 때문이다.

이들 중 첫번째 위반은 곧장 현대 건축으로 이어졌다. 그것은 독일-베델란드인들에 의해서 발명되었고 또 개발되었다. 왜냐하면 현대파 미술의 개념이 믿지 못할 만큼 빠른 속도로 동쪽으로 퍼져 나갔기 때문이다. 이미 1911년 무렵에 클레는 자신의 독특한 작품을 시작했으며, 칸딘스키는 이미 추상적 "즉석화"를 그리고 있었다. 1911년에 몬드리안도 만발해 있는 벚꽃나무 그림을 3장 그렸는데, 각작품은 점차 추상화되어 갔다. 첫작품은 인상주의적 기법으로 그려진 자연주의 작품이었다. 두번째 작품은 나무의 형태들이 직선의 패턴으로 단순화되었으나 아직도 나무의 이미지로 인식될 수 있는 것이었다. 세번째 것은 선만으로 이루어진 구성도, 즉 추상이었다. 그 후 몬드리안은 추상의 과정을 더욱더 진행시켰다. 그는 이미지뿐만 아니라 이중 이미지까지 포기했다. 그는 직선을 제외한 모든 선, 수직과 수평 방향을 제외한 모든 방향, 색조의 모든 상이점, 빨간색·오렌지색·검정색, 혹은 흰색과 같은 단색 이외의 모든 색을 피했다. 그는 단조롭게 채색된 이러한 사각형들을 실험 결과를 구분하는 물리학도처럼 말끔하고 정확하게 캔버스 위에 배치하였다. 그러나 이러한 점들을 배치하는 행위가 예술적 환상의 결과인 것 같지는 않다. 그것은 미는 일련의 수학적 비례들로 이루어진 필연적인 결과라는 이론적 근거 위에, 엄격한 수학적 계산을 통해 도달되는 것 같은 분위기를 지니고 있다. 마치도 《전개할 수 있는 원주》(developable column)라고 불리우는 현대

미술관 소장의 펩스너의 조각 작품의 경우에 있어서처럼 사실상 그 것은 하나의 수학적 도형, 즉 직선의 운동에 의해 공간 속에 그어진 어떤 표면에 대한 수학적 명칭인 "전개할 수 있는 표면"인 것이다. 그 러나 몬드리안의 그림들이 과연 사람들이 믿고자 하는 대로 수의 분석에 의해 계획되었든지 아니었든지 간에 이러한 그림들이 결코 즉석화가 아니라는 사실은 매일반이다. 이것들은 사전에 매우 조심스럽게 계획된 것이다. 이와 같이 몬드리안은 현대파 미술의 삼일치 중에서 자유로운 즉석화를 포기했다. 그는 구성만을 자신의 주제로 유지하였으며 그의 그림이 갖는 화면 등가를 가장 기본적이고 비개성적인 형식 즉 건축가의 평면도가 지닌 기계적으로 완벽한 표면으로 환원시켜 버렸던 것이다.

몬드리안의 화면이 지닌 중립적 성격 때문에 선과 형태가 그들의 효과를 위해 어떤 특별한 손재주에 따라 좌우되고 있는 것은 아니다. 심지어는 채색할 필요조차 없다. 저항력이 있는 것이면 무엇으로도—나무·리노륨·유리·돌·벽돌—가장자리가 사각지고, 말끔하게 될 수 있는 것이면 무엇으로도 선과 형태를 제작할 수 있다. 회화의 비개성화는 대단한 산업적 가치를 발휘하게 되었다. 이는 건축가들에게 특별한 관심거리가 되었다. 이는 고객들의 주머니 사정, 일꾼들의 능력 또는 드로잉에 대한 자신의 지식 등에 관해 지나친 부담감을 주지 않는다.

오늘날 건축 학교에서는 자재화(free-hand drawing) 즉 기구를 사용하지 않는 드로잉을 거의 가르치지 않는다. 건축가는 학교에서 자신의 원근법적 관점으로 나무를 드로잉하는 방법을 실제로 배울 수 있을 것이다. 그러나 그는 옛 건축가들—예를 들면 베르니니나 팔라디오—이 한 것처럼, 자신이 만들고자 하는 건물을 조각 작품으로서 즉 견고하고 공간을 점유하는 한 완전체로서 계획할 수 있는 드로잉에 대해서는 좀처럼 충분하게 배우지는 못할 것이다. 드로잉의 연습 부록으로 인한 공간 감각의 미개발 때문에 오늘날의 건축가는 자신이 만

드는 건물을 사각난 평면들과 맞물린 입방체와 원통형들의 집합으로 계획할 수 있기를 바라며, 그리하여 예술가라기보다는 엔지니어인 체 할 수 있는 것이다. 몬드리안의 미학은 건축가가 바로 이런 일을 하도록 허용해 준 것이다.

사실상, 현대파 미술의 이런 단순화가 전반적인 산업적 관심거리로 판명되어, 세계 제 1 차 대전 후 즉시로 바로 이러한 이론을 가르치기 위해 독일에 학교가 하나 성립되었다. 클레, 화이닝거, 건축가 그로피우스 등이 교수가 되어 데사우에 세워진 바우하우스(Bauhaus)가 바로 그것이다. 바우하우스는 1925 년까지 번창했으며 아직도 그 영향이 남아 있다. 바우하우스는 우리 시대의 가장 흥미없는 건축뿐만 아니라 가장 멋있는 건축에 대해 책임이 있다. 왜냐하면 사각형의 형태로 된 평편하고 장식 없는 면에 대한 바우하우스의 미학은 오늘 날에서조차 모든 종류의 결핍 즉 재료·세부 묘사·상상력·디자인의 결핍에 대한 핑계로 이용될 수 있기 때문이다. 그래서 현대 미술의 규범을 최초로 재정리함으로써—즉 즉석화의 방법을 포기하고 화면 등가를 위해 기계적인 등가물(mechanical equivalent)을 사용함으로써—현대파 미술의 상업적 형태와 현대 건축을 낳았다.

현대 미술의 규범에 대한 두번째 재정리는 프랑스 초현실주의 운동과 관련된 화가들에 의해 1924 년경에 채택되기 시작했다. 이들 중에는 키리코를 선구로 하여 달리, 미로, 마그리트, 에른스트, 탱귀 등이 있다. 이들이 범한 위반은 특히 흥미롭고 창조력이 풍부한 것이었다. 그들은 구성을 그림의 주제로 삼기를 포기했고, 대신에 이중 이미지를 받아들였다. 정통적 현대파 화가들과 그들의 학파에서는 이중 이미지가 의미를 약화시켜서 구도를 그림의 진정한 주제로서 자리를 잡게 할 수 있었던 유일한 고안이었었다. 그러나 초현실주의 화가들은 구도를 이차적인 것으로 격하시켰다. 즉 시각적 우의가 그들 그림의 주제가 되었다. 더 나아가 그들 그림이 갖는 복합적이고 정확한 의미는 그림의 필수적인 부분으로서 그림에 붙여진 자극적이고 놀

라운 제목을 통해 일반적으로 감상자의 주목거리가 된 것이었다. 에른스트의 《악몽에 시달리는 어린이들》은 뻐꾹 시계로부터 도망치는 것처럼 보이는 두 어린이들을, 또는 마그리트의 《생존자》는 피가 멸어지고 있는 소총을 사실적으로 그린 그림이다. 에른스트와 탱귀 그리고 그 밖의 사람들은 균등화된 화면과 즉석 화법을 그대로 유지했다. 달리와 마그리트는 이것들조차 포기했으며, 전인상주의식으로 그림을 그렸다. 달리는 전라파엘파에 의해 재구성된 이탈리아의 템페라 화가들에게서 유래된 방법으로 그렸으며, 마그리트는 간판과 서커스 포스터에서 발견되는 반쯤 소박하고 반쯤 상업적인 회화 양식으로 그렸다. 이와 같이 그림에 허심탄회한 분위기를 부여함으로써 그들은 복합 이미지의 충격을 강화할 수 있었다.

초현실주의와 시각적 우의는 근년에 산업적이며 장식적인 분야에 상당히 응용되었다. 테리는 다소 유별난 건축 디자인—동굴이나 휘장 두른 기둥의 형태로 된 건물—을 했었으나 내가 알기로는 이 디자인 중에 어느 하나도 실지로 제작된 것은 없었다. 달리가 디자인한 가구 한 벌이 제작 전시된 적이 있었는데 이것은 입술 연지를 바른 입술의 모양을 한 소파였다. 또한 그는 만국 박람회에 전시할 작품과 여러 발레단을 위해 무대 장치와 의상, 그리고 《마돈나와 어린이》를 제작했다. 사실상 달리는 초현실주의 화가들 중에서는 유일하게 뚜렷한 상업적 성공을 거둔 사람이다. 근년에 이르러 그의 양식 자체가 많이 모방되고 광고에 이용되기조차 한다. 오늘날 달리의 양식이 사라지고 있는 듯한데, 그것은 아마도 달리의 이중 이미지가 근거로 하고 있는 프로이트의 상징 체계에 대해 사람들이 너무 잘 알게 되었기 때문일 것이다.

여기에 이러한 회화의 약점이 있다. 이 회화가 관심을 끄는 것은 기법상의 발명에 의한 것이라기보다는 시적 발명에 의한 것이다. 시각적 우의는 문학적인 고안 즉 시적이거나 일화적 주제이다. 그래서 그 생명은 짧은 것이다. 일단 시각적 우의에 관련된 사항들이

이해되면, 그것은 더 이상 관심을 끌지 못한다. 이러한 그림에 대한 영속적인 관심은 여느 그림과 마찬가지로 순수하게 회화적인 근거에서 판단되어야 한다. 달리와 마그리트의 그림은 인상주의자들의 발견에 대한 반동인 양식으로 그려져 있다. 그것들이 특별난 기교, 마무리, 심지어 아름다운 화면으로 제작될지라도 기법상의 진전이 있다고는 거의 생각할 수 없다. 그것들은 명확한 일화 대신 시각적 우의를 주제로 삼고 있다는 점 이외에는 80년과 90년대의 아카데미 그림과 별로 다르지 않는 계획된 그림들이다. 미로와 탱귀의 그림에 대해서는 이렇게 말할 수 없다. 그들은 즉석화의 가장 순수한 형태―즉 붓이 창조하는 이미지뿐만 아니라 붓의 움직임―까지도 잠재 의식으로부터 유래되는 자발성(sponataneity)의 원리에 의존하고 있다.

현대파 미술의 규약에 대한 세번째 재정리는 1926년에 파리에 신낭만주의 화가들(Neo-Romantic painters)과 더불어 나타났다. 이들은 주로 베라르, 첼리쵸브, 레오니드, 베르만 등이었다. 이 화가들은 즉석화라는 현대적 방법을 고수했다. 그러나 그들은 화면 등가의 원리를 버리고 재현된 주제를 등가화된 명암의 조명으로 대체했다. 초현실주의자들처럼 그들은 그림의 주제로서 구성 대신에 이중 이미지를 사용했다. 그러나 그들의 이중 이미지는 매우 특별한 종류였다. 그것은 이중 전달―즉 묘사된 대상과 그 대상에 대화 화가의 느낌이라는 이중 전달―이 되었다. 신낭만주의 화가들을 낭만주의에 연결시켜 주는 것은 바로 화가의 개인적 느낌에 대한 강조였다. 베라르와 첼리쵸브는 실재 인물의 초상화이면서 동시에 화가의 정서적 선입견이 반영되어 있는 거울인 초상화를 그렸다. 레오니드와 베르만은 실재하는 장소이면서 화가의 기억이라는 사적이고 왜곡된 안경을 통해 보여진 그 장소에 대한 풍경화를 그렸는데, 풍경화는 장소 자체에 대한 것이거나 혹은 예술에 대한 화가의 기억의 풍경화가 되고 있었다.

후에 대형 그림을 그려야 하는 필요에 따라, 그리고 또한 초현실주의의 영향에 의해 신낭만주의의 이중 이미지의 영역이 확대되었다. 첼

리쵸브는 어찌하여 사람은 역시 동물인가 그리고 어찌하여 자라나는 어린이는 식물계에 속하는가라는 이중 이미지를 채택했다. 베르만의 그림은 또한 그림의 멸망이기도 한 그림 혹은 무대 장치나 오브제인 풍경화가 되었다. 베라르는 너무나 완벽한 취미에 이끌리어 그의 많은 재능을 의상과 무대 디자인에 소모했다. 신낭만주의의 가장 멋진 그림들은 대부분 개인 소장되어 있으며 이 작품들을 보기란 어렵고, 한꺼번에 보기란 더욱 불가능하다. 그럼에도 불구하고 비인간화된 미술에 인간성과 개인적인 느낌을 재도입함으로써 신낭만주의 화가들은 현대 회화의 위대한 혁명 이후로 회화에 가장 중요한 공헌을 했다고 나는 확신하며, 이 공헌은 20세기 후반의 회화를 형성하는 데 지대한 영향을 끼칠 것이라고 믿는다.

현재 미국에서 가장 돋보이는 화가들은 젊은 추상화가들, 즉 폴록, 모더웰, 고르키와 그 밖의 사람들을 포함한 그룹이다. 이 화가들은 현대파 회화의 삼일치에 대한 또 다른 식의 위반으로부터 비롯된다. 그러나 주로 칸딘스키의 영향인 듯한 그들의 작품이 갖는 진기함은 진정한 혁신보다는 그 강조하는 바가 바뀐 데서 유래한다. 이 화가들에게 있어서는 회화의 구성이 아니라 화면의 긴장이 그들 그림의 주제가 되었다. 물감은 가장 엄격한 자발성의 원리에 따라, 때로는 우연성의 원리에 따라 적용되기조차 한다. 그러나 현대성을 향한 이들의 열망에도 불구하고 이들 그림에 있어서 일률적으로 진기하며 유일한 것은 그림의 대형 크기일 뿐이다. 그들이 사용하는 회화 기법은 표준적인 현대파 회화의 기교로서, 이러한 기교는 유수한 미술 학교와 대학에서 실행되고 있다. 시적인 제목이나 작품 번호가 붙은 이 그림들 자체는 대개 물감을 끼얹거나, 붓거나 또는 그 밖의 표준적인 즉석화의 방법에 의해 제작된 교묘한 화면 때문에 인상적인 것이다. 캔버스들은 전시회에서 가능한 한 눈에 잘 뜨이도록 대개 매우 크다.

이러한 미술의 배후에 있는 태도는 보수적인 듯하다. 이러한 미술이 충격적인 주된 요인은 화가들 자신이 스스로 새로운 무엇인가를 수

행하고 있다고 믿는 듯하다는 사실이다. 그러나 그들이 누리는 바로 그 명성은 바로 그 반대의 사실을 암시해 주고 있다. 현대파 미술의 효용을 위해서 30년 전에 개발된 선전 기구를 통해 그들의 작품이 보급될 수 있는 것은 정확히 말해서 그들의 작품이 공공 단체나 학술 단체에서 성공을 거두었다는 사실을 보여 준다. 보다 새로운 회화였다면 그러한 보도 가치와 대중을 획득하지 못했을 것이다.

그래서 추상 아카데미가 우리에게 말하려고 했던 것과는 반대로 이 미술이 우리 시대의 회화의 전부는 아니다. 그것은 스스로 자부하는 영웅적인 모더니즘의 부활이라기보다 무엇인가의 종말을 나타낸다고 나는 생각한다. 그것의 빈약한 시적 정취와 허술한 구조는 우리 인간의 풍부함이나 현세의 모험을 묘사하기에는 미흡한 감이 있다고 생각된다. 확실히 이것은 우리 시대의 살아 있는 회화 전통은 아니다.

실제로 우리 시대의 것이 되기 위해 어떠한 그림이라도 지녀야 하는 것이 있다면 그것은 일종의 이중 이미지 즉 상상력이 다소 추가된 차원(some added dimension of the imagination)이다. 달리가 그린 한 덩어리의 빵처럼 가장 평범한 대상을 그릴 때조차도 작업하는 동안 그의 흥미를 끌거나 또는 완성된 작품에 보다 중요한 상징을 부여하는 어떤 내밀의 의미를 그 속에서 발견해야 한다. 가장 엄격한 우연성의 원리 혹은 체계적인 무의미의 원리에 의해 제작되는 그림조차 보는 이의 관심을 끌려면 탈선된(divergent) 제목으로 인해 생긴 복합 이미지를 갖고 있어야 한다. 그러나 언어를 통한 복합 이미지는 가장 사라지기 쉬운 형태의 이중 이미지이다. 이것보다 더욱 창조력이 풍부하고 다양하며 영속적인 이중 이미지는 마음과 외계가 이루는 단순한 이원성에 의해 제공된다.

우리가 보고, 느끼고, 듣는 외부 세계는 우리의 상상 세계보다 더욱 다양하다. 그러나 외부 세계는 현순간에 존재하는 대로의 세계일 뿐이다. 상상 세계는 이것보다 더 광범위하다. 왜냐하면 그것은 과거에도 그 존재를 갖고 있기 때문이다. 상상 세계는 어제에 존재했던 숱한 외부 세계로부터 형성되어, 그 다양성은 사라지고 우리 마음이 다룰 수

있는 상징들로 환원되어 있다. 그러나 자연계가 아무리 다양하고 또 그
것에 대한 우리의 기억이 아무리 풍부하다 할지라도, 외부 세계와 이
세계에 대해 우리의 마음이 부과하는 단순화들 사이의 상호 작용은 그
보다 훨씬 풍부하다. 내가 언급한 독특한 이미지를 화가에게 제공하는
것은 다름 아닌 이러한 상호 작용, 곧 과거의 것인 내면적이고 개인적
세계와 현존하는 마음 밖에 여전히 존재하는 신비로운 대지(mysterious
land) 사이의 차이이다.

이렇게 방향을 달리하는 두 실재(reality)를 화해시키기 위한 상당히
일관성 있는 체계를 우리는 "사실주의"(realism)라고 부른다. 사실주
의에 대한 공식은 많이 있어 왔다. 왜냐하면 실재를 묘사하는 어떠한
체계도 처음에는 아무리 확실할지라도 단지 제한된 시간 동안만 정확
하게 남아 있는 것이기 때문이다. 이 체계들 중의 어느 하나가 외계
에 대한 진정한 그림이라고 인정될 무렵에는 이미 외부 세계 자체와
그 세계를 보는 우리의 시각 방식이 둘다 변해 버린다. 카메라조차 그
것이 발명된 특정 시대와 특정 문화권에 있어서만 자연에 대한 확실
한 재현을 제공할 수 있었던 것이다. 이러한 입장에서 지옷토, 그린
발트, 들라크르와, 마네, 세잔느 등 모두는 자기 시대가 부여하는 것
보다 더 진정한 사실주의를 만들어 내려고 시도하였다. 그러나 실재
를 묘사하는 데 이용된 그들의 체계 중 어떠한 것도 오늘날 화가가 바
라보는 세계를 묘사할 수 있는 것이라고는 없다. "사실주의"에 대한
과거의 공식은 어떠한 것도 오늘날 화가 앞에 현존해 있는 풍부함을
암시조차 할 수 없다.

그래서 어느 "사실적" 회화 양식이라고 해서 아무 때고 실재를 담
고 있는 것은 결코 아니다. 실재는 마음과 세계 사이의 변천하는 관
계 속에서만 포함될 수 있다. 세계와 이를 반영하는 마음은 둘다 끊
임없이 변화하기 때문에 이러한 두 세계를 정확히 재현하고자 하는 시
도는 화가가 종사할 수 있는 가장 흥미있고 어려우며 따라서 가장 보
람있는 일인 것이다. 내가 오늘날의 화가의 주제이며 앞으로의 예술

의 주제이리라고 믿는 것은 이러한 끊임없이 변하는 실재 즉 마음과 세계의 이중성이라고 하는 것이다.

왜냐하면 회화는 예언적인 것이며 적어도 그렇게 여겨지기 때문이다. 화가는 그가 그릴 때 보는 대로의 세계를 나타낸다. 화가 이외의 사람은 과거에 있었던 대로의 세계, 기억이라는 거울 속에 반영된 세계를 본다. 초상화를 그리는 화가는 이 점을 특히 잘 알고 있다. 모델의 가족들은 틀림없이 모델이 너무 늙게 그려졌다고 불평한다. 이 것은 지극히 당연한 일이다. 모델의 가족은 모델에 대한 스스로의 기억만을 보고 있기 때문이다. 반면에 화가는 모델이 그려지고 있는 순간, 가족의 기억이 아직 다다르지 못하는 지점에 있는 바 대로의 모델을 묘사해 낸 것이다. 마찬가지로 아카데믹한 회화 양식이 누구에게나 받아들여질 수 있는 것도 그것이 현재 모든 사람들의 기억 속에 존재하는, 따라서 과거의 이미지에 불과한 그런 세계의 이미지를 나타내 주고 있기 때문이다.

그러므로 현대파 미술에 의해 묘사되고 있는 세계는 20세기 초기의 세계 즉 너무 갱직되어 그 속에서 살 수 없게 되었기 때문에 다른 사람들과 마찬가지로 화가가 분해해 버리는 데 관심을 갖게 되었던 그러한 세계인 것이다. 오늘날 우리는 조각난 부분들이 무엇인지를 알고 있다. 이제 문제는 이 조각들을 어떻게 조립하는가 하는 것이다. 화가도 역시 이 문제에 관심을 가지고 있다. 이 문제는 추상의 방법이나 양식의 분석에 의해 해결될 수 있는 그런 것이 아니다. 우리는 조각들의 모습을 충분히 오랫동안 보아 왔다. 이제는 그것들을 재결합시킬 때이다.

화가가 추구하고 있는 것 그리고 우리들 또한 추구하고 있는 것은 인간의 실정에 적합한 또한 사람의 모습에 어울리는 세계이다. 오늘날의 화가들에게는 노력하는 데 필요한 장비가 잘 갖추어져 있다. 그는 훌륭한 유산을 갖고 있는 것이다. 즉 그는 계획된 그림, 인상주의, 유기적인 구성, 심지어는 그가 필요로 한다면 포스터에 이르기까

지 모든 기법들을 이용할 수 있다. 그는 불필요한 많은 짐들을 제거해
냈다. 그는 인상주의의 화면 등가의 원리와 즉석화에 대한 신뢰에서
얻어지는 이점을 알고 있지만, 더 이상 인상주의와 같이 사진 이론에
의존하지 않아도 된다. 그는 구성이라는 현대파 미술의 주제를 더 이
상 필요로 하지 않지만 그레도 이중 이미지가 제공할 수 있는 모든 풍
부함을 이용할 수는 있다. 현재 우리 시대의 회화의 살아 있는 전통
의 특징이라 할 것은 정확히 말해 다음과 같은 세 가지의 사항으로 압
축될 수가 있을 것이다. 즉 화면 등가의 원리, 즉석화, 의미의 다양
성이 바로 그것이다. 이러한 것들은 우리 회화의 도구들인 셈이다.
또한, 현대파 미술의 도구들과 그렇게 틀리지는 않지만, 오늘날의 회
화는 또 다른 주제를 가지고 있다. 그렇다고 해서 그것이 결코 새로
운 것은 아니다. 화가는 전에도 이것을 곧잘 사용하곤 했었다. 그런
즉 오늘날 우리 회화의 주제는 더 이상 예술·과학·시·신 혹은 인
류 전체라는 것이 아니다. 모든 개별적인 인간과 그러한 인간이 몸담
고 거주하는 특정 세계가 바로 그 주제인 것이다. 한마디로 장엄한 양
식로으서의 회화인 것이다.

참 고 문 헌

1. 미술사 일반

Benezit, E. ed., *Dictionnaire des Peintres, Sculpteurs, Dessinateurs et Graveurs*, 8 vols, 1951.

Berenson, B., *Aesthetics and History in Visual Arts*, 1950.

Binyon, L., *Painting in the Far East*, New York: Dover Publications Inc.

Burger, Fritz and Brinckmann, *Handbucher Kunstwissenschaft*, 27 vols, Berlin, 1912~30.

Cheney, S., *A World History of Art*, New York, 1937.

Contrera, J., *Histcria del Arte Hispanica*, 1931~45.

Dehio, G., *Geschichte der deutschen Kunst*, 1919~34.

Devork. M., *Kunstgeschichte als Geistesgeschichte*, 1924.

Encyclopaedia of World Art, 7 vols, McGraw-Hill, 1963.

Lee and Burchwood, *Art then and new*, 1949.

Fleming, William, *Arts and Ideas*, New York: Harper & Row, 1955.

Flexner, J. T., *The Pocket History of American Painting*, New York: WSP, 1950.

Gardner, H., *Art through the Ages*, New York: Harcourt Brace Jovanovich Inc., 1926.

Gombrich, H. J., *The History of Art*, N.Y., 1951.

Holt, E. G., *A Documentary History of Art*, N.Y.: Doubleday, 1957~58.

Isham, S., *The History of American Painting*, N.Y., 1927.

Michel, A., *Histoire de l'art*, Paris, 1905~29.

Osborne, H. ed., *The Oxford Companion to Art*, Oxford, 1970.

Robb and Garrison, *Art in the Western World*, 1963.

Pevsner, N. ed., *Pelican History of Art*, 50 vols, 1953.

Propylaen Kunstgeschichte, 24 vols, Berlin, 1925~35.

Riegle, A., *Stilfragen*, 1893.

Sewall, *A History of Western Art*, 1962.

Skira, Albert. ed., *The Great Centuries of Painting*.

_____, *The Taste of Our Time*.

Sullivan, M., *A Short History of Chinese Art*, Faber.

Thieme-Becker, *Allgemeine Lexicon der bildenden Kunstlern*, 37
vols, 1907~53.

Upjohn, Wingert and Mahler, *History of World Art*, 1958.

Van Dyke, J., *American Painting and its Tradition*, N.Y., 1919.

Venturi, L., *Storia dell'arte italiana*, 23 vols, Milano, 1901~40.
History of Art Criticism, New York, 1964.
*(이 책 뒤의 참고문헌 목록을 참조하시오)

Wölfflin, H., *Principles of Art History*, trans. Hottinger, New York:
Dover Publication Inc., 1950.

2. 회화에 관한 이론 일반

Arnheim, Rudolf, *Art and Visual Perception*, Farber.

_____, "Perceptual and Aesthetic Aspects of the Movement Response,"
J. Personality, 19, 1905~51.

Bernheimer, Richard, *The Nature of Representation: A Phenomeno-
logical Inquiry*, H.W. Janson ed., New York: University Press,
1961.

Bossart, William, "Authenticity and Aesthetic Value in the Visual
Arts," *British Journal of Aesthetics*, 2, 1961.

Carpenter, R., "The Phenomenon of Spirit as a Content of Visual
Art," *International Philosophical Quarterly*, 3, 1963.

Clark, Sir Kenneth, *The Nude*, Garden City, N.Y.: Anchor, 1959.

_____, *Looking at Pictures*, New York: Holt, Reinhart and Winston,
1960.

Ducasse, Curt Johl, *The Philosophy of Art*, New York: Dover Publica-
tions Inc., 1966.

Emond, Tryggve, *On Art and Unity: A Study in Aesthetis related to Painting*, Gleerups : Lund, 1964.

Fiedler, Conrad, *On Judging Works of Visual Art*, Berkeley: University of California Press, 1949.

Fishman, Solomon, *The Interpretation of Art*, Berkeley: University of California Press, 1949.

Focillon., *The Life of Forms in Art*, New Haven, Conn.: Yale University Press, 1942.

Fry, Roger, *Last Lectures*, Boston: Beacon Press, 1962.

_____, *Transformations*, New York: Doubleday, 1956.

_____, *Vision and Design*, Cleveland: World, 1956.

Giedion, Sigfried, *TheEternal Present, a Contribution on Constancy and Change*, New York: Pantheon, 1962~64.

Gilson, Etienne, *Painting and Reality*, New York: Pantheon, 1957.

Goldwater, Robert, "Varieties of Critical Experience," *Art Forum*, September 1967.

Goldwater, W. and M. Treves eds., *Artists on Art*, New York: Pantheon, 1945.

Gombrich, E.H., *Art and Illusion: A Study in the Psychology of Pictorial Representation*, New York: Pantheon, 1960.

_____, "Moment and Movement in Art," *Journal of Warburg and Coutauld Institute*, 27, 1964.

Gotshalk, D.W., *Art and the Social Order*, New York: Dover Publications Inc., 1962.

Greenberg, Clement, *Art and Culture: Critical Essays*, Boston: Beacon Press, 1961.

_____, "Complaints of an Art Critic," *Art Forum*, October 1967.

Jacobson, Leon, "Art as Experience and Americal Visual Art Today," *Journal of Aesthetics and Art Criticism*, 1, 1960.

Jarvia, James Jackson, *The Art-Idea*, B. Rowland, Jr., ed., Camebridge, Mass.: Belknap, 1960.

Kaelin, Eugene, "The Visibility of Things Seen: A Phenomenological View of Painting," in James Edie, ed., *Invitation to Phenomenology*, Chicago: Quadrangle Books, 1965.

Kubler, George, *The Shape of Time: Remarks on the History of*

Things, New Haven. Conn. : Yale University Press, 1962

Kuh, Katherine, *The Artist's Voice*, New York: Harper & Row, 1960.

Levey, Michael, "Looking for Quality in Pictures," *British Journal of Aesthetics*, 8, 1968.

Lowry, Bates, *The Visual Experience: An Introduction to Art*, Englewood Cliffs, N. J. : Princeton-Hall, 1961.

Marlaux, Andre, *The Voice of Silence*, Garden City, N. Y. : Doubleday, 1953.

———, *The Metamorphosis of the Gods*, Garden City, N. Y. : Doubleday, 1960.

Merleau-Ponty, Maurice, "Eye and Mind," in James Edie. ed., *The Primacy of Perception*, Northwestern University Press, 1964.

Myers, Bernand Samuel, *Understanding the Arts*, New York: Holt, Rinehart and Winston, 1963.

Newton, Eric, *The Arts of Man: An Anthology and Interpretation of Great Works of Art*, Greenwich, Conn. : New York Graphic Society, 1960.

Osborne, Harnold, *Aesthetics and Art Criticism*, London: Routledge & Kegan Paul Ltd., 1955.

Parker, Dewitt H., *The Analysis of Art*, New Haven. Conn. : Yale University Press, 1926.

Pepper, Stephen C., *Principles of Art Appreciation*, New York: Harcourt, Brace & World, 1949.

Read, Herbert E., *A Letter to a Young Painter*, London: Thames and Hudson, 1962.

———, *Art and Alineation*, London: Thames and Hudson.

———, *Art and Society*, London: Faber.

———, *Education through Art*, London: Faber.

———, *Icon and Idea*, Camebridge, Mass. : Harvard University Press, 1955.

———, *The Grass of Roots of Art*.

———, *The Meaning of Art*, New York: Pitman, 1951.

———, *The Origin of Form in Art*, London: Thames and Hudson.

Steinberg, Leo, "The Eye is a Part of the Mind," *Partisan Review*, 20, 1953.

Stokes, Adrian, *Painti.., and the Inner World*, London: Tavistock, 1963.

Szathmary, A., "Symbolic and Aesthetic Expression in Painting," *Journal of Aesthetics and Art Criticism*, 13, 1954.

Ushenko, A. P., "Pictorial Movement," *British Journal of Aesthetics*, I, 1961.

Wallis, Mieczslaw, "The Origins and Foundations of Non-Objective Painting," *Journal of Aesthetics and Art Criticism*, 19, 1960.

Wölfflin, Heinrich, *The Sense of Form in Art*, Chelsea.

Wolheim, Richard, *On Drawing an Object*, London: H. K. Lewis, 1965.

인 명 색 인